U0041802

THE
CRAFTSMAN

匠人。

創造者的技藝與追求

Richard Sennett

理查・桑內特　　　　　　　　著

譯——廖婉如

謹獻給 Alan 與 Lindsay

目次

序言　人是自身的創造者

潘朵拉的盒子

漢娜・鄂蘭與羅伯特・歐本海默

　　一九六二年，古巴導彈危機將世界推向核戰邊緣，事發之後，我在街上巧遇我的老師鄂蘭（Hannah Arendt）。跟所有人一樣，她對導彈危機感到震驚，不過這起事件也確證了她最深的信念。此前幾年她才在《人的條件》（*The Human Condition*）一書中指出，工程師無法真正作主，其他物品的製造者也是如此；凌駕體力勞動之上的政治必須提供指引。她是在一九四五年得出這個信念，當時「洛斯阿拉莫斯計畫」（Los Alamos project）製造出第一批原子彈。古巴導彈危機期間，連在二戰時期年幼懵懂的美國人也感到真實的恐懼。當時的紐約街頭寒冷徹骨，但鄂蘭毫不在意。她希望我引以為鑑——製造物品的人通常不了解自己在

做什麼。

　　鄂蘭對於人類會被自身的發明物摧毀的憂懼，在西方文明裡可追溯到古希臘的潘朵拉神話。掌管發明的女神潘朵拉「被宙斯送往人間，作為對普羅米修斯僭越踰矩的懲罰」。[1] 赫西俄德（Hesiod）在《工作與時日》（*Works and Days*）裡將潘朵拉形容為「諸神的刻薄禮物」，她打開充滿驚奇的盒子（在某些版本裡她打開的是罐子），「將痛苦與邪惡散布在人間」。[2] 隨著希臘文化的演進，希臘人民更加相信，潘朵拉代表著他們**本性**的成分之一；以人造事物為根基的文化，不免要面對自食苦果的風險。

　　人類本性裡某個近乎純真的成分導致了這項風險：不論男女都會被全然新奇的事物引誘，受興奮和好奇驅使，於是人們編造出一種說法，說打開盒子的行為無關善惡。關於史上第一個大規模毀滅性武器，鄂蘭大可引述洛斯阿拉莫斯計畫主持人歐本海默（Robert Oppenheimer）在日記裡的一段文字。為了消除良心不安，歐本海默如此辯解：「當你看到在技術上非常吸引人的東西，就會動手把它做出來，等到在技術上獲得成功之後，才會爭辯該拿它怎麼辦才好。原子彈的出現就是這種情況。」[3]

　　詩人約翰・彌爾頓（John Milton）以亞當和夏娃為題的長詩，同樣是講述好奇心會招來禍害的故事，只不過在這個寓言裡，歐本海默的角色換成了夏娃。在彌爾頓筆下的基督教初始場景裡，導致人類自食惡果的不是對性的渴求，而是對知識的渴欲。在當代神學家萊茵霍爾德・尼布爾（Reinhold Niebuhr）的著作裡，潘朵拉的意象依舊鮮明，尼布爾觀察到，看起來可能做得到的事都要動手試看看，是人類的本性。

　　鄂蘭那一代的人可以用數字來說明，他們對自我毀滅的憂

懼並非杞人憂天，他們可列舉的數字大到令人驚愕。在二十世紀的前五十年，至少有七千萬人在戰爭、集中營和勞改營喪生。就鄂蘭的觀點而言，這些數字象徵科學研究的盲目和官僚權力的複合體——只關心把工作完成的官僚。在鄂蘭看來，納粹死亡集中營的黨幹部阿道夫・艾希曼（Adolf Eichmann）就是這類人的化身，由此她提出了「惡之平庸」（the banality of evil）的概念。

在當今的和平年代，物質文明同樣也給出了令人驚愕的數字，顯示人類的自取其禍：比方說，人類每一年消耗的石油，大自然要花一百萬年才能製造出來。生態的危機是潘朵拉式的，是人類自作孽；在重拾對環境的掌控上，科技是靠不住的。[4] 數學家馬丁・芮斯（Martin Rees）預言微電子學將取得革命性的進展，機器人的世界可能會出現，屆時人類將無力主宰那個世界。在芮斯的奇想異境裡，一種會自我複製的微型機器人原本是要用來清除霧霾的，到頭來卻會吞噬整個生物圈。[5] 更危急的例子是，在穀物和動物身上進行的基因工程。

這種潘朵拉恐懼會造成恐慌是合理的，但是恐慌本身會讓人陷於癱瘓，實際上是有害的。科技本身似乎被視為仇敵，而不只是風險。人們很輕易就把環境的潘朵拉之盒給關上了，鄂蘭的老師馬丁・海德格（Martin Heidegger）在晚年的一場演說就是一個例子。一九四九年在不來梅（Bremen）的那個臭名昭彰的場合，海德格「把『在毒氣室和死亡集中營的屍體生產』比喻成『機械化農業』，從『人類惡行史』來看，他認為納粹大屠殺並沒有特別突出」。用歷史學家彼得・肯佩特（Peter Kempt）的話來說：「海德格認為這兩者都應該視為『同一種科技狂熱』的具現，這種狂熱如果不加以約束，將會導致全世界的生態浩劫。」[6]

　　就算這個類比令人厭惡，海德格還是說出了我們很多人的內心渴望，也就是返璞歸真的生活方式，或者想像將來能夠更單純地生活在大自然之中。海德格老來在不同的脈絡下寫道，「居住的基本性質就是這種節約與保存」，反對現代機械世界的種種主張。[7]「黑森林中的小屋」是他晚年的這些文章裡常浮現一個出名意象，這位哲學家就隱居其中，過著簡樸的生活。[8]也許面臨現代性的大量破壞，任何人心中都會燃起這種渴望。

　　在古代的神話裡，潘朵拉盒子裝著恐怖事物不是人類的錯，那是眾神發怒的結果。在更世俗的年代，潘朵拉恐懼更加令人無所適從：發明核武的人因好奇而受到譴責，好奇造成的意外後果難以解釋清楚。造出原子彈讓歐本海默滿心愧疚，伊西多・拉比（I . I. Rabi）、利奧・西拉德（Leo Szilard）等洛斯阿拉莫斯國家實驗室（Los Alamos National Laboratory）的其他很多人也一樣。在日記裡，歐本海默想起印度天神克里希納（Krishna）的話：「我成了死神，世界的毀滅者。」[9]專家畏懼自身的專業技能：這可怕的矛盾該如何才好？

　　當歐本海默上 BBC 電台的「里斯講座」（Reith Lectures）開講，這個廣播節目的主旨是要探討科學在現代社會裡的地位，其內容後來收錄在《科學與公眾的理解》（*Science and the Common Understanding*）一書中，於一九五三年出版，他在節目裡指出，把科技當仇敵對待只會讓人類更加無助。儘管他對核彈及其衍生的熱核武器憂心忡忡，但該如何面對它，在這個政治性論壇裡他並沒有提供聽眾務實的建議。惶惑歸惶惑，歐本海默是個世故的人。二戰期間，他在相對年輕的年紀便接下了主持核彈計畫的重任，他有一流的腦袋，也有領導一大群科學家進行研發的

本事，他擁有科學研究和組織管理的長才。然而面對這些局內人，連他也無法令人滿意地說明，他們合力研製出來的成果該如何使用。一九四五年十一月二日，他告別研究團隊時這麼說：「把控制世界可能的最強大力量交給人類全體，讓人類根據自己的世界觀與價值觀來處置它，未嘗不是好事。」[10]創造者的成果變成了公眾的問題。如同歐本海默的傳記作者之一大衛・卡西迪（David Cassidy）的評論，里斯講座結果「對於講者和聽眾而言，都失望透頂」。[11]

如果連專家都無法理解自己的成果，大眾又如何能理解？儘管我懷疑鄂蘭對物理學所知有限，她接下了歐本海默的難題，主張讓公眾切實地面對它。她有個強韌的信念，深信大眾能夠理解自身所處的物質條件，也深信人類透過政治行動，將會更堅定自身在製造物品、工具和機器的過程中當家作主的意志。關於潘朵拉盒子裡的武器，她告訴我，在核彈研發過程中，就應當讓公眾就這議題進行討論；姑且不論這想法的對錯，她深信即使這類的討論出現，技術研發的進展還是得以保密。她在她的大作裡闡述了這個信念的憑據。

一九五八年出版的《人的條件》指出，人類開誠布公地跟彼此對話的價值。鄂蘭寫道：「言說與行動……是人類向彼此顯露的方式，當然不是作為有形實體，而是作為**活生生**的人。這般的顯露仰賴的是人的主動性，它和單純只是肉身的存在截然不同，人若缺少這種主動性，人也就不再是人。」她也指出：「沒有言說和沒有行動的生命，對這個世界來說等同死亡。」[12]在這個公共領域裡，透過辯論，人們應當可以決定哪種科技應該加以提倡，哪種科技應該加以抑制。儘管如此著重於對話太過理想

化，鄂蘭仍是自成一格的頂尖現實主義哲學家。她知道，公開討論人類的侷限，不是能夠締造福祉的政治。

她也不相信宗教真理或自然真理能夠帶來安定的生活。跟約翰・洛克（John Locke）和湯姆斯・傑佛遜（Thomas Jefferson）一樣，鄂蘭相信的一種政體，有別於地標建築或「世界遺產」的千秋長存：法則應當是不固定的。這種自由主義的傳統認為，一旦條件改變，人們又進一步思量時，原先審思慎慮得出的規則就應該受到質疑，臨時的新規則就會出現。鄂蘭對這個傳統的部分貢獻是，她洞察到政治歷程就跟人類生養孩子極為相似，我們把孩子生下來，撫養長大，最後總要放手讓孩子離開。鄂蘭在描述政治活動的誕生、形成和分化時，談到了「創生」（natality）的概念。[13] 生命的基本事實是，沒有什麼可以長存不朽，然而在政治領域裡，我們需要某個東西指引方向，讓我們超越當下的混亂。《人的條件》這本書探討了語言如何為我們引路，也可以說是，引導我們在時間的湍流中自在泅泳。

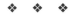

將近半個世紀前作為她的學生，我認為她的哲學富有啟迪性，但是即便在當時，在我看來仍不足以應付潘朵拉盒子裡裝的物質和具體實踐。好的老師給出令人滿意的解釋；優秀的老師就如鄂蘭會刺激你思考，鼓勵你論證。鄂蘭在應付潘朵拉問題的困難之處，以前總顯得模糊，但我現在看清楚了，就在於她區分了**勞動之獸**（Animal Laborans）和**創造之人**（Homo faber）。（**人**〔Man〕顯然不僅僅意味著男人。在這整本書裡，必要時我會清楚說明，何時指人類，何時指男性。）這是工作中的人呈現的

兩種形象；兩者都是處境嚴峻的人類形象，因為這位哲學家把樂趣、遊戲和文化排除在外。

勞動之獸，顧名思義，指的是例行性從事苦役的人，和駄畜沒兩樣。鄂蘭把這形象豐富化了，在她的想像裡，這一類人專注於幹活，不問世事，最典型的例子就是覺得研發原子彈很「吸引人」的歐本海默，或者執迷於有效率地把猶太人送進毒氣室的艾希曼。他們只管達成任務，其他事都無關緊要；**勞動之獸**為工作而工作。

反觀**創造之人**，在她的想像裡，男男女女從事的是另一種工作，營造一種共同生活。鄂蘭再次把一個傳承已久的觀念豐富化。Homo faber（製造者）這個拉丁詞直譯過來是「會製造工具的人」。這個詞常出現在文藝復興時期談論哲學和藝術的著作裡。比鄂蘭早了兩個世代的亨利・柏格森（Henri Bergson）把這個詞應用到心理學；鄂蘭則把它應用到政治學，而且用法獨到。**創造之人**是有形的勞動與實踐的鑑定者，不是**勞動之獸**的同僚而是上司。因此在她看來，人類活在兩個向度中。在其中一個向度裡，我們製造事物；這時我們不問道德，只管把任務達成。我們也活在另一個向度中，一種更高尚的生活方式，此時我們停止製造生產，開始一同討論和鑑定。相較於**勞動之獸**一心想著「怎麼做？」，**創造之人**問的是「為什麼要做？」

這樣的區分在我看來是謬誤的，因為它貶低了工作中的務實男女。所謂的勞動之獸，其實是有能力思考的；製造者的腦子裡想的也許是材料的使用而不是跟其他人交換意見；一起勞動的人肯定會跟彼此談論手邊正在做的東西。可是就鄂蘭來看，勞動結束後心智活動才會展開。另一種較為持平的觀點是，製造的過

程也包含思考與感受。

　　這個不證自明的看法，其犀利之處在於用潘朵拉盒子來比喻。在任務達成之後讓公眾去「解決問題」，等於要人們去面對往往是不可逆轉的事實真相。因此，大眾的參與必須及早開始，人們需要對生產事物的過程有更充分、深入的理解，需要採取一種比鄂蘭這一類的思想家更加唯物主義的態度來參與。對付潘朵拉恐懼，需要的是一個更強有力的文化唯物主義。

　　一見**唯物主義**一詞，會讓人提高警覺；在近代政治史中這個詞被汙名化，在日常生活中也被消費者的幻想與貪婪抹黑。「唯物的」思維變得晦澀，因為大多數人使用的物品譬如電腦或汽車，人們不可能自行製造，也並不了解。關於「文化」一詞，文學評論家雷蒙・威廉斯（Raymond Williams）曾舉出數百種現代用法。[14] 其駁雜的詞意可粗略分成兩大類。一類專指藝術，另一類指的是把某個民族凝聚在一起的宗教、政治和社會信念。「物質文化」通常不看重服飾、電路板或烤魚等物品本身，反而把這類實物的製造當作一面鏡子映照出社會規範、經濟利益、宗教信念。換句話說，物品本身的價值被貶低了，至少在社會科學領域是如此。

　　因此我們必須翻開新的一頁，而且只要問一個簡單的問題就可以做到，儘管答案一點也不簡單，那就是：製造具體事物的過程能夠讓我們對自身有什麼樣的認識。從物品學習，我們必須關心衣服的品質，或水煮魚的正確方法；精緻的衣服或烹煮得宜的食物能讓我們去想像更多類別的「好」。文化唯物主義者貼近人的各種感官，想要描繪出感官的愉悅從哪裡來，是如何形成的。他或她對物品本身懷著好奇心，想要了解物品如何衍生出宗

教、社會或政治價值。**勞動之獸**也許可以作為**創造之人**的嚮導。

　　我老來曾在腦海裡回到曼哈頓上西區的那個街頭。我想對鄂蘭充分闡述年少的我沒有悟透的道理，我想告訴她，人類可以從他們製造的事物認識自身，我想告訴她，物質文化很重要。我的老師年事高了之後，認為創造之人的判斷力能夠從人性之中拯救自身，對此抱持厚望。在我的晚年，我也對作為勞動之獸的人類寄予厚望。人類其實可以把潘朵拉盒子裡的東西造得不那麼可怕；我們可以達到更有人性的物質生活，只要我們對物品的製造有更深的理解。

研究計畫
《匠人》；《戰士與教士》；《異鄉人》

　　這本書是關於物質文化的三本著作的第一本，三本書儘管各自獨立，全都跟潘朵拉盒子的危險有關。這本書是關於工匠技藝，把物品製作得精良的技術。第二本談的是能夠駕馭軍事侵略和宗教狂熱的儀式是如何被細膩地建構出來；第三本探討營造並居住在永續環境裡所需的技術。三本書都談到**技術**的問題，不過都把技術看成文化議題，而不是不需動腦筋的程序；每一本討論的技術都和過一種特定的生活方式息息相關。這個大計畫對我個人來說有點矛盾，我是個以哲學方式思考的作家，卻要針對木工、軍事演習或太陽能板這類事情提問，但我會盡力而為。

　　「工藝」也許讓人想到隨著工業社會的到來而沒落的一種生活方式，但這是一種誤解。工藝指出了一種持久而基本的人類衝動，一種想把工作做好而做好工作的欲望。工藝活動涵蓋的範疇

遠比熟練的手工勞動要寬廣；電腦程式設計師、醫生、藝術家也都包含其中；教養子女也可以看成是一門技藝，練習就會進步，作為公民也是如此。在這些領域裡，工藝關注的是客觀標準，關注物體本身。然而社會和經濟條件，經常會妨礙工匠的自律和投入：學校可能沒有提供良好的教學工具，工廠可能沒有真正重視對品質的講究。雖然工藝會讓匠人對工作感到自豪，這種報償並不簡單。要做出卓越的工藝，匠人通常會面臨相互牴觸的客觀標準；想把一件事做好而把一件事做好的欲望，不免會被競爭壓力、挫折或執迷心態所侵害。

《匠人》以一種特定方式探討技能、投入和判斷等這些面向。它關注手與腦之間的密切聯繫。凡是優秀的匠人都會在具體實作和思考之間展開對話，這些對話會演變成持久的習慣，這些習慣會在解決問題和發現問題之間建立一種節奏。這個手與腦的關係出現在砌磚、烹飪、設計遊樂場或拉大提琴等表面上看似很不一樣的領域，不過這些實作都可能達不到目標，或無法臻於純熟。下足功夫不見得會精通，就如同技能本身絕不是不需動腦筋的機械性動作。

西方文明裡有個根深蒂固的困難，很難把手與腦連結起來，也很難體認並提倡人們有製作工藝的衝動。本書的第一部分探討了這些困難，並從工作坊的演變開始說起——中世紀金匠行會、樂器製造者譬如安東尼奧・史特拉底瓦里（Antonio Stradivari）的作坊、現代實驗室。在這類工坊裡，師傅和學徒一同工作，但地位並不平等。匠人和機器的鬥爭，顯現在十八世紀期間機器的發明，也見諸於狄德羅（Denis Diderot）等人所編纂的《百科全書》（*Encyclopedia*）這部啟蒙時代的寶典裡，以

及十九世紀對工業機器不斷加深的恐懼中。工匠的物質意識出現在製磚的漫長歷史中，這段歷史從古美索不達米亞延伸到我們當代，顯示著默默無名的工人在無生命的物體留下了他們自身的痕跡。

本書的第二部分更仔細地探討技能的發展。我提出了兩個可能引起爭議的論點：一是所有的技能，即便是最抽象的，都是從身體實作開始的；其二是，對於技術的理解與提升，必須藉用想像力。第一個論點著重於從雙手的觸覺和動作獲得的知識。關於想像力的論點，則是從指導身體技能的語言切入。這種語言若能讓人在腦海裡想像如何把物品製作出來，就能發揮最大的效用。因為工具在使用上有缺陷或不完備，人們必須動用想像力來發展修理的技巧或者臨場應變。這兩個論點合起來看，工作上遇到的阻力和模糊，其實具有啟發性。要把工作做好，每個匠人都必須從這些經驗裡學習，而不是抗拒它們。我從形形色色的案例研究來說明，技能是從身體實踐中打下基礎的——手敲擊琴鍵或是握刀的習慣；用來指導新手廚子的食譜；使用有缺陷的科學儀器譬如第一代望遠鏡，或是要費神去拿捏用法的工具像是解剖學家的手術刀；可以應付水的阻力的機器以及讓地面空間保有模糊性的方案。在這些領域發展技能萬分艱鉅，但一點也不神祕。能夠讓我們的技能不斷提升的那些富有想像力的歷程，我們是有方法去理解的。

本書第三部分談到動機和才能這個更普遍的議題。這部分的論點是，動機比才能更重要，而且基於一個特殊的理由。匠人對於品質的講究，會在動機上招來一種危險：想把事物做得盡善盡美的執迷，可能會扭曲了事物本身。我認為，人類作為工

匠，更可能因為無法掌控這種執迷心態而失敗，比較不是因為能力不足。啟蒙主義相信，人人都具有把某種工作做好的能力，大部分的人都是有才智的工匠；這個信念在今天看來依舊有道理。

從倫理的觀點來看，匠藝活動是令人愛恨交織的。歐本海默是個專心致志的工匠，他把自己的技術推到極限，竭盡所能製造出最優良的原子彈。然而工匠精神也自有其抗衡之道，就像身體動作運用最小力道的原則。此外，優良的工匠利用各種解決辦法發掘新領域；解決問題和發現問題在他或她的腦裡是密切相關的。基於這個理由，對於任何計畫，好奇心會問「為什麼要做？」也會問「如何做到？」因此，工匠既是籠罩在潘朵拉的陰影中，也能夠步出陰影。

本書的結語談到了匠人的工作方式如何讓人類在物質現實中安身立命。歷史在實踐與理論、技術與表達、工匠和藝術家、製造者和使用者之間劃出了一道鴻溝；這個歷史遺產仍舊讓當代社會受苦。從前的工藝生活和工匠也啟發了我們使用工具、組織身體動作和思考材料的許多方式，提供了憑藉技能來過生活的另一種可行提案。

後續的兩本書則是以第一本書闡明的匠藝特質為基礎。潘朵拉仍是這兩本書背後的推手。潘朵拉是侵略破壞的女神；教士和戰士是她的兩個化身，在大多數的文化裡，這兩者的關係盤根錯節。在這項研究計畫的第二本書裡，我探討了哪些因素激化或馴化這兩者相互加乘的力量。

宗教和戰爭都是透過儀式組織起來的，我把儀式當成一種

匠藝來研究。換句話說，我對於民族主義或伊斯蘭聖戰的意識形態比較不感興趣，我感興趣的是訓練及懲戒人類身軀去進行攻擊或禱告的儀式，或者說，讓一群人在戰場或神聖空間裡展開行動的儀式。同樣的，在城牆內、軍營中和戰場上，或者在聖壇、墓園、修道院和避靜所等這些有形空間內，編排的動作和姿勢也會讓榮譽守則變得具體。儀式需要技巧，需要執行到位。作為教士的匠人（priest-craftsman）與作為戰士的匠人（warrior-craftsman）和其他工匠秉持同樣的精神，也會為了把工作做好而做好工作。儀式籠罩著光環，總讓人覺得它的起源很神祕，也讓其運作蒙上一層紗。《戰士與教士》（*Warriors and Priests*）企圖揭開這層面紗，探討儀式這門匠藝如何讓信仰變得具體。我這項研究的目的，是要了解改變宗教和侵略的儀式，是否能夠扭轉兩者的毀滅性締結。這確實是一種純理論的研究，不過探討具體的行為如何改變或加以規範，總比訴求心靈的改變更加實際。

　　這個研究的最後一本書回歸更明確的領域，地球本身。不管在自然資源或氣候變遷方面，我們都面臨一個實質的危機，這個危機多半是我們人類自己造成的。潘朵拉神話在現今成了自取滅亡的世俗象徵。為了應付這實質危機，我們必須改變我們製造的事物以及使用它們的方式。我們必須學習不同的方法建造房屋和建設交通，必須想出某種儀式以便漸漸適應節約。我們必須變成優秀的環境工匠。

　　現今我們用**永續**一詞來描述這一類的工匠活動，這個詞背負著特定的包袱。**永續**讓人想到天人合一的境界，就像海德格在晚年的想像，在我們自身與地球資源之間確立一種均衡關係──一種平衡和諧的景象。依我之見，這種看待環境匠藝的觀

點既不恰當也並不充分；要改變生產程序和使用的儀式，需要更根本的自我批判。能夠強烈撼動我們去改變使用資源的方式的，說不定是想像自己變成移民，在機緣與命運的作弄下流落他鄉，成了自己做不了主的異鄉人。

社會學家喬治·齊美爾（Georg Simmel）說道，比起在家鄉環境中如魚得水、有歸屬感的在地人，異鄉人沒有吃足苦頭也會深刻懂得適應的藝術。就齊美爾的看法，異鄉人向他或她所進入的異地舉起一面鏡子，映照出當地的社會情況，因為異鄉人無法像本地人那樣把當地的生活方式視為天經地義。[15] 人類要更改自己與物質世界應對的方式，要做的改變之大，唯有易地而居的錯位感和疏離感能夠促動真正的改變，降低消費的欲望。夢想著和諧平衡地生活在這世界，就我看來，會讓我們躲進理想化的大自然裡，而不是勇於面對我們真正造成破壞的環境。至少這是我嘗試理解另一種環境工藝技術的起點，也是我第三本著作的書名取為《異鄉人》（Foreigner）的原因。那種工藝目前對我們來說是陌生的。

這就是我構想的關於物質文化的整體研究計畫。《匠人》、《戰士與教士》、《異鄉人》合起來說的故事，一言以蔽之，就是莎士比亞筆下人物科利奧蘭納斯（Coriolanus）曾說的：「我是我自己造出來的」。從物質上來說，人類是技巧純熟的製造者，能夠在這個世界為自己打造容身之處。在這個述說物體、儀式和地球的故事裡，潘朵拉流連盤旋其中。潘朵拉不會安臥歇憩，這位希臘女神象徵著不可遏止的人類力量，這些力量致使人類失策

失誤、自取其禍和蒙昧渾沌。但是，如果我們實質地理解這些力量，也可以引虎入匣。

　　我是以美國的實用主義這個悠久的傳統來切入和下筆，我將在本書末尾更充分地闡述這個傳統。實用主義始終試圖把哲學思考帶入藝術與科學的具體實踐中，帶入政治經濟學，也帶入宗教裡；它的一大特色在於探究嵌埋在日常生活中的哲學議題。關於工藝和技術的這項研究，不過是實用主義的發展過程中一個順理成章的續篇。

關於歷史的紀錄
時間的短促

　　在這個研究計畫裡，我援用歷史記載的準則，是生物學家約翰・梅納德・史密斯（John Maynard Smith）提出的一個想像實驗（thought experiment）。史密斯要我們透過想像，把從第一批脊椎動物到人類出現的演化史，濃縮在兩小時長的影片中：「會製造工具的人類，在最後一分鐘才出現。」接著他再想像另一部兩小時長的影片，記錄使用工具的人類的歷史：「馴養家畜和栽種農作物，要到最後半分鐘才出現，而從蒸汽引擎的發明到原子能的發現這個過程，大概只有一秒鐘。」[16]

　　這個想像實驗的重點，是要挑戰哈特利（L. P. Hartley）的小說《傳信人》（*The Go-Between*）那句著名的開場白：「過去是另一個國度。」在有文字記載的文明所占的十五秒鐘，我們沒有理由不知道荷馬、莎士比亞、歌德，或看不懂老奶奶的信。在自然史裡，文化的時間是很短促的。然而就在這短短幾秒內，人類

卻想出了形形色色迥然迥異的方式過生活。

在研究物質文化時，我把歷史記載當成人們製造各種事物的實驗目錄，進行實驗的人，我們都不陌生，所做的實驗，我們也都了解。

如果從這個方式來看，文化的時間是短促的，從另一個方式來看，它卻很漫長。由於衣服、陶壺、工具和機器都是實體物質，我們可以一再回顧它們，流連磨蹭，但我們在進行討論時不可能如此。物質文化也和生物生命的節奏不一樣。人類軀體終究不免由內衰敗，但物體不然。事物的歷史依循不同的軌道，在這跨越人類世世代代的進程裡，事物的形變與修正起著主導作用。

我在進行這項研究時，大可採取從古至今的線性敘事，從希臘人開始寫起，在我們當代結束。但我偏好分成幾個主題來寫，在過去和現在之間穿梭，彙整那些實驗記載。當我認為讀者需要詳細的背景知識，我就會提供，否則就會省略。

物質文化大體上提供了一幅畫，其中描繪著人類有能力製造的事物。這幅畫看似沒有邊際，卻因為人類的自取其禍而受到框限，不管那是出於無心、有意還是偶然。躲進靈性價值這避風港，不太能幫助人類應付潘朵拉。大自然也許是更好的指引，如果我們體認到人類的勞動其實是大自然的一部分。

第一部

匠人

第一章
苦惱的匠人

　　說到匠人，馬上會讓人想到一個畫面。從木匠鋪的窗戶往內瞧，你看到一個老人在忙活，他的周遭圍繞著幾個學徒和各式工具。鋪子內井然有序，木椅的零件整齊地堆疊在一起，清新的木刨花氣味飄散在屋內，木工師傅坐在板凳上，彎著腰低著頭切劃細口子做雕花。同一條路上的家具工廠，正對這間木工坊的生計造成威脅。

　　在附近的實驗室，你也可以瞥見匠人的身影。在那裡，一名年輕的技術員對著六隻仰躺在桌上，已經被開腸破肚的死兔子皺眉蹙額。她皺起眉頭是因為，她對牠們注射的劑量出了問題；她想要搞清楚，是她把程序弄錯了，還是程序本身有誤。

　　在市中心的音樂廳，你可以聆聽第三名匠人的聲音。在客座指揮的指導下，有個樂團正在排練；指揮一絲不苟地要弦樂部一再反覆演奏某一節樂曲，要求每位琴手在琴弦上運弓的動

作整齊劃一。琴手們雖然疲累，但也很振奮，因為琴音愈來愈協調。但是樂團經理憂心忡忡，擔心客座指揮這麼持續下去，排練會超時，管理部必須支付額外的薪資。然而那指揮渾然不察。

　　木匠、實驗技術員和指揮都是匠人，因為他們都很用心把工作做好，而且只為了把工作做好。他們的活動很務實，但他們的勞動並非單純只是達到另一個目的的手段。木匠如果工作速度快一點，可能賣出更多家具；實驗技術員可以敷衍了事，把問題推給頂頭上司；客座指揮如果留意一下時間，也許以後比較可能再被聘。不必那麼敬業，生活還是過得去。匠人象徵的是人類的一種特殊狀態：**投入**。本書的目標之一，就是分析人們如何務實地投入工作卻又不必然把自己變成工具。

　　如同我在序言提到的，人們對工匠活動的理解很少，多半只把它想成是木工一類的手工技能。德文的 Handwerk（必須用到雙手的技術）一字和法文的 artisanal（手工製作的）一字，都讓人想到工匠的勞動。英文的 craft（技藝）一字用法比較廣泛，譬如用 statecraft（治理國家的技藝）表達治國之術；契訶夫（Anton Chekhov）用俄文的 mastersvo（匠藝）來指涉他作為醫生和作家的技能。我首先要把這類的具體實踐當作實驗室，探討在那之中的感受與觀念。這個研究的第二個目標是要探究手與腦、技術與科學、藝術與工藝被區分開來會如何。我將指出腦袋如何蒙受其害，不管是理解力或表達力都會被削弱。

　　所有的匠藝活動都是以發展至高水平的技能為基礎。根據一種常用的測量方法，一名木匠大師或音樂大師的出現，少說都要經過一萬個鐘頭的磨練。各種研究顯示，技能愈精進，就愈能發現問題，就像那位實驗技術員擔心是程序方面出了問題，相較

之下，技能尚在起步階段的人，一心關注的是怎麼把東西做出來。技術進入更高水平之後就不再是機械性動作；當技術爐火純青，人們才會去充分體察並深入思考自己在做什麼。我將指出，匠藝的倫理問題就是在這種高超的境界出現的。

　　一旦造詣深厚，匠藝活動帶來的情感報償分兩方面：人們在具體現實中有了歸依，他們對自己的作品感到驕傲。但是社會從中作梗，阻礙人們得到這些報償，從前是如此，到今天情況依舊。在西方歷史的許多不同時期，實踐的活動被貶低，被排除在高尚的追求之外。技術性的能力被認為沒有想像力，宗教對於可觸知的現實深感疑慮，人們對自己的工作感到驕傲被視為一種奢侈。如果說工匠的特殊是因為他或她對工作的投入，那麼工匠的抱負和嘗試依舊是一面明鏡，映照出古今都有的這些大議題。

現代的赫菲斯托斯
古代織工和 Linux 程式設計師

　　史上最早對於工匠的歌頌，出現在荷馬讚美匠神的長詩：「繆思以清澈的嗓音，讚美赫菲斯托斯（Hephaestus）名聞遐邇的技能。他跟隨目光炯炯的雅典娜，教導人類製作耀眼的工藝—此前人類跟野獸一樣，習慣住在山洞裡。現在人類跟大名鼎鼎的赫菲斯托斯學會了很多技藝，可以一整年住在自己造的房屋裡，過著祥和的生活。」[1] 這首詩在精神上和潘朵拉神話是衝突的，大約在同時間裡赫菲斯托斯也造出了潘朵拉。潘朵拉掌管破壞；赫菲斯托斯掌管工藝，是和平與文明的締造者。

　　這首讚美赫菲斯托斯的詩歌所稱頌的，似乎是一種陳詞老

調，也就是文明是從人類會使用工具開始的。然而這首讚美詩是在刀刃、車輪和織布機等這工具被發明出來的數千年之後寫成的。開化的匠人不僅僅只是技術人員，他們使用這些工具來達成集體利益，終結了人類作為狩獵採集者或漂泊戰士的居無定所。當代一位歷史學家解析荷馬歌頌赫菲斯托斯的讚美詩並寫道，由於工藝「把人類帶離了具現在穴居的獨眼巨人身上的孤絕狀態，對早期希臘人來說，工藝和社群是不可分離的。」[2]

　　這首讚美詩裡稱呼匠人的字眼是 demioergos。這是個複合字，由 demios（公共的）和 ergon（生產性的）二字組成。古代匠人的社會地位大約等同於今日的中產階級。除了像陶工之類技術熟練的手工業者，匠人也包括醫生和低階文官、職業歌手和在古代作為新聞廣播員的信使。這些普通的公民，生活在相對少數的有閒貴族和為數眾多、幾乎什麼工作都要做的奴隸之間——這些奴隸當中很多都具有高超技能，但是他們的才華無法為自己掙得政治上的認可或權益。[3] 讚美詩所稱頌的就是這個古代社會的中間階層，也就是把手和腦連結起來的公民。

　　希臘古風時期（Archaic Greece）跟晚近的人類學家歸類為「傳統型」的其他社會一樣，把代代傳承的技能視為天經地義，這個設想值得深思。在傳統的「技能社會」裡，社會規範比個人天賦更重要。個人長才的發展取決於是否遵循先輩建置的規矩；在這個脈絡裡，大部分的當代語彙——譬如個人「天分」——沒什麼意義。個人必須服從規約，才能習得純熟技藝。不管是誰寫出讚美赫菲斯托斯的詩句，都認可這公共規約的本質。如同任何文化都有約定成俗的價值，希臘人把匠人視為公民同胞是不證自明的。技能把他們和先輩以及同輩連繫在一起。在傳統技能的緩

慢進化中，似乎看不出鄂蘭提的「創生」原則。

　　如果說在荷馬的年代匠人被視為公共人而受讚揚，那麼到了希臘古典時期，匠人的地位一落千丈。阿里斯托芬（Aristophanes）的讀者可以看到這個轉變的蛛絲馬跡，在這位劇作家筆下，陶匠基托斯（Kittos）和巴奇歐斯（Bacchios）被描繪成大傻蛋，只因為劇作家看不起這兩人所從事的工作。[4] 工匠的地位落至谷底，命運更形慘澹，從亞里斯多德論工藝本質的文章可見一斑。他在《形上學》（Metaphysics）主張：「我們認為每一行業中的開創者更為可敬，他們比工匠懂得更多，也更有智慧，因為他們知事物之所然亦知其所以然。」[5] 亞里斯多德捨棄了指稱工匠的古字 demioergos，改用 cheirotechnon，意思就是用雙手勞動的人。[6]

　　對於女性工作者來說，這個轉變是好是壞很難說。從遠古時代起，紡織是女人專有的工藝，讓她們在公共領域得到尊重；荷馬的讚美詩描述從事狩獵採集的部落文明演進時，特別突顯了紡織這項的工藝。希臘從古風時期邁入古典時期後，女性織工的公共美德仍受到推崇。在雅典，織布縫製佩普洛斯衣袍（peplos）的婦女，會在一年一度的慶典中走上大街遊行。但是其他的家事手藝譬如烹飪，就沒有這類的公眾聲譽，在古典時期也沒有哪種手工藝能為雅典婦女贏得投票權。古典科學的發展使得技能出現了性別分化，結果工匠一字專指男性。這種科學認定男性雙手靈巧，女性則擅長生兒育女；它認定男性四肢肌肉要比女性的強壯；它也料想男性大腦比女性的要「發達」。[7]

　　這樣的性別區分播下的種子至今依然開枝散葉：大部分的家務手藝和家門外的勞動的屬性不同。舉例來說，我們不會認為

養兒育女跟修理水電或程式設計一樣是一門技藝，即使要成為好
爸媽也需要學習高階的技能。

在古典時期，最能跟古風時期的赫菲斯托斯典範起共鳴
的哲學家，就屬柏拉圖，他也憂心那個典範已式微。根據他
的考究，技能一字的字根來自希臘文的「創造」（poiein），和
詩（poetry）一字有同樣的字母，在荷馬的讚美詩裡，詩人也是
另一種匠人。所有的匠藝活動都講求品質，柏拉圖把這個目標看
成是隱含在任何行動裡的「德性」（arete），亦即卓越的標準：為
了力求品質，工匠會在技藝上精益求精，而不是敷衍了事。但是
在他的年代裡，柏拉圖觀察到，儘管「匠人其實就是詩人……但
他們不被稱為詩人，而是有其他各式各樣的名稱。」[8]柏拉圖憂
心，這些不一樣的名稱和確實大不相同的技能會讓他那個年代的
人不了解各種匠人之間的共同點。從獻給赫菲斯托斯的讚美詩到
柏拉圖的年代之間的五個世紀裡，有個東西似乎流失了。在古風
時期技藝與社群之間的渾然一體鬆動了。各種實作技能依舊維繫
著發展中的城市生活，但是匠人大體上已不再受到敬重。

為了瞭解赫菲斯托斯的處境，我要請讀者的思緒大步跳躍
到現代。參與「開放原始碼」電腦軟體的那些人，尤其是參與
Linux 操作系統的人，其實就是匠人，他們體現著獻給赫菲斯托
斯的讚美詩裡歌頌的許多要素，但也有其他獨特性。Linux 技術
人員也代表了柏拉圖憂心的那一群人，只不過是以現代形式出
現；這一群匠人並沒有被鄙視，但也似乎是一個不尋常的、實際
上被邊緣化的群體。

　　Linux 系統是個公共的工藝。Linux 代碼的基本軟體核心開放給所有人，任何人都可以使用和改良；很多人花了時間去改善它。Linux 和微軟的操作系統形成對比，微軟的代碼直到最近仍被當成一家公司的智慧財產權而加以保密。目前 Linux 的一個最熱門的應用是維基百科，它的內核讓任何使用者都可以在這部百科知識庫裡增添內容。[9] 在一九九〇年代剛成立時，Linux 企圖恢復一九七〇年代電腦運算問世早期的某些冒險精神。在這之間的短短二十年，軟體工業已經變成少數幾家強勢的公司稱霸，它們收購或者排擠小規模的競爭者。在這過程中，這些壟斷市場的公司似乎只是大量製造更為平庸的產品。

　　就技術上來說，開放原始碼軟體依據「開放原始碼促進會」（Open Source Initiative）的規範，然而「自由軟體」這個粗劣標籤並沒有掌握到 Linux 系統如何使用原始碼。[10] 艾瑞克・雷蒙（Eric Raymond）有效地區分了自由軟體的兩種型態：一種是「大教堂」型，由封閉的程式設計師群體開發代碼，再開放給所有人使用，另一種是「市集」型，任何用戶都可以透過網路參與編碼。Linux 在一個電子市集吸納了許多匠人。這個操作系統的內核是林納斯・托瓦茲（Linus Torvalds）開發出來的，他在一九九〇年代早期奉行雷蒙的信念：「足夠多的眼睛，就可讓所有問題浮現」——用工程師的話來說就是，如果有夠多人參與編碼的市集，在寫出良好程式碼的過程中會遇到的問題就更容易解決，不但比在大教堂內容易，肯定也比在有專利的商業軟體內簡單。[11]

　　因此這一個匠人社群，就是 demioergoi 這個古希臘字所指的對象。匠人最根本的認同，就是專注於品質，做出卓越的作

品。在古代陶匠或醫生的傳統世界裡，卓越與否的標準是同業社群設定的，因為技藝是代代傳承的。然而這些赫菲斯托斯的傳人們在技藝的運用上都共同經驗過一種衝突。

　　這個程式設計的社群正在苦思如何兼顧品質與開放取用。以維基百科為例，這網站有很多詞條是有偏見的、惡意中傷的或顯然是錯的。它的內部有一派人現在主張採用一些編輯規範，這種念頭簡直漠視該運動打造開放社群的初衷。這些編輯「菁英」並沒有懷疑對手的技術能力，在這個衝突裡的各方專業都熱切地要維持網站的品質。Linux 最初在開發程式時，也有過同樣激烈的衝突。它的成員一直在跟一個結構性問題搏鬥：知識的品質以及知識在一個社群裡自由平等的交流如何並存？[12]

　　我們會誤以為，傳統工藝社群把他們的技能一代傳給一代，所以一脈相承的技藝是一成不變的；其實不然。以古代陶器製作為例，當陶工開始使用可以擺上一大塊黏土的旋轉石盤，製陶技術就有了大幅的改變；手拉坯的方式隨之出現。但是這種巨幅的改變發生得很緩慢。在 Linux 作業系統，技術進化的過程快很多，每天都會有變化。同樣的，我們可能以為優秀的匠人，廚師也好程式設計師也罷，只關心把問題解決掉，只關心完成任務的方法，只想趕快結案。在這種情況下，我們並不看重工作的實際過程。在 Linux 的網站裡，人們把「錯誤」剃除時，常會發現這編碼的新用法。程式碼不斷在演進，它不是一個完成的固定物件。在 Linux 系統裡，某個問題一被解決，幾乎**馬上**會冒出新的問題。

　　儘管如此，在反覆試驗中解決問題和發現問題，仍舊使得古代陶工和現代程式設計師屬於同一種族群。我們拿 Linux 程式

設計師和另一個現代族群做個對比，可以看得更清楚，那個現代族群就是政府體系裡墨守成規的官僚，為了達成某項政策的目標、程序和預期結果。官僚體系是個封閉的知識系統。在手工藝的歷史裡，封閉的知識系統維持的時間都不久。譬如說，人類學家安德烈・勒羅伊－古漢（Andre Leroi-Gourhan）把希臘古典時期之前金屬刀製作和木刀製作兩相比較；金屬刀的製作在技術上困難得多，但它是開放的，經過長時期不斷進化，而木刀的製作比較明確、經濟但也固定不變，一當金屬的問題獲得解決，木刀很快就被捨棄。[13]

就不具個人性這一點來說，Linux 具有濃厚的「希臘」色彩。譬如說，在 Linux 的線上工坊裡，你無法推測出 aristotle@mit.edu 是男是女；重要的是，aristotle@mit.edu 在討論過程中有什麼貢獻。古代匠人經驗到相同性質的不具個人性；在公眾場合，人們通常會用匠人的職業名稱來稱呼他們。所有的工藝活動確實也帶有這種非個人的特性。產品的品質不具個人性，使得匠藝的實踐不容有任何差池；也許你跟你父親有心結，但這不能拿來作為你做的榫卯鬆了的藉口。在我常上的一個英國 Linux 聊天室，英國文化裡常見的假惺惺客套和拐彎抹角都消失了。諸如「我原本以為……」說法也不見了；裡面有的盡是「他媽的這問題搞砸啦」。從另一面來看，這種直言不諱的不具個人性讓人變得豪爽。

這個 Linux 社群也許可以用來說明二十世紀中的社會學家查爾斯・賴特・米爾斯（C. Wright Mills）界定的匠人特性。米爾斯寫道：「有匠藝精神的勞動者專注於工作本身；從工作得到的滿足本身就是一種報償；在勞動者腦中，日常工作的所有細節都

跟最終的產品息息相關；勞動者可以掌控他或她本身在工作中的每個行動；技能是在工作過程中發展出來的，勞動者可以在工作中自由地實驗；最後，勞動者內在滿足感、在勞動中的連貫感和嘗試實驗，將是衡量家庭、社群和政治生活的標準。」[14]

假使米爾斯的敘述看似癡人說夢，我們也不需排斥它，反而要問，為什麼 Linux 這種匠藝活動如此罕見。這個疑問是柏拉圖的古老憂心的現代版本；linux 程式設計員無疑正在跟一些基本議題搏鬥，譬如協同合作、解決問題和發現問題之間的必然關係，以及標準的客觀性，然而這個社群若不說邊緣化也是很特殊。某一群的社會勢力肯定會排擠這些基本議題。

被削弱的動力
號令與競爭使得勞動者失去鬥志

現代世界使用兩種做法來激勵人們賣力把工作做好。一種是訴諸道德，為了集體利益把工作做好，另一種是激起競爭意識。第二種方法假定，與他人競爭會讓人更想要表現出色，它允諾個人的報償，而不是強化集體向心力。這兩種做法已證實效果不彰。兩者都無助於提升工匠在品質上的自我要求。

我和內人在一九八八年共產帝國解體前夕前去訪問蘇聯，在那趟行程中，訴諸道德命令會產生的問題，尖銳地在我眼前呈現出來。我們收到俄羅斯科學院（Russian Academy of Science）的邀請造訪莫斯科，這趟行程的安排沒有來自他們的外交部及其常駐特務的「支援」，主辦方允諾我們可以在市區內自由參觀。我們造訪了莫斯科的幾間教堂，教堂先前關閉，而今重新開放人

滿為患。我們也走訪一家非官方報紙的辦公室，裡面的人抽菸的抽菸，聊天的聊天，打混摸魚之餘才用零碎時間寫稿。我們的東道主簡直像臨時想到一樣，帶我們出莫斯科城去看看。之前我從沒到過城外的郊區。

　　郊區的住屋建案大多是在二戰結束後的數十年間修築的。棋盤式的寬廣格局向地平線延伸，平坦的土地上稀疏種著白樺樹和山楊樹。這些郊區建案的設計並不差，但國家卻無法要求高品質的施工。從建物的細節可以看出營造工人的敷衍潦草：幾乎是每一棟樓的混凝土澆置都做得很拙劣，補強也做得馬虎，設想周到的預製窗戶歪歪斜斜安在水泥骨架裡，窗框和牆體之間很少崁縫。在一棟新建物裡，我們看到幾個原本裝崁縫填料的桶子空空如也，導遊說，填料被拿到黑市裡賣掉了。在少數的幾棟公寓大樓，工人把報紙塞進窗框和牆體之間再上漆，這種假崁縫只要過了一兩季就原形畢露。

　　粗劣的工藝也反映住戶對品質的漠不關心。我們參觀的住屋是要給相對有特權的市民住的，通常是蘇聯科學家。政府把獨立公寓分配給這些家庭，不會強迫他們住進集體空間。然而住屋施工品質差也就罷了，住戶竟也不太在意居家環境：窗台和陽台沒有盆栽，牆壁上滿布胡亂塗鴉或用噴漆寫的髒話，沒人會費心去清理。當我問起這些建物怎麼會破敗成這樣，導遊給了一個籠統的解釋。「百姓」——總的來說——並不在乎；他們沒有鬥志。

　　這樣的譴責並不普遍適用於整個帝國，因為蘇聯的建築工長久以來可是證明了他們有能力營造高品質的科學和軍事建物。不過這些導遊似乎打定主意要證明，訴諸道德和集體利益要求工人盡責地幹活，到頭來只是徒勞。他們領著我和內人走過一

個又一個街區，帶著不討喜的得意不停指出工人們如何耍詐欺騙的花招，簡直像行家那樣充滿興味地賞玩大自然只要花一個冬天可以打回原形的作假崁縫。有人問到他們的看法，其中一名導遊搬出「馬克思主義的崩潰」的說法，來解釋工人的偷懶敷衍和住戶對環境的漠不關心。

　　年輕的卡爾·馬克思（Karl Marx）自認是個世俗的赫菲斯托斯，深信自己的文章將會解放現代的匠人。在《政治經濟學批判大綱》（*Grundrisse*），他用最寬廣的定義把工藝活動界定為「賦予形體的活動」。[15] 他強調，自我與社會的關係是透過製造有形物體的過程發展出來的，並帶動了「個體的全面發展」。[16] 馬克思成為分析經濟不公平現象的專家之前，他是廣大勞工的摩西，允諾要實現勞動尊嚴，這一點對於作為集體一分子的個人來說，是天生自然的事。這個烏托邦信念是馬克思主義的核心，即便在馬克思上了年紀變成尖刻死板的理論家之後，這個核心依然不變。他在晚年的文章〈哥達綱領批判〉裡重申「共產主義將會再度發揚工藝精神」這個看法。[17]

　　就當時情況，蘇聯的計劃經濟似乎解釋了馬克思主義的崩潰。經濟學家注意到在一九七〇年代和一九八〇年代，蘇聯國內的生產力低得可怕。由中央施令的計畫經濟，營造工業受害最深：中央官僚體系拙於估算實施計畫所需的物料；要在俄羅斯遼闊的土地上運輸物料不僅緩慢，運輸的路線也不合理；工廠和營造人員很少直接溝通。中央當局對於在施工地點設立指揮所反應過度，深怕在地的自我管理會導致對國家的廣泛抵抗。

　　基於這些理由，「好好工作，報效國家」這個道德命令，聽起來很空洞。當時的種種問題不是蘇聯營造業獨有的。社會學家

達倫‧蒂爾（Darren Thiel）在英國很多建築工地也發現了同樣敷衍了事的工人。在自由市場經濟的英國，營造業也受害於生產力低落；具有這門技藝的工人受到苛待或漠視；業主也不鼓勵在工地設立指揮處。[18]

不過道德命令不見得一定行不通。就在蘇聯國勢走下坡那幾十年間，同樣實施計畫經濟的日本卻蓬勃發展，受惠於其民族文化中「為集體利益把工作做好」的信念。日本素有「匠人民族」之稱，有點像英國有「小商家之國」之名，或者說紐西蘭人很擅長飼養綿羊。[19]不論如何，在過去半個世紀，日本人展現了實踐的創造力，讓國家在二戰後的蕭條中復甦。在一九五○年代，日本人大量生產低廉的簡單物品，到了一九七○年代，他們生產低廉卻高品質的房車、錄音機和音響，還生產特殊用途的一流鋼材與鋁材。

嚴謹地根據高標準工作，在這些年間給了日本人一種相互尊重和自我尊重。他們需要那集體目標，部分原因在於工人為了維持生計，尤其是組織裡中間階層的工人，每天長時間一同勞動，陪伴妻小的時間很少。但這個道德命令之所以奏效的原因是它形成的結構。

在二戰後的年代，日本企業擁抱商業分析師愛德華茲‧戴明（W. Edwards Deming）提出的萬靈丹。戴明主張，要實現「全面品質管理」，管理人員必須到基層去身體力行，下屬也要跟上司坦率直言。戴明談到「集體的工藝活動」，指的是一個體制要有凝聚力，不但要靠犀利的相互交流，也要靠共同的投入。描繪日本人的漫畫經常把他們畫成喜歡一窩蜂的從眾者，持有這種刻板印象，就不容易了解在豐田汽車、速霸陸汽車和索尼

工廠上班的日本人對於同僚的努力有多麼吹毛求疵。

　　日本人的工作場所科層分明，但是 Linux 社群的直言不諱在這些工廠裡卻是常態。在日本公司裡，跟上司說實話是可能的，老練的經理能輕易識破禮數和用語的差異，聽出什麼事做錯了或者做得不夠好。反觀蘇聯集體主義，不管管理或技術高層都跟基層的情況離得很遠。馬克思應付的是「工人」；戴明及其日本信徒應付的是工作。

　　這樣兩相比較，不是要大家都要跟日本人看齊，而是要我們再次思考在一個世代之前迎來蘇聯帝國解體的勝者優越心態（triumphalism），當共產主義由內崩潰，資本主義最終勝出。勝利者的洋洋得意，在很大程度上引發了競爭的好處和集體主義的壞處之間的對比——個人的競爭被認為更可能製造出優良的產品，競爭有助於提升品質。服膺這個看法的不是只有資本主義者；在公共服務諸如醫療產業的「改革」中，政府致力於提升內部競爭，市場則致力於提升服務品質。我們必須更深刻地檢視這種勝利者的優越感，因為它模糊了競爭與合作真正扮演的角色，不僅是在把工作做好這個層面，還有匠藝活動的價值這個更大層面上。

　　行動電話的製造過程清楚闡明了，要做出好的產品，合作比競爭更具優勢。

　　行動電話是無線電廣播和有線電話這兩種科技質變的成果。在這兩種科技結合之前，電話訊號是透過地上傳輸線傳送的，廣播訊號則在空中發送。一九七〇年代，軍方已經在使用類

似行動電話的通訊工具，這是一些又大又笨重的收音機，有專用的通訊頻道。民用版的行動電話則在計程車隊內使用，訊號傳送的範圍有限，聲音品質也不佳。有線電話的缺點是固定一處，優點是訊號清楚穩定。

有線電話的這個優點仰賴的是交換技術（switching technology），經過好幾代人的使用而不斷改良、試驗才變得精密。要將廣播和電話結合起來，要改變的就是這種交換技術。問題所在和解決辦法再清楚不過，但是這兩者要如何結合還是很模糊。

經濟學家理察‧列斯特（Richard Lester）和麥克‧皮歐爾（Michael Piore）針對創造這種交換技術的許多公司進行研究發現，採取合作與協同的工作模式的一些公司，在交換技術的問題上取得領先，相形之下，在另一些公司裡，內部競爭卻讓工程師沒有太多表現。摩托羅拉就是一個成功的例子，它開創出所謂的「技術產品架」（technology shelf），在這個由一小群工程師打造的架子上，陳列著許多技術方案，其他的團隊將來也許用得到；摩托羅拉沒有試圖直接去解決問題，而是開發出許多一時之間還看不出應用價值的工具。諾基亞採用另一種協作方式來跟這個問題搏鬥，在工程師們之間創造一種開放性的會談，而且經常邀請銷售人員和設計者加入交流。在諾基亞公司內，商務部門之間的界線被刻意模糊化，因為要對這問題有感，需要的不只是技術訊息，還需要水平思考。列斯特和皮歐爾形容這種溝通歷程是「流暢的、取決於脈絡的、未定的」。[20]

反觀愛立信（Ericsson）這類公司，則是把問題區分成幾個部分，設立更清晰的流程與紀律。這間公司企圖透過部門之間的「訊息交流」，而不是「培養一個開放討論的社群」，讓新的

交換技術出現。[21]由於組織僵化，愛立信的營運終究走下坡。最後它的確也解決了交換技術的問題，但這過程裡遇到的困難也更大，因為各部門只想鞏固本身的勢力。在任何組織裡，假使個人或團隊相互競爭，而且只有贏過別人才能獲得獎勵的話，那麼訊息就會被隱藏起來。在科技公司裡，訊息不透明流暢，好產品就會難產。

　　採取合作模式的成功企業跟 Linux 社群的共同點，都是在工藝技術上不斷試驗，解決問題和發現問題之間密切又流暢。相反的，在彼此競爭的框架裡，就需要明確的標準來衡量績效表現和分發獎勵。

　　音樂家會對行動電話的研發有更深的體悟：室內樂和交響樂的演奏水平，唯有採取同樣的合作模式才會提升，尤其是在排練時。聽眾有時會以為，和巨星級指揮家或獨奏家共同演出會激發樂團演奏者的表現，大師設定的標準提升了樂團演奏者的演出，其實，這還要看這位巨星的作為而定。獨奏家若無法與樂團演奏者一同切磋，樂團演奏者實際上就不太想盡心去演奏。工程師跟音樂家一樣彼此之間競爭激烈；這兩類人都會碰到的問題是，無法截長補短的合作，成果的品質就會下降。然而先前談到的勝者優越心態卻很容易忽視這個必要的平衡。

　　我和內人在莫斯科郊區看見的工人敷衍了事的證據，在國內也看得到。從這最後一次的俄國行回國後，我開始研究美國新經濟的匠人：中等階層的工作者，自一九九〇年代以來形成的「新經濟」裡，這些中階工作者的技能為自身贏得穩固的地位。[22]新經濟指的是在高科技業、金融業和服務業工作的人，他們的公司擁有全球的投資者，公司體制更有彈性，更能回應市場

需求，而且注重短期獲利，和從前那種有僵化的科層體制的企業不同。我的學生們和我鎖定的受訪對象是寫電腦程式碼、在後台做會計、或者出貨到地方連鎖零售店那些安排物流的人，他們都有專業技能，但沒有好聽的職稱或可誇耀的收入。

　　他們的父祖輩所熟悉的世界裡沒有嚴苛的競爭。擁有技術的中產階級工作者在二十世紀的企業裡找到一席之地，在相對穩定的科層體制裡，從成年之初一路工作到退休。我們採訪的那些人的先輩，努力工作達成業績；他們非常清楚，如果達不到業績會有什麼情況發生。

　　這個中產階級世界已經崩解，而這早已不是新聞。曾經讓員工一輩子效力的企業體系，而今變成是由片斷的工作構成的迷津。很多新經濟公司原則上也贊同團隊合作，但是他們不像諾基亞和摩托羅拉付諸實踐，往往只是在口頭上標榜這些原則。我們發現，員工會看老闆的臉色，表面上裝出和睦相處同心協力，不像優良的日本公司裡下屬會質疑、反駁上司。就跟其他研究者一樣，我們發現，員工很少把在同一團隊裡共事的人看成朋友。我們採訪的人當中，有些人因為個人的競爭而充滿幹勁，但是有更多的人反而沒有鬥志，而且理由很明確。獎賞的設計對他們來說構不成太大的吸引力。

　　新經濟打破了獎勵工作的兩種傳統形式。盈利不錯的公司傳統上會獎賞賣力工作的員工，不論職位高低。然而在這些新經濟公司裡，中階員工可分享到的利潤在過去一個世代裡停滯不動，而高層的財富卻是爆增。有個數據顯示，在一九七四年，美國大企業總裁的所得大概是中階員工的三十倍，然而到了二〇〇四年，大企業總裁的收入卻飆高到三百五十至四百倍之多。在這

三十年間，實際工資的中位數僅僅上升 4%。

　　對於老一代的人，在公司服務的資歷是工作的另一種獎賞，公司制度也明訂，薪資會隨著年資而自動調漲。在新經濟裡，年資這類的獎賞已經減少或完全消失；企業現在注重短期收益，偏好更年輕的新進人員，甚於年紀大的資深員工，對員工來說這意味著，他或她的年資愈久，在公司裡愈沒有價值。我當初在矽谷採訪的科技人員認為，對於資歷深並不吃香的這個問題，他們能夠做的是發展自己的技能，讓自己實力堅強，可以一間公司換過一間公司不斷跳槽。

　　然而擁有一技之長再也不是一種保障。在今天的全球化市場裡，中階技術員工的飯碗，未來可能會被印度或中國的同行搶走，他們具有同樣的技能但薪資低廉；失業不再只是勞工階級會碰到的問題。同樣的，很多公司也不再長期投入資金培訓員工，寧可僱用具有必要新技術的新人，也不想進行員工再訓練這種更花錢的過程。

　　這個黯淡的前景裡問題重重。社會學家克里斯多福‧詹克斯（Christopher Jencks）指出，高端「技術的回報」在經濟上非常可觀，但低端技術卻賺不了錢；破解程式的系統設計師在當今的報酬非常優渥，但是低階的程式設計師的待遇往往不比水電工或泥水匠多，或者更不如。同樣的，亞倫‧布林德（Alan Blinder）也認為，儘管西方很多高端的技術性工作外包到亞洲和中東地區，但還是有很多需要面對面接觸的工作是沒辦法在海外進行的。假如你住在紐約，你可以跟孟買的某個會計師合作，但是假使你要離婚，那裡專辦離婚的律師恐怕幫不了你。[23]

　　新經濟裡匠人面臨的考驗，是對勝者優越心態的一種警

訊。新經濟的成長驅策了美國和英國國內的工人。對員工不怎麼忠誠的那些公司，也很少得到員工的忠誠，在二〇〇〇年代遇上麻煩的網路公司得到了慘痛的教訓，他們的員工紛紛跳槽，而不是盡力幫助岌岌可危的公司渡過難關。新經濟的工作者對體制持懷疑態度，他們的投票率和政治參與度都比兩世代之前的技術工人來得低；雖然有很多人都加入了義工組織，但積極的參與者少之又少。政治學家羅伯·普特南（Robert Putnam）在他的大作《獨自打保齡球》（Bowling Alone）裡闡述這個「社會資本」變得薄弱的現象，認為原因出在電視文化和消費主義抬頭；在我們的研究裡，我們發現，愈有工作經驗的人，愈會脫離體制。[24]

　　假使人們在新經濟裡從事的工作是技術性的，是要承受高壓力的，而且需要長時間幹活，它依舊是斷裂的勞動：我們發現，很少有技術人員相信，為了把工作做好而做好工作就可以帶來報償。現代的匠人也許在內心堅守這個理想，但是在既定的獎賞結構裡，那份用心是很難察覺到的。

　　總之，從社會的角度來看，勞動者的偷懶敷衍有很多側面。要求人人做好分內工作的集體目標變得空洞，員工打混摸魚的情形就會出現；同樣的，激烈競爭也會打擊員工士氣，讓好產品難產。不論粗暴地貼上集體主義或是資本主義的標籤，都無助於理解體制性的問題。日本汽車廠的集體溝通模式，以及諾基亞和摩托羅拉這類企業的合作模式，都讓這些公司獲利。然而在新經濟的其他領域，競爭讓員工無法施展能力又鬥志消沉，為了把工作做好而做好工作的匠人精神得不到報償，或者隱而不見。

斷裂的技能
手腦分離

　　當代經濟常常被描述為技能經濟（skills economy），但所謂的技能究竟是什麼？常聽到的答案是，技能是一種經過訓練的實踐。從這個說法來看，技能和乍現的靈感完全相反。人們深信未經琢磨的天分能取代訓練，這就是靈感具有魅力的部分原因。音樂天才常被拿來當例子佐證這種想法，但其實是錯的。像莫札特這樣的音樂神童，確實擁有超強的記憶力，他對琴譜過目不忘，但是從五歲到七歲，莫札特在琴鍵上隨興滑動手指時，也學會了如何訓練他天生對樂音的記憶力。他發展出幾種作曲方式，讓人看似信手捻來即興創作。日後他譜出的樂章看似渾然天成，因為他在紙上直接寫下來的樂譜很少有修改過的痕跡，但是莫札特的書信透露，他在動筆之前，那些樂音在他腦中早已反覆演練好幾遍。

　　我們應該對「才賦是天生的而且不需受訓練的」這種說法存疑。「我可以寫一部好小說，只要我有時間」或「只要我可以打起精神」通常是一種自戀的幻想。相反的，一再反覆練習某個動作，才會有空間進行自我檢討。當代教育者擔心，重複性學習會讓學童的腦袋不靈光。擔心學生會覺得無聊，因此開明的老師熱衷於給出變化多端的刺激，避免一成不變，但是如此一來，也剝奪了學童檢視深烙在腦裡的練習並且由內進行調整的經驗。

　　技能的提升取決於重複的練習如何安排。這就是為什麼學音樂就像練習某種運動項目一樣，必須謹慎地拿捏練習時段的長短：個人在特定的階段裡，練習曲子的次數不能超過他或她

可以集中注意力的時間長度。隨著技巧提升，能夠不斷重複練習的能耐也會增加。在音樂的領域裡，這就是所謂的艾薩克・史坦（Issac Stern）法則，這位偉大的小提琴家說過，你的技巧愈好，你不斷排練而不覺膩煩的時間就愈長。練習過程中會出現令你茅塞頓開「恍然大悟」的一刻，但是必須千遍一律的反覆練習才會遇到。

當一個人發展出技巧，他或她重複的內容就會起變化。這道理很明顯，就打網球來說，一而再練習發球，球員學習了用不同方式把球打到他或她瞄準的位置；就音樂來說，小小莫札特在六、七歲時，迷上了在根音位置進行拿坡里六和弦調式（譬如說，從 C 大調和弦轉成降 A 大調和弦），練習幾年之後，他可以很熟練地轉調。但是這件事也藏有玄機。把練習當成是達到固定目標的手段，那麼處在封閉系統內會有的問題就出現了，受訓的人會達到固定的目標，但無法再進步。解決問題和發現問題之間的開放關係，就像 Linux 作業系統的編寫，可以提升和拓展技能，但這不是一勞永逸的事。透過這種方式技能得以更上層樓，全是因為在解決問題的過程中會發現新的問題這種一再出現的律動。

在現代社會裡，透過練習來增進技巧的這些原則，遇到了很大的障礙。我指的是人們對機器的誤用。在日常用語裡，「機械性」一詞等同於單調的重複。然而，多虧微型計算的革命，現代的機器並不是停滯的；機器透過訊息的反饋迴路可以從自身的經驗學習。不過，當機器讓人們喪失了經由重複練習來學習的這個過程，機器就是被濫用了。智慧機器把人類心智的理解活動與反覆的、具啟發性、親自實作的學習切斷了。當這種情況發

生，人類的思維能力就受到損害。

　　自從十八世紀工業革命以來，機器似乎一直威脅到匠人的工作。這種威脅是體力方面的；工業機器可以日以繼夜做同樣的工作，從不喊累也不會抱怨。然而當代機器對於提升技能的威脅，則是在不同的面向。

　　這種濫用的一個例子是電腦輔助設計（CAD），這是一種軟體程式，工程師可以用來模擬實物的設計，建築師可以在螢幕上造出建築物圖像。這項技術的始祖是麻省理工學院的工程師伊凡·蘇澤蘭（Ivan Sutherland），他在一九六三年開發出一種程式，允許使用者用圖形方式和電腦互動。沒有神奇的電腦輔助設計，當代的物質世界不可能存在。人們可以使用這項技術立即繪製從螺絲釘到汽車等各種產品的模型，具體又精確地說明工程原理，指揮實際的生產流程。[25] 然而在建築業，這項必要的技術也有濫用之虞。

　　在設計建築物時，設計師在螢幕上設定一連串幾個點，這個程式的演算法會在二維或三維空間上把這些點連成線。電腦輔助設計敏捷又精確，建築師事務所普遍在使用。它最突出的優點是可以讓圖像旋轉，因此設計師可以從很多視角透視住屋大樓或辦公大樓。跟實體模型不同，螢幕上的模型可以迅速拉長、縮小或者拆解成許多部分。高階的電腦輔助設計可以在建物上模擬光影變化、風向或季節溫度變化的效果。按傳統的作法，建築師會利用兩種方式分析立體建築物，一種是設計圖，一種是剖面圖。電腦輔助設計允許其他很多形式的分析，譬如在螢幕上順著

建物內的氣流進行一趟虛擬的參觀。

　　這麼好用的工具怎麼可能被濫用呢？當電腦輔助設計首度進入建築課程，取代了用紙筆製圖，麻省理工學院的一位年輕建築師觀察到：「當你動手繪製某個場所的構圖，畫出代表櫥櫃的線和樹木，這個場所會深深烙印在你腦中。你對這場所的了解程度，是你用電腦繪圖所達不到的……你從一次次的繪製和修改當中了解這個場所，而不是藉由電腦替你『再製』的過程去了解。」[26] 這不是一種懷舊：她觀察到的是，在螢幕上製圖取代了用紙筆製圖後，人在心靈面所失去的東西。如同其他的視覺實作，建築草圖通常充滿了可能性；在動手把構想具體化並不斷琢磨的過程，設計師就像網球選手或音樂家一樣，深深浸淫其中，對它的思考也會更趨成熟。就像這位建築師說的，這場所會「深深烙印在你腦中」。

　　建築師倫佐・皮亞諾（Renzo Piano）如此說明他自己的工作程序：「你從畫草圖開始，再畫設計圖，接著你做出模型，然後你前往現場——你到實地去勘察——接著你回頭再修改。你不斷在製圖和實際建造之間來回循環。」[27] 關於重複和練習，皮亞諾說道：「這是工匠的典型作法，你一面思考，一面操作，你繪圖的同時也在製作。繪圖……是重回現場。你做出東西來，再修改，然後再重做。」[28] 這不斷添加細節的循環遞變，在使用電腦輔助設計後被消除了。在螢幕上設定好幾個點之後，演算法就會開始製圖；如果這過程是個封閉系統，是個方法——目標的靜態過程，皮亞諾談到的「循環」不復存在，濫用的情況就出現了。物理學家維克托・魏斯考夫（Victor Weisskopf）曾經對他在麻省理工學院裡完全靠電腦做實驗的學生說：「當你們把結果拿給我

看，電腦知道答案，但我不認為你們知道答案。」[29]

　　在對建築物進行思考時，電腦輔助設計有特定的一些風險。因為機器可以立即塗改和重畫，建築師艾略特‧菲利克斯（Elliot Felix）觀察到，在螢幕上的「每一筆每一劃都不像在紙上手繪那樣要考慮前因後果……下筆也比較不慎重」。[30]回歸用紙筆繪圖可以克服這個危險；比較難處理的是建材的問題。扁平的電腦螢幕無法充分呈現不同建材的質地或者用色的選擇，雖然電腦輔助設計可以神奇地精準算出一棟建築物所需的磚塊或鋼材的用量。動筆把磚牆畫出來的過程也許很乏味，但是可以促使設計師去思考它的物質屬性，去衡量它是否夠堅固，是否足以支撐紙上代表窗戶的空白處。電腦輔助設計儘管可以顯現建物的體積大小，卻阻礙了設計師去思考建物的規模。規模牽涉到對比例的判斷；建物在螢幕上的比例，是透過各種大小框格之間的關係顯示給設計師。螢幕上的物體確實可以被操弄，譬如說，從站在地面的某人視角來呈現，但是就這一點來說，電腦輔助設計常常被濫用：螢幕上所顯示的總是比例協調，渾然一體，實際上看到的從不是如此。

　　在建築上關於建材屬性的煩惱由來已久。在工業年代之前，很少有大規模建案能夠像今天的電腦輔助設計這般精確製作出詳細的營建施工圖；教皇西斯圖斯五世（Sixtus V）於十六世紀末重建羅馬的人民廣場（Piazza del Popolo），是在談話中描繪他想像中的建築物和公共空間，這種口頭指示留給石匠、玻璃工和工程師很大空間，他們可以在現場因應實際情況自由發揮。藍圖——用墨水畫的設計圖，可以塗改修正但會顯得凌亂——到了十九世紀取得了法律效力，使得這些紙上的圖樣等同於律師的合

約。此外，藍圖標示著手與腦在設計上的截然斷裂：一樣東西在真正製造之前，在概念上已經做好了。

概念先行的建設會產生的這些問題，美國喬治亞州的桃樹中心（Peachtree Center）就是一個鮮明的例子。那是位於亞特蘭大城邊緣的一小區水泥森林，由辦公高樓、停車場、商店和飯店組成，鄰著幾條高速公路。到二〇〇四年為止，這整個建築群的占地面積大約五百八十萬平方呎，是該地區最大的「巨型建案」之一。桃樹中心不可能是一群建築師徒手建造的，它太過龐大與複雜。該建案的規畫分析師班特‧傅萊傑格（Bent Flyvbjerg）說明這等規模的建案該有更深一層的經濟考量，必須使用電腦輔助設計不可：任何的小錯誤都可能牽一髮而動全身。[31]

這個建案的設計有許多面向相當優異。各棟建築物分布在棋盤式的街道上，形成十四個街區而不是一整個巨型商場；建築群的格局首重街道的寬敞，人行道的規畫對行人非常友善。三座大型飯店的建築是約翰‧波特曼（John Portman）設計的，這位風格華麗的設計師偏好誇張的手法，譬如四十層樓的挑高中庭有好幾部玻璃電梯不停上下滑動。在其他地方，三座商業中心和辦公高樓是比較傳統的建築，像鋼筋水泥盒，有些建築的立面鑲著文藝復興或巴洛克風格的雕飾，這些成了後現代設計的標誌。整體的建案自成一格，並非平庸不起眼。儘管如此，這個電腦規劃的建案從一開始就有明顯的缺失──其中有三項缺失更是讓電腦輔助設計嚴重地與實地情況脫節。

第一個缺失是，模擬與真實之間的脫節。在原先的規劃裡，桃樹中心的街道兩旁有設計完善的路邊咖啡廳。但是這個規劃卻沒有考慮到喬治亞州的天氣炎熱：一整年當中大半時間

裡，從靠近中午一直到傍晚，咖啡廳的露天座位事實上都是空著的。電腦模擬的一個敗筆是，它無法考量實地的光照、風吹和熱力等帶給人的**感覺**。設計師如果每天正午走到喬治亞的大太陽底下坐上一小時再回頭去辦公，也許會想出更好的點子；烈日曝曬的難受會讓他們更清楚看到問題所在。這裡的大問題是，電腦模擬很難取代真實的體驗。

不需動手的設計也會讓設計師忽略了建物與周遭的關係。譬如說，波特曼的飯店強調連貫的概念，幾座全是玻璃打造的電梯在四十層樓高的中庭上下移動；但是飯店的房間全都面向停車場。在電腦螢幕上，只要旋轉圖像，一大片車海的景象就會消失，停車場的問題就不見了；但是實際上這問題不可能就這樣排除。這確實不是電腦本身的錯誤。波特曼手下的設計師群大可把一大片車海的圖片放到螢幕上，那麼從飯店房間望出去就會看見這一片車海，但如果他們真的放上那圖片，這個設計根本上就有問題。Linux 作業系統的初衷是要發現問題，電腦輔助設計卻經常被用來掩蓋問題。這個差別說明了電腦輔助設計在商業上頗為熱門的一些原因；它可以用來迴避難題。

最後，電腦輔助設計的精確性帶出了藍圖設計長久以來固有的問題，也就是規劃得太細。參與桃樹中心的各類規劃者，總是驕傲地指出這些建物的綜合性用途，但這些綜合性用途在空間規劃上卻是細到以平方英呎來計；這樣的精算是一種誤判，誤以為建築物完成後會相當完備。藍圖規劃得太過詳細，建物內就沒有零散的多餘空間，排除了新創的小商家進駐營業，讓這社區蓬勃發展的可能性。如果空間結構只是預先粗略籌劃，原本設定的用途就可以捨棄、變更或加以開發。因此桃樹中心缺少了亞特蘭

大老社區那種輕鬆隨意、交際熱絡的市井生活。設計藍圖裡必然不會有空缺留白；在考慮到用途之前，形體格局已經固定下來了。如果這個問題不是電腦輔助設計造成的，它也讓這問題更形尖銳，它的演算法幾乎可以馬上畫出一個完整的圖樣。

親身實地去感受、細察建物與周遭環境的關係以及在規劃設計時適度留白，都是用紙筆繪圖時才會有的經驗。動手繪圖代表一種更廣闊的體驗，就像寫作需要編輯文句和重寫，或彈奏樂曲時需要一再反覆摸索、沉吟某段和弦的韻味。難題和留白應該是好事，幫助我們思索理解；它們會激發我們的靈感，這是用電腦模擬完整的物體並靈活地加以操縱所辦不到的。我要強調的是，這個問題比手工和機器的對立更加複雜。因為演算法是根據資料的回饋不斷改寫的，因此當代電腦程式確實可以藉由不斷擴充從自身的經驗學習。就像魏斯考夫說的，問題在於人們讓機器去學習，自己則是被動地見證和消費這個不斷擴充的能力，沒有參與其中。這就是皮亞諾這位作品以繁複著稱的設計師，會回歸用紙筆勾勒草圖的原因。電腦輔助設計的濫用說明了，當雙手與大腦分離，蒙受其害的是大腦。

電腦輔助設計也許象徵著當代社會所面臨的一大挑戰：在善用科技之餘，如何像個工匠那樣思考。「親身體現的知識」（embodied knowledge）是社會科學領域時下很流行的用語，但是「像個工匠那樣思考」不只是一種心智狀態，它也具有尖銳的社會意義。

我曾在桃樹中心參加一整個週末的「社區價值和國家目標」研討會，當時我對桃樹中心的停車場特別感興趣。每個停車格的後端都擺了一個標準規格的緩衝墊，看起來雅緻，但是下緣卻是

銳利的金屬，很容易刮傷汽車或割傷小腿肚。為了安全起見，有些緩衝墊被反著擺，擺得參差不齊，顯然是人們動手搬動的，會把人割傷的鋼材部分，都被磨得圓滑；這些動手的匠人彌補了建築師設想不周的地方。這個地上停車場的照明也亮度不均勻，場內某些區域會突然暗下來，造成行車的危險。有人在地上漆了歪七扭八的白線條，引導開車的人進出忽明忽暗的停車場，顯示人們會臨場應變，而不是一味照著設計走。這些匠人對於燈光照明的考量顯然比設計師更周到。

這些打磨鋼材的人和漆白線的人顯然最初並沒有參與討論設計，他們用本身的經驗指出，當初在螢幕上完成的設計大有問題。這些人擁有親身體現的知識，卻只是動手勞作的人，沒有參與設計的權利。這指出了技能上一個犀利問題；大腦與雙手的分離不只出現在知識層面，也出現在社會層面。

相互衝突的標準
正確的標準對上實用的標準

當我們說某項工作品質優良時，指的是什麼？一種情況是指某件事應如何做，另一種是指這項工作是否有用。這指出了正確與實用之間的區別。在理想的情況下，兩者之間沒有衝突；但在現實世界裡，兩者會彼此牴觸。我們通常會採行正確的標準，但達到標準的情況很少見。我們也可以根據可行的標準執行，夠好就好──但是這也可能帶來挫敗。將就應付的態度，滿足不了想做好工作的欲望。

因此，秉持對品質的絕對要求，寫作者會仔細斟酌每個標

點符號，直到文氣流暢，木工製作榫卯時會把木塊刨到這兩個構件十足密合，完全不需用到螺絲釘。按照功能性的要求，寫作者會準時交稿，不管標點符號的位置是否得宜，把文章寫出來就好。著眼於功能性的木匠不會仔細琢磨每個細節，他知道一些小瑕疵可以用隱蔽的螺絲釘來修正。重點同樣是把物品完成，讓它派上用場。對於每個工匠內心的那位絕對主義者來說，任何的瑕疵都是失敗；對於他內心的實用主義者來說，執著於完美恐怕也只會走向失敗。

要闡明這個衝突，必需談談一個微妙的哲學問題。英文的練習（practice）和實用（practical）二字有相同的字根。一個人在培養技能時接受的訓練愈多，也練習得愈多，他的頭腦會更務實，關注可行性和具體性。事實上，長期練習的經驗也會導致相反的結果。「艾薩克‧史坦原則」的另一個變異是：你的技術愈好，你設定的標準也會愈難以企及（關於反覆練習的重要性，史坦有過很多不同的說法，端看他當時的心情而定）。Linux 作業系統的運作也很相似。技術最高段的程式寫手，通常都是不斷在思考如何把這套程式推向完美極致的那些人。

把事情做對和把事情做出來之間的衝突，在當今已經變成很多機構內的問題，我將以提供醫療照護的機構為例來說明。很多跟我一樣上了年紀的讀者，對於大致的情況應當相當熟悉。

在過去十年間，英國的全民健保署（NHS）引進新的標準來衡量醫生和護士的工作成效——看診的病患人次、病患進入醫院到獲得處遇的速度、轉介給專科醫師的效率。這些都是對於醫

療服務的正確與否進行量化的評估，然而這些評量的本意，是要以人性化的方式維護病患的福祉。舉例來說，轉介給專科醫師如果都是交由醫生來決定，醫療的進行會簡單得多。然而醫生和護士，還有護士助理和清潔人員都認為，這些「改革」降低了醫護的品質，雖然採用的是一般狀況都行得通的指導方針。他們會有這種看法並不是什麼新鮮事。西歐的研究者普遍指出，各地的醫事人員認為，機構性的標準實施之後，他們照護病患的職能遭受阻撓。

　　英國全民健保醫療服務有其特殊的發展脈絡，和美式的「管理式的照護」（managed-care）或其他由市場驅動的機制大為不同。在二次大戰之後，全民健保署的創立是英國人民的驕傲。全民健保醫療服務招募最優秀的人才，這些人熱忱奉獻，很少人為了美國待遇更好的工作而離開。英國的國內生產總值花在醫療上的支出不到美國的三分之一，但是英國的嬰兒死亡率更低，老年人也更長壽。英國醫療照護體系是「免費」的，由全國納稅人埋單。英國人表示，他們很樂意繳這些稅，甚至願意繳更多，只希望這個醫療服務能夠提升。

　　隨著時間過去，全民健保醫療服務就像其他體系一樣會耗損。醫院的建築老舊，需要更新的設備依舊在使用，等待看診的時間拉長，受過訓練的護士短缺。為了解決這些弊病，英國政治人物在十年前改採另一種控管品質的模式，這模式是二十世紀早期亨利・福特（Henry Ford）在美國汽車工業建立的。「福特主義」（Fordism）把勞動力的分工推到極致：一個工人執行一項任務，並對每一套動作的精確時間作了研究（time-and-motion study）；也同樣以完全量化的目標來評估工作量。應用到醫療照

護上，福特主義監測醫生和護士花在每位病患上花多少時間；整個醫療照護體系以汽車零件組裝的原理在運作，它治療長了惡性腫瘤的肝或扭傷的背部，而不是作為一整體的病患。[32]全民健保醫療服務特別令人詬病的地方是，在過去十年之間採行福特主義路線的「改革」次數：四次的組織改造，每次都跟先前的變革完全脫鉤或逆轉。

福特主義在私人工業裡聲譽不佳，十八世紀的亞當・斯密（Adam Smith）最先在《國富論》（*The Wealth of Nations*）裡指出了幾個原因。勞力的分工著眼於部分而不是整體；亞當・斯密認為，商人的腦筋靈活，工廠工人的腦袋遲鈍，只能日復一日成天做著一成不變的瑣碎活兒。不過亞當・斯密認為，這樣的分工體系比起工業年代以前的手工勞動要更有效率。福特在替他的生產程序進行辯解時宣稱，完全用機器製造的汽車比他那年代在小工廠組裝的汽車有更好的品質。微電子工程被應用到製造業之後，更進一步支援了這種產製方式：比起人的雙眼或雙手，微型感測器更能精確又可靠地監測產品是否有問題。總之，要把產品本身的品質做到極致，機器是比人類更出色的工匠。

在機械化、量化的社會裡，有關工匠活動的本質與價值的長期爭論，醫療改革也占有一席之地。在全民健保醫療服務裡，福特主義改革者宣稱，醫療品質確實有改善：特別是癌症和心臟病都獲得更好的治療。此外，英國的醫生與護士儘管感到挫折，卻依舊很敬業，願意把工作做好；不像蘇維埃建築工人馬虎了事。雖然對頻繁的改革感到疲勞，對考核標準很不滿，這些醫護人員還是很盡心地提供高品質的工作，並沒有變得漠不關心；

對於全民健保服務有深刻見解的分析家朱利安‧羅格朗（Julian Legrand）指出，雖然職員很懷念從前鬆散的作業方式，如果他們可以穿越時空，回到兩世代以前，肯定會被眼前的情景嚇呆。[33]

　　撇開懷舊之情不談，這些變革要革除的醫療「工藝」究竟是什麼？關於護士的研究給出了一種答案。[34]在「舊」全民健保服務，護士除了聽上了年紀的病患抱怨身上哪裡有病痛之外，也要聽聽他們聊兒孫的事；住院的病患一有危急狀況出現，護士通常會進到病房內處理，儘管照規定他們沒有資格這麼做。醫院顯然不能把病患當成故障的汽車來修理，但是這背後存在著關於實務規範的深刻立論。把工作做好意味著抱持好奇心去面對模糊的情境，願意去探究並且從中學習。如同 Linux 程式設計師，護理人員也要在解決問題和發現問題之間的模糊地帶摸索，聽老人們嘮叨，護士可以從中發現和病痛有關的，但在醫生問診時遺漏的一些線索。

　　對醫生來說，這個模糊地帶的重要性不同。在福特主義的醫療模式裡，要治療的疾病必須非常明確；因此，對於醫生的工作績效的評估，就包括了計算在一定時間內治療了多少顆肝臟，以及有多少顆肝臟病情有好轉。因為身體的真實狀況很難完全依照這個模式分門別類，也因為好的治療必須包含不斷的試驗，於是為數不少的醫生會在病歷上造假，欺瞞院內監測系統以降低問診時間。全民健保服務的醫生若遇到症狀費解的病患，為了合理化他在病人身上花的看診時間，通常會胡亂安一個病名。

　　制定系統規範的絕對主義者宣稱，他們提升了照護的品質。從事實務的護士和醫生反對這種以數值為依據的說法。他們不是發自朦朧的情感用事，而是訴求好奇心和試驗精神，而且

我認為他們會用康德（Immanuel Kant）說過的「人性這根曲木」這個意象來比喻病患和他們自己。

　　這個衝突在二〇〇六年六月二十六日，在貝爾法斯特（Belfast）召開的英國醫療協會年度大會上浮出檯面。協會主席詹姆斯・強森醫師（Dr. James Johnson）認為，政府「青睞的這種提升品質和壓低價格的方法，是超市慣用的手法，也就是提供選擇和削價競爭」。他對他的同僚說：「你們告訴我，體制改革有如失速列車，規劃也不連貫，這嚴重破壞全民健保服務的穩定性。我從醫療專家了解到的訊息是，全民健保服務搖搖欲墜，醫生已經被邊緣化。」他對政府喊話：「與專業合作。我們不是敵人，我們會幫助你找到解決辦法。」[35] 然而政府官員們上台時致詞時，迎接他們的是冰冷客氣的一片沉默。

　　過去十年間全民健保服務進行了幾次大刀闊斧的改革，英國醫生和護士今天正苦於改革疲勞。任何機構的改革都需要時間才能「往下扎根」；人們必須學會如何將改變落實下來──打電話給誰，採取什麼形式，依據什麼程序。假使某個病人心臟病發，你可不想翻出「最佳實務操作手冊」，看看最新規定是什麼，才知道你該怎麼做。組織愈是龐大結構愈是複雜，往下扎根的過程就愈長。全民健保服務又是英國最大的雇主，員工超過一百一十萬人。它可不像小帆船那樣可以靈活掉頭轉向。不管醫生或和護士都還在學習十年前提出的改革措施。

　　往下扎根是學習所有技能的必要歷程，也就是把訊息和實踐之間的對話轉化為內隱知識（tacit knowledge，譯注：又譯

「默會知識」，在本書裡視上下文的需要交相使用）。假使一個人必須思索醒來的每一個動作，他或她可能要花一個鐘頭才起得了床。當我們談到「憑本能」做某件事，通常指的是不假思索就能做出來的慣常行為。學習一項技能，我們必須發展出進行這類行為的一套複雜程序。進入技能的高階學習，內隱知識和自我省察會不斷交互影響，此時內隱的知識起錨定的作用，外顯的省察則進行批判與修正。只有在這更高端的階段，才可能根據默會於內的習慣和假定，來鑑定匠藝的品質。當全民健保醫療這類的機構處在翻騰跌宕的變革中，內隱知識起不了錨定作用，判斷的發動機就會熄火。人們沒有經驗，只有一套抽象的原則去判斷工作品質的好壞。

　　堅持以絕對標準要求品質的人，對內隱知識和外顯知識的交互作用有許多擔憂——早在柏拉圖談論匠藝活動的文章裡，就對經驗性的標準存有疑慮。柏拉圖認為經驗性的標準往往是甘於平庸的藉口。在全民健保醫療裡的柏拉圖現代傳人想要把親身體現的知識連根拔起，用理性的分析把它掃除乾淨，但這些傳人也沮喪的發覺到，護士和醫生的內隱知識大部分恰恰是他們無法言說或無法給出邏輯命題的知識。就連最看重內隱知識的當代哲學家邁可・博藍尼（Michael Polanyi）也承認這種擔憂是有理的。太過安逸地習於內化的本事，人們會忽略更高的標準；只有激起工作者對自身的省察，才能驅策出更好的工作表現。

　　於是，測量品質的標誌性衝突，產生了兩種不同的匠藝活動。全民健保醫療的改革者要打造一個正確運作的體系，他們的改革動力反映了所有匠藝活動的特性，就是拒絕敷衍打混，拒絕得過且過，不用任何藉口甘於平庸。另一種匠藝活動則著重

實踐，其對治問題時會考量在各方面衍生的後果——不管這問題是疾病、緩衝墊或 Linux 的電腦內核心。這個工匠必須有耐心，不會想要速戰速決。這類的好工匠會關注各種關係的牽連；他會考慮到與物品相關的各個側面，或者就像全民健保醫療的護士那樣，留意其他人透露的線索。這種匠藝活動藉由內隱知識和外顯批判之間的對話，強調從經驗吸取教訓。

因此，我們在思考匠藝活動的價值會遇到困難，其中一個原因在於匠藝活動一詞事實上包含相互衝突的兩種價值，在醫療照護這種機構環境裡，這樣的衝突至今依然露骨而尚未解決。

在讚美赫菲斯托斯的那首詩裡描寫的古代工匠典範，技能與社群渾然一體。在今天的 Linux 程式設計師身上，仍然可以明顯看到那個古代典範的遺痕。他們似乎成了不尋常的邊緣性團體，原因是匠藝活動在當今社會遇上了三個麻煩。

第一個麻煩出現在機構獎勵人們把工作做好的方式。以集體利益掛帥，激勵人們好好工作的一些作法，最後證明是白忙一場，譬如蘇維埃公民社會裡馬克思主義的潰敗就是一個例子。其他集體主義的激勵方式獲得了成效，就像戰後日本工廠裡的情況。西方資本主義時而聲稱，個人競爭最能有效激勵人們把工作做好，而不是合作，但是在高科技的領域裡，卻是講求合作的公司獲得了高品質的成果。

第二個麻煩在於技能的培養。技能是受過訓練的實作；當代科技遭到濫用，正是剝奪了使用者反覆的、具體的、實際動手做的訓練。當大腦和雙手分離，結果是大腦蒙受損害。電腦輔助

設計這類的科技使得人們不再從實際動手製圖中學習，因而出現了許多思慮不周的設計。

　　第三個麻煩是相互衝突的品質規範造成的，一個是講求正確性，另一個是注重實務經驗。這個衝突出現在機構內，譬如醫療照護體系就有這種情況，改革者要求員工根據絕對的標準把事情做對，結果跟內化的實作標準難以調和。哲學家在這個衝突裡看到了內隱知識和外顯知識的分歧；工匠在工作時受到這兩股相反的力量拉扯。

　　為了對這三個麻煩有更多的理解，我們將更深入考察它們的歷史。在下一章，我們將探討工作坊作為一種社會機構如何激發匠人。在那之後，我們要檢視十八世紀的啟蒙運動最初是如何看待機器與技能的。最後我們將檢視在漫長的物質製造史中內隱和外顯的意識。

第二章

工作坊

　　工作坊是匠人的家。在古代確實是如此。在中世紀，匠人在工作的地點吃飯、睡覺、養小孩。當時的工作坊也是一家人居住生活的地方，那裡的空間都不大，頂多容納十幾個人；中世紀的工作坊和動輒容納數百或數千員工的當代工廠大相逕庭。在最先目睹工業化地景的十九世紀社會主義者眼裡，「家庭即工坊」有著浪漫的吸引力。馬克思、傅立葉（Charles Fourier）和克勞德・聖西門（Claude Saint-Simon）都把工作坊看成有人性的勞動空間。他們似乎也把工作坊當成美好家園，一個勞動和生活交融成一體的地方。

　　然而這個誘人的畫面是一種誤導。中世紀工作坊的運作規則，可不像現代家庭一切以愛為出發點。工作坊隸屬於行會體系，提供的是更沒有人情味的其他情感報償，最明顯的就是在城內的榮耀感。「家庭」代表著確立的穩定性；穩定性是中世

紀工作坊必須賣力去掙得的，因為工作坊不見得可以一直經營下去。家庭即工坊也會讓我們看不清當今這個活生生的勞動場景。大部分的科學實驗室都是面對面的小型工作場所，因此都可以說是工作坊。工作坊的型態也可以在大企業裡開闢出來：現代汽車工廠大多結合了生產線和專門給小型的專家團隊使用的空間，汽車工廠成了一系列的工作坊。

工作坊更令人滿意的定義是：一個生產空間，人們在其中面對面地應付權威的問題。這個嚴苛的定義不只注重在勞動中誰發號施令、誰服從命令，也指出不論命令的合法性或服從的尊嚴，其源頭都來自技能。在工作坊裡，掌握技能的師傅為自己贏得指揮的權利，見習的學徒或資深學徒為了吸取那些技能而服從也保有尊嚴。原則上是如此。

要採用這個定義，我們必須考量權威的反義：自給自足的自主工作，不受他人干預。自主本身有一種誘人的力量。我們不難想像，上一章描述的蘇維埃建築工人如果對於他們本身的勞動有更多的掌控權，會工作得更勤奮。英國的醫生和護士肯定認為，沒有那些綁手綁腳的規定，他們更能應付棘手的問題。他們應該是在醫院內當家作主的人。話說回來，沒有哪個獨力工作的人能夠自行想出怎麼給窗戶裝玻璃或抽血。在任何匠藝活動裡，一定有一位資深前輩設立標準並且訓練學徒。在工作坊裡，技能和經驗的不平等成了面對面的問題。在成功的工作坊，合法的權威建立在技術和經驗老到的師傅本身，而不是寫在紙上的權利義務。在失敗的工作坊，學徒會像蘇聯建築工那樣潦草馬虎，或者像英國護士，在醫療大會上看見他們無論如何都得服從的人現身就一肚子火。

匠藝活動的社會史在很大程度上是工坊面對或閃避權威與自主議題的一段歷史。工坊確實還有其他面向的問題，譬如要應付市場，要籌措資金和創造利潤。工坊的社會史著重於這些機構如何具現權威。工坊史的一個重大時刻出現在中世紀尾聲，理解那一段時期，對於探討今天的權威問題格外有啟發性。

行會
中世紀金匠

中世紀匠人的權威，有賴於他的基督徒身分。早期基督教自始就非常推崇匠人。在神學家和凡夫俗子眼裡，基督是木匠之子，這一點很重要，上帝的卑微出身意味著他講的道理具有普世性。奧古斯丁認為亞當和夏娃「能夠在伊甸園裡幹活很幸運，……有哪種工作比播種、栽種插條、移植灌木更賞心悅目的呢？」[1] 基督教看重匠人的工作，此外，這也是因為這些勞動可以防止人類的自取毀滅。就像獻給赫菲斯托斯的那首讚美詩裡描寫的，工匠的活動是安詳的、有生產力的，不是暴力的。基於這個理由，中世紀教會開始將匠人封為聖人，比如說，在央格魯薩克遜英國，聖人鄧斯坦（Dunstan）和愛田華（Ethelwold）都是金屬工匠，因為沉著勤勉而受到尊敬。

中世紀基督教會雖然尊崇匠人的工作，它也擔心人間的潘朵拉，這種擔憂可以追溯到基督信仰的起源。異教時代的羅馬——相信人用雙手造出來的物品洩漏了靈魂的祕密——象徵著人類的愚昧。奧古斯丁在《布道辭》（Sermons）提到，懺悔（confessio）的意思是「控訴自己，讚美上帝」。[2] 基督教避靜

隱修的用意是基於一個信念，就是一個人愈是遠離對於物質的執迷，就愈靠近一種永恆的內在生活，而不是勞動的生活。從教義來說，匠人象徵的是基督呈現給人類的外觀，而不是他的本質。

　　中世紀早期基督教工匠在隱修院內找到了他在俗世的靈性歸依，譬如當今在瑞士境內的聖加侖修道院（Saint Gall），在這座有圍牆的山間藏身處，僧侶們除了禱告之外，也會做園藝、木工和調製草藥。聖加侖修院也住有非神職的工匠，他們幾乎也同樣遵守修院的紀律過生活。在附近的一所女修道院裡，修女們儘管過著嚴格的隱居生活，每天還是花很多時間在編織和縫紉等實用的活動。聖加侖和同性質的隱修院大體上是自給自足的社群，用我們今天的說法是「永續的」社群，自行生產大部分的生活必需品。聖加侖修院的工作坊遵守權威的各種準則，根據的是基督教雙重典律：聖靈會在這種種條件下向善男信女顯靈；聖靈是不受限於圍牆內的。

　　在十二、三世紀，隨著城市發展，工作坊成了另一種空間，既神聖又世俗。把西元一三○○年在巴黎聖母院周圍的教區和更往前三百年的聖加侖隱修院兩相對照，可以看出一些差別。巴黎城內主教教區裡有很多私有屋宅──說「私有」是因為工作坊是跟教區承租或購置的場所，也因為僧侶或教會人員是不能任意進入這些屋宅的。在塞納河南岸的主教用地（Bishop's Landing）是教會社區貨物進出的門戶，在北岸的聖蘭德用地（Saint Landry's Landing）是雜混的常民社區。在十三世紀中葉，當讓・德・謝勒（Jehan de Chelles）建設北岸那一區的最後階段開始動工時，國家（the State）出現在動工典禮上，跟教會（the Church）分庭抗禮。這兩個權威平起平坐一同表揚「建

築業，盛宴款待用雙手勞動的雕刻工、吹玻璃的工人、紡織工和木工，以及出資的銀行家」。[3]

行會可說是把「國王永遠不死」（rex qui nunquam moritur，譯注：中古時代的學說，指一個國家縱使國王死了，國王這個職位不因為他的死亡而消失）這個原則轉成世俗用語的組織。[4] 行會多少依賴法律文件來維繫，但是行會要永續經營，更要靠代代相傳的親身知識。這個「知識資本」就是行會的經濟力的源頭。歷史學家羅伯特・羅培茲（Robert Lopez）想像城裡的行會是「獨立運作的工作坊的聯盟，工坊的主人（也就是師傅）通常要決定坊內大小事，並且要建立一套從低階升遷（資深學徒、見習學徒或雇用的幫手）的制度」。[5] 一二六八年的《百業大全》（Livre des métiers）登錄了上百種以這種方式編制的行業，分成六大類：食品、珠寶、金屬製品、織品及服裝、毛皮業和建築業。[6]

科層分明的宗教權威也進入城鎮裡。不僅宗教儀式影響隸屬於行會的城市工人的日常例行作息，巴黎七大行會的每位會長也都享有跟修院院長相仿的道德地位。巴黎城內的治安問題，在某種程度上起了推波助瀾的效果。中世紀的城鎮裡並沒有執法警察，街道日夜充斥著暴力。城裡並沒有隱修院的祥和平靜；街頭暴力滲入工坊內，工坊之間也會彼此械鬥。「auctoritas」這個意指權威的拉丁字代表著令人敬畏因而屈從的人物：工作坊的主人要維持工坊內的秩序，就必須讓手下又敬又畏不敢造次。

對城裡的基督教徒「男」工匠影響最深的是基督教道德規範。早期的基督教教義普遍把空閒時間視為一種誘惑，認為休閒會招致懶散。教會對於女人特別有這種擔憂。夏娃就是禍水，讓男人從工作上分心。教會神父認為，女人若是無所事事，特別容

易變成蕩婦。這個偏見產生了一種做法：用特定的工藝來削弱女性的誘惑，那就是針線活，不管是紡織或刺繡，讓女人的雙手不得閒就是了。

　　用針線活來對治女人的賦閒，可追溯到早期的基督教神父傑羅姆（Jerome）。就像偏見會隨著時間推移變得牢不可破，到了中世紀早期，這種對於性的消極態度也變成一種榮譽。如同歷史學家愛德華・路希－史密斯（Edward Lucie-Smith）指出的，「皇后也要紡織和縫補，並不以為恥。」；「懺悔者」愛德華（Edward the Confessor）的皇后伊迪絲（Edith）會縫補簡單的衣物，「征服者」威廉（William the Conqueror）的皇后瑪蒂達（Matilda）也是。[7]

　　不過，「男」工匠還是拒絕女人入行會變成正式成員，即便在城裡的工坊內都是女人在煮飯掃地。

　　在中世紀行會裡，男性權威體現在師傅、資深學徒和學徒三個層級。合約載明實習期限，通常是七年，費用通常由年輕人的雙親負擔。在行會裡的第一次晉級，是學徒在實習七年的尾聲繳交他的作品（chef d'oeuvre），展示實習期間學到的基本技能。通過考核的話，就成為資深的學徒，接著會再繼續工作五到十年，直到他再發表一件傑作（chef d'oeuvre élevé），顯示他有資格晉升師傅的地位。

　　學徒發表的作品著重模仿：從複製中學習。資深的學徒發表的作品涵蓋得比較廣。他必須顯示管理能力，證明他將來是值得信賴的領導人。模仿既有的工法和運用熟習技能加以發揮

之間的區別，如同我們在上一章看到的，是所有技能更上層樓的標記。中世紀工作坊的一大特色，是傳授者和評定晉升與否的評審有絕對的權威。師傅的裁決就是最後定論，沒得上訴。只有在很罕見的情況下，行會才會插手干預工作坊裡的師傅的個人判斷，因為師傅集權威和自主於一身。

　　就這方面來說，中世紀金匠是很好的研究對象，因為這個行業有個特點對我們來說並不陌生，很容易理解。金匠學徒都是在固定的場所裡學習如何熔化、提煉和秤量貴金屬。這些技能需要他的師傅親身指導。一旦學徒在當地發表結業作品，他就是資深學徒，可以到不同的城市工作，就看哪裡有機會。[8] 四處雲遊的金匠職人在異地城市向匠師組成的評審團發表他的傑作。他必須用他的管理才能和道德表現說服這些異地人自己有資格成為他們的一分子。社會學家亞歷杭德羅・波特斯（Alejandro Portes）認為現代經濟移民更有冒險進取的精神；被動消極的都留在家鄉。這種遷移的動力深植在中世紀金匠的血液中。

　　正是基於這個理由，伊本・赫勒敦（Ibn Khaldun）對於他那個年代的金匠特別感興趣。赫勒敦是史上最早也是最偉大的社會學家之一，出生於今天的葉門，他遊遍了西班牙的安達魯西亞地區，當時的安達魯西亞是猶太人、基督徒和穆斯林混居的社會，由穆斯林薄弱地統治著。他所著的《歷史緒論》（*Muqaddimah*）這本曠世巨著，在某種程度上對各種工匠活動有著詳細的觀察。在安達魯西亞，赫勒敦看到了當地基督教行會的製品，也看到雲遊四海的金匠的作品。在他看來，金匠跟柏柏人很像，因為四處遊歷和移動而變得強大。固守家鄉的行會，在他眼裡反而是有惰性又「腐敗」。用他的話來說，優秀的

匠師有辦法「開一家四處移動的行號」。[9]

　　從反面來看，在中世紀時期，遷移的勞動者和國與國之間的貿易往來引發了我們今天同樣感受到的擔憂。城裡的行會最憂心的是，市場上充斥著不是行會生產的新奇貨品。尤其是中世紀倫敦和巴黎的行會，採行許多防禦措施來抵制北歐的貿易成長。為了抵擋這種威脅，它們在城門徵收處罰性的通行費和關稅，同時嚴格管制在城內操作集市行銷。四處移動的行業譬如金匠，尋求的是維持同樣的勞動條件的契約，無論金匠在哪裡工作。就像古希臘的織工，這些中世紀工匠希望把匠藝原封不動地一代代傳下去。鄂蘭的「創生」和失傳是他們最不願意看到的，因為他們希望這項工藝的實踐在各個國家都是一致的。

　　《百業大全》提到師傅若淪為職工，「要不是因為窮困，就是出於選擇」[10]。第一種降級的狀況不難理解；失敗倒店的師傅變成其他人的僕役。第二種情況也許可以用流浪金匠來解釋——別行的師傅放棄他在城內行會的地位，到別的城市尋求機會。

　　如果說合格的金匠有幾分像現代的流動勞工，哪裡有工作就往哪去，那麼舊時的行會成員之間則有著強烈的同業情誼。行會在各地的網絡為流動的工匠提供合約。同樣重要的是，行會強調移工對於他所效力的金匠必須盡的義務。繁文縟節把行會的成員凝聚在一起。此外，金匠行會和許多兄弟會有關係，兄弟會裡有女性成員，會對陷入困境的工匠提供協助，從舉辦聚會到為死者買墓地等等。在成人之間的書面合約沒什麼效力的年代，非正式的信任反而才是經濟活動往來的基石，「中世紀每個藝匠最迫切的世俗義務，就是建立良好的個人聲譽」[11]。對於四處雲遊的

金匠來說，好的名聲格外要緊，因為他們每到一個地方工作，就當地人看來他們就是陌生人。行會的常規及其兄弟會提供了他們建立誠信的環境。

「權威」不僅只意味著在社會網絡裡占有尊榮的地位。對匠人來說，權威同樣也取決於技藝的水準。以金匠為例，讓金匠師傅樹立權威的高超技藝，和他的職業道德密不可分。這種職業道德展現在鑑定金子純度這項技術活動上，因為金匠這一行的經濟價值，靠的就是驗金技術。

摻雜質的、邊緣被刮過的硬幣（譯注：不老實的人會把金幣和銀幣的邊緣刮下來，賣金屬削屑賺錢，被刮過的硬幣價值就變低了）和假的硬幣是中世紀經濟的一大困擾。金匠的職責除了從原礦冶煉出金子之外，就是要鑑定硬幣的真偽。在這個行會，講求誠信才會有名譽；不老實的金匠一旦被揭穿，會受到行會其他成員嚴厲處罰。[12] 誠實金匠的聲譽不僅在經濟上有保障，在政治上也很有分量；因為它擔保了貴族或城市當局的真實財力。為了強化匠人的道德感，到了十三世紀，金子的化驗成了一種宗教儀式，金匠師傅要唸出特殊的禱詞來祝聖，以上帝之名發誓金子的純度。我們今天不會認為信仰可以替化學的真相背書，但我們的先輩確實這麼想。

驗金的程序就現代的眼光來看並不科學。冶金學依舊受制於古代信念，冶煉出自然界的四個基本元素。直到文藝復興末期，冶金學家才能有效的使用「烤鉢冶金」（cupellation）這個單一的測試法，把樣本用烈焰灼燒，把雜質譬如鉛氧化。[13] 在此

之前，中世紀金匠必須使用很多測試方法才能判定他手中的物質是不是純金。

　　在驗金過程，「親手做」對金匠來說可不只是一種比喻。他的測試法當中最重要的要靠他的觸感。金匠要揉搓金屬，從它的硬度判斷它的質地。在中世紀，觸感本身被賦予了魔法般的宗教屬性，就像「國王的觸摸」有神奇療效：國王把手放在子民身上，就能治療他們的瘰癧和痲瘋病。在驗金過程，金匠用手揉搓得愈緩慢愈仔細，同僚和雇主就愈會認為他可靠。僅測試一次就立即下定論會讓人起疑。

　　職業道德也影響著金匠和煉金術士之間的關係。在十四、十五世紀，煉金術不像我們今天認為得那樣愚昧，因為人們深信所有的固態元素都有共同的基礎元素「土」。從事煉金術的人也不會被看成騙子——在十七世紀末，就連牛頓這類的有名人物也涉獵煉金術。歷史學家基斯‧托馬斯（Keith Thomas）寫道：「大多數頂尖的煉金學家，認為自己是在淬鍊靈性，而不是尋找黃金。」[14]他們追尋的是精煉的原理，把「高尚」的物質從粗俗的土裡提煉出來，這個模式也可以進而用在靈魂的淨化。因此，金匠和煉金術士往往是一體的兩面，追求的是同樣的純粹。

　　然而中世紀的金匠仍舊要對煉金術的學說提出務實的批判，就像金匠是偽造者的死對頭。中世紀充滿了各種煉金術專著，一些只是天馬行空的奇思異想，另一些則是利用當時的科學原理進行嚴肅深刻的研究。在驗金過程，金匠用雙手測試理論。他跟煉金理論家的關係，就像面對一大疊紙上「改革」的英國護士，要透過實踐來判斷是否有實質的變革。

❖　　❖　　❖

　　以金匠這一行為例，也許最能夠清楚說明把工作坊設想成匠人的家，也就是把家庭和勞動結合起來的地方。中世紀所有行會都是以家庭的輩分關係為基礎，但這些未必有血緣關係。工匠師傅在法律上對資深學徒和見習學徒承擔家長的職責，縱使學徒們不是他的血親。做父親的要兒子拜師學藝，就是要兒子視師如父，特別是一旦兒子不守規矩，師傅有權利施加體罰。

　　話說回來，把工作場所變成代位家庭也限制了代位家長的權威。師傅收徒要發誓，誓言把技能傳授給入門學徒，但沒有哪個父親發過這樣的誓。歷史學家艾普斯坦（S. R. Epstein）認為，這種誓約保障學徒不被「投機的師傅所利用，否則很容易淪為廉價勞工被剝削」，結果得不到任何好處。[15] 相應地，學徒拜師也要發誓，誓言不會洩漏師父的祕笈。這些法律和宗教的約束帶來了情感上的報償，這是血親關係給不了的：它們保證優良的學徒可以高舉行會的徽章或旗幟參加市民遊行，還可以在各種宴席裡入坐貴賓席。行會裡拜師收徒的誓約在代位的父與子之間建立了互惠的尊重，而不是簡單的孝順服從。

　　在今天，十二年左右的童年期之後是青少年時期，折騰人地延長了十年才進入成年期。對童年期有深入研究的歷史學家譬如菲利浦・阿里斯（Philippe Ariès）指出，在中世紀時期並不存在這種延長的青少年時期：兒童從六、七歲開始被當成小大人對待，跟著較年長的人一起打拼事業，經常還沒進入青春期就成婚。[16] 雖然阿里斯的論述事實上有缺陷，但他說明了行會生活中權威與自主的關係，因為這些關係有賴於把兒童當小大人對待。

　　歷史記載顯示，在很多行會裡，師傅會給親生兒子特權，但親生兒子未必能穩當地保有特權。百年家業是例外而非常態。根據一項大規模的估計，在一四○○年代，從布魯日到威尼斯的歐洲地帶工作坊密集，其中約有半數是兒子繼承父親衣缽。到了一六○○年代末期，子承父業的只剩十分之一。[17]更精確的來說，在一三七五年，布魯日眾多木桶師傅的兒子當中，約有半數接管父親的工坊；到了一五○○年，幾乎一個也沒有。[18]弔詭的是，就算工坊師傅有私心想讓親生兒子繼承家業，最後當家作主的都是當初入門學藝的外人。

　　八百年前的古人經歷過的代理教養，不盡然是哈特利說的「另一個國度」。代理教養是當代學校裡的實際情況，在人的養成過程，學校老師的分量愈來愈重。離婚和再婚則創造了另一種的代理教養。

　　中世紀的工作坊是靠榮譽而不是愛所維繫的家屋。在這屋子裡，具體來說，師傅的權威來自技藝的傳授。這就是代理父親在孩童的成長過程中要做的事。他不「給予」愛；他收了報酬所以要履行特定的父親職責。代位教養的情況彷彿一面鏡子，讓我們從中照見既鼓舞人又令人不安的父親形象：行會師傅清楚扮演父親的角色，他拓展了孩童的視野，讓孩童的眼界超越家庭出身。此外，在金匠業，孩童被灌輸成人的榮譽守則，秉持這套守則，學成後他可以離開師門，離開至親和鄉土，四處閱歷。中世紀的代位父親對學徒有感情，但不需要愛他們。愛不管多麼千迴百轉，多麼山高海深，都不是拜師學藝的重點。我們也許可以說，代理父親是更強大的父親角色。

　　總之，對於現今的匠人來說，中世紀匠人既熟悉又陌生。

他為了工作走闖天涯，但也靠著共同的技藝尋求穩定。他的技術工作隱含職業道德，他的工藝就像醫療行為必須實際動手去做。他承擔的代位教養發揮強大優勢，但他的工坊卻不能長存。中世紀工坊會沒落有很多原因，其中最關鍵的就屬它權威的根基，也就是透過模仿、儀式和代位教養傳承下去的知識。

孤獨的師傅

匠人成了藝術家

　　關於工藝，一般人最常問的問題大概是，它跟藝術有何不同。從數字來說，這個問題不難。職業藝術家是少數，而各式各樣的勞動都牽涉到工藝。從實踐來說，沒有哪種藝術不需要工藝；一幅畫的構想並不是畫。區分工藝和藝術之間的那條線似乎把技術和表現區隔開來，但是就如同詩人詹姆斯・麥瑞爾（James Merrill）曾跟我說的：「如果真有這條線，那麼詩人不應該把這條線畫出來，他應該只專注於把詩寫出來。」儘管對於「什麼是藝術？」這個嚴肅的提問沒有止盡，但如何下定義的憂慮，可能潛藏著別的東西：我們想搞清楚自主性是什麼意思——也就是，從內在驅策我們獨自以一種表現的形式去工作的自主性。

　　這至少是歷史學家瑪歌・維寇爾和魯道夫・維寇爾（Margot and Rudolf Wittkower）在他們合著的《天賦異稟》（Born under Saturn）這本引人入勝的歷史書所提出的看法，這本書敘述文藝復興藝術家從中世紀匠人社群脫穎而出的過程。[19] 在這種型態的文化變遷裡，「藝術」扮演著非常吃重的角色。首先它代表一種

更大的新特權，等同當代社會裡的主體性，匠人向外尋求同儕社群的認可，藝術家向內忠於自己的想法。維寇爾夫婦強調，在這個變遷裡潘朵拉再度現身；弗蘭切斯科·巴薩諾（Francesco Bassano）和弗蘭切斯科·博羅米尼（Francesco Borromini）等藝術家的輕生，表明了主體性會讓人自取毀滅。[20] 在同時代的人看來，這些人是被自己的天賦逼上絕路。

　　匠人變成藝術家這種轉變並不罕見；在文藝復興的思潮裡，主體性帶來悲觀後果的論調，也適用於一般人，不管他有沒有天賦才華。羅伯特·伯頓（Robert Burton）的《憂鬱的解剖》（*Anatomy of Melancholy*，1621）探討了這種「土星氣質」（譯注：藝術家一向被喻為土星命格的人），把它看成是一種根源於生理機制的人類狀況，當人體內憂思的、內省的「體液」——這「體液」和現代醫學概念中的腺體分泌物最貼近——很旺盛，這種氣質就格外明顯。伯頓闡述，孤立會刺激這種分泌物。他在這本漫談的傑作中一再談到「主體性會引發抑鬱」的擔憂。在他眼裡，「藝術家」不過是「在孤獨狀態裡工作的人容易陷入憂鬱」的一個例子。

　　對維寇爾夫婦來說，藝術使藝術家在社會上立足，比匠人擁有更多的自主性，而且這是有特定的理由：藝術家可主張其作品具有原創性；原創性是個體獨有的特色。事實上，文藝復興時期藝術家很少是獨自工作的。藝匠工坊繼續作為藝術家工作室，裡頭充滿了助手和學徒，但這些工作室的師傅確實開始注重作品的原創性這個新價值，而中世紀行會並不看重原創性。這個對比至今仍帶來啟發：藝術是獨一無二或至少是特色突出的作品，而工藝是一種不具名的、集體的、持續的實踐。但我們應該

對這個對比存疑。原創性也是一種社會標籤，有獨創性的人和其他人形成特定的關係。

　　文藝復興時期藝術家的贊助人及其藝術品市場，隨著宮廷社會的興起和中世紀自治體的式微起了變化。客戶和工作室的師傅有愈來愈緊密的私人關係。客戶們通常並不了解藝術家要達到的目標，卻又經常自以為權威能夠評斷作品的價值。如果作品是藝術家獨力創作的，就沒有一個集體的盾牌能夠為他抵擋評價。藝術家能夠抵抗批評的唯一防禦是「你不懂我的作品」，但這種說詞說服不了人出資購買。這一點在現代依然可以引發共鳴：誰有資格判斷原創性？製作者還是消費者？

　　文藝復興時期最出名的金匠本韋努托・切里尼（Benvenuto Cellini），在他從一五五八年開始撰寫的自傳裡談到這些問題。在書裡他自信滿滿地開頭，用一首十四行詩大肆吹噓自己的兩大成就。頭一項是他的人生：「我這輩子遇過許多驚險離奇的事，有幸活到今日，把故事說給諸位聽。」一五○○年出生在佛羅倫斯，切里尼因犯雞姦罪數度入獄，育有八名兒女；他也是個占星學家；曾被蓄意下毒二次，一次是吃下磨成粉的鑽石，另一次是吃下某位「惡毒的教士」調製的「美味醬汁」；謀殺過一位郵遞員；入了法國籍卻又討厭法國；當過士兵卻又當起敵軍間諜……這類精彩的遭遇說也說不完。

　　第二大成就是他的作品。他吹噓道：「我的藝術高超，人人都相形見絀，只有一人在我之上。」[21]有位大師——米開朗基羅——是無與倫比的；他的藝術境界和原創性，同行無人望其項

背。一五四三年切里尼為法蘭西國王弗朗索瓦一世（François I）製作的金鹽罐（現今收藏在維也納藝術史博物館），證明了他的自吹自擂不是沒有道理。就連高傲的君王也不會輕易地從罐內取鹽來用。鹽罐藏在繁複精美的雕飾之下，純金罐蓋鑲著一男一女的人物，分別代表海洋和陸地（鹽來自這兩處），黑檀木的底座上有幾個淺浮雕的人物，分別代表夜晚、白晝、黃昏、黎明外加四位風神（代表夜晚和白晝的人物是向米開朗基羅致敬，米開朗基羅在梅第奇墓園雕刻過同樣的人物）。這個輝煌奪目的作品是為了讓人激賞讚嘆，他確實也做到了。

是什麼使得這件作品是一件藝術品而不是一般工藝品，在問這個問題之前，我們應該把切里尼放到他的同行之中來看。整個中世紀時期，有很多師傅和資深職工，就如《百業大全》所記錄的，想要自行開業當個企業主。這些工匠企業主只想付薪酬給助手，不想盡義務傳授技藝。事業要興隆發達，他們製作的物品就要有口碑有名氣，就像我們今天說的「品牌商標」。

品牌商標出現的事實，意味著作品愈來愈有個人特色。中世紀行會並不看重城內各個工坊之間的個別差異；行會致力於凸顯某個酒杯或大衣的產地，而不是它的製造者。在文藝復興的物質文明裡，製造者的名號對於各種產品的銷售變得愈來愈重要，即便賣的是最平常的日用品也一樣。切里尼的鹽罐就屬於這個普遍的品牌模式。連裝鹽的罐子也要製作得如此精美，遠遠超乎它的功能性，這個作品本身和它的製作者當然就會受到矚目。

大約在西元一一〇〇百年，金匠和其他工匠的關係慢慢出現變化，里爾的阿蘭（Alan of Lille）在一一八〇年代初期發表的《反駁克勞狄阿努斯》（*Anticlaudianus*）提到了這個變化。在

此之前，黃金製的裝飾物形體要最先製作出來，接著才進行要嵌入其中的繪畫和玻璃的製作，純金的框架決定鑲嵌物的構作。大約在此時，這個過程逐漸開始逆轉，對工藝有深入研究的歷史學家希斯洛普（T. E. Heslop）指出：「我們所謂的自然主義在當時成了主流，而且隨即反映在繪畫和雕刻的風格上，因此金匠也必須培養繪畫和鑄模的本領，這情況是前所未見的。」[22]切里尼的黃金構作就是這個過程的結果：它們是「新」型態的金器製作，多少只因為金匠這一門工藝融入了繪畫這另一門工藝。

切里尼始終忠於藝匠的工坊，那裡是他的藝術的出處，他從不以鑄造廠為恥，不管那裡充滿塵污、噪音和汗水。此外，他堅守傳統工藝的價值，注重真材實料。他在自傳裡描述從大量原礦中冶煉黃金的辛苦，見慣了一大堆黃澄澄的金子，相較之下，就連他最富裕的贊助人看到表面鍍金的東西也會心滿意足。用木匠的話來說，切里尼厭惡木皮貼片。他想要「純正的黃金」，使用其他物料製作時也要求同樣的真材實料，即便用的是黃銅這種廉價材料也一樣。物料必須純正，做出來的東西才能呈現本來的樣貌。

我們可能會認為切里尼的自傳很庸俗，以為它只是為了自我推銷。從當時的經濟活動來說，各類藝術家確實會吹捧自己的特色，但切里尼的自傳不屬於這一類的自我宣傳。他並沒有在生前出版這本自傳；他是為自己而寫的，而且把手稿留給後代子孫。不過就像其他很多作品，他的鹽罐被認為具有公共價值，是因為它揭露和表現了製作者的個性。弗朗索瓦一世肯定這麼想，他驚呼：「這就是切里尼本人！」

這種特色帶來了物質上的報償。就像歷史學家約翰·黑

爾（John Hale）指出，很多藝術家靠著作品特色發了大財：老盧
卡斯・克拉納赫（Lucas Cranach the Elder）在威騰堡（Wittenberg）
的宅邸簡直是一座小宮殿，喬爾喬・瓦薩里（Giorgio Vasari）在阿
雷佐的大宅也是。[23]吉伯第（Lorenzo Ghiberti）、波提且利（Sandro
Botticelli）和安德烈亞・德・委羅基奧（Andrea del Verrocchio）
都是金匠出身。就我們所能判斷的來說，他們都比固守驗金和冶
金本業的同行富有得多。

　　一般意義的權威有賴與權力有關的基本事實：師傅把工作
的規矩講明白，其他人按照他的指示去做。就這一點來說，文
藝復興時期藝術家畫室跟中世紀工坊或現代科學實驗室略有不
同。在藝術家畫室裡，師傅會在畫布上勾勒大致的布局，再把最
具表現性的細部填滿，譬如人物的頭部。但是文藝復興時期畫室
之所以存在，首先就是因為師傅的特殊才華；重點不在於以這種
方式生產畫作，而是以師傅的手法創作**深具他的風格的**畫作。原
創性使得畫室裡面對面的關係變得格外重要。跟金匠業驗金學徒
不同，藝術家的助手必須親自在師傅身邊見習；原創性很難寫在
指導手冊裡讓人帶著走。

　　「原創性」（originality）的字源可追溯到希臘文「poesis」，
柏拉圖和其他人認為其意思是「某個東西由無到有」。原創性
是劃時代的生成；它指的是某個東西從無到有突然出現，因為
出現得如此驟然，這東西激起了我們驚奇和敬畏的感受。在文
藝復興時期，突然出現的東西和個人的藝術——也可以說是天
賦——息息相關。

　　我們可別以為中世紀匠人拒絕創新，故步自封，話說回
來，他們的工藝的演變非常緩慢，而且是集體努力的結果。舉例

來說，巍峨的索爾茲伯里大教堂（Salisbury Cathedral）在一二二〇至一二二五年間開始修築時，最初只是用石樁和木梁搭建的聖母小教堂（Lady Chapel），位於日後的大教堂的一端。[24]當時的建造者對於教堂最後的規模有個大致的概念，但也僅此而已。然而聖母小教堂的橫梁比例透露了一座龐大建物的工程基因，並且在從一二二五年至一二五〇年建造的大型中殿和兩個翼廊清楚顯現出來。從一二五〇年至一二八〇年，這個基因生出了迴廊、寶物庫和議事堂；議事堂內原本的正方對稱結構，如今改成八角形，寶物庫改成了六邊形地窖。工人們如何完成如此驚人的建築？它沒有建築師，石匠們施工時也沒有藍圖可依循。這座教堂是經過三代人集思廣益、共同努力的成果。上一代人在營造過程中的每一次思考與實作都成了下一代人實踐上的養分。

成果就是一座驚人的教堂，一座體現了創新的獨特建物，但這種創新不是切里尼的鹽罐那種意義的原創性：令人歎為觀止的以純金打造的一種繪畫形式。就像先前提過，這種原創性的「祕訣」，在於把平面的繪畫轉為立體的金器，切里尼把這種轉化推到了他同年代的人想像不到的極致境界。

然而追求原創性也要付出代價。原創性和自主性可能無法兼得。從切里尼的自傳，我們看到原創性如何對社會形成一種新的依附，還可能招來羞辱。切里尼離開金匠行會，是為了進入充滿各種委託和贊助機會的宮廷圈子。不再有一個團體來保證他作品的價值，切里尼必須逢迎討好王公貴族和教會親王。然而周旋在這些權貴之間，他的地位絕對不是平等的。切里尼也許在面對贊助人時可以自以為是又咄咄逼人，但他最後還是得靠他們出資贊助他的藝術品。切里尼曾遇過一件事，讓他深刻感覺自己的地

位低下。他把一座大理石製的耶穌基督裸身雕像送去給西班牙國王菲利浦二世（Philip II），國王竟然在雕像上加了一片純金製的無花果葉遮羞。切里尼抗議說，這樣做把基督雕像的風格給破壞了，菲利浦二世答道：「這是我的雕像！我想怎樣就怎樣。」

　　我們現在會說，這關乎完整性 —— 物體本身的完整性 —— 但它也關乎製造者的社會聲望。就像切里尼反覆在自傳裡強調的，萬萬不能把他跟有官銜或在宮廷當差的弄臣相提並論。但是再怎麼傑出的人還是必須對他人**證明**自己。中世紀金匠透過共同的儀式證明自身的價值，透過緩慢而謹慎的進程證明作品的價值。這些標準卻不能用來評斷原創性。換作你是菲利浦二世：面對如此大膽創新又陌生的東西，你要如何評估它的價值？聽到切里尼當著你的面揚言：「我是個藝術家！別動我的作品！」你這位不可一世的君王很可能會想：「這人吃了熊心豹子膽？竟如此放肆？」

　　最後，我們從切里尼自傳看到，他不得不仰人鼻息以及作品遭誤解的經歷，強化了他的自我意識。在這書裡處處可見，飽受贊助人的羞辱使得作者不斷省思。這種情況跟柏頓（Robert Burton）在《憂鬱的解剖》（*The Anatomy of Melancholy*）裡描繪的消極、憂愁又孤絕的心境正好相反。這位文藝復興時期的藝術家可以說是最早的現代人：積極進取卻又吃足苦頭，反躬內省並寄託於「自主的創造性」。從這個觀點來看，不管世道炎涼，創造力就在我們內心。

　　這信念在文藝復興時期哲學深深扎根。它出現在哲學家皮科‧德拉‧米蘭多拉（Pico della Mirandola）的文章裡，他認為「創造之人」的意思是「人是自身的創造者」。皮科是鄂蘭

的思想源頭之一（她並未承認這一點）。皮科在一四八六年出版的《論人的尊嚴》（*Oration on the Dignity of Man*）的基本信念就是，隨著風俗和傳統的力量逐漸式微，人們不得不為自己「製造經驗」。每一個人的一生都是一則故事，作者並不知道故事的結局。在皮科的想像裡，合乎「創造之人」這概念的人物是奧德修斯（Odysseus），他航向天涯，不知道最後會在哪裡靠岸。跟「人是自己的創造者」相似的概念也出現在莎士比亞的作品裡，他筆下的科利奧蘭納斯（Coriolanus）就宣稱：「我是我自己造出來的」，這概念違逆了奧古斯丁的觀點，奧古斯丁曾告誡道：「別碰自我！一碰就會毀了它！」[25]

　　在這個人生旅程裡，藝術扮演一個特殊的角色，至少對藝術家來說是如此。藝術作品就像海上的浮筒，標記著旅程。只不過藝術家跟水手不一樣，標記航程的這些浮筒是他自己親手製作的。譬如說，瓦薩里在《藝苑名人傳》（*The Lives of the Artists*，1568）這本西方藝術史的先驅之一，就以藝術家的作品來標記他們的一生。瓦薩里記載各個藝術家的「生平」，描寫他們無視各種橫逆阻撓也要創作，他們的創造欲望澆也澆不熄。藝術作品是內在生活的證明，縱使作品不被理解，面臨羞辱，就像切里尼時而也會遇到的，這種內在生活也會持續下去。文藝復興時期藝術家發現，原創性無法為自主性提供一個堅固的社會基礎。

　　在淵遠流長的西方高雅文化裡，遭到藐視或誤解的藝術家比比皆是，不論哪個藝術領域皆然。十八世紀的莫札特跟薩爾斯堡主教打交道，二十世紀的柯比意（Corbusier）為了建造卡本特視覺藝術中心（Carpenter Center for Visual Arts）跟食古不化的哈佛大學搏鬥，都跟他們的先人切里尼面臨同樣的苦惱。原

創性把藝術家和贊助人之間的權力關係帶到檯面上。就這一面來說，社會學家諾博特・伊里亞思（Norbert Elias）提醒我們，在宮廷社會裡相互的義務關係是扭曲的。收到藝術品的公爵或主教想付錢才付錢，不想，藝術家也莫可奈何。切里尼就跟其他很多藝術家一樣，過世的時候還有一大筆皇家的欠款收不回來。

切里尼的故事大體上可以讓我們從社會學的角度來對比工藝和藝術。首先，兩者的製作主體不同：藝術的製作主體是一個可以全權主導的人，工藝的製作主體是一個集體。其次，發生改變的時間不同：一個驟然發生，一個緩慢發生。最後，自主性不同，而且差異懸殊得令人吃驚：比起作為集體的工匠人，獨自創作的藝術家比較沒有自主性，更要看不理解作品價值的霸道權貴臉色，因此所處情勢也更脆弱。對於不屬於職業藝術家這個小圈子的人來說，這些差別依舊會帶來實質影響。

對於提不起勁幹活的工人譬如蘇聯建築工，或是沮喪的工作者像是英國的醫生和護士來說，令他們受苦的與其說是工作本身，不如說是體制。這就是我們不該摒棄工作坊這樣的社會空間的原因。不論現在或過去，工作坊把人們凝聚在一起，也許是透過工作儀式，不管是一起喝杯茶還是在城內遊行；也許是透過監督，不管是中世紀正式的代位教養還是現代工地裡非正式的指導；也許是透過面對面的分享資訊。

基於這些原因，這種歷史的轉變遠比一個衰落的故事要複雜；社交性的工作坊施加了一套令人不安的新工作價值。現代管理理念主張，最低階的工作者也要發揮「創意」表現原創力。在

從前，要滿足這樣的要求確實非常耗神費力。文藝復興時期藝術家仍需要工作坊，他的助手們無疑要把師傅當榜樣來見習。師傅本身有百變絕活，高舉個人特色與原創性會在他的工作動力上帶來問題。為了證明他標榜的個人特色，他需要鬥志。他的榮譽感反倒變得礙事。工作坊就成了他逃離社會的避風港。

「祕訣跟著他一起進墳墓」
史特拉底瓦里的製琴工坊

　　切里尼在自傳裡說，他的「藝術的祕訣會跟著他一起進墳墓」。[26] 他的大膽與創新肯定無法經由早年的慶典遊行、盛宴和禱告傳承下去；作品的價值就在於它的原創性。因此這就是工作坊難以長期存續的具體限制。用現代的話來說，知識的移轉變得很困難，大師的原創性是沒辦法傳授的。這種困難至今依然存在，在現今的科學實驗室裡或在藝術家工作室裡都是一樣的。儘管在實驗室裡，新手可以很快地進入程序，但是科學家很難傳授他在解決舊問題的過程中如何起疑發現新問題，或是從過往經驗直覺到某個問題可能掉入死胡同這類本事。

　　知識移轉的困難帶出了一個問題：**為什麼**它這麼困難？為什麼知識變成了私人祕訣？在音樂學院裡，比如說，情況就不是如此；教師們透過個人教學、大師班和小組討論經常分析音樂，提升音樂的表現。一九五○和六○年代羅斯托波維奇（Mstislav Rostropovich）在莫斯科音樂學院開設了出名的十九班（Class 19），這位偉大的大提琴家用盡各種利器——除了嚴謹的音樂分析之外，還有小說、笑話、伏特加——來督促他的學

子們在演奏時要更加表現出個人風格。²⁷然而在樂器製作上，像是安東尼奧・史特拉底瓦里（Antonio Stradivari）或瓜奈里・德傑蘇（Guarneri del Gesu）這等大師的祕訣，的確跟著他們進了墳墓。後人砸下再多的錢和無止盡地實驗，也無法破解這些大師的祕訣。這些工作坊肯定有某種特性，使得製琴的知識無法轉移。

❖　　❖　　❖

　　安東尼奧・史特拉底瓦里開始製琴時，他刨刻琴腹、琴背和弦軸的標準，依據的是安德烈・阿瑪蒂（Andrea Amati）在更往前一世紀所設定的。日後的製琴師（luthier，這個字指的是製作各種弦樂器的琴師）無不追隨克雷莫納（Cremona，譯注：位於義大利北部倫巴底區，以製造小提琴聞名於世）城的這些大師和他們的奧地利鄰居雅各・史坦納（Jacob Stainer）。很多人在大師的弟子們的作坊接受訓練，另有些人從修繕落到手中的古琴來琢磨技巧。從文藝復興時期出現了**琴師**這一行以來就有解說製琴的書，但是書的製作很昂貴，所以數量很少；技術的訓練仍然需要親手接觸樂器以及代代相傳的口頭解說。年輕的製琴手都會親手仿製或維修阿瑪蒂的原作或模型。這就是史特拉底瓦里承襲的知識移轉方法。

　　史特拉底瓦里作坊就跟其他琴師作坊一樣，屋內既是工作場所也是住家，除了史特拉底瓦里一家人生活在那裡，還有很多年輕的男學徒和寄宿的資深學徒。作坊內所有人不睡覺的時候都在勞動，日出而作，日落而息。整個團隊在工作檯前埋頭幹活，簡直寸步不離，因為入夜後單身學徒就直接睡在工作檯下裝

袋的稻草上。跟從前一樣，史特拉底瓦里的幾個學做生意的兒子也要比照寄宿的學徒遵守同樣的正式規矩。

年輕人做的通常是前置作業，像是浸泡木材、製作粗胚和初步的裁切。高階一點的資深學徒負責琴腹的細工和琴頸的組裝，師傅則親自接手各零件最後的安裝和上漆，木材的保護性塗層是音色的終極保證。然而在整個製程裡，師傅無所不在。多虧托尼・費伯（Tony Faber）的研究，我們知道，在製琴過程中史特拉底瓦里力求完美，連最小的細節都不放過。他很少遠行，在作坊內則經常到處走動，不會只待在一處。他是個專橫的人，甚至會欺壓人，有時會大發脾氣，斥喝教訓手下。[28]

然而中世紀的金匠在這裡不會感到自在。史特拉底瓦里的作坊跟切里尼的一樣，都是繞著個人的非凡才華在運作。但是切里尼很可能也難以理解這個作坊的營運方式：師傅如今要在開放市場上露臉，而不是只面對一兩個贊助人。琴師的數量和樂器的產量到了史特拉底瓦里的年代也急遽增加，開始供過於求。即使早年成名的史特拉底瓦里也不得不擔憂市場，因為他跟很多私人客戶打交道，這個市場變得不穩定，尤其他漫長的一生到了晚年時。一七二〇年代經濟普遍蕭條，他的作坊不得不削減成本，其產品大多變成庫存。[29] 因為開放市場的不確定性，作坊裡輩分之間的裂痕加大；一些野心勃勃的學徒眼見就連大名鼎鼎的師傅也晚景堪憂，紛紛買斷剩餘的數年合約或是懇求師傅提前解約。在《百業大全》的年代稀有的狀況此時變成常態：開放市場縮短了大師稱霸的時間。

文藝復興時期生根茁壯的品牌經營，其命運大不同的現象也在這個市場凸顯出來。早在一六八〇年，史特拉底瓦里的成

功就給其他家族譬如瓜奈里家族帶來壓力。瓜奈里家族事業的創辦人是安德烈・瓜奈里（Andrea Guarneri），他的孫子巴托羅米歐・瓜奈里（Bartolomeo Guarneri），人稱「德傑蘇」（del Gesù），在史特拉底瓦里的陰影下發展事業。「比起安東尼奧・史特拉底瓦里擁有龐大的國際客群。」瓜奈里的傳記作者告訴我們，瓜奈里的「顧客大體上……都是卑微的克雷莫納樂手，他們只在克雷莫納城內或周圍的宮殿和教堂（演奏）」。[30]跟史特拉底瓦里同樣偉大的德傑蘇，他的作坊也僅維持了十五年；他甚至留不住最優秀的學徒。

　　安東尼奧・史特拉底瓦里過世時，把他的事業交給兩個兒子，歐莫柏諾（Omobono）和弗朗切斯科（Francesco），兩人終身未娶，成年歲月也都在父親的作坊聽命幹活。他們靠著父親的名號做了幾年生意，最後還是難以為繼。安東尼奧・史特拉底瓦里沒有教兒子怎麼當天才，這種事也教不來（我拉過他們製作的提琴，很出色的琴，但也就是很出色而已）。

　　這就是作坊衰亡的概略情況。將近三世紀的時間，琴師努力要讓這具屍骸起死回生，以發掘隨著史特拉底瓦里和德傑蘇入土的祕密。即便在史特拉底瓦里的兒子們在世時，對於原創性的這種探究就已經開始了。大約在德傑蘇過世後八十年，有人著手研究並仿製他的琴，還聽信一個不實傳言，以為他最棒的幾把琴是在獄中製作的。現今關於大師作品的分析，主要從三方面來進行：如實地複製提琴的形體；對於琴漆的化學分析；從音色的表現反過來推論提琴的形構（此處的概念是，從看起來不像史特拉底瓦里或瓜奈里的琴也能拉出同樣的音色）。即便如此，就像瓜奈里四重奏團（Guarneri String Quartet）的小提琴家阿諾德・斯

坦哈特（Arnold Steinhardt）說的，專業的音樂家幾乎只要一聽到琴聲就可以馬上分辨出那把琴是真品還是複製品。[31]

這些分析當中欠缺的是大師作坊的重建——更準確的來說，欠缺一個無法再現的因素。那就是全神貫注於默會知識中，那是無法言傳的，它發生在作坊內，成了一種慣性，是成千個日常小動作加總起來的一種生產實踐。我們對於史特拉底瓦里作坊最重要的認識是，他在作坊內到處視察，可能在每一處突然現身，收集並處理那成千上萬個細微訊息，而專做某個零件的助手們沒辦法像他那樣明察秋毫。在性情古怪的天才所主持的科學實驗室裡，情況也是如此；大師的腦袋塞滿了只有他或她才能理解的訊息。這就是再怎麼把物理學家恩利科·費米（Enrico Fermi）的實驗室程序拆解細分，密切審視，我們也無法揣摩這位偉大實驗家的祕訣的原因。

用抽象的話來說，在個性十足和特色鮮明的大師作坊裡，內隱的知識很可能也起了主導作用。一旦大師過世，其匯聚在作品的整體性上的所有線索、動作和洞察，都不可能重建；沒人有辦法請大師把默會在心的理解形諸語言。

就理論上來說，經營得好的作坊應該會在內隱知識和外顯知識之間取得平衡。要大師們解釋他們的想法，把他們默會於心的一大堆線索和動作說出來——如果他們做得到，如果他們也願意的話——他們應該會覺得煩不勝煩。他們的權威多半得自於他們明白別人不明白的，知曉別人不知曉的；他們的權威展現在他們的沉默中。難道我們要犧牲掉史特拉底瓦里的大提琴和小提琴，為的是一個更民主的作坊？

在十七世紀，最關切知識傳授問題的人就屬約翰·多

恩（John Donne）。他用描述科學發現的措辭來表達特異性的問題，他認為創新者就像浴火鳳凰，從既定真理和傳統的灰燼中升起，他那有名的詩句如此寫道：

> 君臣，父子，都已不存在，
> 因為每個孤立的人都認為自己
> 成了一隻鳳凰，可以脫離
> 那些倫常關係，只成為他自己。[32]

　　而今，在拆解天才的祕密所遇到的困難，幫助我們思考在第一章提到的兩種相互衝突的工藝品質標準：絕對標準和實用標準。大師們設立絕對標準，這些標準通常是不可能達到的。但是剛才提到的民主問題，卻應當嚴肅地加以考量。為何要拆解別人的原創性？現代琴師想要把製琴的生意繼續做下去；琴師想要依照他或她自己夠高明的見解來製作最出色的小提琴，不想受限、受困於徒勞無益的一味模仿。這是主張實用標準，反對絕對標準。史特拉底瓦里名琴「大衛朵夫」（Davidoff）定義了一把大提琴該是如何，它設立一個標準，一旦你聽過它的音色，你永難忘懷，尤其是如果你不巧又正在製作大提琴的話。

　　「他的祕訣跟著他進了墳墓」，尤其是在科學領域投下了陰影。社會學家羅伯特‧墨頓（Robert K. Merton）提出了「站在巨人的肩膀上」（standing on the shoulders of giants）[33]這個著名的意象來說明科學領域的知識傳授。他的這個意象有兩層含義：首先，偉大科學家的作品設下了參考體系或軌道，水準較低的科學家依照這體系和軌道運作；其次，知識是不斷添加和累積的，它

是隨著人們站上巨人的肩膀，就像馬戲團的疊羅漢那樣，遞進地建構起來的。

在匠藝領域，墨頓的概念可以用來說明索爾茲伯里大教堂的建造，它的建築工人就是依照先輩設定的軌道前進的，不管先輩是不是巨人。從這個概念來看，中世紀金匠業的章法規定是有道理的，它把創立行會的修道士設下的標準當成宗法來遵守。儘管墨頓的模式有助於我們理解中世紀石匠和金匠，但是很難用它來解釋更為現代的史特拉底瓦里作坊。自從史特拉底瓦里過世，後人一直渴望站上這位琴師的肩膀，但要找到立足點，談何容易，想到巨人巍巍佇立，就讓人洩氣。其實，每當我們解決了棘手的實用問題，不管這問題多麼微小，都是做了一件了不起的事。然而科學家還是忘不了愛因斯坦的抱負，就像製琴的人忘不了史特拉底瓦里提琴的音色。

總之，工作坊的歷史顯示了把人們凝聚在一起的一種做法。這個做法的必要元素是宗教與行規。在更世俗的年代裡，這些必要元素換成了原創性，就務實的角度來說，原創性和自主性是分開考慮的，原創性為工作坊帶來新型態的權威，一種經常是短命而沉默的權威。

現代社會的一個標誌是，要遵從這種個人化的權威令我們擔憂，同時也憂心要遵從更加宗教性的老式權威。舉個例子來說明這種憂慮：和切里尼差不多同時代的艾蒂安・德・拉波埃西（Étienne de La Boétie）是最先質疑透過欽佩或仿效而屈服於更高權威的人。在他看來，人們有能力獲得更多的自由。在

《論自願為奴》（*Discourse of Voluntary Servitude*），他寫道：「這麼多人、這麼多村落、這麼多城市、這麼多國家，時而受到無道暴君施虐，而暴君的權力卻是他們給的；除非子民寧可忍受暴政，也不願起身反抗，否則暴君是絕對傷害不了他們的。⋯⋯這麼說來，是人民放任暴君不仁才會受到奴役，他們甚至是自找的。」[34]起因於欽佩或傳統規約的奴役必須摒棄。如果這觀點是對的，那麼工作坊就不可能是匠人舒適的家，因為其本質取決於個人化、面對面的知識權威。但工作坊是個必要的家。因為需要技術的工作不可能沒有標準，這些標準具現在一個活生生的人身上，遠比具現在古板僵化的實作規範上要好太多了。在自主與權威之間那種現代的、也許化解不了的衝突，就是在匠人作坊內上演著。

第三章

機器

　　現代的工匠面臨的最大兩難是機器。到底它是友善的工具還是取代人手的敵人？在需要手工技術的經濟史中，最初是朋友的機械裝置，最後往往成了敵人。紡織工、烘焙工、鍛鐵工人一開始欣然擁抱的工具，最終都背叛了他們。當今微電子學的出現，意味著智能機器可能侵襲白領勞工的領域，譬如原本全靠人類做判斷的醫療診斷或金融服務。

　　電腦輔助設計的誘人之處在於速度，它從不疲累，而且從現實面來看，它的計算能力比任何用手繪圖的人都來得優越。但是人們要為機械化付出個人的代價；電腦輔助設計程式的濫用，降低了使用者的心智理解力。這似乎是令人惋惜的事，不過也許可以從反面來看。既然和機器比起來人類並不完美，那麼我們能不能發現作為人類的強項？

　　在十八世紀工業年代的黎明，工人為這個哲學問題苦惱，

作家也同樣在苦思。他們的觀察與爭論，都是以機器生產之前存在已久的物質文明經驗為基礎。

早在十五世紀，歐洲便瀰漫著歷史學家西蒙・夏瑪（Simon Schama）所謂的「財富的尷尬」，也就是出現大量的新商品。[1] 在文藝復興時期，與非歐洲人的商貿往來，加上在城裡工作的工匠數量日益增多，人們可使用的物品也大幅增加。傑瑞・布羅頓（Jerry Brotton）和麗莎・賈汀（Lisa Jardine）探究了在十五世紀首度湧入義大利家庭的這一波「新商品大潮」。[2] 到了一六〇〇年代初在荷蘭、英國和法國，用黑爾的話來說，「出現了對書桌、餐桌、櫥櫃、懸掛架和餐具櫃的一股空前的大量需求，這些都是用來收納和展示新的家當。」[3] 隨著這波潮流往民間滲透，它延伸到最日常的事物上，譬如在一般家庭裡有好幾口鍋子可以做菜，用各種不同的盤子來吃飯，鞋子也不只一雙，還有在不同季節穿的各式服裝。我們現在認為理所當然的必需品，當時的一般人愈來愈容易取得。[4]

就是在記載這股商品洪流的過程中，夏瑪用了「財富的尷尬」一詞來描述十六和十七世紀的荷蘭人，他們有很長的一段時間是節衣縮食的。這個詞可能會造成誤導，因為在現代露出曙光之際，面對著有豐富的商品可供使用，人們的反應通常是焦慮。商品橫流滿溢的富裕世界，在神學上引發了對於物質誘惑的強烈憂慮，不管在宗教改革和反宗教改革的圈子裡都是。在神學家的視野裡，就連無害的日常用品譬如小孩子的玩具，也需要擔憂。

在十六世紀末和十七世紀初，歐洲兒童開始有大量的玩具可以玩。在此之前，我們會覺得很奇怪的是，成年人會拿玩

偶、玩具兵和其他童玩自娛；這類的玩具數量很少而且很昂貴。當價格下降，玩具的數量就變多，在這個過程裡，玩具也成了兒童專屬的財物。玩具的增加首度引發了小孩會不會被「寵壞」的討論。

在十八世紀，機器的出現更是讓富裕帶來的焦慮只增不減。貧窮匱乏這古老的問題並未消失，大部分歐洲人仍過著無法溫飽的生活，但是用機器生產餐具、布料、磚頭和玻璃，增添了另一層的憂慮：如何善用這些產品、富裕究竟所為何來、如何不役於物。

大體上，十八世紀迎向了機器生產帶來的富裕的好處，我們也應該如此。對消費者來說，機器允諾了生活品質，到了二十一世紀，人們的生活品質確實大幅提升了；我們擁有更多更好的藥物、住屋和食物等，不勝枚舉。現代歐洲窮苦工人的物質生活品質，從很多方面來說，都比十七世紀布爾喬亞階級來的高。就連黑格爾的黑森林小屋，終究還安裝了電線和現代的抽水馬桶。啟蒙時期作家們更擔憂的是機器的生產面向，以及它對製造經驗的影響，而這些憂慮至今依然存在。

對於啟蒙時期的某些人物來說，機器的優越性不致於使人類陷入絕境。牛頓畢竟曾經把大自然的一切描述成一部龐大機器，在十八世紀像是拉美特利（Julien Offray de la Mettrie）等作家把這個觀點發揚到了極致。其他作家們拿詹姆斯・瓦特的蒸汽引擎這類新機器裝置當範本，贊同機器會帶來合理的改善、進步和「人的完滿」（perfectibility of man，譯注：人依據本性，可以靠自己達到完美無缺狀況）。但還是有很多人從另一種觀點來看待這個範本，他們不是古板守舊才反對新事物，反倒是人和機器

之間的比較使得他們對人有更深入的思考。人的德性當中對人類文化貢獻最大的是節制與簡樸；這些素質都不是機器能夠生產出來的，秉持這種思維的人對工匠活動特別感興趣：工匠活動似乎調和了機器製造的豐盛和適度的人性。

從社會面來說，工匠活動出現了新的轉折。瓦特在十八世紀發明的蒸汽引擎，最初是在跟史特拉底瓦拉作坊很類似的工坊條件下建造出來的，很快就量化生產，接著在各行各業派上用場。到了一八二三年，蒸汽引擎的製作方法已經形諸文字記載，大師——瓦特的作風確實很像工程界的史特拉底瓦里——再也沒有機密可言。這反映出十九世紀工程方面產生巨大的變化，這一點從藍圖的歷史中已經顯示出來：從實際動手做所得來的知識逐步沒落，外顯知識轉而具有優勢的權威。就像在科學領域一樣，不管在藝術領域，或在日常商業上，工坊當然持續以各種形式存在，但是它似乎愈來愈只是為了建立另一種體制：工坊成了過渡到工廠的中途站。

隨著機器文明趨於成熟，十九世紀的匠人顯得愈來愈不像調和者，愈來愈像機器的仇敵。此時，和機器的精密完美相比，匠人成了人類個體性的象徵，這個體性具體來說就是手工製品都各不相同、略有瑕疵，不會十足工整。十八世紀的玻璃製造已經預示了文化價值上的這個轉變；此時在偉大的浪漫主義藝術評論家約翰·羅斯金（John Ruskin）的著作裡，他痛惜在工業年代之前昔日工坊的消失，並且把他那個年代的匠人勞動看成一面徽章，代表著對於資本主義和機器的雙重抗拒。

這些文化上和社會上的改變，我們至今仍在面對。在文化上，我們依舊努力從正面理解，跟機器相比人的限制何在；在社

會上，我們仍舊在跟反科技主義搏鬥。匠藝仍是兩者的焦點。

鏡子工具
複製人和機器人

鏡子工具（mirror-tool）是我發明的詞，用來激發我們反思自身。鏡子工具有兩種，分別是複製人（replicant）和機器人（robot）。

複製人這個詞彙來自當代電影《銀翼殺手》（*Blade Runner*），主角是複製人。艾拉・雷文（Ira Levin）在小說《史坦佛小鎮的太太們》（*The Stepford Wives*）裡創造的那些超完美嬌妻也是複製人。在真實世界裡，心跳節律器也是複製機器，供應心臟執行原本的生理功能所需的電擊。這些巧妙發明都是透過模擬人類來讓我們照見自身。

相反的，機器人是把人類放大：它更強壯，速度更快，而且從不疲累。和人類的能耐對比，就知道它的功能多麼強大。比方說，一台小小的 iPod 擁有機器人的記憶力，就目前來說，它可容納超過三萬五千分鐘的音樂，幾乎涵蓋巴哈所有的作品，沒有哪個人腦記得住這麼大量的內容。機器人就像遊樂場的哈哈鏡，把人的記憶力放大到巨量。這巨大的記憶體以科技的方式編整過，可撥放長度在渺小人類理解力之內的歌曲或音樂。聽 iPod 的人從來沒有在哪一刻把這台機器的記憶體容量全部用光。

在複製人和機器人之間，在模擬和放大之間，存在著模糊地帶。在電影《銀翼殺手》中，人類的複製品放大了日常生活中格外殘暴、邪惡的一面。反過來說，瑪麗・雪萊（Mary Shelley）

的《科學怪人》（*Frankenstein, or The Modern Prometheus*）說的是一個人造巨人想當複製人、想被當成正常人類來對待的故事。不過總的來看，複製人顯示我們本來的模樣，機器人顯示我們可能的模樣。

所謂「放大」是放多大，大小和比例提供了兩種衡量的標準。以建築來說，有些建築物很龐大，但置身其中卻予人一種親密感，有一些建物規模小，卻又讓人感到非常巨大。在歷史學家傑佛瑞·史考特（Geoffrey Scott）看來，宏偉的巴洛克教堂無不給人親密感，因為它的牆面和裝飾起伏彎曲，模擬人類身體的動作，而布拉曼帖（Donato Bramante）設計的小聖堂（Tempietto，譯注：位於羅馬蒙托里歐〔Montorio〕聖彼得修道院中的一座小禮拜堂）則沒有動感，看上去跟它模仿的萬神廟一般宏大。[5] 這種大小和比例產生的差別同樣也適用於機器；洗腎機器就屬巨大的複製人，天文物理學家芮斯的恐怖屋裡吞食氣體的機器人則是微型機器人。

在啟蒙時代，精細的複製人開始被製作出來，起初這些機器看起來像可愛的玩具。一七三八年，巴黎的一家店鋪展示了賈奎茲·迪·沃康松（Jacques de Vaucanson）的一個不同凡響的自動化裝置，這位機械發明家受過耶穌會的教育。沃康松製作的「吹笛手」是真人大小的機器人偶，有五呎五吋高，而且會吹長笛。它神奇的地方在長笛本身，因為要做出會彈大鍵琴的機器人偶簡單很多，機器只要會敲琴鍵就行了。吹長笛的問題在於，吹氣的同時還要配合手指按壓才會發出笛音。不久後，沃康松創

造出「便便鴨」（Shitting Duck），這具機械鴨可以從嘴巴吃進穀粒，接著迅速從肛門排便。結果便便鴨的效果不如預期（肛門堵塞了），不過它還是很有趣；吹笛手才是無比天才的發明。[6]

要讓吹笛手吹出音來，沃康松在人偶的底座造了一個有九具風箱的複雜系統，接上三條輸送管伸入機器人胸腔以供應氣流；他還設計獨立的一組控制桿來操控機械舌頭，以及另一組控制桿操縱抿唇與噘唇。這一整體是機械奇觀。伏爾泰（Voltaire）看了也驚嘆不已，稱讚沃康松是「現代的普羅米修斯」。

但這具機器說到底只是個複製人，因為吹笛手並沒有神乎其技。沃康松的自動化裝置沒有比真人吹奏得更快。作為演藝者，它的本領也很有限，只能吹一些簡單曲子表現強弱音對比，每個音符如行雲流水連成一氣的連奏（legato）就難倒它了。所以說，這是個令人放心的複製人，它表現的是人類水準的吹奏音樂。人們來到沃康松的店鋪獵奇，無非是想知道這個機器如何模擬人類，連著三根管子的九個風箱怎麼進行人類的呼吸過程？

這個複製人不幸地生出了機器人。路易十五（Louis XV）儘管沒有科學頭腦，但料想沃康松的才華應該有更好的用處，不只是製作有趣的玩具而已。於是在一七四一年，路易十五指派這位發明家掌管法國絲綢的製造。十八世紀初法國生產的絲綢，尤其是在里昂生產的，品質良莠不齊：製作的工具很簡陋，紡織工的待遇很差，而且經常罷工。沃康松打算利用他對複製人的知識，製造一具機器人，以根除人的問題。

沃康松把他從吹笛手掌握到的氣流原理，運用到必須把紡線拉緊的紡織機器上。他的織布機上的梭子分毫不差地轉著，

紡線的拉力也精準測量，因此織出來的布品很密實；在以前，布密不密實都是靠工人用手去「感覺」，或者用眼睛去看。在紡織過程中，他的織布機能夠以相同的力道拉緊更多不同顏色的絲線，遠超過以前工人用雙手操縱的線。

在里昂，其他地方也一樣，投資這類的機器，除了生產出品質更好的布品之外，成本也比雇用勞工要低。蓋比・伍德（Gaby Wood）在探究這個難題時寫道，吹笛手「是供人們娛樂用的」，沃康松在里昂製造的那些織布機，「是要向工人表明，不是非要他們不可」。[7] 在一七四〇年代和五〇年代，沃康松若膽敢在里昂街上現身，一定會被紡織工圍毆。後來他又提油澆火，設計出可以織出繁複的花鳥圖案的織布機，還用驢子來驅動機器。

於是，機器取代匠人的經典故事就此拉開序幕。沃康松的機器似乎是會讓現代工匠生病的經濟細菌；指出人類的侷限又惡狠狠把人教訓一頓的是機器人，不是複製人。什麼樣更友善的鏡子工具能夠照見更正面的前景？

啟蒙時代的匠人
丹尼斯・狄德羅的百科全書

要解開這個問題，我們必須探究啟蒙運動本身的內涵，只是它駁雜繁冗，不容易梳理出頭緒。從字面意義來說，**啟蒙運動**的英文是 Enlightenment，德文是 Aufklärung，法文是 éclaircissement，意思都是「用光來照亮某處」；法文「siècle des Lumières」，就是指啟蒙運動這段歷史，直譯是「光明的世紀」。

用理性的光來照亮社會各種風俗與道德，啟蒙運動在十八世紀成了流行用語（就像當今的「認同」〔identity〕一詞），早在一七二〇年代的巴黎就時興這個詞彙，經過一個世代後傳到柏林。十八世紀中期，美國出現了啟蒙運動，其重要人物是班哲明・富蘭克林（Benjamin Franklin），蘇格蘭的啟蒙運動則是許多哲學家和經濟學家發起的，他們在愛丁堡的濛濛雨霧中尋找心智的陽光。

　　要界定「啟蒙運動」跟物質文明之間的關係，尤其是跟機器之間的關係，最簡明的方式也許是在腦海裡前往柏林。一七八三年十二月，神學家策爾納（Johann Zöllner）向《柏林月刊》（Berlinische Monatsschrift）的讀者提問「什麼是啟蒙？」這個報章問答系列後來持續了十二年之久。很多投稿人從促進社會進步的觀點來回答他的問題。啟蒙的能量就蘊含在這些文字裡；人類對物質環境能有更多的掌控力。這些答覆令牧師策爾納感到非常困擾，因為它們推崇人類力量的擴張，而不是加以限制。他在教堂內朗讀聖經故事講述人類原罪時，聽講的教民似乎故作禮貌，當他談到人的不朽靈魂會面臨的危厄時，教民似乎只是維持表面的謙恭。容忍成了屈尊俯就的遠親；自信的智性就某方面來說比從前妖言惑眾的異端邪說還糟糕。

　　回應策爾納提問的一些頂尖寫手，都有自身的堅定信念，認為成年人都有能力不靠教義指導地過生活。主張這種熱烈信念的最偉大宣言來自康德，他在一七八四年九月三十日那一期的《柏林月刊》寫道：「啟蒙就是人類脫離自己招致的不成熟。不成熟是指，沒有他人的引導就無法去運用自己的理解力的無能狀態。這種無能狀態是自己招致的，其原因不在於人缺乏理解

力，而是沒有他人引導就缺乏運用它的決心和勇氣。勇於求知！要有運用自己的理解力的勇氣！這就是啟蒙的座右銘。」[8]這裡強調的是理性的作為。理性的自由能夠提升心靈，因為它拋開了幼稚的定見。

　　這種自由的理性不帶有絲毫機械屬性。有人說，十八世紀的人過於關心牛頓的機械論觀點。伏爾泰就是如此，他宣稱牛頓在著作裡闡述的大自然機轉精確又均衡，應當用來作為社會秩序的榜樣，物理學應當為社會提供一個完美規範。但這不是康德的論證方式。康德當然希望能夠破除箝制成人心靈的有害迷信，但他也不認為機械化常規能夠取代禱告。自由的心靈總是會批判自身的原則和法則，從而加以改變；康德著重的是批判和反思，而不是擘劃秩序。那麼，自由的理性會不會墮入混亂的深淵？隨著法國大革命愈演愈烈，就連約翰‧亞當‧貝克（Johann Adam Bergk）這樣的政治激進分子也不禁在想，脫離現實的自由理性會不會是這場集體混亂的元兇之一。一七九六年，《柏林月刊》結束了這個話題。

　　以上寥寥幾個句子影射了一片汪洋大海，其中理性、革命和傳統形成了幾股湧流。散落在這些湧流中的，是報章裡那些關於更日常的物質面的文化論述。這些論述裡最具啟發性的觀點來自摩西‧孟德爾松（Moses Mendelssohn）。孟德爾松是移居柏林的窮苦猶太家庭出身，原本打算當個拉比，後來拒絕接受猶太教的塔木德式訓練，認為那太過狹隘。他自學成為哲學家，能讀懂德文、希臘文和拉丁文。一七六七年，他撰寫了《斐多或論靈魂的不朽》（*Phaidon*），打破了他父執輩的信仰，宣告他信仰的是大自然的宗教，一種物質主義的啟蒙。孟德爾松在報章上的啟蒙

辯論所做的貢獻，就是奠基於這個物質主義。

　　他提出了一道公式：**薰陶＝文化＋啟蒙**（Bildung = Kultur + Aufklärung）。[9]薰陶意指教育，價值的形成，以及在社會關係裡應遵循的禮節與規範。啟蒙就是康德的自由理性。文化，孟德爾松說，指的是「完成與未完成事物」的實踐領域，而不是良好的舉止和精緻的品味。[10]孟德爾松以寬廣的角度來看實踐文化。他認為日常中「完成與未完成事物」跟任何抽象概念一樣有價值，我們從理性地反思那些事物當中提升自己。

　　「薰陶＝文化＋啟蒙」是孟德爾松從他讀過的一本出色的書提煉出來的精華。[11]那本書就是《百科全書》（*Encyclopedia*），又稱《百科全書，或科學、藝術和工藝詳解詞典》（*Dictionary of Arts and Crafts*），主要是由狄德羅編纂。從一七五一年問世至一七七二年，共三十五冊的《百科全書》成了暢銷書，從俄羅斯的凱薩琳女皇（Catherine the Great）到紐約商人都是它的讀者。[12]這套書以圖文並陳的方式，詳盡描述各種實用的事物是如何製作出來的，並提出改良方法。百科全書的編纂者們強調的重點與那些德國作家有個很大的差別：對於編纂書的那些法國人來說，日常的勞動實作才是他們關注的重點，而不是康德的自我理解力或孟德爾松的自我養成。《百科全書》的宗旨就是從這個重點發展出來的。它推崇的是那些為了把工作做好而做好工作的人；於是匠人脫穎而出，成了啟蒙的象徵。但在這些作為楷模的男女頭頂上，盤旋著沃康松機器人的魅影，牛頓式的幽魂。

　　要了解這本工藝聖經，就要先了解作者的初衷。狄德羅

原本是個移居巴黎的窮困鄉下人，在巴黎他交遊廣闊，口才便給，靠借錢過日子。[13] 狄德羅大半輩子以賣文還債，編寫《百科全書》最初也是他應付債主的一個法子。原本他打算把伊弗雷姆・錢伯斯（Ephraim Chambers）的《藝術與科學通用詞典》（*Universal Dictionary of Arts and Sciences*，1728）從英文翻譯成法文，這是一本內容迷人卻編排凌亂的詞典，撰寫者是一位科學「大師」；在十八世紀中期，所謂「大師」指的是好奇心旺盛的業餘愛好者。這位幫閒文人要做的這門生意，是提供易懂的一些資訊或珠璣之語，滿足其他大師的好奇心，讓他在交際應酬時言之有物，得以附庸風雅。

只是把數百頁這類有趣小品翻譯出來，對狄德羅這樣的人來說確實是大材小用。開始動手後，他便將它脫胎換骨。錢伯斯的文本很快被拋開，狄德羅找來的寫手必須提供內容更詳細深入的條目。[14] 確實，《百科全書》是針對一般讀者寫的，不是給技術人員拿來當指導手冊的。狄德羅想要激發每個讀者內心的哲學家而不是大師。

大體而言，《百科全書》如何主張匠人是啟蒙時代的指標人物呢？

首先，它把靠勞力工作的人跟靠腦力工作的人置於相同的立足點。這一整體概念是很犀利的；《百科全書》蔑視不事生產而對社會毫無貢獻的世襲菁英分子。藉由恢復手工勞動者在古希臘時期享有的聲譽地位，《百科全書》發出挑戰，其力道不亞於康德對傳統特權的抨擊，但性質不同：它用來挑戰過去的利器

不是自由理性，而是具生產力的勞動。按照字母順序編排，加強了手工勞動跟理當更為高尚的活動平起平坐的概念。法文的 roi（國王）條列在 rôtisseur（烤肉師傅）之後，就像英文版的 king（國王）之後緊接著 knit（編織）。一如歷史學家羅伯・丹屯（Robert Darnton）觀察的，《百科全書》並不僅僅把這類並排視為無心插柳；這種按字母順序排列的方式滅了君王的威風，君王因而變成平凡無奇的條目。

　　其次，《百科全書》格外地仔細檢視有用和無用。在一幅生動的插圖裡，畫著一名女僕勤快地為女主人梳理髮型。女僕一副做不好不罷休的樣子，女主人則是無聊得慵懶無力；能幹的女僕和無聊的女主人成了活力與頹廢的寫照。狄德羅認為，人類所有情感當中最具腐蝕性的是無聊，它會侵蝕人的意志（狄德羅後來終其一生探究百無聊賴的心理狀態，他的小說《宿命論者雅克和他的主人》〔 *Jacques the Fatalist* 〕對這種心理剖析得淋漓盡致）。在《百科全書》裡，狄德羅和他的同僚讚揚活力，而不是著眼於低下階層的苦難。活力才是重點：百科全書編撰者希望大眾欽佩平凡的工人，而不是可憐他們。

　　這個重點根植於十八世紀的道德試金石，也就是感同身受的力量。我們的先輩所了解的感同身受，跟聖經裡的「愛鄰舍如同自己」這個道德誡命並不一樣。正如亞當・斯密在《道德情操論》（*The Theory of Moral Sentiment*）說的：「我們無法直接體驗到他人的感覺，只能想像我們在相同處境下，會有什麼感覺。」[15]因此，設身處地了解他人的感受，需要**想像力**。大衛・休謨（David Hume）在《人性論》（*Treatise of Human Nature*）也持相同的見解：「要是我親眼目睹一場可怕的外科手術，甚至在

手術之前，看見醫療器械的準備過程，繃帶的整齊擺放，刀剪的加熱殺菌，還有病人和助手們臉上表露的焦慮和憂愁，肯定會在我心裡造成很大的影響，激起最強烈的憐憫和恐怖。」[16]對這兩位哲學家來說，「同理」意味著把自己想像成別人，不管自己跟他或她有多大的差異，而不是簡單地把他或她當成自身來對待。亞當‧斯密的《道德情操論》提出了「無私的旁觀者」（Impartial Spectator），一個置身事外的人，從他人留給他的印象來評斷對方，而不是從自身的利益出發。正是這種需要發揮想像力的同理，而不是理性，能夠讓我們開始去理解他人。

在孟德爾松的柏林，這種設身處地的同理，變成了一種客廳遊戲，在城內布爾喬亞沙龍裡很流行。人們在夜裡聚會時，一整晚扮演某個著名的文學或歷史人物。我們在柏林，不是在威尼斯嘉年華會，而在那慶典裡最令人捧腹大笑的情景，莫過於看到一身珠光寶氣的文藝復興時期皇后瑪麗‧德‧梅迪奇（Marie de'Medici），跟幾近一絲不掛、發福臃腫的蘇格拉底一起舉杯喝紅酒；在柏林，我們訓練自己去想像當另一個人是什麼情況，想像他們有什麼想法、感覺和行為。[17]在巴黎，《百科全書》關注的是社會低階的人，它要沙龍裡的讀者欽佩為工作忙碌的平凡人，而不是去模仿他們。

《百科全書》試圖把讀者拉進匠人的生活裡，繼而解析什麼是出色的工藝本身。整部書裡的插圖描繪著從事枯燥，或危險，或複雜勞動的匠人；這些人的臉上無不流露出沉靜的神情。歷史學家阿德里亞諾‧提爾格（Adriano Tilgher）如此評論這些插圖：「這種平靜祥和的感覺，發自於人們訓練有素地完成工作後那種愜意又安定的心靈。」[18]這些插圖吸引讀者進入匠人

把日常事物做得完善的一種心滿意足的境界。

　　在古代，人們讚賞諸神的匠藝，視之為征服天地的一場永恆戰爭的利器。赫西俄德的《工作與時日》或維吉爾（Virgil）的《農事詩》（*Georgics*）描繪的人類勞動，多少反映了這種神聖的光榮，工作被描述為一種英雄式的戰鬥。因此，在我們的年代，在納粹和蘇聯的媚俗藝術裡，工人也好比戰士，彷彿一個個巨人在煉冶場幹活或在農地犁田。十八世紀中期的哲學努力要破除把工匠視為戰士的魔咒。經濟史學家阿爾伯特·赫希曼（Albert Hirschmann）發現，在帳房裡，這種戰士精神才稍有平息，帳房用勤勉的計算取代了狂暴的衝動。[19]在匠人工坊裡，這種魔咒被破除得更徹底。

　　狄德羅認為製作工藝的樂趣比較像夫妻的魚水之歡，不是出軌的激情。狄德羅描繪的玻璃工和造紙工的臉上煥發的祥和光采，也在尚·巴蒂斯·西美翁·夏丹（Jean-Baptiste-Simeon Chardin）的靜物畫裡看得到——構思巧妙又製作精良的物品，也散發著寧靜安定的滿足。

　　有了《百科全書》的緣起與宗旨的概略說明作為打底，接下來我們可以探討人類從看清自身的侷限中學到了什麼。人類的限制這個問題，可以說是狄德羅從扶手椅起身的那一刻起，就令他為難。他跟當代人類學家一樣，採用田野調查來了解人們如何工作：「我們親自去請教巴黎以及全國各地那些技藝精湛的匠人。我們不怕費事地走訪他們的工坊，向他們提問，根據他們的口述來記錄，搞清楚他們的想法，定義並辨別他們那一行的專門

術語。」[20]這項研究很快就遇到困難，因為匠人擁有的知識多半是默會知識——他們知道怎麼做出某個東西，但沒辦法把他們知道的說出來。狄德羅談到他的調查時這麼說：「在一百個人當中，如果找到一打人能夠清楚說明他們所使用的工具或機器設備，以及他們所生產的物品，那就算是走運了。」

這段話潛藏著一個大問題。說不清楚不代表愚笨；確實，我們能夠做出來的東西很多，但在那些東西當中，我們同樣也能夠說清楚怎麼做出來的，則少很多。匠藝建立了一個技術與知識的領域，這領域也許是人類語言的闡釋力有所不及的；也許最高竿的作家才有辦法精確地描述如何打活結（我肯定是辦不到的）。或許，**這**就是人類的基本限制：語言作為一種「鏡子工具」，並不足以描述人體的動作。然而我正在寫，而你也正在讀一本談論身體實踐的書；狄德羅和他的同僚針對這個主題編纂了一套全部疊起來有將近六呎高的書。

解決這種語言侷限的一個辦法，就是用圖像來代替文字。《百科全書》裡由很多人完成的無數插圖，不僅讓這部書更豐富好看，也幫了沒辦法把工作解釋清楚的工人一個大忙。舉例來說，在吹玻璃工人的插畫裡，吹玻璃瓶的每一步驟都透過各別圖畫呈現出來；一般作坊裡常見的髒亂都被略過，觀看者的目光被拉到工人要把熔化的玻璃膏轉化為一只瓶子的那一刻，他的手部和嘴部該有的動作。換句話說，這些插畫把各種動作分解並簡化成一系列清晰的圖像，就像攝影家布列松（Henri Cartier-Bresson）稱之為「決定性瞬間」的那類照片。

我們可以想像一種啟蒙經驗是完全依靠視覺經驗的，藉助這種循序呈現的逼真繪圖，我們透過眼睛對物質事物進行思

考。在靜默中，就像在修道院裡，為了潛心思索如何把物品做出來，人與人的言語交流降至最低程度。禪宗就主張不執著於語言文字，認為匠人就是經由身教而非言教而開悟的代表人物。禪宗認為，要了解射藝，你不須變成射手，相反的，你要默默地在腦裡演練射箭這過程的每個決定性瞬間。

　　西方啟蒙運動除了透過圖像解說之外，還有另一種方式。親身參與實作過程，可以克服語言的限制。狄德羅解決語言限制的方法，就是把自己變成一名工人：「有些機器實在很難描述，有些技巧非常微妙……往往有必要接觸這些機器，親手去操作，也要動手實作。」[21] 對於習慣待在沙龍裡高談闊論的人來說，這是很大的挑戰。我們無從得知狄德羅嘗試的是哪一種手工技藝，不過從他的職業來看，很可能是排版印刷。狄德羅投入體力勞動是合理的，因為當時的文化提倡同理心的精神，鼓吹人們設身處地去了解別人的生活，不論狄德羅的例子多麼不常見。然而，透過實踐來啟蒙──或者就像當代教育者說的，從做中學──又帶出了一個問題：沒有動手實作的天分，很可能學不到什麼，因為有些人就是不擅長需要動手去做的事。

　　狄德羅合作的同僚當中，很多都是科學家，嘗試與犯錯是他們投身實驗的指導原則。舉例來說，尼可拉斯・馬勒布朗奇（Nicolas Malebranche）認為，嘗試與犯錯是從實驗當中隨著犯錯的情況由多變少而取得穩定進展的過程。「啟蒙」隨著錯誤減少而露出曙光。狄德羅對自己在作坊的體驗所做的評論，起初看似呼應了「從失敗中修正」這種科學觀點：「把自己變成一名學徒，做出糟糕的成品，這樣才能教別人如何做出好的成品。」「糟糕的成品」會讓人更賣力去推敲做不好的原因，從而有所改善。

　　但是，假使一個人的天分不足以確保他最終能夠精通某項技藝，嘗試與犯錯就會導致迥然不同的結果。狄德羅就遇到這種情況，在投身實踐之後，他發現自己犯的很多差錯是「無法補救的」。敢於失敗也許會帶來某種後座力；願意大膽試驗的人，到頭來卻發現自己能力有限。從這個角度來看，從做中學，是進步主義教育開出的一帖令人欣慰的良方，事實上卻可能導致殘忍的結果。如果匠人工坊讓我們感到自己的能力不足，它確實就是一所殘酷的學校。

　　對狄德羅這位社會哲學家來說，實踐與才能的交集指出了一個關於動力的普遍問題：我們總相信，積極投入比被動消極來得好。追求品質也事關動力，即驅策匠人的原動力。但是動力的產生有其社會的或情感的脈絡，不可能憑空出現，尤其是追求好品質的動力。想把某件事做好的欲望，是個人的試金石。比起世襲的社會地位或身外的財富的不公平，個人表現不佳帶來的傷害是不一樣的：這是你本身的問題。有動力是好事，但想認真把工作做好卻發現自己做不來，會腐蝕你對自我的觀感。

　　我們的先輩對這個問題往往視而不見。進步的十八世紀大力宣揚「唯才是用」（career open to talent，譯注：拿破崙的名言）的好處——在社會裡向上流動的公平基礎是才能，不是祖蔭。這個信條的擁護者一心想要摧毀世襲的特權，很容易忽略唯才競爭中失敗者的命運。狄德羅眼光獨到，聚焦於這類失敗者身上，從他最早期的著作到成熟的作品像是《拉摩的姪兒》（Rameau's Nephew）和《宿命論者雅克和他的主人》都是如此；在這些作品裡，主人翁會陷入窮途潦倒的境地，不是時局艱難，不是時運不濟，而是才能不足。然而，人們依舊必須積極投

入競爭。在一封信裡，狄德羅談到唯有富人才有愚蠢的本錢；對其他人來說，能力不可或缺，不是可有可無。因此，才能的競賽總有勝負，這就是悲劇的大致模樣，但是在狄德羅的著作裡，這些落敗者也有收穫。失敗鍛鍊他們，讓他們學到一種基本的謙卑，縱使這個美德是吃足苦頭換來的。

　　更早之前，米歇爾・德・蒙田（Michel de Montaigne）的散文裡就出現過「有益的失敗」，他談到上帝教訓人類的方式，是向人類揭示自身的無能。就狄德羅看來，在孟德斯鳩（Montesquieu）眼裡以及說也奇怪地在富蘭克林的眼裡也一樣，能力一般般的事實，也可能以一種戲劇化的方式讓人從失敗中得益。

　　機器創造了這個戲劇化的情況，不僅在現實中發生，也可以在狄德羅的《百科全書》中的人物身上看到。複製人無法教導我們「有益的失敗」，但是機器人也許可以。複製人可以刺激我們思考自身，探究我們的內在機轉。更強大、不知疲倦的機器人可以設下任誰都達不到的標準。我們應該為這個結果感到沮喪嗎？

　　造紙業給的答案是不必沮喪。《百科全書》裡描述了開明的造紙作業，出現在名為勒安里（L'Anglee）的一間造紙廠，距巴黎有六十英里，靠近蒙塔日（Montargis）鎮。在十八世紀，製作紙漿的過程又髒又臭，需要用到的破布條往往是從屍體上剝下來的，接著扔進大甕裡泡兩個月，讓布料腐爛，纖維瓦解。勒安里這個詞條顯示造紙業如何透過人和機器的協力合作取得改善。

　　首先，有件事很簡單：它反映出十八世紀對衛生的講究，工廠內的地板打掃得一塵不染。其次，沒有哪個工人看起來像快吐的樣子，因為插畫家畫的大甕都是密封的──這種創新做法，事實上在一個世代之後才出現。接著，在把纖維打成紙漿的房間裡──整個製程中最骯髒的步驟──看不到半個人影，只有一台杵搗機在自行運轉，就現代的眼光來看，這個機器人是某種原始的自動化裝置，不久之後才由蒸汽引擎實現機械化。最後，在製程最棘手並且需要人力的房間裡，工人舀出大甕裡的紙漿注入托盤狀的模具內形成薄薄一層，畫中的三名匠人合作無間，他們的面容沉靜，儘管舀紙漿的工作非常耗力；勞動者透過理性分析把這項任務安排得井然有序。

　　這個由一系列的靜態畫面構成的場景耐人尋味，只因為它預見了勒安里造紙廠後來的真正創舉。這位作者和版畫家用想像力把造紙的程序加以剪輯編排，好讓機械工具汰除最「低賤」的勞動；相應地，他們展現機器，凸顯出機器的使用要靠人類的判斷和合作。在這裡，使用機器的通則是，如果說人體是虛弱的，機器應該輔助或取代它。機器人是異化的人體；這個杵搗機的運轉一點也不像人類伸直手臂搗壓紙漿的樣子。異化的機器比人體優越，但不是沒有人性。

　　如果說這樣的機器展現出人類的限制如何克服，其結果是成功的。在這裡，機器做到人不能做的，人做到機器不能做的。除了呈現造紙業裡人與友善機器之間發人深省的不平等，《百科全書》也探究吹製玻璃這一行，中肯地了解「有益的失敗」。要了解人與機器的對比關係，我們需要先了解玻璃這個物質本身。

　　玻璃製造業的歷史起碼有兩千年。古代的配方是把砂和氧化鐵結合起來，這樣做出來的玻璃呈半透明的藍綠色，不是透明的。經過不斷試驗和犯錯，在添加了蕨灰、碳酸鉀、石英和錳之後，終於成功做出透明度更高的玻璃。即便如此，玻璃的品質依然不佳，製造過程也很費力。中世紀玻璃的製作方式，是用一根中空的長桿對燒熔的玻璃膏吹氣，再快速旋轉長桿，把玻璃膏塑成薄板狀；接著用石板把這灼熱玻璃薄板壓平，最後切成小正方塊。然而，這個過程非常緩慢，成本又高，非常不經濟。由於窗玻璃非常珍貴，諾森伯蘭公爵（Northuberland）每次遠行都會差人把城堡的窗玻璃拆下來另外保管。中世紀的平民百姓家的窗戶，跟在古代一樣通常糊上一層油紙，而不是裝玻璃。

　　人們需要明淨的大玻璃窗，因為房屋需要通風，但也必須能夠遮擋風雨和街上的惱人臭味。十七世紀晚期，法國聖傑曼（Saint-Germain）玻璃廠的工人在亞伯拉罕‧黎法（Abraham Thevart）的指導下，習得製作大面玻璃的技巧，黎法在一六八八年造出一面八十至八十四英吋高、四十至四十七吋寬的玻璃。歷史學家莎嬪‧梅爾基奧－博納（Sabine Melchior-Bonnet）說，「這種尺寸的玻璃，從前只在天方夜譚裡聽說過」，不過玻璃本身仍沿用中世紀的化學配方。[22] 此後，製作大片玻璃的科技快速進步：在十八世紀初，用來加熱玻璃的熔爐也獲得改善。繼而在澆倒、壓平和再次燒熔玻璃方面，也發展出更精細的工法。到了普魯歇神父（Abbé Pluche）在一七四六年出版的《大自然奇觀》（*Spectacle of Nature*）中描述進步成果時，大面窗玻璃的製作已經變得經濟實惠。法國的這些技術創新，使得法國聖戈班（Saint Gobain）的玻璃製造廠把它在威尼斯慕拉

諾（Murano）島上的長期敵手遠遠甩在身後。

相較於十八世紀的傳統玻璃工把玻璃膏倒進模具，就像製磚那樣，現代玻璃工想把玻璃膏碾壓成平板。這就是《百科全書》借重巴黎同時代的許多實驗試圖要描述的。插畫家以對比的手法來呈現。先是呈現傳統做法，畫出工人把一大球玻璃膏旋轉然後壓平的過程；在另一幅對照圖裡，我們看到一名玻璃工操作一台碾壓機器把玻璃膏壓平。用這個機器壓出來的玻璃完美平整，這種的高水平，是採用傳統製法的玻璃工達不到的；碾壓機器做出來的玻璃厚度絕對均勻。

在後者的製程裡，機器設下了高規格品質，那是人手和人眼無法企及的。在這裡，我們拿上一章談到的金匠業來對照會很有幫助，金匠行會是親手了解金器品質的地方，金匠學徒從仿效師傅的動作來吸納技巧；在這種新型的窗玻璃產製法，玻璃工沒辦法模仿機器。不僅碾壓機的功能和人眼大不相同，它的製作水準，也是工人靠眼力來檢驗所達不到的。

因此，玻璃似乎只是另一種物料，讓沃康松的織布機及其後代為了追求利潤而犧牲老練工匠的這種事再添一樁。這些玻璃工，或者《百科全書》的讀者，怎麼會認為新科技是有益的呢？

要回答這問題，我們要像哲學家習慣做的那樣，暫且離題一下，先談談一個普遍的問題，然後再切入一個看似不相干的主題。這普遍的問題在於，在我們的概念裡，範本（model）的功用是什麼。範本顯示出某樣東西應該怎麼做出來才對。由一台完美機器具現的範本，意味著產品確實可以做得無懈可擊；如果玻璃碾壓機比人眼更有「天分」，那麼製作玻璃這行業應該全面交

由機器生產。但是這樣的思路搞錯了範本的功用。範本是一種提議，不是指令。它的優越激發我們創新，而不是要我們模仿。

為理解這道公式，我們要暫且離開十八世紀工坊，進入當時的育兒園。啟蒙時代在日常生活的成就之一，就是把養育小孩當成一門匠藝。當時有數百本書闡述如何餵食寶寶、保持寶寶清潔、治療生病的小孩、有效地對學步幼兒進行大小便訓練，以及最重要的，如何從幼年啟發和教育小孩，《百科全書》不過是其中一本。這些書籍認為，與這些事有關的民間智慧是不足的，它跟傳統知識一樣，是代代相傳的偏見，就養育這方面來說尤其是有害的，因為醫療的進步使得嬰兒的存活率更高，假使父母親願意改變做法的話。在《百科全書》出版的一個世代之後，預防接種成了老派和新派父母之間的辯論焦點，老派父母固守舊觀念拒絕這種醫療進步，新派則接受當時醫療的要求，依照嚴格的時程帶孩子多次接種疫苗。[23]

在教出一個文明小孩的教養上，也出現範本的問題。在讓—雅克・盧梭（Jean-Jacques Rousseau）的文章裡，特別是在他的小說《新愛洛伊斯》（*Julie, ou la Nouvelle Héloïse*）裡，父母親教導小孩的「匠藝」，展現在母親鼓勵孩子根據同理心之類的天生感情自然地行動，也展現在父親鼓勵兒女理性思考，而不是倚靠靠既定的權威。然而，盧梭的文章裡隱含著弦外之音，那就是每個父母都應該把自己當榜樣——「你長大後要像我這樣」，要向我看齊。

狄德羅的朋友德皮奈夫人（Louise d'Epinay），在她寫給孫女的《艾蜜莉開講》（*Conversations d'Emilie*）中，質疑了以父母為榜樣的概念。[24]首先她反對父母親教養兒女的分工。母親光

是信賴自己的直覺，並不足以培養孩子的性格；作風講理的嚴厲
父親，恐怕會讓孩子變得內向。她挑戰盧梭認為父母要當榜樣的
概念，這跟我們所見略同。她認為成人應該接受當個「夠好」的
爸媽，而不是當「完美」的爸媽──如同她的傳人，當代最有用
的教養指南的作者班傑明・斯波克（Benjamin Spock）主張的。
從常理來說，父母親必須接受自己的限制，能夠獨立思考的孩
子會教導他們這一點。不過真正重點在於，父母親在孩子面前樹
立的自我形象，而不是發出「要向我看齊」的訊息，父母親給的
建議愈迂迴愈好。「我是這樣生活的」會吸引孩子去思索那種範
本，這樣的建議刪除了「所以你應當……」。找出自己的一套；
要創新，不要效法。

　　我無意把德皮奈夫人歸為哲學家，但她那本被遺忘的小
書大體上具有啟發性。這本書的論述力道犀利，不亞於康德的
「人性這根曲木」這個有名意象，呼籲人們認清和接受自身的侷
限。回到製作玻璃的主題，這樣的呼籲不僅在育兒園或圖書館內
受到重視，在工坊裡也同樣重要。在工坊內，它的挑戰是，把範
本當成人人可以根據自己的想法和自己的條件去完成的東西。機
器做出來的物品，就像父母親一樣，提供了事情可以怎麼做的一
種參考；面對可以參考的範本，我們推敲斟酌，而不是一味服
從。範本成了一種刺激，而不是指令。

　　這樣的連結是伏爾泰指出來的。他在《百科全書》裡匿名
撰文，雖然只有零星幾篇。伏爾泰贊同牛頓機械論的宇宙觀，但
是他也懷疑，光靠《百科全書》裡描述的那些機器沒辦法為社會
帶來進步。人類必須先接受本身的弱點以及把事情搞得一團亂的
傾向；人們如果能夠牢牢記住自己的缺陷，就不再那麼需要完美

的機器來補救；我們確實可以積極尋求另外的補救辦法。這個看法就是伏爾泰藉由他的小說《憨第德》（*Candide*）得意洋洋地提出來的。

伏爾泰的這部寓言充滿了強奪、酷刑、奴役和背叛的情節。這些苦難的源頭是主人翁的老師潘格洛斯（Dr. Pangloss），其原型是哲學家萊布尼茨（G.W. Leibniz），一位理性之人，不能容忍絲毫混亂。不過潘格洛斯絕頂聰明，就像他所對應的那位真實人物；他推崇完美的機器論，他對為何「一切都是最好的安排」（all is for the best in the best of all possible worlds）提出的解釋無懈可擊。年輕的憨第德，有如穿上馬褲又戴上假髮的尤里西斯（Odysseus），是個魯鈍的學生。到頭來他體悟到，他的老師潘格洛斯給的靈丹妙藥太危險。他最後得出一句有名的結論：「還是把咱們的田好好耕一耕」（Il faut cultivar notre jardin）──單純的工作就是飽受生活摧殘的人的一帖良藥。

憨第德／伏爾泰無疑給了很好的忠告，要人們腳踏實地耕耘自己的田，而不是自哀自憐。但這個忠告可不簡單。當然，不管是憨第德或潘格洛斯很可能都不知道怎麼在田裡施肥，甚至連鏟子都拿不好；他們也都是進出沙龍的人。這部小說也沒有談到職業培訓的梗概。就算它有，《百科全書》已經向沙龍主人表明，體力勞動遠比隔著巴黎皇家宮殿（Palais Royal）的窗戶望出去看到的複雜得多。這則忠告的要旨是，人最好去做自己可以掌握的事，去做具體有限因而深具人性的事。伏爾泰的觀點是，人唯有接納自己達不到完美，才可能對生活形成務實的判斷，才可能去做具體有限又深具人性的事。

那則忠告所蘊含的精神，是伏爾泰的年代在面對機器的出

現後逐漸生成的。在談及玻璃製作的那篇文章裡，《百科全書》提及，有瑕疵的手工玻璃有它的優點：這些東西形狀不工整，獨一無二，具有作者隱約指出的「個性」。因此，這兩組製作玻璃的插畫密不可分；唯有懂得某個東西要如何做得完美無缺，才有可能理解另一個選項，一種與眾不同、具有個性的物品。手工玻璃也許含有氣泡或者表面不勻稱，但還是值得欣賞，相較之下，機器做的玻璃品達到完美水平，卻容不下實驗或變異的空間。正如伏爾泰語重心長地提醒他的哲學家同胞，追求完美的結果，可能是人類的悲哀而不是進步。

《百科全書》在不同文章所形成的兩極之間折衝轉進，這兩極由造紙工廠和玻璃工坊為代表，一個是人類與機器人的和解，另一個是肯定不完美的產品；完美的產品應該是一種陪襯，襯托另一種勞動生產的另一種成果。啟蒙時代的匠人走的是一條有別於文藝復興時期推崇藝術天才的不同道路，然而殊途同歸，他們也能讚揚和成就個體性。但在踏上這條路之前，優秀匠人要謹記伏爾泰的提醒，務必接受自身的不完美。

現代性與機器力量的首度交鋒，產生了一個既深厚又矛盾的文化。機器的發明，使得從更早的年代開始出現的貨品更形大量豐富。因為物質上的豐盛，啟蒙運動把人類理想化，認為人們擁有自主的力量，將要拋開對傳統的臣服；《柏林月刊》裡的一些文章，散播著人類可能掙脫這些桎梏的希望。機器會是迫使人臣服的另一股力量嗎？哪一種機器？人們對複製人感到驚奇，對機器人感到恐懼，這些異化的發明比把它們製造出來的人類身

體更優越。

狄德羅的《百科全書》致力於探討這些問題，自始就承認
人類最基本的侷限，也就是語言難以描繪人的身體動作，尤其是
匠人在勞動中的種種動作。不管是勞動者或是分析勞動的人，都
很難確切說明正在進行的活動。狄德羅為了一探究竟，親身投入
匠人勞動的過程，發現了更進一步的限制，才能的限制；他在知
識上沒辦法了解他實際上做不好的事。他闖入了機器人世界的龍
潭虎穴，在那裡，機器人的「才能」成了完美的模範，襯托出人
類自身的不足。

《百科全書》問世之後不過一個世代，亞當·斯密下了結
論，認為機器確實會終結啟蒙運動的企圖，他在《國富論》裡宣
稱，在工廠裡「一輩子都在操作幾個簡單動作的人……普遍都變
得愚昧無知到了極點」。[25] 狄德羅的圈子得出另一個結論，我歸
結如下：

使用機器的一種明智的方式，是根據我們自身的限制去判
斷機器的能力，去形塑它的用途，而不是開發機器的潛能。我
們不該跟機器競爭。機器就像任何的範本一樣，應該是一種提
議，而不是指令，人類應當擺脫「效法完美」這道指令。面對這
道完美宣言，我們可以主張自身的個體性，它賦予我們的作品獨
特的個性。要表現這種匠藝的獨特性，謙遜以及認清自身不足不
可或缺。

讀者將會發現，我在替狄德羅說話，如同他在工坊裡為自
己發聲那樣，這是因為啟蒙運動的意義要到兩個半世紀之後才顯
現出來。從事任何工藝，都需要對它的操作機制做出可靠的判斷
才能做得好。把事情做好如果不能讓我們對自身有所啟發，還不

如不做比較好。

浪漫主義時期的匠人
羅斯金跟當代世界的對抗

　　到了十九世紀中期,當現代經濟體制變得具體明朗,工匠能夠在工業秩序中找到光榮地位的希望變得黯淡。一長排的勞工應付機器的景象,在美國和英國最鮮明無誤,兩國政府為了促進工業發展,更早之前便鼓勵各種機器實驗。在這兩個國家裡,為了大規模生產而發明的機器,逐漸威脅到技術老練的工人的地位,增加了半技能或無技能工人的數量;機器生產往往取代了高成本的技術性勞工,而不是像在勒安里這種進步的造紙廠那樣,是為了減少不需要技能的惱人作業。

　　美國的煉鋼工人象徵著其他很多基礎工業發生的改變。鋼是鐵和作為固化劑的碳鑄成的合金。貝塞麥轉爐煉鋼法(Bessemer converter)這項新發明從一八五五年起開始使用,它利用一種巨型的橢圓狀氧化室來大量製造這種合金鋼。在一八六五年和一九〇〇年之間,當時的工業設計專注於譬如採樣技術這類的科技壯舉,在原本的煉製過程中,要去判斷和調節物料的添加的那些高成本人力,都被新機器汰除了。另一組非常聰明的機器裝置也代替了人工的判斷,接手處理鐵水的冷卻過程。[26]

　　在十九世紀煉鋼工業,因為科技的改變,技術熟練的工人面臨兩種可能的未來:配合生產流程進行不太需要技能的簡單操作,或者遭到解僱。如果是前者,他們至少保住了飯碗。到了一九〇〇年,在美國煉鋼廠,大約有半數的工人接受了這個命

運，另一半則改往五金相關行業找出路。不論如何，和煉鋼有關的技術並不容易「轉移」到其他的鑄造業，很多基本工業都面臨這個現實，過去和現在都是如此。

高度專業的技能代表的不僅是林林總總一長串製程細目，還有圍繞著這些活動所形成的文化。一九〇〇年的煉鋼工人已經有共識，願意接受一大群工人在震耳欲聾的噪音中和昏暗的燈光下勞動的環境。這種工作方式無法轉移到狹小緊迫的空間，譬如專業的機工間，在那裡，工人必須更留意自身的動作。這個問題和十八世紀克雷莫納製琴師面臨的技術轉移困難是不一樣的。在琴師的私人工坊裡，個人才能的傳授是問題所在；在鋼鐵工廠，問題在於既有的技能如何適應新的空間文化。如同我在別處敘述過的，一九九五年，程式設計師從操作大型主機換到個人電腦和遊戲設備也碰到類似的問題。轉變的困難來自於工作場所的常規而不是程式運算。[27]

匠人對抗科技改變的鬥爭有三道陣線：對抗雇主、搶走飯碗的無技術勞工，以及機器。就這類鬥爭來說，美國勞工聯合會（American Federation of Labor，簡稱 AFL）成了標誌性的組織。在它的漫長歷史中，各種工會跟雇主的抗爭取得豐碩果實：很多工會和無技術工人達成諒解，而雇主喜歡雇用的無技術勞工大體上是移民。但是在第三道陣線，他們跟機器的對抗卻是敗下陣來。美國勞工聯合會旗下的工會沒有投資機器設計，也沒有研發不一樣策略；工匠沒有資助相關研究，也沒辦法自己設計出需要大量的技術工人來操作的機器。機器的改變來勢洶洶找上門，它不是勞工運動由內發起的。

第三道陣線的失敗放大了機器的象徵性威脅。有技術的操

作員忍受機器，也靠機器謀生，但在現代工業中他們很少創造機器。如此一來，科技的進步似乎和他人的主宰是分不開的。

❖　❖　❖

在維多利亞時期，反對這種機器宰制最激切的莫過於英國作家約翰‧羅斯金，他呼籲他的讀者蔑視機械文明這個概念。在他眼裡，比起在現代工廠裡幹活的工人，中世紀行會裡用雙手勞動的工人生活得更好，他們所處的體制也更優質。羅斯金的觀點本質上很激進，他主張一整個當代社會應該回到工業化之前的舊日，而且他認為是可能的。

羅斯金不是一流的匠人，事實上他四肢不發達。出生在一個拘謹的富裕家庭，他年少時很內向的，成年後他是個敏感脆弱的人，在牛津校園裡找到心靈寄託，但找不到內心的平靜。羅斯金從欣賞實物和工藝品當中釋放自我，但他絕不是極度挑剔的審美家那一型。在為羅斯金作傳的當代偉大作家提姆‧希爾頓（Tim Hilton）筆下，羅斯金很早就預示了愛德華‧摩根‧佛斯特（E.M. Foster）那句響亮的話，「聯繫才是最重要的」（only connect），就羅斯金來說，意味著透過手工製品和他人聯繫。[28]

羅金斯年輕時多次到義大利旅行，尤其是在威尼旅遊時，他發現樸拙的中世紀建築非常優美。石匠鑿刻的滴水嘴獸、拱廊和窗戶深深吸引著他，對於文藝復興建築的抽象幾何圖形或十八世紀家俱師傅的完美工藝的熱情則少了點。他以同樣樸拙的手法畫下了那些古樸的事物，在紙上以奔放流暢的線條勾勒威尼斯石頭的錯落有致；他從繪畫中發現了觸感的愉悅。

羅斯金的文章具有強烈的個人風格；他從自身的感知和

經驗汲取概念和準則。他的呼籲，用我們今天的話來說，就是
「和自己的身體接觸」。他的散文寫得最好，簡直令人神往地富
有觸感，讀者可以從中感覺到古老石頭上潮濕的青苔，或者看見
陽光灑落街頭時的漫天飛塵。在他後期的作品裡，昔日與今日的
對比更加激烈：義大利教堂對比英國工廠，義大利人表現性的勞
作對比英國人單調的工業常規作業。在一八五〇與六〇年代，羅
斯金在牛津把「與你的身體接觸」付諸實踐。他帶領一支由紈褲
子弟組成的施工隊到城郊修路，他們痠痛又起繭的手是品德高尚
的標誌，展現了與真實生活的接觸。

　　如果說「羅斯金主義」（Ruskinism）讚賞樸拙粗獷之美，從
刻苦的身體勞動看見了些許情色意味之外，它更釐清了羅斯金的
讀者難以說分明的憂慮。工業年代實現了物產的豐饒，機器源源
不絕的傾洩大量的衣服、家用器具、書籍報紙，以及製造其他機
器的機器。維多利亞時代的人就跟他們的先輩一樣，對於這種
物質的富裕感到既驚奇又焦慮。機器使得質與量的關係發生變
化。破天荒頭一遭，大量規格劃一的物品讓人感官遲鈍，一個模
子做出來的機器產品很難叫人起共鳴或激起個人感受。

　　這個質與量的反比關係，透過浪費這個現象顯露出來，這
是匱乏社會難以想像的一個問題。當今的人常常東西還沒壞就扔
掉，我們可以從這種浪費習性所反映的數目字，倒推回去理解這
個問題。根據一項統計，二〇〇五年，英國待售的二手車當中
有92％起碼還可以開五年；二〇〇四年，買新電腦的人當中有
86％使用的作業程式和舊電腦裡的一樣。這類浪費行為的一個
解釋是，消費者購買的是新產品的潛在功能而不是他們實際用到
的功能。新車可以飆到時速一百英里，即使這位駕駛經常塞在車

陣中。現代的浪費還有另一個解釋,消費者比較容易受預期心理鼓動,而不是務實的效用;買到最新產品比買到耐用的產品更重要。[29]不論如何,能夠輕易地丟棄東西,我們就會對擁有的東西麻木無感。

羅斯金不是維多利亞時代頭一個發現大量生產會降低物品質感的人。在更早以前,浪費的問題已經出現在班傑明・狄斯雷利(Benjamin Disraeli)於一八四五年出版的小說《席波兒,或兩個國家》(*Sybil, or the Two Nations*,譯注:把英國描述為「兩個國家」,一個窮國,一個富國)裡。這本政治小說透過刻劃富豪權貴的奢侈浪費——一大塊烤牛肉沒吃幾口就扔掉,一瓶酒只喝一杯就倒掉,很多當季衣服僅穿一兩次就不再穿——藉此批判英國社會底層民不聊生的景況。維多利亞時代很多作家描寫貧苦本身的悲慘。狄斯雷利的獨到之處,是在這部小說以及包括《席波兒》在內的三部曲中,把鋪張浪費描繪為權貴的過失。在這個物質過盛的年代,羅斯金讓人想起了狄斯雷利的看法。羅斯金喜歡的居住空間,以他的年代的標準來說,擺設相當簡約。作為一個優秀的維多利亞時代的人,他提出一套倫理道德來說明這種簡約的美感:屋裡的擺飾愈少,人對彼此的關心愈多。

量除了以「多」來衡量,還能以「大」來衡量。在羅斯金的年代,「大」具現在一八五一年萬國博覽會中展出的一台機器,而那一場世紀盛會是為了展現英國工業的輝煌成果。

由亞柏特親王發想和促成的這場盛大展覽會,展出了很多現代機器裝置和工業產品,會場設在約瑟夫・帕克斯頓(Joseph Paxton)設計和監造的巨大玻璃建築內。展出品包羅萬象,從精密的蒸汽引擎和蒸汽推動的器具,到陶瓷馬桶和機器製造的梳

子，應有盡有。展覽品也包括了手工藝品，陳列在為英國殖民地專設的區位裡相當引人矚目。英國本土製造的物品呈現出工業「型格」（type-form）的豐富多樣，像是沖水馬桶的桶座做成簡潔的杯狀、有綴飾的壺狀，或者（我最喜愛的）呈跪姿的大象。[30] 在消費性工業產品的頭一波狂潮，功能和形狀之間沒有嚴謹的關聯性。

　　由帕克斯頓設計，舉行這場工業盛會的巨大玻璃屋，人們不準確地管它叫「水晶宮」，本身就是《百科全書》裡預見的玻璃製造業的創新產品。要製造出夠堅實的大型平板玻璃來搭造那座建物，需要調整原料中鹼石灰的比例，還得研發出可持續耐高溫的鑄鐵軋碾機——這些條件都完全與水晶無關。這些創新在一八四〇年代終於出現。[31] 在那個世紀初，巴黎的拱廊就開始採用玻璃屋頂，但是拱頂的玻璃板面積比較小，拱頂也比較會漏水。這次博覽會的展場，整個是玻璃體——玻璃緊密地嵌在鑄鐵的骨架內。該建築體現的是一種純淨透明的美感，室內和室外的視覺分野一概消融了，這全拜機器生產所賜。

　　在一八五一年的萬國博覽會中，最戲劇化地界定了機器的主宰地位的物品，是一具機器人，名叫「杜寧伯爵的鋼鐵人」（Count Dunin's Man of Steel），以發明者姓氏命名的這具機器人，被擺放在水晶宮演講臺底部的一個顯著位置。用七千個鋼片鍛造而成的鋼板和彈簧，構成一具外型像「麗城的阿波羅」（Apollo Belvedere）的鋼鐵人，一隻手臂往前伸，好似要跟人握手。你若旋轉曲柄，這鋼鐵人會開始膨脹，內部的彈簧和齒輪會把隱藏的鋼板往外推，於是它雖然保有麗城阿波羅的完美身材，但體型變得像哥利亞（Goliath，譯注：《聖經》裡非利士

族〔 Plishtim 〕的巨人）那般龐大。只要三十秒，就能把杜寧伯
爵的鋼鐵人放大一倍或者縮小為正常的真人大小。[32]

　　和沃康松在巴黎製造的複製人不同，這具金屬希臘人沒有
模仿人類的功能；也跟沃康松在里昂發明的機器人不一樣，這具
鋼鐵人不從事生產，只帶給人威力強大的印象。當今威力過大的
汽車就好比這具維多利亞機器人：大而無用。

　　讓人們對機械的強大威力留下印象，是萬國博覽會的一大
重點，而這正是羅斯金努力要削弱的。他正是在這個激切勃發的
脈絡中發思古之幽情；他感到憤怒，而不是在遺憾中嘆氣。他的
著作呼籲人們起身對抗現代的豐盛，重拾對物體的感情。他號召
讀者起而反抗之際，同樣也敦促工匠們找回社會的尊重。

　　在一八五〇年代中期，羅斯金協助開辦了工人學院，坐
落於倫敦紅獅廣場的一棟屋子裡。在他寫給友人寶琳・崔維
廉（Pauline Trevelyan）的一封信中，他這樣描述該校的學員：
「我想要開辦短期講座，每次開放給兩百名學員，他們有的從
事店鋪裝潢、有的從事墨筆工作，有的是家俱工匠，有的是石
匠、磚匠、玻璃匠、陶匠。」他開辦講座的目的多少是要揭開
工業型格的華美表象，讓學員們意識到機器製造的產品本質上
的單調劃一。「我想要拆穿印刷和火藥——當今年代的兩大詛
咒——的假面，我漸漸認為，印刷這項可惡的技術是一切的禍
根，它讓人習慣於擁有一模一樣的東西。」羅斯金提議開闢一個
空間，擺放幾樣從前製造的獨特物品，讓匠人們在裡面鑑賞沉
思，以喚醒他們的審美情懷。「任何人都可以走進去停留一整天

的一個空間，裡面只有美好物品別無其他。」[33] 除了中世紀晚期的繪畫和雕塑，他也希望學生們欣賞手工製品的不工整，像是十八世紀的玻璃。

開辦工人學院的背後，存在關於匠藝活動的一個積極概念，廣義適用於所有動手也動腦的人。這個概念在羅斯金於一八四九年出版的成名作《建築的七盞明燈》（*The Seven Lamps of Architecture*）已經具體成形。他在書裡談到，哥德式的石砌建築是一種「文法」，一種「火焰式」的文法，火焰延燒一般由一種形式衍生另一種形式，有時是石匠個人發想，有時純屬偶然；他對「火焰」一字的用法，與「實驗」同義。在一八五一年至一八五三年之間寫的《威尼斯之石》（*The Stones of Venice*）裡，這個詞有了更深厚的含義。當時羅斯金逐漸在思考發現問題與解決問題之間的密切關係，就像我們從 Linux 程式設計師之間看到的。一個「火焰式」的石匠，活力旺盛又熱切激昂，願意冒著失控的風險進行實驗：機器遇上失控就會故障，而人遇上失控的情況，總能峰迴路轉柳暗花明，獲得新發現。放下掌控，至少暫時放下，羅斯金領悟了優秀工藝及傳授心法。在《威尼斯之石》裡，羅斯金編造了一個對工作暫時沒了把握的製圖員：

你可以教導一個人劃直線，或是教他劃一道弧線，並把它鑿刻出來……令人佩服地快速又精準；你會發現他做得完美到位。但假使你要他思考那些形狀，問他能不能想出更好的樣式，他會答不出來，他的動作會變得猶豫。他開始動腦，十之八九會想錯；當他要把腦中所想的畫出來，第一筆八成會出錯。儘管如此，你讓他變成了人，在此之前他只是一台機器，一個活工

具。[34]

　　羅斯金的製圖員會恢復正常,經過這次危機,他的技法會更精進。不管是像石匠那般出差錯,或者像製圖員那樣恢復功力畫出精確的直線,匠人如今變得有自覺。他不可能輕輕鬆鬆就有高超的匠藝;他會遇上很多難關,並從中汲取經驗。現代的匠人應當以這個苦惱的製圖員為榜樣,而不是杜寧伯爵的鋼鐵人。

　　羅斯金的《建築的七盞明燈》為苦惱的匠人,提供了七個指導原則或者說「明燈」,這七個指導原則是:[35]

- 「奉獻之燈」,羅斯金指的是專心致力於某件事的意願,就像我說的,為了把某樣東西做好而做好它。
- 「真實之燈」,真實是「一再碎裂的」,羅斯金認為匠人要迎向困境、阻撓和混沌狀態。
- 「力量之燈」,有所克制的力量,根據標準去做而不是跟隨盲目的意志。
- 「美麗之燈」,對羅斯金來說,美多半顯現在細節和裝飾(掌心大小),不在整體的設計。
- 「生命之燈」,生命意味著奮鬥與活力,沉寂的完美即是死亡。
- 「記憶之燈」,在機器主宰之前的年代的準則。
- 「順服之燈」,服從大師實踐所設下的典範而不是他的特定作品,換句話說,以史特拉底瓦里為榜樣,但不是複製他製造的某把提琴。

　　思維激進的羅斯金不看現在,他回顧從前是為了展望未來。羅斯金試圖在形形色色的匠人們心中灌輸一種欲望,真正說

來是一種要求，去索求他們失去的自由空間；人們可以在其中自由試驗的一個空間，至少在落入迷惘徬徨時可以暫時棲身的一個支持性空間。這是當代社會裡的人必須去爭取的條件。羅斯金相信，嚴酷的工業年代容不下自由的試驗和有益的失敗；要是他活得夠久，他會贊同費茲傑羅（F. Scott Fitzgerald）認為的「在美國沒有第二次機會」的看法。在羅斯金看來，匠人是個象徵，代表凡人都需要「猶豫……犯錯」的機會；匠人必須超越機器這盞「明燈」的指導，對它抱持疑慮，不能只當「活工具」。

狄德羅會怎麼看待指引匠人的這七盞明燈？這位百科全書編纂者肯定會欣賞羅斯金的人文精神，但他會堅持，理性起的作用更大，而且也會堅持現代機器，甚至是機器人，有助於人類對自身的認識。羅斯金也許會回敬說，狄德羅還沒了解到工業力量的殘酷真實。狄德羅也許會反駁，羅斯金的明燈啟發了匠人如何把工作做好，但是對於現代匠人必須掌握的物質，卻沒有給出真正的指引。用當代的話來說，我們可以把羅斯金和海德格進行比較；羅斯金並不想找個夢幻小屋隱居避世，他尋求的是另一種物質實踐和另一種社會參與。

在羅斯金眼中，匠人在其巔峰年代就像個浪漫主義人物，而匠人作為浪漫主義的形象，則加深了具現在大師級藝術家身上的浪漫主義。

在十八世紀早期，像錢伯斯之流的大師，興趣廣泛，對自己業餘技藝相當自豪。史特拉瓦底里如果生在錢伯斯的年代，並不會被視為大師；因為他只有一種才能。在英國，紳士業餘愛好

者總是懷有勢利心態，輕鬆隨意就露一手精湛技藝的紳士也一樣自命不凡。你若要動複雜的癌症手術，絕對不會想把自己的身體交給這兩種人。但專業的大師跟技藝之間也具有一種令人不安的關係。

在音樂的領域裡，執迷於技巧的大師在十八世紀中期登上了公共舞台。在這種新奇的公開演奏會，靈巧的手指成了觀眾願意掏錢去觀賞的一種表演；業餘的聽眾自認技不如人，開始在台下鼓掌喝采。這種情況跟從前在宮廷裡的演奏會形成鮮明的對比，舉例來說，腓特烈大帝（Frederick the Great）在他的宮廷音樂師所譜的樂曲裡擔任長笛手，又或在更早之前，路易十四在凡爾賽宮舉辦盛大舞會時，經常擔任領舞者。這兩位國王都是技藝高超的表演者，但在宮庭裡，演者與觀眾、技藝大師與業餘愛好者之間的那條界線很模糊。狄德羅的小說《拉摩的侄兒》，把這條在他的年代裡逐漸成形的線畫得更明確。這本對話體小說提出何謂精熟的技藝這個問題，它給的答案是，精熟的技藝是人跟樂器之間英勇奮戰的成果。這本小說接著又提出一個問題，浮誇的技巧會不會損及藝術的完整性。在音樂史裡，在十九世紀前半從尼可羅・帕格尼尼（Niccolo Paganini）到西吉斯蒙德・塔爾貝格（Sigismond Thalberg）乃至於李斯特（Franz Liszt）的公開演奏，關於這問題的答案變得非常迫切。帕格尼尼和塔爾貝格的技法出神入化，從而也減損了音樂中簡樸謙和的素質。

到了一八五〇年代，音樂大師的技法無不臻於爐火純青，觀眾席裡的業餘玩家相形見絀，簡直卑微。大師登上舞台之際，音樂廳馬上安靜下來，觀眾動也不動專注聆聽，向大師表示敬意。大師令人震撼又敬畏，換來的是，他釋放了聽眾心中憑自

身技法難以激起的熱情。[36]

　　羅斯金厭惡浪漫主義大師的這種氣息。匠人的猶豫和犯錯跟這種精湛表演毫無共通點。就音樂演奏方面，符合羅斯金對匠人的稱頌的是家庭音樂會（haus-musik），在這種場合裡，業餘者可以根據自己的狀況學習古典音樂。但羅斯金關注的場景不一樣，大師不是在音樂廳現身，而是在工程領域。

　　工程師諸如伊桑巴德・金德姆・布魯內爾（Isambard Kingdom Brunel）──在後面的章節會有更多描述──體現了在羅斯金眼中大師級技術所帶來的弊端。擅長建造鋼船、大跨度橋梁和高架橋的布魯內爾是個技術大師，他的作品就某方面來說符合羅斯金揭示的「明燈」：具有實驗性，而且他的實驗多半被證明是有缺陷的。布魯內爾也對工作充滿熱情，獻身於志業的匠人，要是他更懂得經營，應該會賺到更多錢。然而他的作品推崇精湛工藝，這在羅斯金看來是不可饒恕的。高超技術掛帥的這種執迷簡直成了一種宗教狂熱：使用機器的高超技術隨處可見，而且總是冷冰冰的沒有人性。

　　總之，羅斯金主張，工作勞動不是從事業餘愛好，也不是表現大師級技藝，而是介於兩者之間的工藝活動。羅斯金的年代裡大膽革新卻一敗塗地的匠人，在我們的年代裡也有，只不過沒被貼上「浪漫主義者」的鮮明標籤。

　　羅斯金於一九〇〇年過世，十年後美國社會學家托斯丹・范伯倫（Thorstein Veblen）在《工藝精神》（*The Spirit of Workmanship*）一書裡，推崇羅斯金認為手工產品優於機器產品的觀點，他用極具個人特色的華美文句寫道：「手工品不免有明顯的小瑕疵，這也是它可敬的地方，可以看做是優異的標記，或耐用的標記，

或兩者都是。」[37] 一八九三年范伯倫親臨在芝加哥舉行的世界博覽會，這場博覽會似乎標示著工匠的沒落；會場上展示的手工藝品大多來自他口中說的——帶點嘲諷意味——「原始」或「落後」地區與民族。文明地區的產品則是琳瑯滿目用機器製造、規格一致的物品。不愧為經濟學家，范伯倫認為工匠的沒落和消費模式有關係；一八五一年倫敦的萬國博覽會在他看來，讓人們預先體驗機器生產帶來的「炫耀性消費」，也是大眾行銷術的頭一次演練。優秀的工匠通常是差勁的銷售員，他們專注於把東西做好，卻拙於說明他做的東西有什麼價值。[38]

就范伯倫的傳人賴特・米爾斯（C. Wright Mills）看來，工匠似乎注定會被機器逼到絕境，儘管他們謙虛、謹慎又挑剔，從勞動獲得深刻的滿足，樂於實驗又能欣賞物品的不工整。米爾斯指出，「匠藝活動的這個模式已經落伍」[39]。羅斯金學派也有同感。也許這種心態可以解釋工匠（譬如美國技術熟練的鋼鐵工人）沒有透過他們的工會參與科技創新的原因，或可以解釋受威脅的工人無法在每條戰線出擊的原因。然而這段歷史仍舊提出一個基本問題。在看待匠藝活動的啟蒙主義觀點和浪漫主義觀點之間，我相信我們應該採取前者，因為在啟蒙時期，真正能讓人擺脫桎梏的根本挑戰，在於與機器合作而不是與機器對抗。現今的問題也依然是如此。

第四章

物質意識

　　英國醫學會二○○六年的年會上，與會醫生和護士情緒激昂沸騰，有個房間開放給大批記者媒體、跟我一樣的社會大眾，以及擠不進會議廳的醫療人員。先前這個房間內肯定舉辦過科學研討會，因為我們座位前方的大型螢幕上留有彩色畫面，顯示著手術進行中戴手套的一隻手捧起病人的一節大腸。不經意瞥見這恐怖畫面的記者，馬上會把目光移開，像是看到不堪入目的東西似的。然而在室內的醫生和護士似乎愈來愈注意這個畫面，尤其是政府官員的嗓音透過喇叭傳來，喋喋不休大談改革時。

　　他們盯著畫面上戴手套的手在處理大腸的那種全神貫注，就是一種物質意識。凡是匠人都有物質意識，即使是從事最深奧晦澀的藝術的匠人也不例外。畫家艾德加・竇加（Edgar Degas）曾跟艾提安・馬拉美（Stephane Mallarme）說：「我有個很棒的

點子，想用它做一首詩，但我就是寫不出來。」馬拉美聽完回答說：「我親愛的艾德加，詩不是用點子構成的，詩是用文字組成的。」

可以想見，「物質意識」是哲學家們很感興趣的詞。我們對事物的意識是不受事物本身支配的嗎？我們察覺文字的方式，就像用手摸大腸那樣嗎？與其迷失在這片哲學森林裡，我們不如關注什麼會讓某個物體吸引人；這是匠人該有的意識領域。匠人會不會盡力做出好作品，端看他或她對手邊的材料有多大的好奇心。

關於這種全神投入的物質意識，我想提個簡單的論點：我們會對我們能夠改變的事物特別感興趣。在大螢幕上的人類大腸畫面之所以令人感興趣，是因為外科醫生對它做一些古怪的事，結果證實如此。人們對自身能夠改變的事物投入思考，這類的思考圍繞著三個關鍵議題打轉：變形、表示存在、擬人化。變形的一個直接例子是製程的變化；譬如陶匠原本是在固定的大淺盤上捏塑黏土，後來則改在轉盤上拉胚，執行過這兩種製程的陶匠會意識到技術上的差異。表示存在的方式，可以是簡單地留下生產者的印記，譬如製磚匠在磚上壓印名號。擬人化出現在我們把人類特質注入原料中；譬如原始文化相信樹有樹靈，因此用木頭做成的魚叉也有靈；世故練達的人會使用樸實或貼心這類的字來描述櫥櫃上的修飾細節，就是把物質擬人化。

在這一章裡，我將從與黏土為伍的匠人身上，更深入探討物質意識的這三種形式。

變形
陶匠的故事

　　製作陶壺最簡單的作法，是把搓成繩索狀的一長條黏土，繞著一個扁盤的邊緣一圈圈疊起來。[1] 後來出現的一個小小創新，是把一個剖半的葫蘆放在扁盤下方，這樣一來陶匠在圈疊黏土繩時更容易轉動壺身。這小小的創新其實是在技術上跨出了一大步，也就是開始使用轉盤。

　　這一步大約出現在西元前四千年當今的伊拉克境內，在西元前兩千五百年左右向西流傳到地中海地區。大約西元前一千年起，希臘陶匠使用的轉盤，是放在磨尖的石基上的沉重木盤或石盤。陶匠用雙手在捏塑黏土時，會有一名助手負責穩當地轉動轉盤。轉盤的動力意味著一種全新的製作方式，陶匠不必再圈疊黏土繩，可以直接用一大坨濕黏土塑形。如果用小坨黏土捏塑小陶壺，則可一體成形。大型陶壺則要用數個在轉盤上塑形的一節節壺身組裝而成。不管陶壺大小，在陶壺慢慢乾燥之後，陶匠可以把陶壺放在轉盤上，一面轉動，一面用刮刀刮掉過多的黏土。

　　大約西元前八百年起，古代的陶器製造術無疑變得更加繁複。然而純然的實用性考量無法解釋這一點，因為用搓成繩狀的黏土製造的陶壺非常耐用，製作的速度也比使用轉盤更快。光是從實用性的角度，也無法解釋這些陶壺表面出現裝飾圖案的思路。

　　所有的陶器都可以用泥釉來裝飾。泥釉是一種精細黏土，有各種顏色，一旦乾燥後，混入黏土中可創造更鮮烈的顏色，用來彩繪陶壺表面。古代的泥釉和現代的釉料不同，矽的成分不

高。然而希臘人開發出在窯內控制火力的技術，讓陶器表面顯現玻璃般的光澤。當代陶匠蘇珊娜‧思陶巴荷（Suzanne Staubach）研究希臘陶匠如何把燒窯當化學實驗室，發現了他們燒製出彩陶的原理。他們先把燒窯加熱到攝氏九百度將黏土氧化，接著往窯裡撒入鋸木屑，啟動降溫的程序。如果只做到這一步，泥釉不會呈現它特殊的色澤。當時陶匠發現了再次氧化黏土的方法，就是打開窯的調節風門。這時陶器已經燒成紅色，但用泥釉畫的人物仍是黑色。相反的，若是塗上泥釉作為底色，就會產生相反的效果。[2]

泥釉技術帶來的改變，開啟了陶匠表現的機會。用來貯存和烹煮食物的實用陶器原本裝飾簡單，現在描繪著和希臘神話以及跟重要史實有關的場景。隨著希臘製陶技術的演進，這些畫不只是寫實，最後還帶有社會評論的意味——譬如嘲諷荒淫好色的老人，描繪臃腫的禿頭男子垂著鬆弛下體，追逐肌膚緊實的纖纖少年。

這類的裝飾也不乏經濟價值。有圖樣裝飾的陶器成了「生動的物品」，古典主義者約翰‧博德曼（John Boardman）說「為本土或海外的買家提供娛樂或教育」。[3] 最後，陶器成了地中海貿易最重要的元素。數世紀之前用轉動的石頭取代葫蘆來實驗的陶匠，無法預見它的價值。

我們缺乏古代陶匠如何看待轉盤拉胚的文字記載，因此我們只能從他們的工具和做法的改變，以及古典時代早期的陶匠同時使用這兩種製陶方法，來猜測他們很了解自己所做的事。我們想推論出他們很了解自己所做的事，因為我們要用這一點提醒自己，在解釋技術的演進的時候，「道理就這麼簡單」的說法並不

可靠。

「道理就這麼簡單」的說法假定技術的改變只會以特定方式出現，每一步都不可避免地會導向下一步，製造者只會這麼想和這麼做，就像俗話說的「有尖鑿子必定有羊角槌」。這種「道理就這麼簡單」，完全是以現在的觀點來看過去會有的解釋。同樣的，回過頭去看，轉盤的出現會導致製作陶壺的方式從圈疊黏土繩改成拉胚，看來非常合乎邏輯，但是頭一個把葫蘆換成石頭的人怎麼會知道我們所知道的？也許那陶匠很困惑，也許很振奮，不論如何，他了解到的，都不只是「事情就這樣發生了」。

在工坊那一章裡，時間的流逝就某方面證明了工藝和藝術的不同：工藝是不斷延續擴展的，原創的藝術更多是瞬間出現的。古代陶藝是在漫長時間裡延續的，轉盤出現之後，要過了數世紀的時間，拉胚才成為慣常的做法。一種做法要扎穩根底需要很長的時間，手的動作要變成默會知識是緩慢漸進的。這給了我們另一個提醒。

亞當‧斯密的一些信徒緊抓著「大多數的工藝需要漫長的時間才能扎穩根底」這個事實，認為每一代的手工勞動者都不是特別了解自己所做的事，他們把工法視為天經地義，只會因循舊法。這種把匠人看得魯鈍的觀點，羅斯金在著作裡加以辯駁：羅斯金認為，任何實踐都會有謬誤、缺陷和變異，這些都會代代相傳形成傳統；這些不確定因子帶給匠人的刺激不會隨著時間過去而消失。到了約西元前六百年，愛琴海地區生產的陶器在品質上大為提升。羅斯金認為，匠人本身肯定注意到也關心這些差別。從固定底盤到轉盤的改變，意味著匠人用同樣的關注力求新求變。正因為匠人的勞動時間很緩漫，所以我們不清楚陶器的形

體在什麼時間點出現什麼程度的變異,製陶的做法也一樣。若用一句話來說,那就是,變形(metamorphosis)會激發心智活動。

變形是古神話很關注的主題。歷史學家艾瑞克·陶茲(E. R. Dodds)曾寫道,古代世界把形狀的改變和非理性連結在一起。[4] 魔法增加了無法預見之事的風險,讓人對形體的改變感到驚奇與恐懼。奧維德(Ovid)在《變形記》(*The Metamorphoses*)裡開宗明義寫道:「我的目的是要講述各種軀體改變成各種型態的故事。」他在阿克泰翁(Acteon)的故事裡達成了目的,阿克泰翁犯下天條,偷看某位女神沐浴,於是眾神把他變成了一隻牡鹿,最後被自己的獵犬咬死。潘朵拉神話也讓人心生驚奇與恐懼,譬如從盒子裡飄出的香水造成了瘟疫。這是魔法引起的。

然而古代人認為變形不盡然是非理性的過程。神話憑藉的是物理學。古代的唯物論者譬如赫拉克利特(Heraclitus)和巴門尼德(Parmenides)認為,所有的有形實體是自然的四個基本元素——火、水、土、空氣——無止盡重組、不斷變形的結果。跟現代的演化科學認為物種的發展會趨於日益繁複的觀點不同,在這兩位古代人看來,所有的自然歷程都會趨於失序,回到腐朽狀態,回歸最基本的四元素,水歸水,土歸土,然後從那原始狀態產生新的組成、新的變形。[5]

文明的挑戰在於如何抵抗這個變形的自然循環,也就是如何戰勝腐朽。柏拉圖提出了哲學的解答,就是《理想國》(*The Republic*)裡著名的「線段」(divided line)譬喻,一條知識之線歷久不衰;有形事物儘管會腐朽,它的形式或觀念卻是永存的。[6] 在回應與他同時代的人對於物質流變的看法,柏拉圖指出,數學公式就是獨立的概念,不受用來寫公式的墨水支配。[7] 基於同樣

的理由，亞里斯多德主張，口語表達也不受語文的特定發音限制，這也就是我們可以把一種語言翻譯成另一種語言的原因。

渴望某種比會腐朽的東西更長存的事物，是西方文明認定大腦比雙手高尚、哲人比匠人優越的根源之一，因為觀念是永存的。這個信念讓哲學家高興，但別高興得太早。在希臘文裡「理論」（Theoria）一字跟「劇場」（theatron）有同樣的字根，「劇場」直譯過來的意思是一個「觀看的地方」。[8] 哲學家為了在觀念的劇場裡留下永恆的觀念，付出了一定的代價，匠人在工作坊裡倒是沒有。

在古代劇場裡，觀眾和表演者、看與做之間的區別不大；人們跳舞和演說，累了就找個石頭坐下，看其他人跳舞和大發議論。到了亞里斯多德的年代，演員和舞者具有一種社會地位，在服裝、演講和動作方面具有特殊技能。觀眾留在台下，因而培養出本身的賞析能力。當時觀眾就是評論員，會努力推敲舞台上的人物看不透自己的地方（儘管在台上的合唱團有時也會擔任解說的角色）。古典主義者梅爾斯‧布爾奈特（Myles Burnyeat）相信，「用心靈之眼來看」（seeing with the mind's eye）[9] 這個句子，就是源起於古代劇場。也就是說，理解和創造被區分開來，「心靈之眼」屬於觀賞者，不是創造者。

與物質持續對話的匠人，則不受這區分所累。他或她的感知更完整。柏拉圖對於匠人的看法有著巨大矛盾，部分是因為他深知這一點。深信觀念凌駕用來寫出觀念的墨水的這位哲學家，也稱道手工藝者是匠人；他們跟物質打交道，也跟彼此打交道。工坊的活動和劇場相反，一個是實踐的地方，一個是論述的地方。但話說回來，匠人如何抵禦腐朽？黏土這最有哲理的物

質向我們顯示，匠人運用三種大不相同的方法，來指引工藝的變形。

❖　❖　❖

首先，有規律的變形出現在型格的演變。「型格」是技術用語，指的是物件的原型；型格經過更精細的各種操作就產生了變化。舉例來說，古代的泥釉技術發展出來之後，就可以製作出底色是紅色或黑色的陶器。這兩個型格都各自衍生出繁複的品項。我們不妨看看幾個現代的例子。社會學家哈維・莫洛奇（Harvey Molotch）舉的現代例子是 PT Cruiser，這款汽車把二十一世紀科技裝進一九五〇年代風格的復古車身裡。[10] 在英國，由造鎮計畫打造出來的龐德伯里鎮（Poundbury），同樣是逐步發展出來的樣板，該鎮的房屋內部有著現代的基礎設施，外觀則是仿造中世紀伊莉莎白時期或喬治時期風格。當新的物質條件出現，允許人們使用新工具，就會演變出更複雜的型格：假設要複製古代陶藝品，由於現代的燒窯溫度比較高，因此就要以不同的方式來操控窯的調節風門。

技術史學家亨利・波卓斯基（Henry Petroski）明智地指出，從失敗中汲取教訓，在型格的變形中具有關鍵作用。不論是陶壺裂開這種簡單狀況，或者橋梁位移這種複雜狀況，分析師最先注意到的是一些細節，一些小的部位。這些小地方會立刻引起注意，型格的一些細部可能要更換或改進。微型調整似乎是面對失敗或嘗試錯誤的合理做法，在波卓斯基看來，這種做法表現一種健全的意識。亂了方寸是學不到教訓的，我們不難想見小地方出錯就亂了方寸，結果整個計畫泡湯的情況。（英國大眾曾對千

禧橋感到恐慌，這座由奧韋・艾拉普（Ove Arup）和福斯特建築事務所（Foster Partners）設計，橫跨泰晤士河的人行橋，一開始啟用後會略微晃盪，民眾以為它會倒塌，但其實不會；在緩衝機制上做了更動後，晃盪的情況就解決了。）波卓斯基的觀察促使我們進一步探究德皮奈夫人對榜樣的思考。失敗似乎需要根本的重新組構，就算最微小的改變也會牽動各部分之間的相互關係，但是技術的修正不見得如此：不需要改變整個型格。局部的改進確實會讓原本的型格更可行。[11]有個簡單的事實指出這種持久性：古代陶壺加上了視覺裝飾仍是陶壺，並沒有變形為雕塑。

第二種人為的變形，出現在兩個或兩個以上的相異元素結合在一起的情況，就像無線電和市內電話這兩種技術的結合。在這一點上，工匠必須思考得很清楚，以便決定這樣的結合要達到的最佳效果，是要做成複合體，也就是各個部分合成一個不一樣的整體，還是混合體，也就是各個部分共同存在但獨立發揮功能。就我們之前所探討的工藝，金器製作著重混合，因為在冶金場和驗金場，金匠就是要把純金跟摻混在純金裡的卑金屬分開來；誠實的金匠對於透過煉金術合成的冒充品很有戒心。相反的，玻璃製作看重的是合成的方法。為了去除中世紀玻璃的淺色調，玻璃工引進錳和石灰石之類的物質，改寫基本的化學配方；合成的效果就以玻璃的透明度來實際檢驗。古代陶匠在上釉料時，必須在這兩種方法當中選一種。古代陶壺的黑色有很多種：有些是靠化學合成產生，有些是一層層上釉烘烤才能產生黑色。

對製造者要特意維持形體的情況來說，最具挑戰性的變形或許是「領域轉移」（domain shift）。「領域轉移」是我自創的用語，指的是把原本為了達成某個目的的工具，用來達成別的任

務，或者某個實踐的指導原則應用在其他不同的活動。型格是在同一個地區內發展的，領域轉移要跨越許多邊界。古代陶匠經驗到的變形，是型格的內部演變；我們可以拿紡織來比較，這項工藝在獻給赫菲斯托斯的讚美詩裡受到推崇，而且跨越了很多領域。

　　古代的家用織布機構造很簡單，就是在兩根豎桿中間架一條橫桿。紡線掛在橫桿上，由下方繫的重物繃緊；紡織工從上端開始穿線，穿線的同時持續把水平的線往上推，好讓織出來的布很緊密。歷史學家赫西俄德給的建議是：「要織得密實；布料要好，就是每一截經線穿過的緯線愈多愈好。」[12] 經線緯線都呈直角交叉密密實實的，織出來的布就勻稱好看。

　　布料的經緯線交合方式，轉移到造船領域中榫頭和卯眼的咬合。這種接頭是用末端鑿成凹口和凸出部分的兩截木材來接合，有時會用釘子固定，有時採斜切工法，就不須用到釘子。榫卯可說是一種紡織木材的方式；不管是紡織工或木匠都專注於做出緊密的直角接頭。就目前所知，古代木匠早就有鑿子可以做出這種接頭，卻沒有做出來。當希臘城邦開始在遠方開拓殖民地，這種轉移才出現。古代船舶沒有斜角榫（unmitered joints），因此接頭的縫隙會塗上瀝青，在漫長的海上航行中，接頭依然會腐蝕，直到西元前六世紀，造船木匠才開始用榫卯來解決船身滲水的問題。

　　這種變形進一步前往另一個領域，因為布料和木材的直角接合方式也可以用到街道的布局。古老的網格規劃利用街道來連結個別的建物，但是西元前六二七年在西西里建立的希臘城邦塞利努斯（Selinous），街道完全是經緯格局；轉角被當成重點，展

現主要的設計元素。「都市紋理」（urban fabric）的意象在這裡可不是不經心的隱喻，而是直白的描述；同樣的，塞利努斯的格局就像船體結構那般密實。

　　跟製造陶器一樣，在紡織業的這些排列是緩慢出現的，從實踐中提煉的，不是理論指導出來的。最後歷久長存也沒有腐朽的，是直角交合的技術。坦白說，領域轉移的這個說法似乎有違直覺：乍看之下，把造船和織布類比不太合理。但是匠人緩慢地鍛造出其中的理路，而且維持這個形式。很多主張看似違反直覺，但其實並非如此；我們只是**還不知道**那其中的關聯。探究匠藝勞動是發掘那關聯性的一種方法。

　　領域轉移是人類學家克勞德・李維史陀（Claude Lévi-Strauss）最感興趣的變形，他堪稱是當代人類學的奧維德，其漫長的一生都在研究變形這個主題。李維史陀最關注的匠藝是烹飪，不是製陶、紡織或木工，在他看來，改變的邏輯適用於所有匠藝。他用「料理三角形」來談變化，用他的話來說，一個「語義的三角形，三個點分別代表三種食物，生的、熟的、腐爛的」。[13] 生的屬於自然的領域，人類在自然界找到的都是生的；料理創造了文化的領域，這領域是自然的變形。談到文化生產，李維史陀有句名言，他說，食物不但好吃（bonnes à manger），也對思考有益（bonnes à penser）。他當真這麼想：料理食物衍生出把其他東西也拿來加熱的想法：幾個人一起分食一頭煮熟的鹿之後，會開始想他們可以一起住在一座生了火的屋子裡；然後人們會開始想到「他是個溫暖的人」（「友善」的意思）這類的抽象概念。[14] 這些就是領域轉移。

　　把李維史陀的論點套用在黏土也很恰當；黏土就跟肉一

樣，也對思考有益。在製陶過程裡，生黏土被把它揉捏成壺形的工具和燒窯「煮熟」，而燒窯確實生火來煮它。熟黏土提供了可以繪製圖畫的媒介，一旦陶壺成形，壺身的圖畫述說著故事。會說故事的陶壺遊歷各地，被當成文化藝品來交易或販售。李維史陀強調的是，物體的符號價值和人們對物體物質條件的意識是密不可分的；它的創造者會認為這兩者是同一件事。

　　總之，變形用三種方式激發物質意識：型格的內部演變、關於混合和合成的判斷、涉及領域轉移的思考。要說這三種形式當中，是哪一種讓醫學會裡的醫療人員全神貫注，需要和大腸有關的專業知識，很遺憾我欠缺這方面的認識，但我猜想是領域轉移，因為我聽到鄰座說她看到了「不尋常」的東西。她可能認為那畫面很怪異，不過她也會專注觀看，從中學習，因為她已經擁有一種匠藝可作為指引，以便在那陌生領域鑽研摸索。

表示存在
碼匠的故事

　　製造者銘刻在金屬、木頭和黏土上的印記，展現第二類的物質意識。製造者在物品上留下他或她的個人記號。在工藝史上，這些記號通常不帶政治意味，不像現代那些畫在牆上的塗鴉，只是無名的勞動者加在無生命物質上的宣言，意思是某某人做的或某某人畫的：「這是我做的」、「我在這裡，在這作品裡」，換句話說，「我存在」。哲學家安妮‧菲莉普絲（Anne

Phillips）也不會把這樣的宣言視為她所謂的「現身的政治」（the politics of presence），勞動史學家也不會把它看成美國奴隸的製造者印記。古代磚塊上的印記也蘊含這個原始訊息，要了解它，我們需要更詳細了解磚頭本身。

　　泥磚用在營造上已經將近一萬年。考古學家在耶利哥（Jericho）城發現一萬年前的純泥磚，也在該城內發現土磚，摻了稻草和牛糞的黏土磚，可追溯至西元前七千六百年。用模具做的日曬磚很便宜，製作上也快，但不耐風吹雨打，遇到持續下雨往往會劣化。西元前三千五百年左右發明的火磚，標示著磚塊製造的轉捩點，這種磚塊一年四季都很堅固，不管任何氣候都耐用。

　　火磚的發明和火爐的發明是密不可分的。有些證據顯示，這同一種密閉空間，一開始出現就分燒菜用和燒專用的。在燒磚時，土窯的牆發揮的作用是露天的火場達不到的。即便在已知的最早期土窯內，溫度可高達攝氏一千度以上。成分有一半是黏土的磚必須在這樣的高溫下燒八至十五小時，也需要同樣長的時間慢慢冷卻才不會裂開。

　　磚的特色因黏土含量的不同而異。未經焙烤的泥磚，黏土的含量通常不到三成；黏土含量最多，焙烤溫度也最高的陶瓦磚（terra-cotta），通常含有 75％的黏土。黏土裡多半含有沙子、稻草和水，在燒製火磚時，就必須把石子清除或者碾碎，否則在土窯的高溫下石頭會爆開。[15]

　　磚頭體積小又容易搬運，從根本上影響了大型建築的形體和結構。埃及人最晚在西元前三千年開始，就使用火磚造出拱門和拱頂，把弧形元素加入較原始的建築裡盡是方方正正的楣梁構造中。美索不達米亞人掌握到製作釉磚和彩磚的技術，因此他們

的牆壁特色就是有固定的色彩。

　　希臘人不太擅長搭造用磚塊垂直疊起的建物。部分原因是建築石塊很容易取得又耐用持久，不過希臘的民房大部分都相當簡樸，石頭派不上用場；在公共建物方面，希臘人看重的是經過雕鑿的石塊呈現的圓潤律動。希臘人對於黏土工藝的貢獻，是製造用來橫向鋪砌的瓦片。鋪砌屋頂的陶瓦片，大約在西元前兩千六百年之後，開始在阿爾戈斯（Argos）及周圍地區製造，此後出現了三種不同的疊放瓦片方式。

　　羅馬磚都偏薄，在形狀和大小方面倒是變化多端。羅馬人是製作火磚的大師，這項技藝讓他們研發出建築形式的偉大成就之一：楔形石砌成的拱形結構（voussoired arch）。早期要建造拱形結構，必須把灰漿灌入呈扇形分布的矩形磚塊之間的錐形縫隙，才能做出有弧度的結構；但是灌灰漿的部分，時間久了就會劣化，危及整個結構。羅馬人想出了解決辦法，就是做出楔形的磚塊，有了這個新產品，建築工可以造出穩固的楔形石拱形結構，這種形構後來遍布各種羅馬建築，從水道橋到住屋都看得到。楔形磚需要更複雜的模具才能製作，燒製時也不能全套照抄燒製矩形磚的工法。要讓楔形磚受熱均勻，製磚工人要多加一道等同把將近熟的磚塊不停翻面烙煎的工法。

　　羅馬的磚砌建築和一項相關的技術成就是分不開的，那就是混凝土的改良。原始的混凝土只是石灰和水混成的灰漿，黏性不佳。羅馬人在傳統的灰漿裡摻入火山灰，所謂的白榴火山灰（pozzolana，來自維蘇威火山附近的波佐利〔Pozzuoli〕），製作出混凝土，火山灰和石灰起化學作用後，增強了黏性。有了這項材料，就可以用碎石修築厚實的牆，混凝土可以把碎石牢固

地黏合在一起。

到了西元前三世紀左右，澆鑄混凝土的技術基本上徹底改造了建築工法。羅馬的巨大倉庫艾米利亞欄廊（Porticus Aemilia，建造於西元前一九三年）顯示了混凝土的力量；這個浩大的空間就是整個用混凝土澆鑄而成的。有時混凝土和磚合作，譬如在磚砌結構上塗抹混凝土再加以造型，做出仿彿是石砌的外觀，或者在兩道平行的磚牆中間澆鑄混凝土。在城市裡，這兩種建材往往各有用途，磚塊用在基礎設施方面，像是鋪路、修建水道橋和一般住屋，澆鑄混凝土用在祭典或宮殿建築的飾面。那些建物的牆面，就如法蘭克·布朗（Frank Brown）指出，往往讓人以為整面是大理石或斑岩。建築物的外觀和實際建材並不一致；它的實質性被掩飾了。[16]

羅馬軍團占據某個地區後，隨軍的羅馬工程師就以家鄉為藍圖，著手建造一座新城市。羅馬人的這個帝國是用磚打造的，除了建築物，道路、橋梁、水道也都是磚造的。羅馬人建造的地方或建築，都蘊含著宗教象徵，如同歷史學家約瑟夫·里克渥特（Joseph Rykwert）的觀察。即便是最平常的建物，譬如糧倉，也帶有與羅馬起源和眾神有關的宗教含義；技術和宗教是分不開的。[17]技術也和國家分不開：每棟建築物都有政治意義；政治和從政者甚至不會刻意略過羅馬貧民窟，縱使那裡的房屋破破爛爛搖搖欲墜。

這些條件形塑出羅馬磚匠的工藝。到了羅馬皇帝哈德良（Emperor Hadrian）在位期間，西元一世紀之後，羅馬建築師已發展出詳細的建築繪圖——藍圖的雛形——以及用陶瓦磚或石膏做的模型，以立體的方式展示建築物應該是什麼模樣。[18]模型

做出來之後，接下來的事就交給各個工匠行會，從拆除大隊、砌磚匠、木匠（木匠負責製作澆鑄混凝土的模具），到畫匠和粉刷工人等等。這些行會本身就像個迷你小國，各有各的行規明確指示什麼人該在什麼時候進行哪一項作業。磚匠和石匠這些技術人員很多是奴隸，本身沒有任何權利。

　　歷史學家基輔‧霍金斯（Keith Hopkins）提醒我們，在羅馬權貴的視野裡有幾種下屬獲得關注。高官將領確實很關切一般士兵的生活，他們也會注意到貼身僕役，因為這些人隨侍在側，不管是自由身還是奴隸。[19] 工匠，尤其是奴隸工匠，存在於戰場和勞役之間的無名地帶。

　　羅馬人援引希臘對理論和實踐的區分，來正當化這種統治。維特魯威（Vitruvius）在手冊裡重新提起亞里斯多德的思想，這位羅馬建築大師宣稱：「藝術有很多種，元素不外乎兩個 —— 工藝和理論。」（拉丁文分別是 ex opera 和 eius rationatione）他進一步說明：「工藝（只）屬於在工作中受過訓練的人；理論屬於受過教育的人。擅長理論的人融會貫通，……受過特殊訓練的人，只能靠雙手或技術在某個行業工作。」[20] 這種「受過教育的通才比具有工藝的專才高尚」的觀點，反映了羅馬帝國階級分明的結構。維特魯威的《建築十書》（Ten Books of Architecture，西元前 20 ～ 30 年間）這部羅馬建築的重要典籍，至少納入了關於磚砌建築的章節；[21] 其他重要的羅馬建築作家譬如弗朗提努斯（Frontinus）、伐溫提努斯（Faventinus）和帕拉狄烏斯（Palladius）完全略過羅馬帝國賴以為立的這種建材。[22]「誰做出這個東西？」這問題，還是不答為妙。

　　儘管如此，匠人依舊有辦法在作品上留下自身的印記。他

們之所以辦得到，部分是因為羅馬營造工程中，命令和執行之間存在著一道縫隙。就跟當代英國全民健保醫療人員的處境一樣，工作現場有很多必須臨機應變的情況。要把房屋、道路和下水道蓋好，勢必會犯許多官方的「錯誤」。低下的工人在作業時需要視狀況動腦修正和調整——動這種腦筋很危險，因為很多行會的師傅會把這些必要的更動看成違抗命令。某些形式的臨機應變一定會出現，因為很多奴隸是來自遠方的外邦人，腦中沒有羅馬模型的概念；對這些俘虜來說，監工的鞭子無法告訴他們究竟該怎麼做。

製造者的記號是一種特殊符號。希臘陶匠能夠畫出精美圖像之後，特別喜歡在陶器上留下標誌；他們有時標示自己居住的地方，有時留下自己的名字。這種標誌可以增加產品的經濟價值。羅馬奴隸建工留下的記號僅證明他的存在。高盧地區有些羅馬磚砌建物上刻有大量記號——很少是名字，多半是象徵製造者家鄉或所屬部族的符號——泰姬瑪哈陵也不惶多讓，蒙兀兒族石匠在陵墓表面留下一大片精美的部族標誌。羅馬磚砌建築上很多不規則的修正，都呈現具表現手法的裝飾，多半是微小的花飾，遮蓋瑕疵接縫的花磚就是一例。這些都可以視為製造者的印記。

這些古代磚塊的故事在匠藝和政治之間建立了一個特殊關連。從現代的思維來看，「存在」是指涉自己，突顯「我」。古代磚匠則是突顯「它」——小細節——來確立他的存在。羅馬工匠的這種卑微方式，把無名與存在合而為一。奴隸磚匠無意做出

具現代意義的表現，他的處境也跟羅斯金眼中的中世紀石匠不一樣，中世紀石匠作品的不規則，代表著他們是自由人。

　　就工匠傳達的訊息來說，磚塊的體積也很重要。研究磚塊的偉大史學家亞歷克·克利夫頓—泰勒（Alec Clifton-Taylor）指出，磚塊最關鍵的就是它的體型小，正好適合人用手拿來鋪砌。克利夫頓—泰勒說，一面磚牆「是許多小效果匯聚起來的，這意味著它更有人性，給人親密感，這是石砌建築無法企及的」。他又進一步指出，磚砌建物予人「某種拘謹感……磚塊和巨大的概念是背道而馳的……磚塊那麼小，它和古典主義者構思的宏偉壯觀是不搭調的……」。[23] 然而在古典時期的帝國，磚匠修建最宏偉堂皇的許多建物時，手裡拿的仍是相同的材料，就因為這材料，後人才知道這些無名的奴隸磚匠或石匠的存在。歷史學家摩西斯·芬利（Moses Finlay）明智地建議，不要用現代的眼光把古代製造者的記號解讀為發出反抗訊號；他們宣告的是「我存在」而不是「我反抗」。但話說回來，「我存在」也許是奴隸所能發出的最緊急訊號。[24]

擬人化
物質蘊含的德性

　　第三種物質意識是把人類的特質注入無生命物體。一回我汽車送修，技工跟我解釋必須換一具要價一千美元的變速器時，說「她會轉得很順」。磚塊也是研究擬人化如何出現的一個好例子；在某個歷史時期，製磚者開始對一塊烤熟的黏土注入人類的道德特質，譬如磚塊很「誠實」或某些磚牆很「可親」。這

種人性化的語言繼而衍生出現代物質意識的二元論：自然和人造的對立。

為了瞭解這個擬人化的轉折出現，我要請讀者進行梅納德·史密斯的想像實驗，回顧歷史上的大事件。羅馬人攻入英國後所到之處都留下了磚砌建物。當帝國滅亡，羅馬人撤離，英國製磚業從此沒落了將近一千年。在這一千年期間，英國人要蓋房子只能砍樹或採石，直到一四○○年代，英國的製磚技術才趨近羅馬人的水平。這項工藝的復甦，在一六六六年變得非常必要，當年一場大火吞噬了倫敦城內大部分的木造屋；克里斯多佛·雷恩（Christopher Wren）在主持倫敦城重建之初，製磚業產能的擴大成了當務之急。

到了十七世紀後半，英國製磚匠能夠大量生產磚塊，而且價格低廉，但產地不在倫敦。這個發展要歸功於「村窯」（cottage kiln）的出現；村窯是鄉村居民在自家後院搭的小型窯，在黏土資源豐富的地區最常見。製磚是當時鄉村居民普遍都會的一般技能。村窯為磚塊添上了新的美感——顏色。十六和十七世紀英國生產的磚大體上是紅色的，但深淺不一，因為黏土的產地不同，家家戶戶後院的燒製工法也有差別。

擬人化就是從這裡開始的；顏色最先讓人開始覺得磚塊具有人的特質。克利夫頓—泰勒指出，都鐸王朝（Tudor）和斯特亞特王朝（Stuart）的磚砌建築，牆面就像「印象派畫家的調色盤」，在陽光照射下，那紅色調閃爍著微妙變化。[25] 這些顏色的質地，就十八世紀的人來看，有的說「像馬鬃般閃亮」，有的說是「斑駁的皮膚」。老舊的紅磚牆轉為褐色或黑色，則被形容像「老人滄桑的臉」。

從語文來說，這些形容並不出色。但它們表現隱喻的力量，就像「如玫瑰色纖指般的曙光」，而且是一種擬人化的隱喻，就像**溫暖**一詞，當它指的是一種人格特質，而不是某人在發燒。拘謹嚴格的人會不屑這種比喻，用偵探般的多疑眼光審查每一個形容詞和副詞，結果讓語文變得索然無味。儘管如此，玫瑰色纖指般的曙光並沒有說明，雲霧反射和吸收陽光如何決定它的色彩。把人類特質——誠實、樸實、德行——注入物質，並不是為了解釋；這樣做的目的是要增強我們對物質本身的意識，因而去思考它們的價值。

隨著印刷書籍在工匠領域變得普及，這類豐富的隱喻湧入十八世紀的英國製磚業；識字率的成長使得匠人之間讀書的人增多。廚師把食譜寫成書；英國各行會在十七世紀已經發行專業書冊。後者是集體的智慧結晶，但也有少數書籍是某位工匠兼作者獨力完成的。[26] 每一本收錄的技術知識都遠超過錢伯斯的《百科全書》，也絲毫不輸狄德羅的《百科全書》，只是哲學意味不濃。就磚砌建築來說，新一類的「專業書籍」提供圖樣，解說工序，並且探究不同地區的窯生產的磚塊各別的優點。

就是為了評估好磚塊的品質，和德性有關的比喻開始起功用：最基本的評價是「誠實」，誠實的磚是指黏土中沒有添加人工色素的磚。[27] 中世紀金匠也追求「誠實」的金子，但這個舊時的說法意義不同；「誠實」純粹是指化學性質，指物質的純度。十八世紀「誠實」的磚，當然是指成分，也指磚塊在營建上的用法。「誠實」的磚描述的是一棟磚造建築每塊磚都以同樣的方式

鋪砌，譬如說都採用荷蘭式砌合法（Flemish bond course）而且是同一座窯出品的，「誠實」的磚甚至是指磚砌建物表面要露出磚塊的原色，不能有粉飾：牆面不能像「娼妓濃妝豔抹」。會有這樣的轉變的一個原因，是磚匠也慢慢意識到相對於人造加工而言，呈現自然狀態的意義，並且投入相關的辯論。啟蒙運動對於自然的關注，促使人們更恰當地運用自然的材料。

這些比喻對磚塊起的作用，可以從我們現今看待有機食品的態度來理解。嚴格來說，有機食物指的是純粹的原物質，在生產過程中人為的處理愈少愈好。因此，放山雞不必擬人化就可以說是健康又快樂的雞，因為牠們沒有被關在雞籠裡的壓力。我們會把非人類比喻成人類，其實在想法上更接近羅斯金的思維。舉例來說，一顆形狀歪曲的番茄，表皮又有蟲咬過的傷疤，售價很貴，但就是有顧客會掏錢買，因為他們不喜歡工業生產的番茄，譬如「好小子」牌顆顆勻稱光滑的番茄。羅斯金認為，我們對外觀樸拙又不規則的蔬果的偏愛，透露出內心訊息；有機番茄反映出我們看重「家園」的價值。（「好小子」番茄事實上很好吃）。

一七五六年，建築大師艾薩克・韋爾（Isaac Ware）出版了《建築大全》（*The Complete Body of Architecture*），他在這本書裡闡述建築的自然性，對他來說，這代表一座建築從外觀就能看出內部的建材；這樣的建物才是誠實的，當然也是古樸和不工整的。韋爾很喜愛普通村窯燒製的磚塊，認為那種磚的顏色賞心悅目。韋爾在一七五四年設計的羅瑟姆莊園（Wrotham Park），主建築是一座簡約的紅磚建物（現今這棟建物表面的灰泥是在十九世紀粉刷的），而在當時的倫敦，他欣賞的是窮苦人家住的「誠

實的磚」造屋。不過這位引領十八世紀品味的建築權威也自相矛盾，他認為磚塊似乎很粗俗，因此應該遮掩起來；韋爾曾提醒「明智的建築師」，千萬別用磚頭來鋪砌「莊嚴」建築的正面。他看見了灰泥的人造性，這種材料和磚頭有著天淵之別。

　　灰泥（stucco）是石灰和篩過的細沙混和而成，在羅馬帝國時代就已經出現。一六七七年，英國建築工開始使用「滑料」（glassis），一種可用來塗抹牆壁的混合物，一七七三年起，則用「利亞德水泥」（Liardet's cement）來刷出更平滑的牆面；科德石（Coade stone）也在一七七〇年代問世，它的成分類似陶瓦磚，但可以做成像大理石的質感。不管有多少種變化，灰泥具有可塑性，適合用來仿造很多原本該用別的材料做的東西，假廊柱，假雕像、假陶甕、假木雕……都可以用泥灰澆鑄而成，客戶想要什麼樣的東西，建築師幾乎都可以仿造出來。

　　韋爾跟當代歷史學家約翰・薩慕森（John Summerson）一樣對灰泥很反感，說它是「一種偽造作假的材料」，然而在《建築大全》裡，韋爾大談特談如何在房間門框上鑲嵌用滑料澆鑄的邱比特像、如何用低廉的成本假造一座岩洞，在防水的灰泥造景上畫出小海豚和水精靈、如何在拋光的灰泥窗框上著色和畫紋路，好讓它看起來像卡拉拉大理石等，諸如此類的事。

　　灰泥，可以說是英國想躋身上流的人的首選建材。用這種材料可以快速又廉價地打造豪華的建築。使用灰泥來模仿羅馬帝國時期的建築，後來在中產階級蔚為風潮。以十九世紀攝政公園（Regent Park）一帶為例，房屋營造合約上明載著：「這類灰泥的顏色必須模仿巴斯石（Bath stone），任何時候都不得變更。」[28]

　　然而灰泥這種物質會挑動人去把玩它和馳騁想像；它蘊含自由的精神——起碼對匠人來說是如此。當時《建築師雜誌》（*The Builder's Magazine*）推崇磚塊的「誠實」，同時也指出灰泥的人造性帶給匠人更多自由，讓他們在工作中進行實驗。製作室內的假石柱時，灰泥工匠要先做標準的鑄模，再把灰泥灌進去。一旦把模具拆掉後，灰泥工匠就可以用手在上面雕琢各式各樣的紋飾。擅長此道的工匠成了這一行受人敬佩的藝匠；尚・安德烈・羅奎特（Jean André Rouquet）用「雙手戲法」（jeu de main）來形容這種令同行欽羨的匠藝。

　　眼光犀利的讀者也許已經發現，雖然「誠實的磚」被賦予人的特質，仿石柱的灰泥柱卻沒有獲得同等待遇。它只是人造的柱子而已。在後院弄了個假岩洞的主人，很少認為前往參觀的客人會上當；它的趣味在於人人都知道是假的，但是樂在其中。在工匠的巧手下，自然性也許更會誆騙人，只要手法高明，假山水也可能渾然天成，毫無鑿痕。

　　拿十八世紀的英國園林來說，看似胡亂生長的草木其實都經過刻意安排，以最美姿態吸引入園者的目光，精心鋪陳的小徑為漫遊者構思處處驚奇；啊哈，一道籬笆深深陷入地上的一座飲水槽，把散步者和原野上的動物隔開，又讓觀賞著牛隻羊隻的人錯以為牛羊是隨意朝他或她靠過來：充滿野趣的英國園林毫不狂野。它反倒像灰泥，是被人精雕細琢出來的。

　　在磚的領域，講求自然性展現人類特質，和講求人造性帶來的自由揮灑空間，這兩者的優劣經過現代的一場激辯，最後凝聚成了兩種不同的工藝。在韋爾的時代，用磚塊當建材最能符合當時的人對「真誠」的追求，盧梭的政治著作裡也談到這種追

尋。磚塊體現了啟蒙年代對單純和諧的渴望，這一點反映在夏丹的繪畫裡，以及展現自己本然面貌的渴望中，從婦女在家穿的薄透細綿紗衣可見一斑。就如同英國園林，夏丹和當時女裝裁縫也不露鑿痕。穿在身上的衣服也許最能說明這一點。在十八世紀，男人在公眾場合戴假髮，私下卻偏愛穿樸素「誠實」的衣服。但這些居家衣服可不破舊，反倒是剪裁巧妙，讓穿在身上的人展現最美的身材曲線，這些衣服的精緻，不下於英國和法國婦女出席公開場合戴在頭髮上的迷你船艦模型；為了慶祝打敗敵國，她們不僅頭戴小艦模型，還把頭髮抹油染成藍色，做成波浪起伏的海水造型。[29]

　　不同流派的哲學家長久以來爭論著自然與文化的分野是假議題。從回顧這段製磚簡史當中，我們看到這樣的爭論沒有抓到重點。我們確實可以區分自然和文化，重點在於如何畫出那一條分界線。在匠人手中，焙燒過的黏土成了自然誠實的象徵；這種自然品德是人賦予的，不是原本存在的。就像法文的《百科全書》在對比兩種玻璃製作工序需要兩套圖說，在把物質擬人化時，把誠實和想像、磚和灰泥進行對比也很有必要；它們相互襯托。同樣的，十八世紀顯示一種擬人化的技藝，這種技藝在很多不同歷史時期和其他不同文化都可看到。當自然和人造被看成對立的兩端，人類品德被加到前者，自由被加到後者。要對物質加上這些特質，可少不了工藝，工藝讓人們更意識到物品的價值。從各地正宗村窯大量流向倫敦的磚塊當中，鑑賞家兼建築家韋爾精挑細選，只採用最上乘的窯出品的磚來具現他的價值。匠

人做出看似簡樸誠實的東西，和做出繁複花俏的東西，背後蘊含的用心和巧思，其實不相上下。

　　走筆至此，我想再談談從韋爾的時代至今的造磚業。在工業的年代，這些樸實的物體被捲入了關於模擬的爭辯當中。模擬是不誠實的嗎？會帶來破壞性影響嗎？這不是一個抽象問題；就像人們使用電腦輔助設計所顯示的，模擬可以是「設計」的同義詞。

　　機器生產的東西可以做得跟傳統的手工製品很像，這一點在十八世紀已經很明顯。狄德羅的《百科全書》注意到模擬的現象，大力讚嘆以工業方式複製古代掛毯的織布機，但這些特殊複製品的成本高昂。在製磚業，機器可以用低廉的成本來大量複製某些「誠實的磚」，這個事實很快變得明顯。製磚機器的引進掀起了關於「磚的品格」的激辯，而且延燒至我們這個年代。

　　機器大量生產磚塊，從一方面來說，似乎使得關於磚的本質的辯論畫上句點。在韋爾之後的一個世紀，機器生產的規格劃一的磚塊，完全看不出產地不同會有的色差。產製者在生黏土裡添加礦物染料，把黏土原本的色差「校正」過，才送進蒸汽驅動的研磨機和壓模機中處理，這樣生產出來的磚塊形狀顏色都一致。一八五八年出現的霍夫曼窯（Hoffmann），進一步確保了磚塊品質的一致性。在這種窯裡，溫度可以保持恆定，一天二十四小時不中斷，熱力的穩定度意味著，磚窯可以不分晝夜地生產，急遽地拉高磚塊的產量。維多利亞時期的人可說是淹沒在疊砌如山的的機器產的千篇一律的磚塊中，羅斯金和其他很多人就

對這種磚塊起反感。

　　但這項技術的進步同樣可以用於模擬：可以給磚塊添加顏色，黏土和沙的比例也可以調整，以便模仿先前不同產地的磚塊的成分。在工業年代之前，製磚工匠對於仿製也不是一無所知；讓新磚看起來像古磚的一個老作法是，在疊砌的磚塊上塗抹豬糞。在工廠裡，這種仿古的效果可以事先完成，不必等到磚被運到建築工地才進行──既不需要豬幫忙，也可以更快派上用場。知識分子以為「仿製品」是「後工業」的產品；製磚匠早就在設法對付仿製品。傳統工匠要在製磚這一行謀生，就要有分辨真磚與仿造品的本事，但這是同業和行家才會在意的事。事實上，製磚的工業化發展，讓區辨真假變得更困難。就像當今的有機麵包，也讓人很難分辨出是機械化廠房揉捏烘焙的，還是純手工做的。

　　現代磚砌建築當中，最能反映韋爾觀點的真材實料的，可以說是阿瓦‧奧圖（Alvar Aalto）的貝克大樓（Baker House），那是麻省理工學院學生宿舍，一九四六年至四九年間建造的。大樓的整體造型有如一道波浪狀的長牆，每一間學生寢室都可以從不同角度看到美妙的查爾斯河景致。這波浪狀彎曲的牆是磚砌的，刻意呈現「原始」質感。奧圖談到建築方法時這麼說：「做磚塊用的黏土來自曬到太陽的表土。焙燒之前會以手工方式把磚坯堆疊成金字塔狀，而且只用橡木來燒。在砌牆時，所有的磚混在一起用，沒有特別分類，所以牆面的顏色從黑色到淡黃色都有，雖然主色調是鮮紅色。」[30]這種刻意按古法方式製磚，似乎把我們的故事帶回起點。奧圖運用牆面上一種搶眼的痕跡來強調他製磚的「誠實」；層層磚塊不時可看到焙燒過頭的變形磚塊。

這些燒焦的變形磚塊，會讓觀者注意到一般正常磚塊的鮮亮；兩者的對比使得各自的特色更醒目。因此我們會去思考磚的本質是什麼——要是磚塊全都一個樣又毫無瑕疵，我們就不會對這種材料做一些思考。

　　匠人使用黏土造物的悠久歷史顯示，激發物質意識的方式有三種，分別是改變物質、在物質上留下記號以及把它們和我們連結起來。每一種都有豐富的內部結構：變形可能透過型格的演進、不同類別的結合或領域轉移出現。在物體上留下記號可能是一種政治作為，但不是要策動造反，而是在更根本的意義上，製造者以客觀方式確立自己的存在。擬人化揭示比喻的力量，以及一種創造符號的技巧。在陶器史中，這三個歷程可不是這些簡要的小標題看起來的那麼簡單。黏土工匠要緩慢地應付技術改變，承受要他們隱形埋名的政治壓迫，還要面對人性的衝突。我們當然可以把黏土單純地看成是做食器或蓋房子的材料。但這種實用的心態，會讓我們看不到這個物質在文化上的重要性。

第一部總結

　　我們在此回顧一下第一部討論過的內容應該很有幫助。

　　匠人涵蓋的範圍比手工藝者更廣；他或她代表了人人內心想把事情做好的渴望，具體地說，為了把事情做好而做好事情。高科技行業的發展反映了古老的工藝模式，但根本事實是，人們有志成為好工匠，卻遭到社會體制的壓迫、忽視或誤

解。這些弊病很複雜，因為很少有體制一開始就打算讓工人工作得不快樂。當實質的參與變得空洞，人們就會往內心尋找寄託，更看重心理的期待甚於實質的待遇；衡量工作品質的標準把設計和執行區分開來。

　　工匠的歷史道出了更普遍的社會弊病。我們從中世紀工作坊切入，在那些工坊裡，師傅和學徒的關係雖不平等，但是很緊密。在文藝復興時期，藝術與工藝的分化改變了這個社會關係；工作坊後來又進一步起變化，因為在工坊裡實踐的技藝是師傅的獨門絕活。在這段歷史裡，工坊愈來愈有獨特性，對社會整體的依賴也愈大，傳授手藝和技術變得困難。工坊的社會空間變成碎裂的空間，權威的意義變得不確定。

　　十八世紀中期，一些進步人士想要修補這些裂縫。為了做到這一點，他們必須正視一種特殊的現代工具，也就是工業機器。他們從人的角度去理解機器，同時也把人跟機器做比較，藉此對人類本身有更多的認識。一世紀之後，機器似乎不再具有這種人性；它的主宰態勢更加強勁；與機器競爭的根本解決之道，在某些人看來，就是一概拒絕現代性本身。這個浪漫主義的姿態很有英雄氣概，但它把工匠逼上了絕路，工匠拿不出辦法來，不知道如何才不會淪為機器的受害者。

　　從古典文明的發端，匠人就一直受到冤屈。支撐他們在人類社會裡保有一席之位的，是他們具現在作品的信念，以及他們與各種物質的牽連。他們對物質的推敲琢磨，隨著時間的推移，形成了本章所探討的三種形式，這個意識如果沒讓匠人的內涵更豐富，也讓作品揚名立萬。

　　也許我們可以用詩人卡洛斯・威廉斯（William Carlos

Williams）在一九三〇年代的宣告來總結第一部。這位詩人說，「概念離不開事物」。他對虛無飄渺的談話很反感；不如專注於「白天用手摸得到的東西」[31]為上。這是從前匠人的信條。在第二部，我們要談談，要實踐這個信條，匠人如何學到並發展出特定的身體技能。

第二部

匠藝

第五章

手

　　技術向來名聲不佳，它好似沒有靈魂。但是雙手受過高度訓練的人可不這麼想。對他們來說，技術和表現力有著密切的關係。這一章就要從這層關係開始探討。

　　兩個世紀之前，康德曾隨口說「手是通往心靈的窗口」。[1]現代科學試圖證實他這個看法不無道理。人類的四肢當中，手是最靈活的，可以隨意做出各種動作。科學企圖指出，手的這些動作，加上抓東西的各種方式和觸感，如何影響人的思考。手和腦的這種連結，正是我所關注的，我將從雙手受過高度訓練的三類匠人來探討：樂手、廚師和吹玻璃工人。他們的手具有的發達技能屬於人類的一種特殊狀況，但是它蘊含的意義，也可以用來說明較為一般的經驗。

具有智能的手

手如何變得有人性
抓握和觸摸

　　「有智能的手」（the intelligent hand）這個概念，早在一八三三年已經出現在科學界，當時比達爾文早一個世代的查爾斯‧貝爾（Charles Bell）出版了《手》（*The Hand*）。[2] 貝爾是個虔誠的基督徒，他認為手是造物主設計精良、有特定用途的肢體，就跟祂創造的任何物體一樣。貝爾賦予手在創造過程中的重要地位，他用各種實驗來證明，大腦從手的觸感接收到的訊息，比從眼睛看到的圖像更為可靠，眼睛往往會產生虛假或誤導人的表象。達爾文推翻了貝爾認為手的形態與功能亙古不變這個看法。達爾文推測，在演化過程裡，類人猿的手臂和手掌除了在走動中平衡身體之外，還用來達成其他目的，牠的大腦容量也逐漸變大。[3] 腦容量變大之後，人類的祖先學會了如何用手抓握東西，進而思考握在手裡的東西，最後造出握在手中的東西；人猿製造工具，人類則創造文化。

　　直到近年來，演化學家才認為，讓腦容量變大的，是手的**使用**，而不是它的結構改變。半世紀之前，佛雷德利‧伍德‧瓊斯（Frederick Wood Jones）寫道，「變得完美的不是手，而是喚起、協調和控制手的動作的整個神經機制」，這正是智人進化的原因。[4] 今天我們都知道，在人類晚近的歷史裡，手的生理結構也一直在進化。當代哲學家也是醫師的雷蒙‧塔利斯（Raymond Tallis）說明了這個改變的其中一環，他比較了黑猩猩和人類的

腕掌關節的靈活度，指出：「人類的腕掌關節和黑猩猩的一樣，是由一凹一凸的鞍狀骨扣接而成。我們跟黑猩猩的區別是，黑猩猩的鞍狀關節扣得更緊密，因此限制了手的動作，尤其是限制了大拇指移到其他手指對面邊的動作。」[5] 約翰・納皮爾（John Napier）等學者的研究指出，在智人的演化過程中，大拇指移到其他手指對面邊的程度愈來愈明顯，拇指要在其他手指的對面位置，牽涉到一些骨頭的微細變化，目的是支撐和強化食指。[6]

這樣的結構改變，讓人類擁有了一個獨特的生理經驗，也就是抓握。抓握是自發的動作；抓握是一種決定，不像眨眼睛那樣不自覺。民族學家瑪麗・馬姿可（Mary Marzke）很有用地整理出我們抓握東西的三種基本方式。首先，我們可以用大拇指尖和食指側邊捏小東西。其次，我們可以把東西放在掌心，再用大拇指和其他手指來摩搓它（雖然高等的靈長類也能表現出這兩種抓握的動作，但做得不如我們靈活）。第三種是手合成杯狀的抓握——用手托著一顆球或較大的物體，大拇指和食指分別放在物體相對的兩側——人類把這種抓握發展得更精細。手合成杯狀的抓握讓我們可以用單手穩穩地握住一樣東西，用另一手來對它做一些處理。

一旦像人類這樣的動物能夠把這三種抓握方式做得熟練，文化演進就開始了。馬姿可把智人最先在地球上出現的時間，設定在人能夠用手牢牢握住東西以便對它加工的時候：「現代人手部包括大拇指在內的大部分特徵，跟……在操作石器的過程中使用這些抓握的動作引發的力道有關。」[7] 對手中之物的本質的思考於是隨之而來。美國有句俚語說「抓住竅門」（get a grip）；我們更常說「掌握某個議題」。這兩個比喻反映了手和腦之間的相

互提升的對話。

　　然而關於抓握，對於手部技能發達的人，有個問題格外重要。那就是如何放鬆。拿音樂來說，學會如何把手指從琴鍵放開，或者從琴弦或音孔鬆開，才能把樂曲彈得又快又俐落。同樣的，就腦袋來說，我們需要對某個問題放手，通常是暫時的，才能把它看得更清楚，繼而再重新去掌握它。當今神經心理學家認為，在身體上和認知上放手的能耐，是一個人擺脫某種恐懼或執迷的基礎。放手也充滿了道德意涵，好比我們鬆開對他人的支配——掌控。

　　和技藝有關的一個迷思是，發展出高超技藝的人，身體上一定有過人之處。以手的技藝來說，這說法並不正確。譬如手指快速移動的能力就在大腦皮質脊髓束裡，是人類與生俱來的。每個人的手經過訓練，大拇指都可以張開到和食指成直角的地步。這是演奏大提琴和鋼琴必備的能耐，手小的人同樣可以用各種方法克服手小的限制。[8] 其他要求動作精細的身體活動譬如動手術，並不需要一雙特殊的手才行——達爾文很早以前就指出，就任何有機體的行為來說，生理先天素質是起點，不是終點。人類的手藝也是同樣的道理。個體可以鍛鍊手的抓握本領，就像人類的抓握能力也是進化出來的。

　　觸摸帶出了關於手的智能的幾個問題。跟哲學史一樣，在醫學史中也存在一個長久的爭辯，那就是手的觸摸提供給大腦的感官訊息，是否和眼睛提供的感官訊息是不一樣的。以前的人認為，觸摸傳遞侵入性的「無界限」資訊，而眼睛提供的是

包含在某個框限內的影像。要是你摸到火燙的爐子，你會全身驟然起反應，要是看到恐怖的景象，你只要閉上眼睛，那景象就會立即消失。一世紀之前，生物學家查爾斯・薛林頓（Charles Sherrington）改變了這場辯論。他探討他所謂的「主動觸覺」（active touch），指的是有自覺的用指尖去觸摸東西；觸覺在他看來不僅是被動的反應，也是主動的作為。[9]

過了一個世紀後，薛林頓的研究又有了轉變。手指在不自覺的情況下也可以進行探測性質的主動觸摸，譬如手指不自覺的在物體上摸索異常的部位，那部位會刺激大腦開始思索；這叫做「定位」觸摸。我們已經探討過這種觸摸的一個例子，因為這正是中世紀金匠驗金的方法；金匠就是靠手指尖搓揉金屬「土」，看是否摸到異樣部位來判斷它摻有不純物質。金匠靠著這種定位觸摸的感官證據，來倒推物質的屬性。

專家的手常會生老繭，就是定位觸摸的一個特殊例子。基本上，變厚的這層皮膚應該會讓觸覺變得遲鈍，實際上恰恰相反。老繭會保護手的神經末梢，使得探測的動作更果決。儘管這個歷程的生理學我們尚未完全搞懂，其結果是：老繭不僅讓手對細微的物理空間更敏感，也刺激了指尖的感知力。我們不妨這麼想像，繭對手起的作用，就像鏡頭之於相機。

關於手的動物能力，查爾斯・貝爾（Charles Bell）認為，各個肢體和感覺器官都有各自的神經管道通往大腦，因此，我們的所有感知都可以區分開來。當今的神經科學顯示，貝爾的想法是錯的；眼─腦─手的神經網路其實相通的，所以觸摸、抓握和觀看是相互協調合作的。比方說，儲存在腦裡關於握住一顆球的記憶，會幫助大腦理解一顆球的平面照片：大腦看到的是紙上的

扁平物體，但是記憶中手的弧度和球在手中的重量感，會幫助大腦以三維向度思考，把它看成立體的圓球。

預判
抓住某樣東西

當我們說「掌握某樣東西」，實際的意思是我們伸手去拿某樣東西。以我們手握玻璃杯這個熟悉的身體動作來說，在手真正碰到玻璃杯之前，手會預先擺出可以圈住玻璃杯的圓弧手勢。身體準備好去握住杯子，在它還不知道手要握住的杯子是冰凍的或滾燙的之前。有一個用語就是在描述身體尚未取得感官資料便預先做出動作，叫做預判。

從心智來說，「掌握某樣東西」意味著，以 a/d=b+c 這道方程式為例，我們不只是會運用這個方程式，而且了解它的概念。預判不僅賦予一個身體動作特殊樣貌，也賦予心智的理解一個特殊樣貌：你不必等所有訊息都到了手了才開始思考，你會預判它的意義。預判表示有長遠計畫，而且表現機警、積極和冒險精神；它和審慎會計師的特質南轅北轍，審慎的會計師在數據不齊全的情況下是不想花腦筋的。

新生兒早在出生後第二週就開始練習抓握，他們會伸手去抓在他們面前的小玩具。由於眼睛和手的動作要相互協調配合，當嬰兒能夠抬起頭之後，抓握的能力開始提升；等到嬰兒更能靈活地控制脖子，就能看得更清楚它要抓握的東西。在出生後的五個月內，新生兒的手臂就發展出神經肌肉能力，能夠自主地朝眼中所見的物體移動。在後續的五個月裡，嬰兒的手發展出的

神經肌肉力，能夠做出不同的抓握姿勢。這兩種能力都跟大腦錐狀束的發育有關，錐狀束是連接大腦皮層運動區和脊髓之間的通路。到了快滿一歲，套法蘭克・威爾森（Frank Wilson）的話來說：「手已經準備好要進行終生的身體探索。」[10]

抓握在語言方面達到的效果，可以從哲學家湯瑪斯・霍布斯（Thomas Hobbes）在卡文迪許（Cavendish）家當家庭教師時所進行的實驗來看。霍布斯把卡文迪許家的孩子帶進一間黑暗的房間，房間內預先放著各式各樣孩童們並不熟悉的物品。孩子們在房間內摸索一番之後，他把他們帶離房間，並要他們說說自己用手「看見」了什麼。他發現孩童這時的遣詞用字，比在房間內光線明亮時描述眼見之物所用的語文更加犀利和精確。他解釋道，這部分原因在於，孩童在黑暗中能夠「抓住感覺」，這樣的刺激讓他們事後在口語上表達得更好，在光線明亮的情況下，這些立即的感覺便「腐化了」。[11]

透過預判的動作，可以當場確立事實。比如說，樂團指揮提示的手勢，總比音樂早一刻出現。要是強拍的手勢跟音樂同步出現，那就不叫指揮了，因為音樂已經響了。板球打擊手也得到同樣的建言：「先一步揮棒。」白芮兒・瑪克罕（Beryl Markham）的精采回憶錄《夜航西飛》（West with the Night）提供了另一個例子。在飛行員沒有導航設備的年代，她在夜間飛越非洲，靠的是預先在腦裡演練過在何處升高，在何處轉彎。[12]這些高超技能都是以一般人伸手去拿玻璃杯的動作為根基的。

雷蒙・塔利斯對於我們具有的預判能力做了最詳盡的說明。他從這個現象歸納出四個元素：預期，就像手伸向玻璃杯的手勢；接觸，大腦從手的觸覺接收到感官資料；語言認知，想到

手握住的東西的名稱；最後是，反思自己所做的動作。[13]塔利斯倒不認為把這些動作加總起來會變得有自覺。你的注意力仍集中在物體上，手知道手在做的事。我要在塔利斯的四個元素之外再補充第五個：技能高超的手發展出來的價值。

手的德性
指尖
真相

　　小孩子在學習弦樂器時，一開始並不知道該把手指壓在指板的哪個位置才能拉出準確的音調。日本音樂教育家鈴木鎮一想出一個辦法，在指板上黏貼各色膠帶做記號，馬上解決了這個問題，這就是鈴木教學法。學拉小提琴的小孩只要把手指按在有色膠帶上，就能拉出音調正確的音符。這個教學法在一開始著重於讓孩子拉出優美的音色，鈴木稱之為「美音練習」，而不是著眼於拉出美妙音色所需的複雜技巧。手的動作是由指尖的固定落點所決定的。[14]

　　這套容易上手的方法快速建立起孩子的自信心。上到第四堂課，孩子就能熟練地拉出兒歌「一閃一閃亮晶晶」。而且鈴木教學法還培養社交的自信心；他曾把一群七歲小孩子組成樂團，齊聲演奏「一閃一閃亮晶晶」，因為每個孩子都知道手應該做什麼動作。然而，一當膠帶被撕下來，這些快樂的篤定便瞬間瓦解了。

　　照理說，習慣應該成自然。有人也許會認為，沒有黏貼膠帶，指尖也會不假思索地落在原先貼膠帶的地方。事實上，這

種機械性的習慣無法成自然，而且原因出在生理上。鈴木教學法要求孩子的小手橫向拉張，卻沒有讓真正按壓在琴弦上的指尖變得更敏感。因為指尖不認識指板，膠帶一撕掉，刺耳的聲音就會出現。談戀愛的時候，天真的自信是脆弱的，學習技巧時也一樣。假使拉琴的人盯著指板看，努力去找到指尖應該按在哪個位置，只會把情況搞得更複雜。眼睛在這光滑的黑色表面是找不到答案的。如此一來，撕掉膠帶後，兒童樂團的首次演出就會荒腔走板。

　　虛假的安全感會是個問題。學琴孩子的這個問題讓人想到魏斯考夫對成年技術人員的告誡：「電腦知道答案，但我不認為你們知道答案。」和貼膠帶類似的另一個成人例子是文書處理程式的「文法檢查」功能；這讓只會敲鍵盤的人永遠不明白某段文句為何比其他句子高明。

　　鈴木非常了解虛假安全感的問題。他建議，孩子一旦感受到製造音樂的快樂，就要把膠帶撕掉。鈴木是自學有成的音樂家（他對小提琴開始感興趣，是在一九四〇年代末，某次聽到米夏‧艾爾曼〔Mischa Elman〕演奏舒伯特〔Franz Schubert〕《聖母頌》〔Ave Maria〕的錄音），他從自身的經驗知道，真相就在指尖上：觸感是音調的仲裁者。這跟古代金匠驗金的手法一樣，他們要用指尖慢慢地細細探觸材料，這種功夫不是一蹴可幾的。

　　我們想知道，可以甩開虛假安全感的這種真相是什麼。

　　在音樂的領域裡，耳朵必須跟指尖合作才成。簡要地說，音樂家以各種方式按壓琴弦，聆聽各種效果，找出一些方法來再製他或她想要的音色。實際上，他們很難回答「我究竟是怎麼做到的？我要怎麼樣才能再做一次？」這問題。指尖除了聽

人差遣之外，還要捉摸觸感，確立某種流程指法。這其中的原理是，要從結果反推原因。

按照這原理來練琴，結果會如何呢？想像一個不靠膠帶的男童努力要拉出正確的音。他似乎把一個音拉對了，隨即耳朵卻告訴他，在那位置的下一個音走調了。這個麻煩有個物理的原因：就所有弦樂器來說，琴弦被按壓變短了之後，手指和手指之間也必須挨得更近；從耳朵來的回饋信號指出，必須橫向調整指間的距離（尚‧皮耶‧杜波特〔Jean-Pierre Duport〕創作的練習曲〔Etudes〕就是要大提琴手練習，如何把手指靠攏，維持半握的手型，在整整兩英呎長的四條弦上遊移）。經過反覆試驗和犯錯，這位不靠膠帶的新手也許學會了如何把手指收攏，不過問題還沒解決。他的手和指板之間很可能成直角。這時他也許應該試著把手掌往弦軸的方向稍微提拉，這很有幫助。這樣他就能拉出準確的音，因為往上提拉了之後，長短不同的食指和中指的關係就變得平衡（此外，手跟琴弦成正直角的話，較長的中指按弦時就要更用力）。但是調整過後的手勢，會讓他原本以為已經解決的手指橫向調整又出現問題。如此這般來來回回修正。演奏曲子過程中每次出現新的狀況，都會讓他重新思考先前找到的辦法。

能夠讓孩子在這條艱辛的道路上繼續走下去的動力是什麼呢？心理學有一派認為，這動力存在於人類成長過程中的一個根本經驗：最原初的分離會讓小孩子變得好奇。這方面的研究，以唐諾‧溫尼考特（D. W. Winnicott）和約翰‧鮑比（John Bowlby）在二十世紀中期所進行的最為出名，這兩位心理學家對人類最早的依附和分離經驗很感興趣，他們從嬰兒和母親乳房

分開這個切入點來談。[15] 就大眾心理學的說法，失去那種連結會導致焦慮和哀傷；這兩位英國心理學家則試圖指出，它蘊含更豐富的意涵。

溫尼卡特假定，嬰兒與母親的身體分開後，就會向外接受刺激。鮑比進入育幼園，研究跟母親分開後，幼兒觸摸、重壓、翻動物品的方式有何不同。他仔細觀察這些本來被視為無關緊要的日常活動。對我們來說，這項研究有一個側面格外重要。

這兩位心理學家都強調，兒童會把精力投注在「過渡性客體」，這個心理學術語指的是人類關心他人或物體的能力，而那些人或物體本身是會發生變化的。這個學派的心理學家在進行心理治療時，企圖幫助在嬰兒時期缺乏足夠安全感的成人，能夠更輕鬆地處在不斷變化的人際關係中。但是「過渡性客體」更廣泛地來說，指的是真正需要好奇心的活動：一種不確定或不穩定的經驗。然而，學拉提琴或學習其他高難度手藝的小孩卻是情況特殊：他或她要面對的似乎是永無止境、模糊不明的歷程，在這過程裡，所有解決辦法都只是暫時的，琴手既不覺得更能掌控，也沒有安全感。

不過事情也沒那麼糟，因為琴手的表現有個客觀標準：彈奏出準確的音。就像第一章帶有蛋頭氣息的政策專家主張的，設下固定的客觀標準，人們才能達到高水平的技能。就音樂來說，我們要的僅僅是，**相信**正確性的存在，技巧就會進步；對於過渡性客體的好奇會逐漸演變成，對客體該是如何下定義。聲音的品質就是這樣的一種正確性的標準，在鈴木眼裡也是如此。這也就是他從美音練習下手的原因。相信並且追求技巧的正確性，就會孕育出表現力。在音樂領域裡，標準從演奏出漂亮的

音色這種物理層次，轉入審美層次，譬如演奏出一小段流暢悅耳的旋律，個人的表現風格就顯現出來了。當然一首樂曲也許妙手天成。但是作曲者和演奏者還是需要一套標準，才能理解妙處何在，何以一些曲子比另一些高明。在磨練技巧的過程，我們把過渡性客體變成了某種定義，並根據這些定義做出決定。

作曲者和演奏者據說都用「內心的耳朵」聽，但是這無形的比喻會造成誤導──像阿諾・荀貝格（Arnold Schoenberg）一類的著名作曲家，在聽到他譜的樂句化為真正的樂音之際都相當震撼，同樣地，演奏者也是如此，演奏者雖然必須研究樂譜，但是當琴弓放到琴弦上，或嘴唇觸到簧管時，這樣的準備並不夠。樂聲響起立刻見真章。

因此，也就是親耳聽到樂聲這一刻，演奏者會清楚知道哪裡犯了錯。我也拉小提琴，我會感覺到指尖出了差錯，並且要想辦法修正。我有一套標準來衡量樂音應該如何，但我要奏出真確無誤的樂音，就要知道自己犯了錯。在科學的討論中，這個認知被簡化為老掉牙的「從錯誤中學習」。就練琴來說，事情沒那麼簡單。我得要願意犯錯，願意拉錯音符，最後才能奏出正確的曲調。撕掉鈴木的膠帶之後，琴童要從錯中學，才能摸索出真相。

在練琴過程裡，指尖和手掌之間來來回回調整姿勢，造成了一個奇特的結果：它提供了一個扎實的基礎，從而發展出肢體的安全感。關注指尖一時的差錯，這種練習確實能夠增加自信：樂手一旦把某個指法做對不只一次，他或她就不再害怕犯同樣的錯誤。讓某件事發生不只一次，我們就有個客體可以思忖；在我們東想西想的過程裡，就會去探究各種可能性的異同之處。練習變成了敘事，而不只是手指的重複動作；辛苦得來的指法和動作

會深深銘印在身體，演奏者的技法慢慢精進。反觀在琴把上貼膠帶的學習法，練琴會變得越來愈無趣，只是不斷原地踏步。這種情況下手藝會退步，也就不令人意外。

就這種藝術來說，不怕犯錯非常重要，因為音樂家在台上出了錯，可不能停下來僵在那不知所措。在表演中從犯錯恢復常態的自信，不是天生的個性使然，而是練就出來的功夫。技巧的培養，一來要知道正確的做法，二來要願意從犯錯中試驗。這是一體的兩面。如果琴童只知道正確的方法，他或她會受虛假安全感所害。如果一個嶄露頭角的音樂家滿懷好奇，卻不求甚解，他或她永遠不會進步。

這一體兩面指出了匠藝活動的一個陳規舊習，也就是使用「有特定用途」的程序或工具。「有特定用途」的思維，就是要把達不到預定目標的一切程序都剃除掉。這個概念體現在狄德羅解說勒安里造紙廠的插圖裡，那些插圖裡完全不見雜物或廢紙；當今的程式設計師談的是不會「打嗝」的作業系統；鈴木的膠帶就是有特定用途的發明。我們應該把特定用途視為結果，而非起點。要達成目標，工作過程總會遇到令人不快的事，一時之間陷入混亂，譬如某個動作做錯了，或一開頭就發生失誤，走入死胡同。在科技的領域，藝術領域也一樣，匠人在摸索過程中不僅會遭遇混亂，他或她還會創造混亂，藉此來理解工作程序。

有特定目標的行動為預判鋪陳了脈絡。預判似乎是要讓手準備就緒以達成目標，但這只說對了一半。在製造音樂時，我們肯定有所準備，但是手若是沒有達到目標是不可能縮回來的；要

修正錯誤，我們必須願意——甚至是渴望——在錯誤中停留久一點，以便充分了解在原初的準備中哪個地方出錯。能夠增進技巧的練習是有個完整過程的：準備、在錯誤中摸索琢磨、彌補修正。這麼一來，特定用途才能實現，而不只是構想。

兩個拇指
從協調、合作說起

　　長遠以來人們把工作坊裡勞動者的分工合作，看成是匠人的一種美德。狄德羅把合作視為理想模式，在說明勒安里造紙廠作業的圖解裡，他呈現出職工們同心協力一起勞動的景象。有哪些身體基礎支持協力勞動呢？在社會科學裡，這個問題近年來時常出現在有關利他主義的討論中。辯論的焦點集中在利他主義是不是人類的天性。我想從不同面向切入來看：哪些身體協調的經驗有助於社會合作？我們不妨從雙手如何相互協調合作著手，來具體探討這個問題。

　　每根手指各有優勢，靈活度也不同，要相互協調並不容易。就連左右拇指的情況也一樣，各自的能耐因右撇子或左撇子而異。當雙手發展出高水平技能，就能彌補這些不均衡的狀況；手指聯合拇指能做單根指頭無法獨自做到的事。俗話說的「出手相助」或「伸援手」反映了這種身體經驗。雙手的互補暗示著——也許不只是暗示——雙手未必要有同等水平的技能才能齊力合作。我要再次借用音樂演奏來探討身體上能力不均等的部位之間的協調合作，但這次我要以鋼琴為例。

❖　❖　❖

　　彈鋼琴時，雙手的獨立性是大問題，每根手指的獨立性也是。簡單的鋼琴曲通常把主旋律交給右手最弱的兩個指頭無名指和小指，把最低音的和聲交給左手同樣最弱的兩個手指負責。這些指頭必須練習加強力道，而每隻手最強壯的大拇指必須學會收斂力量，好讓彼此協調。有音樂天分的初學者很可能會讓右手擔負更重要的任務。因此，打從一開始，演奏者的手遇到的問題是要讓力道不均勻的每根手指變得協調。

　　彈爵士鋼琴時，這個身體的挑戰變得更艱難。現代爵士鋼琴很少把旋律與和聲輪流分派給兩隻手，不像早期的酒吧藍調（barrelhouse blues）那樣。現代爵士鋼琴往往把節奏交給右手負責，在從前這是左手的任務。鋼琴家也是哲學家的大衛・蘇德諾（David Sudnow）第一次彈爵士樂時，發現雙手協調非常困難。在他的《手之道》（*Ways of the Hand*）這本傑作裡，受古典音樂訓練的蘇德諾敘述如何把自己轉變成爵士鋼琴手。一開始他走的是一條合理卻錯誤的道路。[16]

　　彈爵士鋼琴時，左手常常要把手掌大張或把手指縮攏才能彈出爵士樂特有的和聲。起初蘇德諾很合理他練習手從張開到縮攏的分解動作。相應地，他也讓右手快速在琴鍵上大幅度平行舞動，也就是傳統爵士的「闊步」（strides）彈法；在更現代的爵士樂裡，迅速地移動到琴鍵的高音部，可以保持律動節拍的流暢清晰。

　　把技術問題拆成幾個部分練習，結果適得其反。這種拆解對於他左手縮攏指頭和右手進行闊步彈法的幫助不大。更糟的

是，他把個別的練習練得太過頭，反而不利於即興表演。微妙的是，兩手分開練習，他的大拇指會出問題。拇指是爵士鋼琴手最寶貴的手指，在鍵盤上起定錨作用。但這會兒，就像噸位不同的船走在各自的航道上，兩個大拇指無法通力合作。

後來他恍然大悟，當他發現「只要一個音符就足以」引導他。「在一段和弦中，只要彈出一個音符，接下來的音符就會自然流瀉，旋律也就這麼出現了。」[17] 從技巧的觀點來看，這代表每根手指都像大拇指那般作用，而兩根大拇指也開始交流互動，在需要的時候替補對方的角色。

茅塞頓開的蘇德諾改變他練習的程序。他讓所有的手指變成真正的夥伴。要是某一根手指太弱或太強，他就用另一根手指來代勞。蘇德諾在彈琴時拍的照片，可能會嚇壞傳統的鋼琴老師；他的模樣看起來很痛苦。但是聽他彈琴，你會覺得他彈得毫不費力。他之所以彈得輕鬆，在某個程度上是因為，他練琴時都把雙手的協調當成目標。

有個生理的原因可以解釋不均衡的手指為何能夠彼此協調。大腦的胼胝體是連結左右運動皮質的通路。這個通路把控制身體動作的訊息從一邊傳到另一邊。把手部動作拆解成幾個部分練習，會削弱了這種神經傳導。[18]

互補也有其生理基礎。智人向來被說成是「左右不均衡的猿人」。[19] 身體的預判是左右不均衡的。我們要拿東西時會慣用某隻手，大多數人慣用右手。就馬姿可描述的手合成杯狀的抓握，握住物體的是比較弱的手，好讓比較強的手對物體加工。法國心理學家伊夫・居亞德（Yves Guiard）曾研究如何平衡左右手，得出一些令人驚訝的結果。[20] 較弱的手必須強化，這不出我

們所料，但光是如此，無法讓較弱的手變得更靈巧。較強的手也必須重新校準它的力道，它較弱的夥伴才可能變得更靈活。手指也是一樣的情況。食指必須像無名指那樣思考才「幫得上忙」。兩根大拇指也是如此：我們聽蘇德諾彈琴時，兩根大拇指彷彿合而為一，但是從生理的角度看，他較強的拇指一直在收斂力道。當拇指要協助較弱的無名指，就更需要收斂力道；它必須表現得像無名指。彈琶音時，強壯的左拇指要伸出去協助較弱的右小指，這說不定是身體的協調合作中最吃力的任務。

　　如何協調雙手達到技術的純熟，人們常有一種錯覺，以為要精熟一項技能，必須經過從局部到整體的過程，先把每個分解動作練熟了，然後再銜接統合起來，就像在生產線上製造工業產品一樣。但是依照這種方式進行，雙手很難變得協調。與其把拆解開的各自獨立的動作銜接起來，不如打從一開始雙手就一起搭配合作，這樣的效果好很多。

　　琶音練習讓我們更加理解狄德羅及其後繼者聖西蒙（Saint-Simon）、傅立葉（Fourier）和羅伯特‧歐文（Robert Owen）所理想化的那種友愛關係，也就是有同樣技能的人之間的合夥協作。這種合夥的關係，在他們察覺到彼此的技術水平有高低之別時，就會面臨真正考驗。「友愛之手」（fraternal hand）意味著限制較強壯指頭的力道，居亞德認為這是身體協調的關鍵；這對人類社會有什麼啟示呢？進一步了解在發展雙手技能中最小力道的角色之後，我們會更有領悟。

手－腕－前臂
最小力道的啟示

　　要理解最小力道，讓我們來檢視另一種手藝，廚師的手。

　　考古學家發現用來切割的磨尖石器，在兩千五百萬年前就已經出現；青銅製的刀起碼有六千年歷史，錘打而成的鐵刀，至少也存在了三千五百年之久。[21] 用生鐵來鑄刀比用青銅簡單，因為更容易磨得尖利，是刀具的一大進步。現今的鍛鋼刀實現了古今之人所追求的極致鋒利。社會學家伊里亞思指出，刀具始終是「危險的工具，……攻擊的武器」，所有文明在承平年代都有一些關於刀具的禁忌，尤其是在家裡使用刀具時。[22] 因此，在擺設餐桌時，餐刀刀刃會朝內，而不是朝外讓鄰座感到威脅。

　　因為潛藏危險，刀具及其用途長久以來跟自制力的象徵有關。舉例來說，卡爾維亞克（C. Calviac）在一五六〇年出版的《論文明》（Civilité）一書裡，建議年輕人「在切板上把肉切成非常小塊」，然後「只用右手的三根手指」把肉拿到嘴裡。在以往，人們會把刀當成矛來戳起一大塊肉，移到嘴邊啃咬。卡爾維亞克批評這種吃法，不僅是因為肉汁會沿著下巴滴淌，或者會把滴到肉上的鼻涕鼻水吃下肚，而且是因為這樣吃食顯得毫無自我節制。[23]

　　在中國人的餐桌上，作為和平象徵的筷子取代刀子已數千年之久；用筷子把小塊食物送入口，這種衛生又自律的進食方式，西方直到五百年前才由卡爾維亞克所倡導。中國匠人要面對的問題是，廚子如何端出可以用和平的筷子而不是野蠻的刀子進食的食物。答案部分在於，刀子作為殺戮工具，關鍵在刀尖；但

刀子作為烹飪工具，刀刃的部分更重要。中國在周朝進入鐵器時代，出現各種烹飪專用刀具，其中最值得一提的就是菜刀，它的刀刃像剃刀，但是刀的前端是方頭的。

　　從周朝到近代，中國的廚師自豪於把菜刀當成萬能的工具，把肉斬大塊、切薄片或剁成末，樣樣都行，功夫沒那麼好的廚子得要用上好幾把不同的刀才成。《莊子》這部本早期的道家典籍裡，曾讚賞庖丁把菜刀導入「骨節之間的縫隙」，這種細膩刀法確保人類可以吃到一頭牲畜的每一寸可食用的肉。[24] 廚師剁魚切菜下刀愈是精準，可食用的部分就愈多；廚師也要用菜刀切出大小差不多的肉塊和蔬菜，這樣放進同一口鍋子來煮，食材就能均勻受熱。達成這些目標的訣竅，就是透過落刀和收刀的技巧，算出最小力道。

　　古代使用菜刀的技法，和今天的家庭木匠用槌子把釘子捶入木頭時要面臨的選擇，並沒有不同。一種做法是把拇指放在槌子把柄的一側來引導工具；這時往下捶的所有力量都來自手腕。另一種做法是用拇指圈住把柄；這時則是整個前臂在出力。如果家庭木匠用第二種方法，他或她就能增強往下捶的力道，但可能會失去準頭，古代中國廚師拿菜刀時選擇第二種方式，但是想出另一種方式把前臂、手和菜刀結合起來，把食物切得很好看。他或她用手肘關節引導前臂、手和菜刀，好讓刀刃落入食物中；當菜刀一碰到食物，前臂肌肉馬上收縮，以便進一步**釋放**下壓的力量。

　　還記得廚師是用拇指圈住菜刀的刀柄吧；這時前臂就成了刀柄的延伸，手肘則是樞軸。用最少的力道，也就是光靠落刀的重量，這樣的力道可以切開軟質食物，不會把食物剁爛，此時廚

師就像鋼琴手彈極弱板。但生食的質地較硬，廚師必須彈奏得更響亮，手肘要放出更多下壓的力道，才能奏出烹飪的強音。然而，切食物就像彈出和弦，身體控制的基準線或者說起點，是算出並運用最小力道。廚師要收斂而不是增強力道；廚師下手必須謹慎，免得破壞食材，這個顧慮訓練出他或她的收斂功夫。蔬菜切壞了無法恢復原狀，但一塊肉被切出一道口子還可以挽救，稍微使點力再剁一下就成了。

關於最小力道作為控制基準線這個概念，中國古代有一句料理忠告，雖然這句話可能是杜撰出來的但是頗有道理：好廚子首先要學會如何把一粒米飯切開。

在梳理這個手藝原則的含義之前，我們必須更加認識使出最小力道在物理上的必然結果，也就是鬆開。就跟木匠拿鎚子往下敲一樣，廚師手握菜刀往下剁之後，手會承受從菜刀反彈的力道。這力量會一路傳到前臂。基於一些至今尚未充分解開的生理原因，手在出力之後的霎那間就能鬆開，並收回力量，這個能耐也使得手勢動作本身更精準；如此一來就更能命中目標。彈鋼琴也是如此，手指從琴鍵鬆開和按壓琴鍵是一體的動作，手指按下琴鍵的那一剎那必須收回力道，這樣才能輕鬆敏捷地去按下一個琴鍵。拉弦樂器時，我們的手也必須馬上放開剎那之前才按下的弦，才能乾淨俐落地移動，奏出下一個音符。基於這個原因，就彈奏音樂的手來說，產生清晰又輕柔的樂聲，比大力彈出響亮的音符要困難得多。打板球或籃球也需要這種鬆開的本領。

在手─腕─前臂的動作裡，要能即刻鬆開，預判扮演重要角色。整條手臂必須像伸手拿杯子一樣做出預料的態勢，只是這次是反向的。即便在菜刀或鎚子就要落下，在它觸及物體的前一

剎那，整條手臂已經在為下一步做準備，也就是鬆開的態勢。塔利斯描述的預判就是在這一步進行，整條手臂放鬆了緊繃狀態，手也就不把鎚子或菜刀握得那麼緊了。

「把一粒米飯切開」於是代表了兩個息息相關的身體規則：建立最小的必要力道的基準線，以及學會鬆開。從技術上來說，這種關聯的重點在於動作的控制，但它蘊含對人類的啟示，中國古代許多料理作家對此頗有體悟。《莊子》建議，在廚房裡不要表現得像個殺戮戰士，道家由此提出更寬廣的道德，提醒使用工具的人：以強勢、對抗的態度對待自然事物，只會適得其反。後來日本禪宗就是汲取這種思想，探究放鬆之道，體現在射箭術中。從身體來說，這項運動專注於在鬆開弓弦之際釋放張力。禪宗作家認為，在射箭那一刻，身體要達到張馳有度，氣定神閒；唯有在這種心境下，才能精準地命中目標。[25]

在西方社會裡，刀的用途也是侵略性最小的文化符號。伊里亞思發現，中世紀早期的歐洲人對刀具的看法相當務實，就是危險的東西。伊里亞思所謂的「文明化的歷程」，是從刀器更加具有象徵意義開啟的，此時在集體心靈裡，刀器既象徵邪惡的暴力，也代表以暴制暴。「就是在這時候，社會開始……限制那些對人造成威脅的真正危險……也用各種符號豎立一道屏障」，伊里亞思指出。「於是，關於刀具的限制和禁忌愈來愈多，對於個體的規範也日益增加。」[26]他的意思是，比方說在一四○○年，在晚宴上拔刀動粗的情況很常見，但是到了一六○○年，這類情況會令人皺眉不悅。或者同樣的，在一六○○年，人們在街上遇到陌生人時不會下意識地把手放到刀柄上。

「有教養的人」會在最基本的生理需要上規約自己的身體，

不像不識字的鄉下老粗，或美國俗話說的「邋遢鬼」（slobs），任意放屁或用袖子擤鼻涕。這種自我控制的一個結果，就是讓人從侵略性的緊繃中放鬆下來。在明瞭廚師做菜剁切的手法後，就比較可以理解這個看似很玄的說法：自我約束和輕鬆自如是相輔相成的。

伊里亞思研究十七世紀宮廷社會的出現，他注意到舉止優雅的貴族都具有這兩種素質：能夠輕鬆自如地與人相處，卻也表現出自我約束；體面的用餐是貴族的社交技能之一。這種餐桌禮儀之所以會出現，是因為在文雅的社群裡，身體暴力的危險降低了，跟刀具有關的危險技能也慢慢消失。十八世紀，布爾喬亞生活出現，這套禮教向下遞延到這個社會階級，性質也跟著改變；輕鬆的自我約束成了許多哲學家所推崇的「自然」標記。餐桌及其禮儀仍舊進行社會區隔的作用。比如說，中產階級所奉行的規則是，唯有更精緻但尖端較鈍的叉子沒辦法切分或戳起食物，才可以用刀子來切，但他們對於低下階層的人把餐刀當矛來用也是嗤之以鼻。

伊里亞思是令人欽佩的歷史學家，但我認為，儘管他把當時的社會生活描繪得鮮活逼真，他的分析卻犯了錯誤。他把文明看成是虛飾表象，底下掩蓋著一種牢固的個人經驗：羞恥感──個人自律的真正催化劑。在他看來，人們在公眾場合擤鼻涕、放屁和便溺的歷史，就像餐桌禮儀的演進，起因都是對身體的自然功能感到羞恥，對身體功能的自發表現感到羞恥；「文明化的歷程」就是壓抑身體功能自發表現的過程。在伊里亞思眼裡，羞恥是深埋內心的情緒：「我們稱之為『羞恥』的焦慮，被層層疊疊壓在心底，是外人看不到的……絕不會有肆無忌憚的舉

動……這是人的內在衝突，自慚形穢。」[27]

　　這種說法對於貴族而言並不正確，但用來剖析中產階級比較有道理。儘管如此，這樣的分析無論如何並不適用於匠人所尋求的那種輕鬆自如或自我控制。羞恥感無法構成匠人學習最小力道和放鬆的動力，單從身體構造來考量，他或她不可能受羞恥感驅策。羞恥感確實會造成生理反應，不僅胃部肌肉會攣縮，手臂肌肉也緊繃——羞恥感、焦慮和肌肉緊繃形成了人類機體內不神聖的三位一體。羞恥感引起的生理反應會阻礙身體動作的靈活度，而藝匠所需的正是動作的靈活。肌肉緊繃對身體的自我控制有莫大的破壞力。從正面來說，當肌肉長得結實，會讓肌肉緊繃的反射作用，就不會那麼明顯；身體的活動會變得更流暢，不會生硬卡頓。這就是身體強壯的人比身體虛弱的人更能掌握最小力道的原因；因為他們的肌力已經發展出一種梯度。發育良好的肌肉同樣更能掌握放鬆的技巧。就連在放鬆時肌肉也能維持形狀。在心智方面，從事文字工作的匠人假使內心焦慮不安，同樣也寫不出好文章。

　　為了對伊里亞思公平起見，我們可以把自我控制看成有兩個面向：一面是社會表象，底下掩蓋著個人焦慮，另一面是社會實相，身心放鬆的狀態，能夠讓匠人發展技能的真實狀態。這第二個面向蘊含社會意義。

　　軍事戰略和外交策略必須時時判斷暴力的程度。當年啟動原子彈的軍事策略家研判，要迫使日本投降，非用那種壓倒性的武力不可。美國目前的軍事戰略分兩派，一派是「鮑爾主義」（Powell doctrine），主張以優勢的地面部隊起威嚇作用，另一派是「震懾」主義（shock and awe），主張以科技取代兵力，

用大量導彈機器人和雷射導引炸彈冷不防轟炸敵人。[28]政治科學家也是外交官的約瑟夫・奈伊（Joseph Nye）則提出完全相反的做法，就是他所倡導的「軟實力」（soft power）；這是技巧純熟的匠人會採取的辦法。雙手的協調要解決的問題是力量的不均等；力量不均等的雙手一同合作，可以截長補短。匠人所需的這種收斂力量，配合上放鬆的本領之後，會更上一層樓。這兩者的結合使得匠人更能控制身體，讓動作更精準；在手藝活動裡，盲目的蠻力只會造成反效果。所有這些元素──與弱者合作、收斂力道、攻擊後放鬆──都是「軟實力」的表現；這一派主張也試圖超越會招致反效果的盲目蠻力。這就是「治國之術」所蘊含的匠藝。

手和眼
專注的節奏

「注意力缺失症」令很多家長和老師苦惱，有這種病症的孩子無法長時間集中注意力。賀爾蒙失調是注意力缺失的部分原因，其他還有文化層面的原因。關於後者，社會學家尼爾・波茲曼（Neil Postman）針對看電視對兒童所造成的負面影響進行了大量研究。[29]然而，專家學者定義的注意力長度，對於解決這些大人的苦惱來說，似乎沒什麼幫助。

就像本書一開頭提到的，要在任一門技藝成為專家，一般需要一萬小時的磨練。在研究「作曲家、籃球手、小說家、溜冰者……犯罪高手」時，心理學家丹尼爾・列維廷（Daniel Levitin）說道，「這數目字一而再出現」。[30]研究者估計，人們需

要這麼大量的時間，一些複雜的技能才能扎穩根底而且應用自如，成為默會知識。撇開如何成為罪犯高手不談，這個數目字其實沒有大得驚人。一萬小時可以轉換為一天練習三小時，為期十年，對於運動場上的年輕人，這樣的長期練習確實很平常。中世紀金匠業的學徒，一天五小時坐在板凳上工作，也不過七年就能結業，這很符合當時工作坊內的實際情況。實習醫生和住院醫師的情況比較嚴苛，也就是在三年或更短的時間完成一萬小時的訓練。

　　相形之下，大人所憂心的注意力缺失，時間長度則小很多：即使一次僅能維持一小時，孩子要如何做到專注。教育者通常會根據孩子的心智與情緒發展，找出他們會感興趣的內容，藉此來培養專注的能力。這樣做的理論基礎是，實質的參與會讓孩子注意力集中。需要長期養成的手藝所揭示的，卻與這個理論背道而馳。孩子必須要先有長時間集中注意力的能力：唯有做到如此，才能在心智和情緒上投入。身體專注的技巧自有一套規則，它基於人們如何練習、如何重複去做，以及如何從重複中汲取經驗。換句話說，專注具有一種內在的邏輯；我認為，按這個邏輯，不但可以專心去做一小時，也可以一做好幾年。

　　要揣摩這個邏輯，我們要進一步探討手和眼之間的關係。這種器官之間的關係，能讓練習的過程持續進行。我們有的最佳指引，就屬艾琳・歐康娜（Erin O'Connor）探究手和眼如何一起學會專注的心得。[31] 這位充滿哲學氣息的吹玻璃匠，為了打造一款特殊的酒杯，培養出長時間的專注力。她在一本嚴肅的學術期刊發表論文，文中提到長久以來喜愛喝義大利巴羅洛（Barolo）紅酒，所以想要打造一款又大又圓的高腳杯，足以

托起那款葡萄酒的獨特香氣。為了做出這種酒杯，她集中注意力的時間就必須拉長。

　　歐康娜要拉長專注力的時間點，是吹玻璃的關鍵時刻，也就是熔化的玻璃膏聚集在細長吹管的一端時。這時工匠必須不停轉動吹管，否則黏稠的玻璃膏就會下垂。要把玻璃泡殼吹得豐圓端正，雙手就要像拿著小湯匙在蜂蜜罐內攪動那般轉動。這項手工藝必須全身配合。旋轉吹管時為了避免用力，吹玻璃的人的背必須從底部往前傾，不只是胸部往前而已，就像槳手一開始划槳那樣。要把熔化的玻璃膏從火爐裡取出時，這姿勢也能夠幫助匠人穩住身體。但最重要的還是手眼之間的關係。

　　歐康娜學習吹製巴羅洛酒杯的幾個階段，和我們先前探討過的演奏者和廚師的歷程很類似。她也必須「撕掉膠帶」，把以往吹製較簡單的玻璃品時養成的舊習慣拋開，才能找出失敗的原因。譬如說，按以往的習慣來做，吹管末端舀取的玻璃膏就會太少。她必須更加敏察身體和黏稠玻璃膏之間的關係，彷彿她的肉身跟玻璃是連續一體。這聽來很詩意，只是一聽到師傅的訓斥就沒那麼詩意了，「動作放慢，傻姑娘，手要拿穩！」歐康娜不巧是個嬌小又認真的人；她很聰明，不會跟師傅賭氣。於是她的協調性增加了。

　　現在她姿勢做對了，要利用三合一的「有智能的手」了——手、眼和腦的協調。她的教練敦促：「妳的視線絕不能離開玻璃！它（在吹管末端的玻璃熔球）要往下掉了！」因為眼睛一直盯著玻璃膏，結果她握著吹管的手有點鬆開。能更輕鬆地握著吹管，就像廚師握菜刀那樣，她的掌控力增強了。但她還得學會延長專注的時間。

這種延長分兩階段。首先，她不再感覺到身體跟灼熱玻璃的接觸，全神貫注於末端的物質本身：「我對掌心裡吹管重量的感覺慢慢變淡，對吹管中央的托架邊緣的感覺反而增加，接著是感覺到在吹管末端集結的玻璃膏重量，最後是感覺到從吹管吹出的玻璃泡殼。」[32] 哲學家莫里斯・梅洛—龐蒂（Maurice Merleau-Ponty）把她所經驗到的描述為「物我合一」（being as a thing）。[33] 哲學家邁克・博藍尼稱之為「焦點意識」（focal awareness），並且用鎚子敲釘子的過程說明：「當我們拿榔頭往下敲，我們沒有感覺到手把撞擊手掌，而是感覺到鎚頭敲到釘子……掌心的感覺是一種支援意識（subsidary awareness），它融入了敲到釘子的焦點意識中。」[34] 讓我換另一種說法：當我們全神貫注在做某件事，我們不再有自我意識，甚至也不再察覺到自己的身體。我們和我們正在製作的東西合而為一。

這種渾然忘我的專注力現在必須延長。結果歐康娜又遇上難關，她再次失敗。儘管她姿勢正確、全身放鬆又全神貫注，成功把玻璃膏吹成玻璃泡殼，並塑出適合盛巴羅洛紅酒的形狀，但是玻璃杯冷卻之後，卻變得「歪斜矮胖」，被她的師傅說成「醜八怪」。

後來她了解到問題所在，就是必須浸淫在「物我合一」的狀態。她發現，要把酒杯做得更好，她必須預先料想玻璃在下個階段會演變成如何，也就是預知尚不存在的狀態。她的師傅簡單地說是「走在正軌上」；她善於哲思的腦袋理解到，她在進行一種「實體預測」，從熔化的玻璃膏、杯身、有腳的杯身、杯腳杯底，永遠要先一步去預想。她必須把這種預判當作固定的心智狀態，而且她也練習這麼做，反覆不斷吹製高腳杯，不管成功或失

敗。即便她第一次碰巧成功了，她也要繼續練下去，讓她雙手把聚攏、吹製和旋轉玻璃的技巧做得穩固純熟。為了重複而重複；就像游泳的人雙手不停划水，重複動作本身變成一種樂趣。

就像亞當‧斯密把工業勞動描述成盲目不經心的例行作業，我們也許會以為，一個人反覆做同一件事是不用動腦筋的；我們把例行作業和乏味單調畫上等號。對於培養出精湛手藝的人來說，情況並非如此。帶著向前看的心態一而再重複做某件事是有意思的。例行作業的實質內容可能會更改、變形、精進，但情感的回報才是人們在重複過程中的體會。這經驗對我們來說並不陌生。這經驗我們都體會過，也就是**節奏**（rhythm）。人類心臟的跳動就有一種節奏，技巧熟練的匠人只是把這種節奏延伸到手和眼。

節奏包含兩個元素：節拍和速度。就音樂來說，改變一段樂曲的速度，就是往前看並預期下個動作的一種方式。樂譜上漸慢（ritardando）和漸快（accelerando）的變速記號，就是要演奏者為改變做準備；速度上的這些大幅改變讓他或她保持警覺。細微的節奏變化也是如此。如果你彈華爾滋時嚴格地跟著節拍器的拍子，你會發現愈來愈難集中心神；要規律地加強節拍，你需要經常微微停頓和微微爆發。回想一下前一章的討論，反覆地加強節拍建立了一種型格。速度改變就像從這個一般準則衍生出各種變異。預判的焦點在速度；演奏者必須有效地集中注意力。

讓歐康娜高度警醒的節奏，在於她的眼睛駕馭她的雙手。她的眼睛不斷審視和判斷，調整手的動作，這個節奏是眼睛確立的。這裡的複雜之處是，她不再意識到自己的雙手，不再想

到她的手正在做什麼：她的意識聚焦在她眼中所見的東西；純熟自如的手部動作變成前瞻作為的一部分。就音樂的領域來說，指揮引導樂聲的手勢只略微提前出現，同樣的，演奏者收到信號之後，瞬間就要奏出樂聲。

我的敘述能力恐怕很有限，沒能把涉及專注力的這個節奏描述到位，反倒讓它變得更深奧難懂。其實，一個人專注於練習的時候，表現出來的跡象非常具體。學會專注的人不會計較自己把某個聽命於耳朵或眼睛的動作做了多少遍。當我練大提琴練得入神，我會一遍又一遍重複去做某個動作，希望把它做好，也會因為想把它做好，我會一再重複去做。歐康娜也是如此。她不在意自己做了多少回；她想要重複對管子吹氣，握著手中吹管不停翻轉。然而，節奏由她的眼睛決定。當節奏的兩個元素在練習過程結合在一起，就可以長時間集中注意力，使得技藝不斷精進。

那麼練習的實質內容有關係嗎？巴哈的作品相當出色，那麼練習巴哈的三部聲創意曲會比練伊格納茲‧莫謝萊斯（Ignaz Moscheles）做的曲子來得好嗎？以我本身的經驗，答案是否定的。練習的節奏本身才是要著力的地方，你得在重複與預期之間取得平衡。小時候學過拉丁文或希臘文的人可能會得出同樣的結論。這種語言學習大半都是靠「死記硬背」，它的內容離我們很遙遠。學希臘文的時候，唯有反覆死記硬背，我們才可能漸漸對這消失已久的外國文化產生興趣。對於尚不知某個科目內容重要性何在的學生，首先要做的就是學會專注。練習自有其結構和固有的樂趣。

對於要應付注意力缺失症的人來說，這種高階手藝的實用價值在於，它把重點擺在練習過程如何安排。死記硬背的學習

本身並不是大害。不管練習過程多麼短，只要創造一種內在節奏，就可以安排得有趣；老練的吹製玻璃手或大提琴手的複雜動作，都可以加以簡化，同時保留同樣的時間結構。要求患有注意力缺失症的人在參與之前要先理解，其實是幫倒忙。

這個關於什麼是好練習的觀點，看似忽視了投入的重要性，但投入有兩種形式，一種是決定，一種是義務。就前者來說，我們會判斷某個行動是否值得去做，或某個人是否值得你花時間相處；就後者來說，我們服從於某種責任、習俗或是他人的需求，這些規則都不是自己訂的。節奏就是用在第二種投入；我們一次又一次地學習如何履行責任。就像神學家早已指出的，宗教儀式必須日復一日、經年累月一再重覆才能讓大眾信服。重覆會讓事情一成不變，但宗教儀式不會因為重複而失去新意；帶領彌撒的神父每次都會期待，重要的事就要發生。

我把練習和宗教相提並論，因為重複練習帶有幾分儀式的性質，不論是練一首樂曲、練剁肉或吹製玻璃酒杯，都是如此。我們在重覆中訓練自己的雙手；我們興致高昂而不覺得乏味無聊，因為我們培養出預期的技能。但能夠一次次履行責任的人，同樣也習得一種技能，一種有節奏的匠藝，不管他或她信奉什麼神明。

本章詳細探究了手腦一體的概念。這種一體性形塑了十八世紀啟蒙主義思想；它也為十九世紀羅斯金捍衛手工勞動的辯護

打下基礎。不過我們並沒有一直走在先人開闢的路上,我們另闢蹊徑,從匠人發展罕見而專門的手藝當中,勾勒出心智理解的模式,不論這些手藝是彈奏出完美的樂曲、用菜刀把一粒米飯切開,還是吹製一款高難度的高腳杯。不過即便是這些精湛的技藝,也是建立在人體基本功能的基礎上。

在雙手發展技術的過程裡,專注力具有關鍵作用。雙手最早必須透過觸摸來實驗,但會根據一個客觀標準;它們學會協調強弱不均的各個手指;它們學會運用最小力道和放鬆。雙手因而習得了各式各樣的手勢動作。這些手勢動作可以經由有節奏的練習變得更精細,或者進行修正。預判能力主宰了技能的每個步驟,而每個步驟都蘊含道德深意。

第六章
傳神達意的說明

指導原則
營造畫面

　　篇幅不長的這一章要談一個令人苦惱的主題。狄德羅發現印刷工人和排字工人很難把他們的工作內容說明清楚；我發現自己也很難用文字清楚闡述手眼之間如何協調。用語文來描述身體動作非常不容易，最明顯的莫過於透過文字來指導我們該怎麼做。凡是曾經看著說明書自己動手組合書櫃的人都知道這個問題。當你組得一肚子火，你就會了解文字說明和身體動作之間的那道鴻溝多麼巨大。

　　在工作坊或實驗室裡，口頭指導比文字說明更有效。一當操作程序遇到困難，你可以馬上請教別人，相互討論，相較之下，當你自個兒看著說明書操作，你只能從文字上推敲理解，沒

有旁人給意見。然而光靠口頭的交流，問題只解決一半，還得要你們雙方都在同一個地點才成；學習得要靠當場進行。此外，不打草稿的對話通常會很凌亂含糊。因此我們要做的不是揚棄印刷文字，而是讓書面說明一目了然——創造一種達意的說明。

這個令人苦惱的問題有個生物性的因素，許多探討手部活動和語言使用的關聯性的研究，揭示了這個因素。對我們來說，最有用的研究關注的重點都在於話語指示和手勢之間的協調性。研究者從失用症（apraxia）和失語症（aphasia）之間的關係切入，來探究那協調性。失用症是指人們喪失已學會的技能，譬如無法把襯衫的鈕扣扣好。失語症指的是人們喪失使用或理解文字的能力，也許表現在無法理解把襯衫鈕釦扣好的話語指示。神經學家法蘭克・威爾森（Frank Wilson）研究過很多罹患這兩種病症的人。他主張，先治療失用症，對於後續治療失語症很有幫助；換句話說，恢復身體技能有助於人去理解語言，尤其是理解指示性的語言。[1] 就像希拉・海爾（Sheila Hale）在她動人的回憶錄《失去語言的人》（*The Man Who Lost His Language*）指出，失語症有很多形式，但不管哪種形式，病患感到最有壓力的時候，都是聽到有人要他或她做出某些身體動作。[2]

威爾森在治療上提出的洞見，更廣泛地啟發了身體動作乃語言基礎這方面的研究。合力完成《手勢和語言本質》（*Gesture and the Nature of Language*）這本重要著作的很多研究者贊同他的看法。[3] 他們的主要觀念是，語言的各種類別是由具有意向性的手部動作創造的，因此，動詞源自手部活動，名詞用名稱「掌握」物體，副詞和形容詞就像手中工具，修飾各種動作和物體。這裡特別把焦點擺在，觸摸和抓握的經驗——如同上一章討

論過的——如何賦予語言指揮的力量。

　　神經學家奧利弗‧薩克斯（Oliver Sacks）則用不一樣的方式來理解手勢的指令。他在《看得見的聲音》（*Seeing Voices*）這本有趣的著作裡，探討那些給聾人看的「手語」。[4] 他感到訝異的是，這種手語在表達動詞概念時通常用手勢，而不是抽象符號，譬如表示「看」的手語是右手食指指向前，其餘手指朝掌心收攏。他描繪的手部比劃，讓人想起啞劇的藝術，譬如在文藝復興時期的義大利即興喜劇（commedia dell'arte）中，或在十九世紀芭蕾舞劇裡出現的啞劇。跟啞劇一樣，給聾人看的手語也是一種身體動作的展演。

　　談到把展演當技藝磨練，年輕學子練習作文時，經常會聽到老師說：「要營造畫面，不要直截了當地說出來！」在寫小說時，這意味著不要寫「她心情很沉重」這麼直白的句子，而是要寫：「她緩緩向咖啡壺走去，手裡拿的杯子沉甸甸的。」於是作者為我們營造了心情沉重的畫面。身體的展演比貼標籤一般的文字傳遞出更多信息。在工作坊裡，師傅也會透過身體動作展示正確的工法，而不是靠口頭講解；他或她展現的做法成了準則。然而這種啞劇有個問題。

　　在耳濡目染下，學徒應當學會師傅的本領；師傅示範正確的動作，學徒要自個兒去領悟竅門。觀摩學習把負擔加到學徒身上；這做法也進一步假定，直接的模仿是可行的。確實，直接模仿通常行得通，但同樣也時常不管用。比方說在音樂學院裡，老師往往很難回到學生的生澀狀態，沒辦法展示錯誤動作，只能示

範正確的方式。薩克斯發現,學手語的聾人必須很費力才能搞懂老師做的手勢究竟代表什麼意思。

　　書面的指導語可以讓這種觀摩學習過程更具體明確。作家的工坊裡有不少特殊工具可派上用場。在這一章裡,我將顯示如何有效利用這些工具,以領會要傳授的內容,我從探討每個讀者都非得試著跟著做不可的一種書面指導——食譜——著手。我挑的食譜有點難——怎麼做去骨鑲餡雞,但是這棘手的挑戰開啟了一扇門,讓我們看見在匠藝活動中想像力扮演什麼角色。

食譜

　　拿破崙戰爭期間,絮歇將軍(General Suchet)在西班牙瓦倫西亞的阿爾布費拉(Albufera)湖打敗英國,贏得一場重要勝利。拿破崙龍心大悅,策封絮歇將軍阿爾布費拉公爵,傑出的大廚卡漢姆(Marie-Antoine Carême)為慶功宴發想出一系列菜色,其中最出名的是阿爾布費拉烤雞(Poulet a la d'Albufera)。把雞去骨,填入米粒、松露和鵝肝餡料,最後澆上甜椒、仔牛高湯和西奶油做成的醬汁,這一道菜是十九世紀高檔料理的名菜之一,在那年代無疑也塞爆很多人的心血管。就跟很多法國料理一樣,這道御膳料理最後也成為庶民的家常菜。那麼在一般廚房內,這道料理怎麼做呢?

無效的指示

雞的不幸

　　讓我們從把雞去骨開始談起。長住普羅旺斯的美國廚師李察・歐爾尼（Richard Olney）把作法描述得很精確，但他用的不是中式菜刀，而是一把七吋長的細刃刀：「切斷肩胛骨和雞翅骨之間的筋肉，用左手大拇指和食指把肩胛骨穩穩地按住，用另一隻手把它從肉裡扒開來……把胸骨跟肉剝開，刀尖沿著頸脊把肉劃開，雙手手指從兩側伸進去，把頸骨和肉扒開來。再用指尖把整個肋骨架剝離，最後在胸骨最上端的地方，把連著雞皮的軟骨切斷，小心別把雞皮戳破。」[5] 歐爾尼是在敘述，而不是示範。假使讀者已經知道怎麼去骨，這段描述也許很有用；對於新手來說，根本幫不上忙。要是有新手跟著這段說明來做，不知會有多少隻倒霉的雞穿腸破肚。

　　語言本身就是造成這些慘案的原因。歐爾尼的這段說明裡每個動詞都是一道指令：切斷、扒開、剝離。這些動詞**指出**動作，而不是解釋那動作該怎麼做；這就是他是在敘述，而不是示範的原因。譬如，當歐爾尼說，「把胸骨跟肉剝開，沿著頸脊把肉劃開」，他並沒有傳達出這樣做很容易把骨架下緣的肉扯破。這寥寥幾個密集出現的動詞，給人一種三兩下就可以把整隻雞去骨的錯覺；實際上這些動詞儘管具體卻絲毫不管用。它們是無效的指示。這跟必須自行組裝的家具的圖說有著同樣的問題——許多彎來彎去的箭頭，尺寸不同的螺絲釘，諸如此類的圖說全都很精確，但是只有真正把東西組合出來的人才看得懂。

　　要解決無效的指示，有個辦法是「寫下你所知道的」，學寫

作文的學生經常聽到這句建議。這句話的概念是，人們會根據親身的經驗來理解說明性的文字。然而這其實也不是辦法；你所知道的對你來說太熟悉了，你會以為你知道的，別人也應該都知道才對。於是，你可能這麼形容一位建築師：「麥庫畢設計的華麗的購物中心就像邦喬飛（Bon Jovi）的歌。」婆羅洲的讀者很可能無法想像華麗的購物中心是什麼樣子，而我也從沒聽過邦喬飛的歌。當代很多消費商品的文宣充滿了無厘頭的用語，不出兩的世代，這樣的文宣就沒人看得懂了。你對某個東西愈熟悉，寫出來的說明文字只會愈沒有效用。要解決無效指示的問題，就是徹底拆解默會知識，把那些不證自明和習慣成自然的知識，寫得讓人一看就懂。

我在教作文時，曾要求學生重新改寫新軟體的說明書。這些怪裡怪氣的文字儘管準確無比，卻往往讓人不知所云。它們把無效指示推到了極致。工程師身分的寫作者不僅省略「人人都知道」的「廢話」，甚至盡量不用明喻、隱喻和修飾用語。要把埋在默會知識的地窖裡的東西挖出來重見天日，不妨好好利用這些想像力的工具。舉例來說，超文件（hypertext）的原理及用法在於愈節省愈好，在寫說明書時，如果把它比喻成鳥兒透過啾啾叫或蜜蜂透過飛舞來傳送信息，就能讓人一目了然（超文件會調用很多文件；如果調用的次數太多、連結太多或標示太多，這個程序就會失去價值）。

把超文件的原理類比成鳥兒啾啾叫是基於兩者有相似之處。寫烹飪食譜是我給學生練習作文的進階任務。有想像力的比喻本身變成了說明。我將指出這是怎麼發生的，以及用淺顯易懂的文字如何把默會知識變成傳神的說明，為此，我舉的例子是三

位現代廚師在寫阿爾布費拉烤雞的食譜時面臨的挑戰。其中兩位變得舉世知名，第三位過世時默默無聞。她們都欽佩歐爾尼，但寫出來的食譜都跟他的大異其趣。她們的烤雞食譜各自訴諸不同的語文力量：同理、敘事和隱喻。

同理的描述
茉莉亞・柴爾德的阿爾布費拉烤雞

　　一九五〇年代，美國人受第一波工業生產食品襲擊。商店一般而言喜歡賣包裝好看、運送過程完善但滋味不見得好的蔬菜水果。肉類和禽肉加工變得標準化，所有生鮮食材都用保鮮膜密封。當然某些形式的美國料理仍精巧高超，尤其是舊南方（Old South）的料理，但是在那個食品講求消毒殺菌的年代，郊區廚師更想從海外找靈感。柴爾德（Julia Child）把他們的目光帶向法國。

　　為了拓展讀者的視野，柴爾德寫出了她年輕時在巴黎學到的專業烹飪技巧。她特地為法國之外的新手們重新設想這些程序；為了跨越那道文化的分野，她改寫了原本的食譜。柴爾德的食譜，在我看來，要讀兩遍才行，第一遍是在做菜之前，先讓自己有個大致的概念，然後是在下廚過程中，把雞隻放在廚台上時，一步步邊看邊做。

　　柴爾德的阿爾布費拉烤雞選用的母雞是布列塔尼的放牧雞，但宰殺之前會圈養一陣子讓雞增肥。她的這道食譜，篇幅超過四頁，分成詳細的六大步驟（她的版本用的是半去骨的雞，去除了雞胸肉和胸骨架，以便填塞餡料和紮綁）。每個步驟她都

會根據一些預感表達想法。比方說，她想到生手此刻正拿起刀子，於是會叮嚀：「下刀時刀刃永遠要對著骨頭斜切，而不是對著肉。」[6] 上電視現場做菜時，柴爾德率先使用特寫鏡頭，讓觀眾清楚看到雙手進行每項任務的細部動作。她的食譜書裡的插圖同樣把焦點擺在手部最難操作的程序。

柴爾德的食譜跟歐爾尼的精確指導很不一樣，因為她的敘述是繞著對新手廚子的同理同感展開的；她的重點擺在做菜的人身上，不是被做成菜餚的雞身上。因此她寫出來的文字確實充滿了類比，但這些類比有點牽強，這是有原因的。從技術上來說，切雞的肌腱就像切一根細繩，但感覺上很不一樣。她就是在這些片刻裡對讀者進行說明；「像」但又不是「很像」使得腦與手專注在切斷肌腱這動作本身。牽強的類比也有情感上的作用；一個新手勢或動作大致上跟你曾經做過的某件事很像，這種暗示是特意要喚起你的自信心的。

我們在前面章節談到，在十八世紀，有些人認為同理心可把人們聯繫在一起，譬如亞當・斯密就這麼想，他要求他的讀者設身處地去了解另一個人的不幸與限制。在他看來，同理心是一種道德上的指導，不過這不是說我們應當跟別人一樣遭遇不幸和困境，而是更懂別人的處境後，我們更能夠回應他們的需要。設法以同理的角度書寫說明性文字的作者，必須一步一步回顧那些已經習以為常的知識，唯有如此才能領著讀者一步一步往前走。但是身為專家，他或她知道下一步是什麼，哪裡會有危險；這個專家預料何處會遇上困難，從而引導生手。在同理中融入預判，這就是柴爾德的手法。

廚師有時會批評柴爾德的寫法很含糊，但又說太過詳細。

然而，這六個步驟缺一不可，因為在做出這道菜餚時，不小心會出錯的地方很多。要幫助讀者克服這些難關，作者得想方設法，把指導文字寫得達意傳神。他或她必須回想新手的忐忑心情。在很多指導性文字裡，權威若定的語調透露出作者沒有能力重新設想生手的慌亂生澀。從那些專門為我們而做的事物中，我們當然想得到寬慰。我在電視節目上看到，柴爾德用一種若不說古怪也是很奇特的方式握著去骨刀。練習讓她可以那樣握刀，練習給了她自信；她下刀去骨毫不遲疑。然而當我們想指導別人，尤其是透過書面媒介來指導，我們必須回到這些習慣尚未成形之前的心境，才有辦法做到。因此，在那一時片刻，柴爾德會想要彆扭地拿著刀；大提琴家彈奏時會故意走音。回到生疏狀態是指導者訴諸同理的表現。

場景敘事
伊莉莎白・大衛的貝里雞

　　跟柴爾德一樣，伊莉莎白・大衛（Elizabeth David）也從教導讀者烹煮異國食物來提升料理的品質。二次大戰後，比起美國，英國的食物短缺；而當時有的食物，也像被大屠殺一樣。譬如說，英國家庭主婦料理蔬菜時，把它當敵人似的非煮到潰不成形不可。大衛想要挽救這悲慘狀況，她不僅教導讀者如何烹煮異國食物，而且要用異國方式來烹煮。

　　大衛寫的食譜通常文筆簡潔俐落，但是當她要把讀者帶到遙遠的海外，她採取另一種寫法。她為卡漢姆那道名菜的遠房表親所寫的食譜就是一個例子。大衛把貝里雞的做法寫得有如奧維

德的《變形記》，從在屠夫砧板上撲撲拍翅的一隻頑固老母雞，變成依偎在荷蘭芹米飯軟墊上的水嫩燉物。跟柴爾德不同，她是從鋪陳這趟旅程的文化脈絡當中傳授技巧。在描述這道燉煮半去骨雞的食譜裡，一開頭談到法國貝里省（Berry）有位廚子思考著，到復活節就不適合再下蛋的一隻老母雞該怎麼處理才好。大衛說起這位在地廚子抓著那隻母雞又摸又戳，就像琴童對著鈴木膠帶被撕掉的小提琴一樣。接著這廚子繼續搓摩要塞進母雞肚裡的硬質食材，感覺它們的質地——做肉醬用的豬絞肉和仔牛絞肉，質地夠細嗎？這些食材，摻了少量白蘭地、紅酒和子牛高湯後，要塞入雞皮底下。然後大衛描述這位貝里大區的廚子把雞放入用百里香、荷蘭芹和月桂葉做的香料高湯，以小火慢燉，慢慢燉，燉到肉質非常軟嫩。

　　篇幅很長的這份食譜是讀過一遍就能掌握的程序：它是個導覽性的短篇故事，下廚**之前**看的；看完就可以開始動手做，不須再去翻食譜。這萬無一失，因為即便現在，大衛的讀者群裡曾經去過她的食譜出處貝里省的，一千個當中也找不到一個。不過跟她的導師旅遊作家諾曼·道格拉斯（Norman Douglas）一樣，大衛認為，最重要的是你必須先去想像生活在他鄉是什麼樣子，才能去做那裡的人所做的事。

　　這道特別的食譜具現了我們先前在物質意識那一章探討的一個現象：領域轉移。在大衛的敘述裡，雞的肉質主宰了整個故事，就像織布機經緯線的直角交錯成了古代其他匠藝的準則。以肉質作為指引，新手廚師為展開旅程做好了準備。在所有的製作過程裡，改變位置對我們很有幫助：雕塑家會繞著雕塑品走來走去，木匠會把櫃子上下翻轉，都是為了從新的角度來審視；文書

處理程式的剪下－貼上功能，幫助寫作者迅速把某個段落移到另一章的陌生領域。領域轉移恆定不變的參考點，不論是直角還是肉質，可說是貫穿這些轉移的一條若隱若現的軸線。有一種特殊形式的寫作，給這類有準則的旅行發了護照。

那就是場景敘事，以「某處」（where）為場景來鋪陳「如何」（how）。假使你有幸有個中東舅舅（猶太人也好，穆斯林也罷，都沒有差別），馬上會明白這場景敘事的教育作用。他要講道理時會這樣起頭，「我講個故事給你聽」。這位舅舅想抓住你的注意力，讓你忘記自己身在何處，讓你一頭栽入吸引人的場景裡。當今的新聞記者很遺憾地把場景敘事寫得像套公式；不論是報導中東政治談判或化學療法的進步，每每從一則個人花絮起頭，以便把讀者帶到「那裡」，即使「那裡」是一份外交文件。有效的場景敘事不是一語中的；相反的，就像偉大的旅遊作家羅勃‧拜倫（Robert Byron）的《前進阿姆河之鄉》（*Road to Oxiana*），把我們帶到一個陌生異地，場景描述得仔細又清晰，但它的含義需要我們細細思量。

對你講道理的舅舅也是這樣：他愈想讓你記住某個道理，他鋪陳的場景和寓意之間的關係愈是撲朔迷離；故事說完之後，你得自己去悟透其中的道理。寓言就是要發人深省。伊莉莎白大衛的文章也是如此，她往往不會開門見山說重點。確實有人批評她這種寫法沒有把技巧交代清楚。譬如，大衛談到如何把雞去骨時，她告訴讀者，如果覺得去骨這件事令人卻步，「你應該請禽販或屠夫替你把雞骨去掉，會做這件事的人很多，你問了就知道」。[7]

從大衛替自己做的辯解，我們可以說她的目的是刺激讀者

從烹飪的角度思考。烹飪就像說故事，有開頭（原食材），有中段（食材的組合和烹煮）和結尾（享用）。要掌握料理一道陌生食物的「祕訣」，讀者必須從頭到尾說出一整個故事，而不是只關注中段情節；就是在想像這整個過程當中，你忘了自己身在何處。場景敘事具有特定作用——就像一本護照，你得要有它才能進入另一個國度。因為大衛希望讀者進入異國感受震撼，她的文章很少出現鼓勵和同理的話，而這些是柴爾德的文章特色。大衛把中東舅舅的邏輯應用到烹飪食譜中。

透過隱喻指導

班蕭太太的阿布費拉雞

　　第三種寫法是教我做阿爾布費拉雞的班蕭太太提供的。班蕭太太原本是伊朗難民，在一九七○年來到波士頓。她不太會唸自己的姓氏，那是移民官把她本來更複雜的波斯姓簡化後的拼法，況且她的英文也說得結結巴巴。她是個很出色的廚子，除了波斯菜之外，不知怎的也精通法國和義大利料理。我是她在夜校開的烹飪課的學生，後來我們結為朋友，直到她過世（她非常有威嚴，我從來不敢直呼她名諱〔法蒂瑪，Fatima〕，所以在這裡就稱呼她為班蕭太太）。

　　因為她的英文不流利，上烹飪課時大部分靠她的雙手比劃示範，再配合上肯定你時似有若無微微一笑，和責備你時皺起一對粗眉。我試著把第二隻雞去骨時，差點把我的左手砍斷，她見狀隨即眉頭一皺，倒不是因為我受傷，而是因為砧板上沾染人血（乾淨和廚房秩序對她來說確實是神聖美德）。講解做餡料用

的食材時，她只能舉起她在市場買到的東西；她不知道那些東西的英文名稱，我們這些學生也不知道。單憑手部的示範學做菜，效果欠佳；問題出在她的雙手動作太快，她一開始做菜，手從沒停過，也毫不遲疑。

於是我請她寫下食譜，我再幫她修改文字，然後發給其他三名同學（我們是進階班的學生，所以基本技巧不成問題）。她的文稿我保留至今，因為她花了一個月之久煞費心思寫成的，也因為這位大師的精心之作太令人驚喜。

她的原文如下：「你死去的孩子，做好讓他重生的準備。用土把他填滿。當心！他不該吃得太飽。為他穿上金色外套。為他沐浴，讓他暖和，但要當心！孩子曬太多陽光會要他的命。給他戴上珠寶。這就是我的食譜。」為了讓大家看懂，我插入了我的注解：「你死去的孩子（這隻雞），做好讓他重生的準備（去骨）。用土把他填滿（填塞餡料）。當心！他不該吃得太飽（不要塞太多餡料）。為他穿上金色外套（先煎黃再烤）。為他沐浴（準備燉煮的湯汁），讓他暖和，但要小心！孩子曬太多陽光會要他的命（烤箱溫度：華氏一百三十度）。給他戴上珠寶（烤好之後，澆上甜椒醬）。這就是我的食譜。」後來我發現，很多波斯食譜都是用這種充滿詩意的文字寫成的。它們本來就是食譜：但究竟要怎麼發揮作用呢？

這是完全用譬喻來傳達概念的食譜。「你死去的孩子」指的是跟屠夫買來的雞，班蕭太太用這簡單的替代說法，揮走了殺生給人的沉重感，但也傳達出對食材的敬意；傳統的波斯料理認為，動物和人一樣是有靈魂的。「做好讓他重生的準備」這道命令無疑也帶有飽滿的情感。古埃及製作木乃伊的人或格外虔誠的

天主教送葬者可能會覺得這句話平凡無奇；但對於廚子來說，這道命令指示他的雙手要戒慎警覺。刮下雞胸骨的肉，去骨時別把雞皮刺破，本來是很稀鬆平常的烹飪技巧，但班蕭太太把它說成是「為重生做好準備」，這會兒儼然是保護孩子的行動。她的兩個「當心」也激起許多想像。新手廚子犯的一個錯誤是在雞肚裡填塞過多的餡料。班蕭太太這句「他不該吃得太飽」讓廚子想起肚子吃撐了的不適感，因而避免犯那個錯誤。「孩子曬太多陽光會要他的命」則闡明文火慢烤的道理；這「孩子」應該感覺溫暖而不是灼燙。我寫的華氏一百三十度是根據我兒子發燒時的皮膚觸感（有些廚子確實會把溫度降到比人體發燒再稍微高一點）。

很奇幻吧？如果你是波斯人就不會這麼覺得。物質意識那一章把磚塊說成是「誠實」或「簡樸」的譬喻不也很奇幻。重點在於這種想像力要達成什麼目的。

分析家對譬喻有用兩種看法。[8] 物理學家馬克思‧布萊克（Max Black）認為，諸如「玫瑰色纖指般的曙光」這類的比喻，創造了一個比各部分的總和更大的整體，它自成一體，是一個穩定的合成。這種看待譬喻的方式，哲學家唐納‧戴維森（Donald Davidson）並不以為然。在他看來，譬喻比較像是語詞所形塑的歷程。把譬喻看成一種歷程，是指譬喻會向前縱橫滾動，讓人去觸及更深的意義；對布萊克而言，譬喻自成一體，是靜止不動的。戴維森的觀點，部分得自語言學家羅曼‧雅各森（Roman Jakobson）對失語症進行的實證研究。失語症者不太能使用譬喻的語言增進理解，在他們聽來，譬喻反倒像胡言亂語。一當失語症者康復，他們會震驚的發現，譬喻的功用強大。（我可以理解海爾的告誡，她說很多失語症者即便無法說

出或寫下自己的想法，但是他們思考功能是健全的。可以確定的
是，雅各森的研究對象都是腦部受創較深的病患。）

　　班蕭太太肯定屬於戴維森—雅各森陣營。她的每個譬喻都
讓人仔細思忖與填餡、煎黃或設定烤箱溫度有關的過程。譬喻並
沒有促使我們一步步回顧在重複中化為默會知識的做法。它們反
倒為這些做法增添象徵性價值；去骨、填餡、烘烤聯合創造了
「轉生」的新譬喻。這些譬喻是有功用的：它們闡明了廚師在每
個料理階段應該努力達成的核心目標。

　　我們幾個學生覺得「你死去的孩子」這譬喻，對美國人品
味來說太過火了，不過我們認為那兩個提醒很有用，穿衣打扮的
譬喻幫助更大。「為他穿上金色外套」是個很棒的指引，我們可
依此判斷要把蔬菜以及肉類煎黃到哪個程度；「給他戴上珠寶」
說明了醬汁的作用，非常到位地指引我們澆淋在雞身的醬汁要少
到什麼程度，而不是豪邁地澆下去——醬汁只是妝點，提味用
的，不能掩蓋食物的真滋味，就像珠寶不能戴滿全身。我們的手
藝明顯有進步。班蕭太太最後很滿意。「這是我的食譜。」

　　從這三種方式，有想像力的傳神語言能夠讓指導真正落
實。我們也許可以拿這三位廚師來相互比較。柴爾德與廚師感同
身受，班蕭太太則是與食物。大衛採用的場景敘事是要讀者走出
自己的世界，而班蕭太太說的故事是要引導讀者進入一場神聖的
演出。柴爾德會在讀者遇上困難時加以指點，她也預見了這些困
難。大衛設計的場景敘事旁敲側擊；她帶入跟料理沒有直接關係
的事實、趣聞軼事和觀察。班蕭太太的食譜處處是譬喻，為的是

賦予每個料理動作濃厚的象徵意味。這些食譜的書寫方式都是透過展演來指導讀者，而不是述說；它們的文字都是活的。

　　這三種寫法都不限於食譜。傳神的指導把技藝和想像力連結起來。這些語言工具可以應用到音樂教學、撰寫電腦使用手冊甚至哲學的論述。但是實體工具也是如此嗎？現在我們必須深入探討一個問題，這問題潛藏在第一部機器那一章的討論裡，那就是如何充滿想像力地使用工具。

第七章

激發靈感的工具

　　從美國一間鋼琴廠的老照片裡，可以看到一具製琴師自製的廚櫃，用來擺放他的工具；桃花心木製的這個櫥櫃鑲嵌著象牙和珠母貝拼花，非常漂亮，顯示出這位匠人非常愛惜他的工具。[1] 櫃子裡每個工具都有特定用途 —— 扳手用來擰緊弦釘，琴片用來緩衝音錘力道，毛氈刀來做制音器 —— 各有各的任務。這些工具傳遞出清晰的信息，製琴師知道哪個動作該用哪個東西來執行，比班蕭太太的食譜要精確得多。但是這個工具櫃不是進行學習的地方。

　　我們能把工具用得更順手，多少是因為工具給我們出難題，而難題的出現往往只是因為工具不合用。工具不是不夠好，就是不容易讓人搞懂該怎麼用。當我們非用這些工具來維修或矯正錯誤不可，這些難題就會更棘手。不管製造或是修理，要克服這些難題，我們可以調整工具的形體，也可以臨場發想，另

作他用。不論到最後我們怎麼使用它，這工具的缺陷都讓我們有所學習。

萬能工具似乎是特例。在那位製琴師的工具櫃裡，平刃螺絲起子是最貼近萬能的工具，它可以用來鑿、用來撬、用來畫線，而擰緊螺絲釘就不在話下。不過在這些多樣功能以外，這萬能工具還可以開發出各式各樣意想不到的可能性；只要我們發揮想像力，它也可以拓展我們的技能。我們可以毫不猶豫地用崇高來形容平刃螺絲起子，在哲學和藝術領域，崇高一詞意味著極為特異。然而在匠藝領域，這個詞主要用來描述形狀非常簡單但又幾乎無所不能的物品。

不論是功能有限、令人沮喪的工具，還是萬用的、崇高的工具，在這本書裡都提到過。令人沮喪的工具像是中世紀煉金術士的曲頸瓶，產不出精確訊息，崇高的工具像是沃康松的織布機梭子，其優雅簡約的動作啟發其他很多工業應用，每一種應用都對工人造成強大可畏的衝擊。我們想要了解，匠人在使用這兩種工具時，要如何取得掌控權，並且確實提升他或她的技能——這意味著，我們要更加了解自身的想像力。

不好用的工具
望遠鏡、顯微鏡、解剖刀

隨著現代科學在十六世紀末和十七世紀慢慢成形，很多科學家採用新工具或以新方式使用舊工具來進行研究，對自然界有了新的認識。三種工具——望遠鏡、顯微鏡和解剖刀——挑戰了中世紀觀念中人在世界中的地位，也改變中世紀對人體的理

解。望遠鏡顛覆了以往認為的人類位居宇宙中心的看法；顯微鏡揭露了肉眼看不見的微生物世界；解剖刀讓解剖學家對有機體有了新的認識。這些科學工具激發了科學思考，它們的缺陷和不足對於科學的貢獻也不遑多讓。

　　早在十一世紀，伊斯蘭學者阿哈贊（Alhazen）就想研究肉眼看不到的天體。但是當時的玻璃品質阻撓了他的心願。我們已經了解到，古代製作玻璃的配方會讓鏡片帶有青藍色調。到了中世紀，玻璃匠把蕨灰、草鹼、石灰石和錳摻入原料中，才多少去掉了那個色調，但是玻璃的品質仍然不佳。製作玻璃的模具也讓阿哈贊的心願受挫，因為當時模具不夠平坦，做出來的玻璃難免凹凸不平。

　　在十六世紀早期，更高溫的火爐出現，能夠加熱燒製玻璃的沙床，解決了凹凸不平的問題。

　　史上第一具複合顯微鏡，很可能是兩位荷蘭鏡片研磨師（Johann）和（Zacharias Janssen）在一五九〇年發明的，形狀像一根直管，一端是凹透鏡，另一端為凸面接目鏡。一六一一年，天文學家約翰尼斯・克卜勒（Johannes Kepler）用兩個凹透鏡做出真正能對焦的儀器，從而把物體放大很多倍。若把管內的兩個鏡片翻轉，這個更強大的工具就成了伽利略所說的「顛倒望遠鏡」；**顯微鏡**這個現代詞彙直到一六二五年才出現。[2]

　　布萊茲・帕斯卡（Blaise Pascal）在對同時代的人說起望遠鏡所揭開的新宇宙論時說道：「這些無限空間裡的恆久沉默令我驚駭。」[3] 顯微鏡起初是個令人驚奇大過惶恐的發明。在《新工具論》（*Novum Orgaunm*）一書中，法蘭西斯・培根（Francis Bacon）驚異於顯微鏡底下精準呈現的自然界：「各種軀體上肉

眼原本看不到的精細局部……跳蚤的精確體型和外表特徵。」在一六八〇年代，貝爾納・德・豐特奈爾（Bernard de Fontenelle）也驚嘆於鏡片下顯露的豐富多樣的生命型態：「我們能看到的動物有大象那般大，有蝨子那般小；人用肉眼看到的僅只於此。但是比蝨子還小的生物還有無限多種，其中蝨子就好比大象，那全是肉眼看不到的。」[4] 十七世紀出現的這兩個工具，讓歷史學家赫伯特・巴特菲爾德（Herbert Butterfield）有感而發說，這個年代的科學好像「戴上了一副新眼鏡」。[5]

　　但是透過當時的望遠鏡和顯微鏡用的玻璃，得到的資料仍然不夠精準，因為在當時要把玻璃鏡片拋光並不容易；含有長石的拋光布還要再過一世紀才會出現。雖然管身加寬和加長可以增加放大倍率，但同時也會把鏡片表面的小瑕疵放大。現代的人若用伽利略年代的望遠鏡來看，得要很費勁地去分辨，看到的是遙遙的星星還是玻璃鏡片上的小凹陷。

　　這些鏡片工具是不好用的工具的典型例子，它們的問題純粹就是工具本身不夠好。但是好用的工具也會有同樣的問題，因為人們搞不懂怎麼用它才是最好的。十七世紀的解剖刀就出現這個問題。

　　中世紀的醫生用料理刀來解剖。一般手術眾所周知用的是理髮師剃刀；這些剃刀是用生鐵製成的，因此很難保持鋒利。一四〇〇年代晚期出現了用鍛鐵製成的刀，這種鐵摻混了製作玻璃也會用到的矽土，又多虧有了磨刀石取代傳統的磨刀皮帶，刀子從此可以磨得很銳利。

　　現代的解剖刀就是這種技術的產物。它的刀身更小，刀柄也比料理刀短。解剖刀的種類很多，各有其特定的解剖和手術用

途，有些只有刀尖銳利，用來劃開組織膜，有些呈鉤子形狀而且很鈍，用來勾起血管。骨鋸和骨剪在十六世紀早期成了很實用的工具；雖然這些發明以前就存在，不過是用粗鐵製的，刀刃也很鈍，它們把骨頭切開時，恐怕骨頭也破碎不堪了。

　　然而更精製的工具也更不容易使用；解剖刀變得精良，醫師和解剖師雙手的技術也要更精湛才行。一五四三年布魯塞爾醫生安德雷亞斯・維薩里（Andreas Vesalius）出版了他的《論人體構造》（De humani corporis fabrica）。這本書對於理解人體和手工藝都是一大貢獻，因為維薩里是靠著「反覆觀察他親手解剖的許多屍體」寫成這本巨作。[6] 在以往，專家只會站在屍體旁督導，並向其他人解釋由理髮師或學徒動手切除下來的組織器官是什麼。在文藝復興時期，解剖學家依然依循古希臘醫師蓋倫的（Galenic）原則來解剖屍體，先剝開層層皮膚和肌肉，再一一移除器官，最後剩下一副骷髏骨架。[7] 維薩里索性親自操刀，他想獲取更精確的資料，譬如血管究竟如何分布在肌肉組織和各器官中。

　　為了知道這些，維薩里使用解剖刀時手就得很巧。手進入軀體內部後，肩膀和上臂就不能太出力，要靠手指尖使力。這時最迫切需要的，就是運用我們在手的那一章談到的最小力道；解剖刀很鋒利，所以雙手稍有差池，這次的解剖就前功盡棄，如果是在活人身上動手術，可能會釀成災難。

　　頭幾批使用解剖刀的手術醫師，不得不從嘗試和犯錯當中拿捏如何把刀操控到最好。手術刀簡約又輕盈，要操控得好不容易。中國廚師用的菜刀沉甸甸的，因為它重量重，我們會當心力道過猛的問題和掌控它的必要，使用沉重的榔頭時我們也會警

惕，但是當工具形狀簡單又輕盈，使用時怎麼拿捏控制就比較沒有概念。

　　簡單的工具往往會有這個問題；簡單工具因為用途非常廣泛，我們愈不容易搞清楚在某個情況下怎麼用它是最好的。我們不妨用現代的十字頭螺絲起子和一字頭螺絲起子來對比和說明。十字頭螺絲起子有特定用途，手部動作很容易掌握，你只要轉動手腕就可以擰緊或鬆開釘子。一字頭螺絲起子是多功能的，可用來鑿、用來鑽或用來切，但是在做這些動作時，手腕要怎麼動，從這工具的形狀很難推敲出來。

　　從功能和形狀上來說，解剖刀很像一字頭螺絲起子。怎麼用它是最好的這個困惑，牽連著一再重複相同動作這個問題。維薩里的示範，要靠眼睛看，但很難心領神會。譬如說他會把一條小血管從組織紋理中挑取出來，然後把它當成獨立的客體加以分析討論。當初最難讓觀摩者看懂的，是怎麼操作解剖刀來重複挑取血管這個動作。在一五四三年，醫界對肌肉動作的知識太過粗淺，這位師傅無法跟觀摩者說明，控制無名指和小指的肌肉必須收縮，這樣大拇指和食指才能平穩地捏住解剖刀，用刀背挑起血管；學習每一門匠藝也一樣，唯有在動手實作之後，才能緩慢地理解它。經過了三代人的推敲琢磨，到了一六〇〇年代晚期，使用解剖刀的技術才穩定下來，變成一般知識。就像醫療史學家羅伊·波特（Roy Porter）指出，解剖工具最初的吸引力是形而上的，不是技術性的——譬如菲利浦·斯圖伯斯（Philip Stubbs）就在《解剖靈魂》（*Anatomy of the Soul*，1589）中寫道，解剖工具是用來「剖析靈魂」的。[8] 面對怎麼使用這個萬用工具的困惑，我們的醫學先輩訴諸宏偉的語言來傳達一個技術的謎團。

這些敘述簡單，然而我們應該為此震驚：運用這些不完美或令人困惑的工具，促使科學有了重大的進展。

維修
修理和探索

人們常忽略維修，對它理解得很少，但它卻是匠藝活動非常重要的一面。社會學家道格拉斯・哈波（Dauglas Haper）認為，製作和維修是一體的兩面。他把既會製作也懂維修的人描述為具有「全盤的知識，他們不僅了解技術的所有元素，也能掌握整體的目標和融會貫通。這種知識是『活知識，可靈活因應實際情況』。製作和修理就是以這種知識為底，而形成一個連續體」。[9] 簡單地說，我們往往從修理東西當中了解到那東西是怎麼運作的。

最簡單的維修方式是，把某個東西拆開，找到出錯的地方，把它搞定，最後重組回復原狀。這可以稱作是靜態維修；譬如說，更換烤麵包機的熔絲就是靜態維修。如果把某個東西重組好之後，會改變它原本的型態或功能，那就叫做動態維修——譬如說，把烤麵包機裡故障的加熱燈絲換成更強力的燈絲，原本的機器就不只可以烤吐司，還可以烤貝果。在更複雜的技術層次，動態維修可能涉及領域的轉變，譬如用一道數學公式修正某項觀測資料的錯誤。或者，動態維修也可可以是引進新工具來解決問題；譬如十六世紀期間有人發現，損壞的釘子用雙羊角錘來拔，比扁尾錘要好用。

維修活動是各種工具的試驗場。此外，一個工具能不能用

來進行動態維修，也明確界定了它是固定用途的還是萬用的工具。我們會把將東西恢復原狀的工具視為固定用途的工具，而萬用工具能讓我們更深入探討維修的活動。這差別很重要，因為它標示著我們對於故障物體的兩種情感反應。我們可能只想要恢復它的功能，並且使用有固定用途的工具來達成目的。又或者，我們願意忍受它的失能，因為我們這時也開始好奇；進行動態維修的可能性激發我們的好奇心，多用途工具則成了滿足好奇心的手段。

這一點在十七世紀的科學轉變中得到證實。動態維修可能透過領域轉移發生，也可能經由矯正技術的開發。關於領域轉移，歷史學家彼得・迪爾（Peter Dear）說道，「哥白尼作為天文學家之所以聲譽卓越，靠的是他的數學天賦，而不是他觀測天象的能力；當時的天文學家其實都是**數學家**」，這個說法對於伽利略和日後的牛頓而言也成立。[10]他們透過望遠鏡看到的都是帶有麻點的視像，只能藉由思考來推測在視覺之外的現象。培根也在《新工具論》指出，「視覺提供的訊息顯然居於首位。」[11]然而那個年代的視覺工具所舉起的「大自然的鏡子」——用哲學家李察・羅蒂（Richard Rorty）的話說——並不清晰；品質差的視覺資料在當時無法透過物理學的方式解決。[12]於是物理學家借助數學工具來超越視覺上的侷限；這類維修是發生在另一個領域中。

更具物理特性的動態維修，表現在十七世紀標誌人物克里斯多弗・雷恩的畢生成就上。雷恩的父親是英國高派教會（High Churchman）牧正，一六四〇年代清教徒革命爆發，他隨著家人逃難；在這種政治動盪中長大成人，雷恩把科學當成安全的避風港。年幼時雷恩就經常把玩望遠鏡和顯微鏡，十三歲那年，雷恩

用紙板設計了一座望遠鏡送給父親。三年後他進入牛津大學攻讀天文學。一六六五年，他試圖建造一座八十呎長的望遠鏡。他也同樣著迷於顯微鏡底下的世界，很大的原因是他和十七世紀顯微鏡大師羅伯特・胡克（Robert Hooke）是好友。

雷恩是個優秀的數學家，但他始終留在視覺領域，企圖修正鏡片的缺點。一幅長尾管蚜蠅複眼的有名素描，收錄在胡克於一六六五年出版的《微物圖誌》（*Micrographia*）內，當代學者們認為很可能是雷恩繪製的。這幅素描要比胡克或雷恩從顯微鏡底下看到的更清楚。[13] 這幅素描也呈現了從顯微鏡不可能看到的濃淡色度，雷恩借用了他那年代的畫家使用的明暗對照法來突顯光影對比。這裡的「修理」是製造出一種新型圖像，把科學和藝術結合起來。雷恩用的不是數學公式，鋼筆成了矯正玻璃缺陷的工具。

雷恩在年少時學會第三種匠藝，解剖動物。他主要是從嘗試和犯錯當中練就出手的靈巧度，因為維薩里的高超手藝當時尚未成為學院的課程。他學這項手部技術的動機是求知。一六五六年，雷恩切開幾隻狗的血管，灌入一種催吐劑，銻藏花紅（crocus metallorum），為的是測試威廉・哈維（William Harvey）在一六二八年首度提出的關於血液循環的學說。假使哈維的概念是對的，那些狗就會出現劇烈反應，果然如此，雷恩寫道：「注射之後，這隻狗馬上有反胃的現象，接著嘔吐到死為止。」[14] 同年代的一些人反對這種殘忍的醫學實驗，這種實驗肯定也對人體的修復沒有幫助。這種反對聲浪在雷恩的年代從未止歇；人們擔憂，好奇心若毫無節制，科學打開潘朵拉盒子將後患無窮。

　　我認為雷恩跟彌爾頓一樣，都明白新知識會帶來摧毀性的衝擊。但是解剖的特定工具和技術也讓他練就了一身本領，能夠應付他這一生遭遇的一場大災難，一六六六年發生的倫敦大火。雷恩應用他從科學訓練學到的動態維修原則，來治療這座受傷的城市。

　　在此之前，雷恩也對建築感興趣。一六六〇年代初，他曾為劍橋大學設計了潘布洛克禮拜堂（Pembroke Chapel），後來又為牛津設計謝爾登劇院（Sheldonian Theater）。一六六〇年查理二世返回倫敦即位，雷恩以建築師身分重返公眾舞台。因為他的建築長才，大火發生之後，他銜命提出倫敦市災後的修復計畫。這場火災造成二十萬倫敦居民流離失所，在四天之內燒毀超過一萬三千棟房屋，第二天和第三天的火勢最猛烈。[15]大火蔓延非常迅速，因為當時倫敦絕大多數的房屋都是木造的。大部分人倉皇逃離火場，根本來不及帶走細軟，於是在第二天和第三天，很多竊賊趁火打劫，又讓這場天災更加慘重。大火發生之前的三百年間，倫敦城的擴張也沒有整體的規劃，因此火災當時人們在市內蜿蜒曲折的街道上逃命奔竄，窒礙難行和混亂失序可想而知。

　　單純地恢復舊城的原貌，僅把木造屋改成磚造屋，也不失為一個可行的辦法，但雷恩沒有這樣做。修復這座城市的前景，促使他以創新的方式思考都市規畫。[16]雷恩有科學背景作為指引，但是他無法把自己和同代人對鏡片或人體的認識應用到街道規劃和建築設計上；他可以隨意取用的工具無法達成這個目標。

　　當時有五個提案在角逐城市重建。雷恩的提案，跟約

翰‧伊夫林（John Evelyn）的一樣，企圖把從望遠鏡觀測到的天體運行轉換成街道布局。自從教宗西斯篤五世（Pope Sixtus）在一五九〇年代設計出以羅馬市民廣場為起點，向四方輻輳的大道，從某個中心點向周圍輻射的通衢大道，一直是城市規劃主要概念。在西斯篤設計的羅馬城，城內市民靠「柱帽」指引方向——當局刻意把巨大的方尖碑矗立在大道的盡頭，路上行人抬頭一看就知道那裡是街道的終點。雷恩的設計去除了碑柱的元素，就像從望遠鏡觀測到的太空通道，沒有西斯篤式規劃的那種確定性。雷恩想像一條東西向的通衢大道，大道會經過聖保羅大教堂，還會串起錯落兩旁的幾個市場。聖保羅大教堂本身就呈不規則形狀，大道將從旁繞過它而不是以這座龐大建物為終點。向西會跨越弗利特河（Fleet River）並持續前進不斷延伸。向東會繞過海關大樓，然後止於一片開闊空地。

　　就像同年代的很多人從顯微鏡獲得啟發，雷恩也從微觀的新方式來研究倫敦城的人口密度。要不是城市遭受瘟疫侵襲，執政當局是不會去分析人口密度的。雷恩簡直把幾條主街劃分出來的街區放到顯微鏡下檢視似的，他用一種相當具體的方式來解析。他盡可能仔細地估算城裡每個教區的人口密度，重新算出需要多少間教堂來服務數量一致的教民。根據他的計畫，城裡需要十九間教堂，而在火災之前，倫敦的教堂有八十六座之多。從這一點來看，雷恩的都市規劃有點像他畫的長尾管蚜蠅複眼素描；它呈現的比真實情況更清晰。

　　最後，雷恩那幾隻嘔吐的狗也幫助他思考如何修復倫敦。解剖刀讓解剖學家能夠研究血液的循環；把這方面的知識應用到街道上人與車的流通，街道就應該像靜脈和動脈那樣運作。因此

也正是在這個年代裡，城市規劃師開始把單行道納入他們的設計。雷恩的本意也是要規劃出促進商業流通的城市，尤其是要打造四通八達的街道，讓貨物進出泰晤士河沿岸各個倉庫的動線更有效率。但是雷恩的方案卻缺乏等同人類心臟的單元，也就是有調節作用的中央廣場。

雷恩的宿敵羅傑‧普拉特（Roger Pratt）主張，雷恩的方案應該被否決，因為它就像試探性的手術，引發的問題比可解決的還多。政府官員無法批准，普拉特說，在事先「確知結果之前，沒有人知道什麼是可行的計畫」。面對官僚的反對，雷恩反駁道，這個方案的優點就在於它的實驗性，套句他同年代的人說的話，雷恩的方案「充滿豐富的想像力」，就是因為它有不完備和模糊之處，所以有豐富的可能性。[17]

我說起這個具有深意的事件，部分是因為當代也發生類似的災難，譬如紐澳良或格洛斯特（Gloucester）都發生過洪災；全球暖化很可能帶來更多突發的大災難。雷恩年代面對的許多問題，我們今天依舊在找答案：是要恢復原貌，還是進行動態、創新的維修。後者也許在技術上要求太高，我們手邊沒有充分、適用的工具。雷恩的故事也許會讓人更想從事動態的創新維修，這故事告訴我們，工具不論用途多麼受限又不確定，它還是能刺激我們的想像力和開拓能力，在改變過程中扮演積極的角色。赫拉克里特斯（Heraclitus）的名言「沒有人能在同一條河中涉水兩次，因為第二次涉水時，無論是那人還是那河，都與從前不同了」，我們都耳熟能詳。匠人不會認為這句話暗示著生命的不斷流動變化，他或她只會一想再想東西要怎麼修理才好；在那更新修復的工作中，受限或不好用的工具都會證明是有用的工具。

崇高的工具

路易吉‧賈法尼的神奇電線

「生物流電學」（galvanism）指出物質文明的運動和重要時刻，當時的電流研究似乎給人高深莫測的感覺。生物流電學讓人想到真科學，也讓人想到靈幻戲法。降靈會就是後者的一個例證，人們聚集在黑暗的沙龍裡，身上連著一些神祕的電線和瓶子，寄望突然通過身體的電流能馬上治癒身上的疾病，或者恢復性能力。十八世紀出現的生物流電學其實歷史久遠，自古就存在。

早在西元前六世紀，米利都‧泰利斯（Thales of Miletus）就已經思索，為何用皮毛摩搓琥珀時，毛髮會豎立；這肯定出現了某種能量的轉移（**電流**這個現代詞彙源自希臘文 elektron，意思就是琥珀）。英文的**電流**（electricity）一詞，則最先出現在托馬斯‧布朗爵士（Sir Thomas Browne）於一六四六年發表的《世俗謬論》（*Pseudodoxia Epidemica*）；儘管吉羅拉莫‧卡爾達諾（Girolamo Cardano）、奧托‧馮‧格里克（Otto von Guericke）和羅伯特‧波以耳（Robert Boyle）在電流的研究上做出重大貢獻，這個領域會在十八世紀成為一門科學，是拜新實驗工具的發明所賜。

其中影響最深遠的工具，大概是彼得‧凡‧穆森布羅克（Pieter van Musschenbroek）在一七四五年發明的萊頓瓶（Leyden jar）。萊頓瓶是個裝了水的玻璃容器，水裡插了一根金屬線。用各種方式只要把靜電電荷傳導到金屬線，這個裝置就能將靜電儲存起來；在瓶外包覆金屬箔似乎可以增加儲電量。為

何這樣的裝置可以儲電，在當時是個謎；富蘭克林也誤以為是玻璃本身儲存了電荷。我們現在知道，萊頓瓶內側和外側的金屬箔儲存等量的正負電荷；但是穆森布羅克並不知道。當時的人也不是很了解儲存在萊頓瓶裡的能量為什麼可以對活體造成強大的電擊，尤其是把幾個萊頓瓶用金屬線串接起來的時候；但是單單這些電擊，就使得波隆那醫生賈法尼（Luigi Galvani）為之著迷。

賈法尼進行的實驗是讓電流通過青蛙和其他動物的身體。這些動物的抽搐反應在他看來，證明了動物體內含有一種「動物電液」，會促使肌肉活動，換句話說，活體的結構有點像萊頓瓶。他的同僚亞歷山卓・伏特（Alessandro Volta）則認為，抽搐反應的起因，是肌肉裡的金屬元素對電荷起化學反應。對他們兩人來說，青蛙抽搐的肌肉暗示著某個崇高的事物；這才是電荷能量的潛在原因，才是生命和一切生物的起因。

詹妮・烏格（Jenny Uglow）對十八世紀英國唯物主義很有研究，她在《月光社》（*The Lunar Men*）一書裡指出，生物流電學如何變成一門崇高的科學，就連當時最務實的人也這麼認為。在一七三〇年代，斯蒂芬・格雷（Stephen Gray）發現靜電可以經由金屬線遠距離傳送的現象仍感到驚奇。到了十八世紀尾聲，查爾斯・達爾文的祖父伊拉斯謨斯・達爾文（Erasmus Darwin）瞥見了更多真實。「整個身體是個電子迴路嗎？」他在《自然的神殿》（*The Temple of Nature*）問道：「試想所有溫血動物都是源起於一根有生命的細絲，這想法會太過大膽嗎？這個偉大成因具有動物性，能夠衍生出不同傾向的新部分，……因此具有一種透過自身的固有活動不斷進展的能力。」[18]烏格注意到這段文字裡蘊藏進化論的思維；我們則是注意到**細絲**（filament）這

個詞。也就是電線，對我們來說稀鬆平常，對他們來說威力強大。

說起「崇高」（sublime），黑格爾認為：「象徵型藝術具有它自身的熱望、騷動、神祕和崇高。」[19]這些用語也可以形容一種匠藝的實作。萊頓瓶和通電細絲的發明，後來掀起了以死屍作為電擊復活的研究風潮。賈法尼的外甥喬凡尼·阿爾迪尼（Giovanni Aldini）就做過這種實驗，一八〇三年他在英國大眾面前對剛被處決的死囚屍身通電，民眾看到屍身通電後抽搐不已，輕易相信那就是阿爾迪尼所說的「不完美的復活」。不過這種實驗的目的是要洞察生命之謎。

「崇高」，對埃德蒙·伯克（Edmund Burke）來說，「奠基於痛苦……有正當理由的快樂都與之無關。」[20]假使人們孜孜矻矻鑽研匠藝，結果就會帶來痛苦；追求崇高的科學結果會產生人為的潘朵拉式苦難，瑪麗·雪萊在思索生物電流學時正是這麼認為：萊頓瓶和電線解放了人們探尋終極奧祕的想像力，但人們在尋求起死回生之道時，卻導致了痛苦。

一八一六年完成的《科學怪人》緣起於一場朋友之間的遊戲。瑪麗·雪萊、她的丈夫珀西·雪萊（Percy Shelly）和拜倫（Lord Byron）在那年夏天結伴旅行，為了打發時間，拜倫提議大家各自寫一則鬼故事。年方十九歲的瑪麗·雪萊，初次提筆創造了一個驚悚故事。她描述一個有血有肉的怪物（書中從未取名），由維克多·弗蘭肯斯坦醫生（Dr. Victor Frankenstein）所創造，這個怪物比任何人類更高大強壯結實，黃色皮膚繃緊了巨大肌肉，雙眼全是角膜。

這個怪物希望周遭的人愛他；一個想變成複製人的機器人。但是一般人看到他都驚恐地閃避，羞憤之餘他開始報復殺

人，殺害了弗蘭肯斯坦的胞弟、他的摯友及其妻子。瑪麗‧雪萊曾說，她剛開始動筆後做了一個夢，夢見一個怪物俯視著睡夢中的自己，用「水汪汪的黃色眼睛若有所思地」看著她。[21]

珀西‧雪萊在大學時代涉獵過「生物電流」（life electricity）實驗。瑪莉‧雪萊在小說裡留下了許多線索，讀者可以從當時蔚為風潮的生物電流學看懂那些線索，也因此會覺得這個故事更可信。年輕的弗蘭肯斯坦醫生就是根據這些線索來製造怪物，他從多具死屍取來人體器官，提煉體液，插上電線和黏合屍體所需的附曲柄裝置，用電讓這個怪物有了生命。弗蘭肯斯坦醫生告訴我們：「電流和生物電流學是一門全新又令我驚奇的學科。」[22]瑪莉‧雪萊並沒有解釋眾多的身體器官要怎麼黏合，也沒有說明如此拼裝的怪物如何變得又高大又強壯。她只在故事的引子裡提到一具「強大引擎」可讓弗蘭肯斯坦醫生完成作品，那機器很可能指的是當時進行生物電流實驗時使用的某種伏特電池（voltaic battery）。[23]

弗蘭肯斯坦醫生不僅對生命有所執迷，他對死亡的執迷也會令瑪莉‧雪萊的讀者感到吃驚。他扼要地宣稱：「為了檢視生命的成因，我們首先必須求助於死亡。」這宣言呼應了阿爾迪尼的死刑犯實驗。[24]生與死之間的中界地帶，出現在很多科幻小說裡，譬如後來在十九世紀阿爾弗雷德‧雅里（Alfred Jarry）的《超級漢子》（Supermale），以及二十世紀以撒‧艾西莫夫（Issac Asimov）筆下那些外太空機器人系列。然而一種特殊的想像活動，讓瑪莉‧雪萊打開大門進入崇高的科學。

這有賴她能夠去想像，變成別人的工具又被賦予了生命是什麼感覺。這需要一種直覺跳躍，才有辦法想像自己變成了有

生命的機器。在談到把萊頓瓶和通電的細絲當作「起死回生的工具」時，賈法尼深信自己提供了直覺跳躍的工具，但是他本身並沒有進行這種直覺跳躍。裝神弄鬼但獲利可觀的降靈會從中作梗，不過賈法尼也因此發了財。不管有病在身的人最後是死是活，不管他們的精蟲數增加了沒有，他們都得付錢，而且降靈會開始之前就要付清。雖然瑪莉‧雪萊沒有實驗室，但我們可以說，她是比賈法尼更優秀的研究者，她想知道他的科學會造成什麼結果，她想要更了解他的科學，於是她把自己想像成這種科學的工具。

就像瑪麗‧雪萊寫小說那樣，我們現今也可以進行同樣的直覺跳躍，而且很有必要。當會思考的機器愈來愈成為真實，我們就愈有必要透過直覺去了解這些機器在思考什麼。在以往，智能的自動裝置似乎是天馬行空的幻想，然而近年來微電子學有了長足的進步。到了二〇〇六年，英國政府的科學暨產業創新辦公室（Office of Science and Innovation）發表了一份關於「機器人權」報告。該報告的撰寫者宣稱，「如果人工智慧已經實現而且廣泛被採用，或者如果（機器人）能夠複製或提升自身，我們應該呼籲，機器人也必須享有人類擁有的權利。」[25] 然而，一部複雜機器的自我組織功能要達到什麼程度才能夠自行存續下去呢？「機器人權」報告的評論者諾埃爾‧夏基（Noel Sharkey）反而憂心，軍事機器人根據智能冷酷地作戰，將會置人類死活於不顧。[26] 就像瑪麗‧雪萊筆下的怪物，機器人就算本身沒有權利，它本身也有意志。

就算不談人工智能的隱憂，我們也想要了解，在更一般的層面上如何使用工具進行直覺跳躍，探索未知。說得比較難懂一

點就是，我們想要了解，直覺跳躍跟動態維修之間存在什麼樣的
關係。

刺激
直覺跳躍如何發生

　　崇高給人一種蒼穹浩淼無際之感。然而直覺跳躍如何發
生，還是可以具體描述，它分四個階段。

　　休謨認為，人們碰上意料之外的事「絆了一跤」，心靈的參
考框架才會擴大；絆跤會刺激我們發揮想像。工匠的心靈運作方
式和休謨想像的不一樣，因為從具體實作中他們知道在哪個地方
可能會絆跤。直覺始於「事情還沒發生但可能發生」的一種感
覺。我們如何感覺到這一點呢？匠人從事工藝活動時，因為某
個工具的限制而感到挫折，或者某個工具還有未經檢驗的可能
性，那種感覺就會出現。十七世紀尚不完備的望遠鏡和顯微鏡讓
人感覺到，在鏡片的功能所及之外還有某些東西存在；在十八世
紀科學引發的崇高感中，萊頓瓶和通電的絲線讓人隱約感覺到把
它們應用到人體上的可能性。

　　那麼要如何使用一項工具來統籌這些可能性呢？在第一階
段，我們要打破「特定用途」的模式。這需要另一種想像，跟回
顧是不一樣的。譬如說，在霍布斯概念裡，想像指的是人們回顧
從前經驗過的感知。他曾說「想像是衰退的感知經驗」。刺激我
們想像的物體一旦移走，「或者眼睛閉上，我們腦中仍留有先前
看到的物體的影像，只不過比我們（實際）看著它時要來得模
糊」。就像他在卡文迪許家做的實驗，霍布斯寫道，我們開始用

語言來重建這個經驗,「物品名稱的順序和結構,變成了斷定、否定和其他的言語形式」。[27]這裡的想像是經驗重建的過程,但不是動態維修的運作方式。雷恩畫下長尾管蚜蠅複眼時,他不是重建在他記憶中「比眼睛(實際)看見時要來得模糊」的東西;相反的,他根據模糊來建構清晰。我們可以把這第一階段稱為改建(reformatting)階段。基礎已經打好了,因為改建憑藉的是已經確立的技術——用雷恩的例子來說,就是他採用明暗對比和細尖鋼筆作畫的本領。改建其實就是,積極去發掘某個工具或做法能不能改變用途。

想像力跳躍的第二個階段,是讓兩物相鄰並置(adjacency),拉近兩個看似不相干的領域之間的距離;它們靠得愈近,愈可能激發出新點子。在賈法尼和伏特的實驗裡,萊頓瓶和相關器材把能量這無形領域和水或金屬這有形物質拉近了。這兩個領域,一個肉眼看不到,一個是摸得到的,透過這些工具被拉近距離。因此,使用簡單工具進行動態維修也是如此,雙手或眼睛感覺到這不是那個工具原本的用途,於是輕鬆和笨拙比鄰而坐了。在最極端的例子裡,瑪莉·雪萊試圖把生與死並置在一起,她虛構的弗蘭肯斯坦醫生,就像真實存在的賈法尼外甥,想要了解這兩個狀態的共通點。再舉這本書前面章節提過的例子:為了發明行動電話,研究者必須把兩個完全不同的科技擺在一起,無線電和室內電話,然後去想想它們可能發生但尚會發生的相通之處。

真正的跨領域直覺跳躍,發生在下兩個階段。雖然你做了準備,但你事先無法知道,從拉近距離的比較當中究竟會獲得什麼。在這第三階段,你開始把內隱知識打撈到意識層次來進行比較,然後你感到驚奇(surprise)。你感到驚訝,因為你熟知的東

西不是你假定的那樣。很多技術轉移原本只是要把某種工法照原樣套用到另一個領域，卻在這個階段有了新發現，發現這工法比原先以為的更完善或多元。創造者就是在這個時候開始感到驚奇。在古希臘文裡，驚奇一詞和「創造」的字根 poiein 有密切關係。柏拉圖在《會飲篇》說道，「任何事物，只要從非存在進入到存在，它就是創造（poiesis）」，這是讓人驚奇的一個理由。當代作家班雅明（Walter Benjamin）用另一個希臘字 aura——意思是「靈光」——來描述某個東西帶給人的驚奇。人會對不是自己創造的東西感到新奇，是因為不了解它枝枝節節的問題；但要對自己創造的東西感到驚奇，事先必須做好準備工夫。

最後一個階段是承認跳躍無法違抗重力（gravity）；未解決的問題經過技術的轉移還是沒有解決。我們不妨想想雷恩的例子，他應用顯微鏡的技術來分析倫敦城內的人口密度，還是無法計算得很精準。普拉特發現了這一點，還為此責難雷恩，但雷恩鍥而不捨，深知這個技術有它本身的侷限；儘管技術有缺陷，它還是提供了新的啟發。承認直覺跳躍無法違抗重力作用是更重要的，因為它糾正了人們對技術轉移經常會有的不實幻想。那就是以為引入新技術可以解決某個棘手問題，然而更常見的情況是，新技術的引入就像新移民進入一個國家一樣，會帶來它本身的問題。

總之，這些就是進行直覺跳躍會牽涉到的四個步驟，改建、並置、驚奇、重力。不一定要按照這個先後順序，至少前兩個階段可以對調；有時候把兩個殊異的工具擺在一起比較，會讓人發覺到它們可以有不同的用法。比如說在鋼琴製造師的工具箱裡，用來緩衝音鎚的琴片，正巧就放在毛氈刀隔壁。看著這兩

個純粹是因為大小差不多而並排的工具，也許會促使人靈機一動，想到鑽子也許可以用來撬起毛氈，雖然這不是它原本的功能。

不論前兩個階段的順序如何，為什麼要稱這個累進的過程為「直覺」？莫非我描述的不是一種推理形式？這是推理沒錯，但不是演繹推理，而且它構成了一種特殊的歸納推理。

直覺跳躍並不遵循三段論證法。古典邏輯提出的三段論，譬如以下這個古老公式：「所有人都會死／蘇格拉底是人／因此蘇格拉底會死。」第一句是公理，或者說大前提，也是普遍性的命題。三段論的第二句陳述是從通則轉入特例。第三句陳述是根據這個轉向做出演繹。第一句陳述則是來自歸納；它陳述一個普遍真理，也就是所有人都會死，接著我們為了探討這句話，把通則應用到特例，最後得出結論。

十七世紀科學家的導師培根認為，三段論會產生誤導；他反對「列舉歸納法」──也就是說，堆疊大量的相似案例，卻忽略結論不符的例子。此外，他也指出，相似的案例再怎麼多，也不能解釋這些事例的本質：光是飲用大量的紅酒，是無法了解紅酒是怎麼釀造出來的。培根宣稱，在「探究真理」以得出首要原則時，三段論證的思維沒有太多用處。[28]

直覺跳躍也不太適合三段論這種演繹推理的思維模式。改建和並置比較，是讓熟悉的實作或工具跳脫既定的框架；直覺跳躍的前三個階段著重的是「如果」，如果……會怎麼樣？而不是「所以」。而最後的階段，不像三段論證最後會得出清晰的定論，反而背上了一個包袱，裡面裝著跟著移轉過來的問題，不管是技術轉移或是藝術領域都是如此。

❖　❖　❖

　　我試圖消除直覺跳躍的神祕感,而且無損於這經驗本身。直覺是可以磨練的。我們以某些方式來使用工具,可以籌劃這種想像的經驗,而且成果豐碩。無論用途限定的工具或萬用的工具都有助於我們進行這想像的跳躍,不管是修復物質現實,還是引導我們探索充滿可能性的未知疆域,它們都不可或缺。這些工具只盤據想像領域的一個角落。接下來我想藉由探討阻力和模糊,在這角落增添更多家具。這兩者跟直覺一樣,也影響著匠人的想像。

第八章

阻力與模糊

「別試圖命中靶心！」這句禪宗建言實在叫人一頭霧水，年輕弓箭手百思不解之餘大概會把箭對準禪師。禪師會這樣說不是沒有道理：《射藝》（*The Art of Archery*）作者的意思是，「別太過用力」，而且他也給了務實的建議：如果你太過用力，就會太武斷，你會瞄不準目標，箭就會射偏了。[1] 這則建言談的不只是最小力道。年輕射箭手會被督促要配合弓的阻力，摸索出把箭對準目標的不同方式，這過程是含糊不清的。不過到頭來射手會瞄得更準。

禪師的建言也可以應用到都市規畫。二十世紀很多都市規劃都根據一個原則：能拆就拆，把一切夷為平地，然後從頭開始。在規劃者眼裡，既存的環境是一種阻撓。這種侵略性的做法往往帶來災難性後果，不僅摧毀了還可以使用的建物，也破壞了嵌入城市肌理的生活方式。新蓋的建築也往往比被拆毀的更糟；

大型建案因無法變更的設計所害；隨著時間過去，界定明確的建物很快被廢棄。於是優秀的都市設計師想採納禪師的建言，手法不要那麼激進，與模糊為友。這些都是態度，它們要如何變成技術呢？

匠人如何順應阻力

我們從阻力談起，探討會阻撓意志的一些因素。阻力本身分兩種：天然的和人為的。木匠會意外發現木頭裡有木節，建築師也可能沒料到建地底下有淤泥。這些是天然阻力，對照之下，人為阻力就好比某個畫家決定把畫得還不錯的一幅肖像刮花，重新再畫一幅；在這裡，藝術家給自己找難題。這兩種阻力看似完全不同：前者是某個東西阻擋我們，後者是我們給自己製造難關。然而在學習如何順應這兩種阻力，某些技術是共通的。

阻力最少的路
箱子和管子

要探討人們遇上阻力時會怎麼做，我們不妨想想工程界常說的一句老話：順著「阻力最少的路」。這句名言的源頭是人類雙手，根據的是結合最小力道和放鬆的原理。回顧過去都市建設工程在環境方面所做的試驗，我們更能領會那句老話的深意。

劉易斯・孟福（Lewis Mumford）認為，現代資本主義始於人們有系統地開發土地。礦坑的網絡提供煤作為蒸汽引擎的燃料；蒸汽引擎繼而催生了大眾運輸和大量生產。[2] 挖掘隧道的技

術造就了現代公共衛生體系，下水道設施降低了瘟疫的肆虐，因而使得人口數增加。在今天，城市的地下領域跟以往一樣重要；地底隧道如今也鋪設了開發數位通訊資源的光纖電纜。

現代的採礦技術最初源起於解剖刀對人體的解剖。創立現代解剖學的布魯塞爾醫生維薩里（Andreas Vesalius）在一五三三年出版了《人體的結構》（*De humani corporis fabrica*）。一五四〇年，萬諾喬·比林古喬（Vannocio Biringuccio）的《火法技藝》（*Pirotechnia*）編纂現代的地下施工技術，這本著作敦促讀者要像維薩里那樣思考，利用各種採礦技術，撬起石板，剝開土層，而不是靠蠻力又劈又鑿。[3] 比林古喬指出，用這種方式施工就能順著阻力最小的路進入地底下。

到了十八世紀末，城市規劃者覺得有必要把這些採礦原則應用在城市的地下空間。城市的擴張指出一個明顯事實，那就是需要量體比古羅馬城的那些渠道更大的管線來輸送乾淨的水和移除排泄物。此外，規劃者也直覺到，市民若能在地下隧道裡移動會比在地面上錯綜的街巷之間移動要更快速。然而倫敦的土質是不穩定的軟泥，不適合使用十八世紀的採礦技術。況且，倫敦地下的軟泥承受潮汐的壓力，這意味著在堅硬的岩層或礦坑用的木支架，即便在土質相對較硬的地區也無法牢固支撐。文藝復興時期的威尼斯給了十八世紀的倫敦建築師一些點子，他們運用打樁工程建造浮在泥地之上的倉庫，不過要如何在軟泥上蓋房子，仍是沒有頭緒。

這些地下阻力如何克服呢？工程師馬克·伊桑巴德·布魯內爾（Marc Isambard Brunel）有答案。一七九三年，二十四歲的他離開法國來到英國，日後更傑出的工程師伊桑巴德·金德

姆‧布魯內爾（Isambard Kingdom Brunel）正是他的兒子。布魯內爾父子把自然的阻力視為仇敵，想方設法要擊倒它，在一八二六年，這對父子企圖修建泰晤士河底隧道，這隧道位於倫敦塔的東邊。[4]

老布魯內爾設計了一座可移動的金屬屋，金屬屋往前移動時，裡面的工人可以進行磚砌隧道的作業。金屬屋是由三個相連的鐵皮間構成，每一間大約是一碼寬、七碼高，由底座下的大型轉輪往前推。在每個隔間裡，工人們在隧道的上下左右砌磚牆；磚砌好之後，接著大批泥水匠上場，對新牆進行加厚和補強作業。這座金屬屋最前方的牆面上有許多小狹縫，金屬屋向前進時，軟泥會從狹縫滲進來，這樣可以減少屋子前進時承受的壓迫力；金屬屋裡另有人手把這些軟泥運走。

這對父子跟軟泥和水力正面對抗，而不是順應它，工作成效並不好。總計四百碼長的隧道，這座地下屋一天之內只能前進大約十英吋。進度慢之外，鐵屋擋板也不夠牢固；隧道位在泰晤士河床底下五碼深的地方，因此異常的潮汐壓力有時會使得首當其衝的牆體爆裂，很多工人確實因為這種情況在鐵屋內罹難。一八三五年，工程暫停。但是布魯內爾父子不屈不撓，一八三六年，老布魯內爾把推動金屬屋的轉輪機制加以改良，隧道在一八四一年完工（正式啟用是在一八四三年）。前後花了十五年才打通這條四百碼的地下隧道。[5]

我們應該好好感謝小布魯內爾，從橋梁用的壓氣沉箱、鐵殼船和鐵路運輸等等都是他的發明。很多人都看過他最出名的一張照片，照片裡他嘴裡叼著雪茄，頭頂的大禮帽有點向後斜，上身略微前傾，彷彿準備一躍而起，背後是一整面巨大鎖鏈，從他

發明的龐大鐵殼船垂下。這是英勇鬥士的形象，一位征服者，他會克服擋在前方的任何障礙。但就修築這條隧道來說，這種侵略好鬥的做法效果不佳。

　　繼布魯內爾父子之後，很多人成功地順應水和軟泥的壓力來施工，而不是與之正面對抗。一八六九年建造的泰晤士河底隧道就是一例，不僅施工過程沒有人員傷亡，而且不到十一個月就完工。建築師彼得・巴洛（Peter Barlow）和詹姆斯・格雷哈德（James Greathead）設計了一個圓頭的結構來取代布魯內爾父子的平坦牆面，圓弧的表面更容易在軟泥中推進。新隧道也比較小，有一碼寬，但只有兩碼半高，這是考量過潮汐壓力計算出來的大小，布魯內爾父子造的巨型地下堡壘沒有考慮到這一點。新隧道的卵形結構體用的是鐵鑄中空管而不是磚塊。隨著挖鑿工程一步步往前推，工人把鐵鑄圈一截截焊接起來，中空管的形狀分散了表面的壓力。務實的成果卓著，各方工程師很快跟進，同樣的卵形中空管結構被廣泛應用，新的施工法開啟了倫敦地下運輸網的建設。

　　就技術面來說，管狀設計的效果似乎是不證自明的，但是維多利亞時期的人並沒有領會它對人類的啟示。他們把這個新的辦法稱為「格雷哈德盾」，慷慨地把功勞歸於這兩個夥伴當中較年輕的那位；這綽號會造成誤導，因為盾仍暗示著作戰武器。就像一八七〇年代為布魯內爾父子辯護的人說的，如果沒有他們最初發明的型格，巴洛和格雷哈德的新方法可能永遠不會出現。這才是重點。有鑒於硬碰硬的效果並不好，後來的工程師才會重新設想。布魯內爾父子對抗地下阻力，格雷哈德則順應它。

❖　❖　❖

　　首先，這一段工程史提出了心理學的一個問題，它就像蜘蛛網一樣非清除不可。心理學有個古典學說認為，阻力會導致挫折感，挫折會進一步導致憤怒。自己動手組合家具時，就是在怎麼組都組不好的時候，會出現想把那些東西全部砸爛的衝動。用社會科學的術語來說，這就是「挫折－攻擊症候群」（frustration-aggression syndrome）。瑪麗・雪萊筆下的怪物就表現出這個症候群，還表現得更兇殘；她的怪物因為愛情受挫，憤而殺人。把挫折和暴力行為連結起來，似乎合乎情理；它是常識，但其實有點說不通。

　　挫折－攻擊症候群的概念，源起於十九世紀一些學者對於革命群眾的觀察思考，其中最著名的是古斯塔夫・勒龐（Gustave Le Bon）。[6] 勒龐不談群眾在政治上所受的種種冤屈，他強調挫折感積累愈深，革命群眾的數量愈多。不能透過正式的政治管道宣洩憤怒，群眾的挫折感愈來愈高漲，就像電池不斷充電；到了某一刻，群眾就會透過暴力來釋放能量。

　　我們舉的隧道工程的例子清楚顯現出，勒龐觀察到的群眾行為模式，不適合用來說明勞動。布魯內爾父子、巴洛和格雷哈德對於在工作上遇到的挫折都有很高的忍受力。心理學家利昂・費斯汀格（Leon Festinger）研究過這種挫折忍受度，他觀察實驗室裡的動物長時間遭受挫折之後有什麼反應。他發現，老鼠和鴿子跟工程師一樣，很能夠忍受持續的挫折，不會一受挫就抓狂。動物會調整行為，將就不滿足的狀態，至少暫時將就一下。費斯汀格的實驗是基於格雷戈里・貝特森（Gregoty

Bateson）先前對於「進退兩難」（double bind）的挫折忍受度研究。[7] 近年來一項針對年輕人的實驗顯示了挫折忍受力的另一個側面，在這個實驗裡年輕人要回答研究者問的問題，一旦他們答錯，研究者就會告知正確答案。結果受試的年輕人即便知道了正確答案，仍舊不死心想繼續探究是否有其他不一樣的解答。這不足為奇：在這種情況下他們想了解自己**為什麼**會答錯。

當然，如果面對太多阻力，或者受挫的時間太久，或者沒辦法解決的阻力，相關的思緒就慢慢不會在腦子裡轉來轉去。那些情況很可能會讓人放棄。不過，有什麼技巧可以讓人與挫折相處，甚而愈挫愈勇，從中獲益？這種技巧有三種。

第一種是重新演練，展開想像的跳躍。巴洛曾寫道，他想像自己游泳橫越泰晤士河（在汙水未經處理就排入河水的那個年代，那個想像會令人作嘔）。接著他再想像，哪一種幾何形狀和他的身體最相像：他的身體更像一根管子，而不是箱子。這是借助擬人化手法來重新演練，也跟從前的人把誠實這個人類特質賦予磚頭很相似——但有個差別是，這裡擬人化的目的是解決問題。這個問題被重新演練，主角換了，換成了游泳的人，不再是河底隧道。亨利·波卓斯基把巴洛的觀點變成通則：沒有對阻力重新思考，很多定義嚴明的問題對工程師來說是無解。[8]

這個技巧不同於追查某個差錯的根源。換另一個主角來重新考察問題，是偵查工作走入死胡同之際會用上的技巧。練鋼琴時，我們會實際做一些類似巴洛用腦袋演練的事，當一隻手實在彈不出某個高難度和弦，我們會換另一隻手來彈。把原本彈奏那段和弦的手指頭換掉，換另一隻手當主角，通常會讓我們看到問題的癥結；挫折感於是消除。同樣的，這個因應阻力的有效方法

也可以比作是文學作品的翻譯；雖然把一種文字翻譯成另一種文字會遺漏很多訊息，但是我們還是可以從譯文知道原文的意思。

　　第二種因應阻力的技巧牽涉到耐性。優秀匠人時常被注意到的一點，就是有耐性，能夠帶著挫折感繼續工作下去，而長時間專注的這種耐性，我們在第五章談過，是可以花時間磨練出來的技能。但是布魯內爾也很有耐性，或者說有決心，至少他堅持很多年。由此我們可以得出一個跟挫折－攻擊症候群的性質相反的規則：當完成一件事需要花的時間比你預期的久，不要與之對抗。費斯汀格在實驗室設計的鴿子迷宮裡，就顯示出這個規則。一開始時，迷失方向的鴿子會一直去撞迷宮的塑膠牆面，但是當鴿子往前一段距離後，即便牠們還是搞不清楚方向，並不會再攻擊牆面；牠們更鎮定地蹣跚往前走，雖然依舊不知道要往哪裡去。然而這個規則沒有乍看的那麼簡單。

　　癥結在於時間的判斷。假使困難一直持續下去，放棄之外的一個選項是重新調整你的期待。大多數的情況下，我們會估計工作要花多少時間完成；阻力會迫使我們修正預估。我們以為任務可以很快完成，這估算可能是錯的，難就難在我們必得屢屢失敗後，才能做出這種修正——至少《射藝》作者這麼認為。對於那些怎麼樣都無法命中靶心的新手，禪師就特別建議他們暫時歇息一下。因此匠人的耐性可以定義為：想達標的欲望暫時停歇。

　　這帶出了因應阻力的第三個技巧——我有點不好意思說出口——設身處在阻力的境地來思考。這有點像空話，好像說要應付一隻會咬人的狗，就要像狗那樣思考。但在匠藝領域，這種換位思考有深刻的意義。想像自己在汙穢的泰晤士河游泳，巴洛更能洞悉河水的流動，甚於河水的壓力，而布魯內爾則是聚焦於最

不容出錯的因素——水壓——對抗更大的挑戰。優秀匠人進行換位思考是有選擇性的，他們遇上困難時會挑最容易處理的因素著手。這因素通常比較細微，因此比起重大的挑戰，它看似不怎麼重要。先處理最棘手的部分，之後再收拾枝微末節，這做法是錯的，不管在技術或藝術領域都是如此；好作品往往是用相反的方式做出來的。因此，在練鋼琴時，遇上很複雜的一段和弦，先傾斜手掌試試看，要比張開手指容易一些。積極去琢磨這些細節，鋼琴手的技巧才更有可能提升。

的確，聚焦在柔性的細微因素不僅是工法問題，也關乎態度。依我看，這種態度來自第三章談過的同理的力量，它不是肉麻的情愛，而是一種外向的性情。因此，巴洛面對工程難題時，不是要從敵軍防線找缺口以攻擊對方罩門那樣。他處理阻力的方法，是挑揀他可以處理的因素下手。面對一隻狂吠的狗，你最好對著牠作勢揮拳，而不是去咬牠。

總之，順應阻力的技巧就是，換個角度重新思考問題，假使問題持續得比原本料想的久，調整自己的行為，以及從最容易處理的因素著手。

把事情變得困難
表面工夫

和遇上阻力截然相反，困難可能是我們自己製造的。我們這麼做是因為，輕簡的解決辦法往往會遮蓋了複雜性。把鈴木的彩色膠帶從小提琴上撕掉的那些琴童，就是基於這個理由，給自己製造困難。當代都市規劃也提供了一個內容更豐富的類似

例子。這個建築的例子很多讀者都很熟悉，那就是法蘭克・蓋瑞（Frank Gehry）設計的畢爾包古根漢美術館。它的建造過程有個觀光客看不到的故事。

一九八〇年代畢爾包的首長們規劃要建造一座美術館時，他們希望能為這個破敗的海港注入活力，振興地方經濟。當時畢爾包的運輸業已經沒落，幾代下來對環境的濫用破壞，整個城市形同廢墟。蓋瑞把建築物當雕塑來做，他的方案之所以被挑中，部分是因為畢爾包的首長們體認到，鋼骨結構玻璃帷幕的美術館儘管品味不俗，但在當時已經蔚為流行，再造一座並不能夠傳遞出畢爾包圖新求變的鮮明訊息。他們選中的地點也讓這個信息的傳遞難上加難：雖然是在水岸河畔，周圍卻是從前糟糕的都市建設遺留下來糾結混亂的街道。

蓋瑞長期以來使用金屬材料來雕塑建物，這種可彎曲的建材正好可以解決蜿蜒曲折的街道帶來的挑戰。在這個建案，他希望用衍縫的手法來鋪展金屬板片，讓建物在陽光照射下流光粼粼，如此一來這個龐然大物會顯得柔和些。鉛銅是最容易達成蓋瑞的設計理念的建材，也很廉價，製作成大片金屬板的方法也很明確。但是這種金屬是有毒的，在西班牙是非法的建材。

阻力最少的路也許是貪污腐敗。出資的金主有權有勢，他們大可賄賂政府官員讓鉛銅建材過關，或者修改法律，或者為這位明星建築師開特例。然而，官員們和建築師本人都認為鉛銅會危害環境。因此蓋瑞必須另尋其他建材。他曾語帶保留的如此寫道：「花了很長的時間去找。」[9]

起初他的事務所拿不銹鋼來實驗，但是不鏽鋼無法呈現蓋瑞想要的那種光在圓弧表面上躍動的質感。挫敗之餘他只好改用

鈦金屬，鈦「溫暖又有個性」，只是太過昂貴，在一九八〇年代之前，也很少有人拿它作為建物外殼。當時，鈦的生產是為了軍事用途，主要是做飛機零件，製程所費不貲，從來沒有人想到用它在地面蓋房子。

蓋瑞拜訪匹茲堡的一間生產鈦金屬板的工廠，尋求改變鈦金屬的製法。蓋瑞說「我們要求廠商繼續找出油、酸劑、軋輥和溫度的正確比例，製造出我們要的建材」，多少是刻意要讓人誤以為他很內行；「正確比例」這句話其實是唬人的，因為他和其他設計師起初都不知道他們究竟要什麼。

此外，還有個更棘手的技術性挑戰，就是必須設計出新機器。蓋瑞手邊有的軋輥，都是用來把熔化的鋼輾壓成薄片的，這些軋輥太粗糙，也太笨重，何況他想在金屬表面印上彷彿衍縫的表面來反射光芒。為了精密地輾壓出金屬薄片，支撐軋輥的減震墊也必須重新設計；他把汽車的液壓減震器加以調整改良，做出新型的減震機架。

這個領域轉移卻帶來更多難題。為了配合新型的軋壓機來產製，鈦金屬的成分必須再研發，蓋瑞及其團隊在每一階段對這種建材的美感和結構品質嚴密把關。這前後花了一年。最後這個廠商製造出鈦合金片，壓出了衍縫的圖樣，薄度只有三分之一公釐。這些鈦合金片不僅比不銹鋼片要薄，彈性也更好，風吹時會略微抖動。光確實會在衍縫的表面流轉顫動；這些有稜格紋的薄片果然極為堅牢。

比起僅僅只是解決問題，主導這次建材研發的匠藝精神更為靈活。製造者不得不重新設計產製工具──從另一種機器獲得靈感，把軋輥重新設想成一台紡織金屬的機器。研發鈦合金成分

本身的過程則比較明確，從改變它各種原料的比例來掌控。我們無從知道這些技師在完成這些吃力的任務過程中有什麼想法和感覺，但我們可以知道蓋瑞的心路歷程。他認為這個經驗很有——我特意選用一個詞來形容——啟發性。

蓋瑞寫道，能夠生產出鈦合金之後，他開始省思原本對堅固的認知，建物設計最基本的要素就是堅固。他體悟到「石材賦予的堅固是個假象，因為石材會在城市造成的汙染中磨損劣化，而三分之一公釐厚的鈦合金片可以保證有一百年的壽命」。他這麼下結論：「我們必須重新思考堅固意味著什麼。」堅固可以意味著——有違我們的直覺——薄而不是厚，柔軟有彈性而不是硬梆梆。

也許這座美術館的幕後故事最有意思的地方，是這位建築師為了建物的外表自討苦吃，究竟獲得什麼。從解決建物外表當中，他對結構的基本元素產生疑問。簡單確實是工藝作品的一個目標——它是大衛・派伊（David Pye）衡量成品是否「扎實」（soundness）的準則之一。但製造不必要的困難，會促使人去思考扎實的本質。「它太簡單了」考驗著人們能否看出「這其中不如表面那麼簡單」。

這相當普遍的觀察在今天很實用。都市規劃就跟其他的技術實作一樣，往往會竭力避免不必要的複雜，把凌亂的街道體系或公共空間清空。功能性的簡單是有代價的；都市人會對極簡的空間無動於衷，不怎麼在意他們身在何處。設計師或規劃者想讓這些公共空間起死回生，注入一些看似沒有必要的元素也許會有效，譬如設計曲折迂迴的通道連接至正門，或者立樁肆意地標出地界，或者像密斯・凡德羅（Ludwig Mies van der Rohe）設計

的紐約西格拉姆大樓（Seagram Building），這棟高樓優雅簡約，但側面的入口卻非常複雜。複雜的設計可以減少都市人的無動於衷。添加一些複雜的元素可以促進人們更關注周圍環境。我們就是基於這個理由，批評某個公共空間太過簡單。

在生產過程中，如果起了疑慮，覺得「事情不像表面看那麼簡單」，一種面對的方式是增添複雜性。讓事情變得複雜是一種探究技巧。從這一面來看，我們會注意到，對蓋瑞的團隊來說，他們努力的結果，與其說是美感的提升，不如說是對軋輥機台有新的認識；把事情變複雜之後，他們回頭去思考那個簡單機器的效用。擁抱複雜性的都市規劃有時也是如此，它的成果也會讓人們去關注那被營造的環境裡的簡單元素，譬如在一片空曠空地裡的一把長椅，或一小叢樹林。

因此，阻力可能是本來就存在的，也可能是自己製造的。不管哪一種都需要挫折忍受力，也都需要想像力。要因應本來就有的阻力，我們得換位思考，站在問題的角度來看問題。自己製造的困難則是來自「事情可能或應該比表面看的複雜」的懷疑，為了深入探究，我們把事情變得更複雜。

哲學家約翰・杜威（John Dewey）熱切主張積極從阻力中學習，部分是因為他在十九世紀末二十世紀初力抗來勢洶洶的各種思潮。跟他同時代的社會達爾文主義學家們大力倡導布魯內爾的態度。他們認為所有生物的目標，都是要擊垮其他競爭對手設下的障礙。在誤解了達爾文主義的這些學者眼裡，自然界只是個優勝劣敗的地方；他們認為社會的運作是由個人利益所支配，不是

利他合作。在杜威看來，這個觀點是個陽剛氣盛的幻想，沒掌握到真正的問題：順應阻力才是生存的關鍵。

杜威的思想和啟蒙主義是一脈相承。跟德皮奈夫人一樣，他相信人們必須認識自己的限制。他也是個實用主義者，認為要把事情做好，你必須了解所遭遇的阻力，而不是大張旗鼓與之對抗。杜威是強調合作的哲學家；他曾說：「有機體唯有跟環境維持和諧的關係，它的穩定生存才能獲得保障。」[10]如同本書末尾會談到的，他從這些直白的原則得出一整套行動哲學。不過最重要的是，把阻力當成環境問題這一點，他很感興趣。在杜威的用語裡，**環境**一詞是個很籠統抽象的概念；有時他用「環境」一詞來指森林的生態，有時也用來指工廠。他要傳遞的概念是，阻力總是有背景脈絡的，自然的脈絡也好，社會的脈絡也罷，遭遇阻力從不是孤立的事件。我們秉持他的精神，但是把焦點更集中一點，詳細說明阻力會出現在什麼地方。

阻力的所在
壁與膜

所有生物體內都有兩個地方會出現阻力。細胞壁和細胞膜。兩者都要抵抗外部的壓力，維護細胞內部成分的完整，但是達成的方式不一樣。細胞壁純粹是更排外的；細胞膜則允許較多的液體和固體的交換。這兩種結構都有過濾功能，但程度不同，為了說明起見，我們把差別誇大：細胞膜就像一個既能抵抗也能滲透的容器。

細胞壁和細胞膜的差別，可以在自然生態裡看到。生態的

邊界就好比細胞壁，而生態的邊境就好比細胞膜。邊界是有守衛戒備的領地，就像獅群或狼群建立的地盤，其他動物「不得進入」。邊界也可以僅僅是事物終止的邊緣，譬如高山的林線，標示著從林線再往上的地帶樹木無法生長。相反的，生態的邊境是交流的所在，許多有機體在此進行更多的往來互動。湖泊的岸線就是這種邊疆；在這水域和陸地交接的邊緣帶，有機體會發現很多其他有機體，並且從其他有機體取食。湖泊裡的各個溫度層也是同樣的概念：不同溫度層的交界處都是生物密集交流的水域。生態的邊境跟細胞膜一樣，會抗拒不加區別的混合；它包含差異，但又具有滲透性。邊境是個活絡的邊緣。

這些自然的區別也反映在人造的環境裡。比方說，以色列在約旦河西岸地區建造的牆壁，它起的功用就像細胞壁或生態邊界；為了安全起見，那道牆是用金屬造的，這可不是巧合，金屬是最不具滲透性的材料。當代建築的玻璃帷幕是另一種邊界；這些玻璃牆讓內部動靜一覽無遺，但隔開了味道、聲音也禁止觸摸。有門禁的社區是另一種現代邊界，生活被封閉在圍牆之內，還有監視器協助守衛。現代城市裡最普遍的是快速道路所確立的惰性邊界，把城市切割成好幾個區域。在上述這些空間裡，抗拒外界的阻力是刻意變得絕對，這種邊界是要阻擋人們的互動。

牆壁本身值得我們多加思考，因為在城市的歷史裡，本該是惰性邊界的城牆偶爾會演變成更活絡的邊境。

在發明大砲之前，古人得靠城牆來防禦外來的攻擊。在中世紀城鎮，城牆設置的城門管制著進入城內的商貿活動；毫無孔隙的城牆意味著，官員透過這幾個檢查哨可以有效地徵稅。然而

有一些中世紀巍峨森嚴的城牆譬如亞維儂城牆，會隨著時間的推移起變化。到了十六世紀，亞維儂城內的住屋不斷增加，當局未加控制也沒有法規規範。城牆外於是形成了非正規的市集，販賣隨意擺在石牆腳的黑市物品或未課稅貨品。異國流亡者或不見容於社會的人聚集在城牆邊，遠離城中央的控制。這些城牆雖然看起來不像細胞膜，卻發揮細胞膜的功能，具有滲透性，但也有阻隔性。

　　歐洲最早的隔坨區（ghetto），也演變成有這類圍牆的地方。隔坨區本來是為了把異教者或外地人譬如猶太商人或穆斯林商人限制在城內某個區域內，它的圍牆很快就出現了裂縫。拿威尼斯來說，原本保留給猶太人住的許多小島，以及德國人、希臘人、和亞美尼亞人住的那種被稱為 fundacos 的建築群，都蓋有圍牆，而圍牆周邊的經濟活動都持續增加。隔坨區在形式上比監牢複雜得多，反映了威尼斯作為國際城市的繁複多樣性。[11]

　　現在大多數都市規劃師促進都市發展採用的形式，呼應了中世紀城牆功能的演變。就都市規劃來說，順應阻力意味著把邊界轉為邊境。除了自由的價值，經濟價值也驅動了這項對策。一座城市需要不斷地吸收新元素。在健全的城市裡，經濟能量會從中心往周邊推進。問題是，比起建立邊境，我們更善於建立邊界，這其中有個深刻的理由。

　　歐洲城鎮的中心區自始就比周邊地區來得重要；法庭、政治議會、市集以及最重要的宗教聖壇無不位於市中心。這地緣上的偏重轉為一種社會價值：市中心是人們最可能共享的地方。就現代規劃來說，這意味著，要強化社群生活就要增進市中心的生活機能。但是市中心作為一種空間和社會價值，是促進多元文化

交融的好地方嗎？

　　恐怕不是，這一點我是在多年前體認到的，當時我參與了一項在紐約西班牙裔哈林區打造市集的計畫。這個社區在當時是城裡最貧窮的區域之一，位於曼哈頓上東區第九十六街以北。在這條街以南，情況則是天差地別，那裡是世上最富有的社區之一，媲美倫敦的梅菲爾區或巴黎第七區。我們選在西班牙裔哈林區的中央建造拉瑪凱達市場（La Marqueta），認定九十六街是死寂的邊緣，不會有什麼人去。我們選錯了地點。我們應該把九十六街當成重要的邊境，把市場蓋在這裡肯定會促進富人和窮人在日常商業活動裡有更多的交流。（更明智的規劃者從這個錯誤當中學到一課；在西南邊的非裔哈林區，他們打算把新的社區資源蓋在各個社區的邊緣地帶。）

　　在所有的匠藝活動裡，我們都想效法都市規劃師，在邊緣地帶順應阻力。我們在活絡的邊緣提升技能。然而，西班牙裔哈林區的規劃錯誤，卻具現了勞動所面臨的危害。很多管理者腦中都有一幅企業組織分工圖：許多方框裡寫著具體工作內容，再用箭頭和把這些方框連接成流程圖。在管理者腦中的這個圖表裡——許多人力資源專家熱愛這種圖表——重要的工作通常占據最顯眼的中央位置，比較次要或獨立的任務被排擠到圖表的底部或邊緣；工作環境也是以同樣方式被設想成一座城或社區。這種圖表常常產生誤導，因為真正的問題可能被推擠到邊緣而漏掉了。此外，在這圖表裡的箭頭和流程往往無法反映只能在邊境進行的那種工作。那是技術人員、護士或銷售員遇上難題必須著手

解決的地方；方框和方框之間的箭頭很可能只是表明誰該向誰報告而已。

真希望這類的組織圖只是資本家走狗的辦公室裝潢。可惜大多數在職場工作的人都會製作類似的圖表，畫出分工的流程，而不是整個工作過程。特別是在邊緣地帶，人們必須解決難題的地方，我們需要模擬一個更精確但也會更複雜的過程；我們必須設想會遇到什麼困難，才能去解決它。這大概是優秀匠人要面對的最大挑戰：在腦中看見困難在哪裡。

因此，在鋼琴手要彈出一段和弦的腦中圖解裡，傾斜手掌這個看似很外圍的動作，就變成了順應手指阻力的有效做法；手掌變成了工作空間。因此，我們用槌頭敲釘子時，也要在槌頭手柄上確立邊境地帶，讓抓穩的手勢和靈活的手肘相互配合；這個支點就是我們的工作空間。在被宰殺的雞身上觸摸肉質是否結實，指尖成了感官的邊境。在金匠業，驗金過程就是身與心的邊境地帶，指尖摩搓著可疑物質的紋理，辨識它究竟是什麼。這些都是**看見**工作的方法，尤其是困難的工作。

這個挑戰很中肯地回答了我們一開頭的問題，弄清楚「阻力的所在」。阻力的所在有兩個含義：一個是邊界，抵禦汙染，排斥的、隔絕的，另一個是邊境，既可以交流也可以進行隔離的地方。城牆體現了這兩種意義。在多元文化城市的脈絡裡，第二個所在更為棘手，也更為必要。在勞動領域也是如此，邊界是圍堵的空間；能有效順應阻力的環境是邊境。

模糊

　　文學批評家威廉・燕卜蓀（William Empson）寫過一篇有名的論文，研究語言從自相矛盾到十足含糊的七種朦朧的類型。技巧老練的作家筆下的曖昧模糊就像一瓶好酒，換句話說，非常稀有。我們可以明明白白寫懸案故事，或描寫優柔寡斷的角色，只要我們沒讓故事懸而未決或讓角色時常很果決。那麼我們如何把事情變得模糊呢？

預期模糊
製造邊緣

　　首先我們要採取一個行動，而且我們知道它將造成模糊的結果。譬如說，琴童頭一次撕掉鈴木的彩色膠帶時；他或她不太知道接下來會發生什麼，但這仍舊是決定性的一步。模糊狀態也可以是機械產生的，就像很多計算程式裡內建的「模糊邏輯」；在這些程式裡，運算的法則是擱置。模糊邏輯程式非常精密，足以暫時擱置某一組問題，先到另一個範疇去找有用的數據資料；當代電腦的記憶體能夠儲存大量的這些臨時的解決辦法。雖然從人類的時間來看，進入模糊邏輯的擱置時間是察覺不出來的，它少到只有數微秒，不過就電腦的時間來說，機器是暫停運作，應用程式暫時不解決問題。

　　在都市規劃的領域也是如此，我們可以果敢地規劃出模糊的空間，設計出人們不太知道自己身在何處，或者感到迷失其中的空間。迷宮就屬於這類空間。假使設計者企圖讓人們從暫時的

迷失當中有所收穫，變得更有技巧去應付模糊，那麼這種精心規劃的模糊會更有價值。阿姆斯特丹就是鮮活的例子，顯示出這類設計出來的模糊空間具有啟發性，呈現活絡邊緣的一個特例。

　　二戰結束後，建築師奧爾多‧范艾克（Aldo van Eyck）開始用兒童遊戲場來填補阿姆斯特丹的空地，譬如堆滿垃圾的後院、交通圓環、街道邊緣和荒涼角落。范艾克清空垃圾並且築平地面，他的團隊有時會在毗鄰建物的牆面上彩繪，建築師親自設計遊戲場的設施、沙坑和淺水池。跟學校裡的操場不一樣，街上這些小公園也歡迎大人入內。很多小公園裡擺放了舒適的長椅，或者就蓋在咖啡廳或酒吧附近，童心未泯的大人在公園晃蕩之後可以去喝一杯放鬆一下。到了一九七〇年代中期，范艾克建造了很多這類的都市遊戲場；都市史學家莉雅娜‧勒費芙爾（Liane Lefaivre）算出總共有數百座之多，因為荷蘭其他城市也爭相仿效阿姆斯特丹。[12] 可惜，最後存留下來的並不多。

　　設計師建造這些小公園的用意，是希望教導兒童預期並應付都市空間裡模糊的過渡地帶。譬如說，在一九四八年最原初的亨德里克遊戲場（Hendrikplantsoen），嬰兒可以在跟草坪沒有截然區隔的沙坑玩耍。[13] 沙坑和綠草地之間沒有清楚界線是刻意設計的，學步的幼童因而有機會去摸索這種觸覺的差異。沙坑旁有一些給稍大的孩童攀爬和給大人歇腳的地方。從學步區到攀爬區之間的通道，設計師擺放了高矮不同的一些石頭，但不是排成一直線，而是散落成石林似的，小小孩要整個身體挨在石頭上才能爬上爬下。沒有清楚的體能界定又是一種挑戰；邊緣是存在的，但沒有鮮明的區隔。那樣的情境是為了激發孩子去探索。

　　范艾克憑直覺知道，這種空間上的模糊也會促進孩子之間

的互動，那些在石頭上爬來爬去和搖搖晃晃學步的小孩會彼此幫忙。他建造巴斯肯布拉瑟街道公園（Buskenblaserstraat）時這個直覺又進一步發揮。[14] 這座公園本來是街角的一片空地，鄰接的街道上常有車子經過。儘管這公園裡的沙坑有收邊，也從街緣往後退一段距離，但是讓孩子攀爬的設施並沒有多加防護。於是相互合作的活動都和人身安全有關——留意有沒有車輛經過，大聲提醒彼此注意來車，打從一開始，這就是一座嘈雜的公園。孩子在管狀結構裡玩耍時，除了注意有沒有車子靠近，還必須定出使用這些遊樂設施的規則。就像握著解剖刀的解剖家，范艾克獨鍾形狀簡單不太需要說明用途的遊樂設施。正因為巴斯肯布拉瑟街道公園有足夠的空間可以拋球踢球，孩子們想出了讓自己玩得盡興又不會被車子撞到的遊戲規則。因此，建築師用最簡單清晰的元素設計出一座公園，結果讓年輕的使用者培養出預期危險並加以對付的技巧；他並不是藉由隔離來保護他們。

范艾克設計的凡博齊雷爾街公園（Van Boetzelaerstraat）最能展現他的雄心。[15] 這公園原本也是阿姆斯特丹的一塊街角空地，周圍樓房林立，建築師同樣在這裡擺放了讓孩子攀爬的石墩和管狀設施，不過他也試圖把周遭建築的樓面和對街商店納入他的設計——這是個大膽的想法，因為這裡有時車流量很大。此外，青少年在夜裡會盤據角落廝混，希望有什麼事發生，但是坐在長椅上的大人則希望什麼事也不要發生。

凡博齊雷爾街公園很有意思的地方，是這裡的兒童、青少年和成人如何學會共同使用它。它的設計給出了微妙的指引；長椅擺放的位置精心設想過，父母親坐在那兒可以看守在街道邊玩耍的孩子。公園落成後，成群的青少年盤踞在對街的人行道；在

此歇腳的購物者看著孩子在街邊蹦蹦跳跳玩耍但不會干擾到他們；全心在採買的人穿越這空地，一間店逛過一間，入侵在遊戲場活動的人們的地盤。在這個公共領域裡，人與人多半錯身而過，沒有語言的交流。但是這公共領域不會讓人無動於衷或漠不關心，它把鄰近街區的年輕人和年長者都吸引到這裡來。

　　上述這些規劃都具體實現了打造活絡邊緣的目標，也就是造出了具有滲透性的細胞膜。范艾克找到了簡單清晰的方式，讓使用公園的老老少少，更善於預期和應付邊緣地帶的模糊性。當然，這裡有個弔詭的地方。范艾克想得很透徹如何在實地上充分達到那模糊性；他在實地上呈現的邏輯卻一點也不「模糊」。孩童們學會應付他的公園設計裡蘊含的模糊性，定出了他們該守的行為規則。這些公園強調的安全，跟當今大多數的公園設計裡那些把孩子孤立隔離的衛生安全規範並不一樣。

　　范艾克在這些設計裡所用的技巧，跟伊莉莎白大衛的食譜裡的「舅舅邏輯」很類似，他刻意不把結論說出來，或者更具體地說，就像在寫作時用了留白的技巧。范艾克用的方法，其實就是現代主義「少即是多」的原則。換句話說，有效地運用模糊性，會促使製造模糊性的人思考節約性。模糊性和節約性看似格格不入，但是它們在匠藝的這個大家族裡各占一席之地，如果我們把打造模糊性看成使用最小力道的一個特例。如此看來，范艾克對於在遊戲場的哪個地方安排模糊的邊緣可是精心挑選過；通常遊戲場空間跟建築物出入口接連的地方，相比之下是非常明確清楚的。同樣的，伊莉莎白・大衛的食譜也不是沒有鋒利邊緣。關於禽肉的處理，她在食譜裡明明白白寫了很多該做與不該做的事；在那場景敘事裡，這些該做與不該做形成了許多縫隙十

分醒目。在寫作時，留白應該要省著用，要精準地用在讀者很想
知道結果但作者想吊讀者胃口的地方，這樣讀者才會欲罷不能。

范艾克的一大對手是柯比意，比起建築師設計建造個別建
物，柯比意更像是都市規劃家。他是街頭生活的大敵，認為街
道生活最好的情況是嘈雜吵鬧，最糟的情況是地面上無理的混
亂。他在一九二〇年代為了改造瑪黑區（Marais）提出的「巴黎
瓦贊規劃」（Plan Voisin for Paris），打算讓行人從街道上消失，
把這些都市的動脈和靜脈全留給汽車行駛。范艾克在〈無論空間
和時間意味什麼，地點和事件更加重要〉這篇令人難忘的文章裡
指出，他本身和柯比意的不同，是一個製造空間，一個製造地
點。[16] 相較於柯比意認為街道只有交通功能，在范艾克眼裡，地
面是人們「學習」城市的領域。長椅和立柱的擺置，石墩的高
度，沙坑、草坪和水池沒有明確的區隔，都是接受模糊性教育的
學習工具。

臨場發想

門階

紐約下東區的廉租公寓提供了一個例子，說明人們就算沒
有范艾克那樣有啟發性的設計襄助，也能夠益發老練地應付模糊
性。在這裡人們臨場應變。紐約這個貧窮區域的住屋，經過住宅
法在一八六七年實施和一八七九年及一九〇一年的兩次修訂，外
觀已趨於一致，這些建築法規的訂定，是為了提供窮人有日照又
通風的新式密集住宅。這裡的住戶移民居多，經常忽視法規的要

求。屋樓前高起的門階，通常是褐石砌的，原本是設計成進出屋樓的通道。但住戶卻把這些門階當椅凳坐；門階兩側的牆則當成架子擺一些出售的物品，或者用來晾衣服。與其說是通道，門階其實更像可休憩的公共空間，人們在那裡閒晃、聊天和兜售東西，這種街道生活紓解了住小公寓的擁擠。

建築師伯納德‧魯道夫斯基（Bernard Rudofsky）從這些門階的例子獲得啟發。在《沒有建築師的建築》（*Architecture Without Architects*）一書裡，他記載了許多城鎮的構築方式，指出大多數的城市都是居民在沒有一貫的正規設計下，因地制宜建造出來的。人們在建物上添加建物，在街道的盡頭再闢街道，在這個擴張的過程裡，房屋和街道的形式都必須因應現場的不同條件而調整：像開羅這樣的核心城市，或墨西哥市廣闊的外圍地區，都是這樣發展出來的。

臨場應變是使用者的匠藝。讓型格隨著時間的推移起變化。在紐約下東區廉租公寓門階的這個微環境裡，從一個街區到另一街區，變化表現在陳列的物品上，以及晾衣服的方式。不同族裔的街區也使得型格出現各種形變。這情形在今天依舊看得到；在亞洲街區，門階上的椅子會面向街道，在義大利老街區，椅子則是側對著街道，人們就可以看到在其他門階上的鄰居。

把這種領域的形成說成是「自發」的，假使「自發」代表無意間發生的意思，那麼這樣的理解是錯誤的。在這些公寓門階上即興發想的人，觀察並實驗門階和他們的身體之間的關係。就像爵士樂手，即興發想的住戶是遵照特定規則的。街道上隨手可得的實物是既定的，就像爵士樂手的「作弊本」（cheat book，說

作弊是因為很多是盜用原曲）裡每個曲式的旋律和基本和弦也是固定的。出色的爵士即興曲遵循節約準則；變奏是扣著一段主旋律來發展，否則就會散漫失焦；逆行和弦也會受先前樂句所規範的。最重要的，爵士樂手為自己的樂器挑選主旋律時，要考慮到彈奏不同樂器的團員能不能應答。即興演奏最怕各彈各的調。

臨場發想出街道用途的人也是如此。在下東區存留下來的街頭文化裡，書商聚在一起擺攤，但是他們陳列的書各有特色，就像音樂的主旋律和變奏；叫賣小販在台階上各顯神通，顧客可以從一個門階逛向另一個；每一戶人家在樓與樓之間晾衣服，這樣才不會擋住窗戶的視野。對於碰巧路過的人來說，這地方看似很凌亂，其實這是街區居民發想出來的一種亂中有序的節約形式。魯道夫斯基認為，大部分的窮人居住區都是以這種隱藏的秩序發展出來的，這種臨場發想的街頭秩序把人們和社區凝聚在一起，而社區「更新」方案也許能提供更乾淨的街道、漂亮的房子和更寬敞的商店，卻無法讓居民在空間上留下他們存在的印記。

臨場發想不僅會在街頭出現，也會在作坊、辦公室和實驗室出現。跟爵士樂一樣，其他形式的即興發揮涉及到的技巧是可以培養和提升的。期待可以被強化，人們可以愈來愈擅長因應邊界和邊境；他們會愈來愈精於挑選要進行變奏的主旋律。在下一章，我們將探討各種組織如何變得像出色的街頭一樣，但此刻我們先回顧前面的內容做個總結。

第二部總結

貫穿第二部這些繁複內容的主軸是培養技巧的**進程**——這

詞無須多費口舌說明。在匠藝活動中，人們的技能可以精進，也確實如此。由於這進程是曲折的，所以我們在第二部的龐雜內容裡兜兜轉轉。技能的進展也許走走停停，有時甚至要繞路才行。

發展出有智能的手，確實像直線的進程。雙手的指尖必須敏感，才能透過觸摸來判知。達到這目標後，就要處理協調的問題。整合手、腕和前臂的動作，讓我們學到最小力道這門課。一旦掌握這些技巧，手就能和眼睛配合，預判下一步，並因此保持專注。每一階段都在為下一階段奠定基礎，但也都是獨立的挑戰。

在這過程中，傳神達意的說明會比指示性的說明更有幫助。傳神的說明有助於我們理解整個實作過程。我描述了三種傳神的工具：運用同理心，跟新手感同身受，了解他們會遇到什麼困難；場景敘事，把學習者帶到陌生情境裡；使用隱喻，鼓勵學徒發揮想像，重新界定自己在做的事。

在使用工具時，發揮想像很有必要。就算這些工具用途有限或者不好用，只要有創意，依舊能用它們來進行某種維修的工作，我稱為動態維修。強大的工具，或者說萬用工具，充滿了潛藏的甚而是危險的可能性，要開發它們的不同用途，也需要發揮想像力。我試著解說直覺跳躍的形成，淡化這些需要創意來使用的工具的神祕色彩。

沒有人能夠隨時用上這些資源，勞作就跟談戀愛一樣，進展總是忽快忽慢。不過人們的技能確實會提升。我們會想把技能簡化和理性化，就像指導手冊的功能那樣，但這是不可能的，因為我們是複雜的有機體。一個人愈是能夠運用這些技能，他或她會摸索得更深入，也就愈能得到精神的報償，也就是匠人的一種勝任感。

第三部

匠藝活動

第九章

由品質所驅動的工作

　　在這一章和下一章，我將探討實現匠藝活動的兩大議題。首先是匠人想把工作做好的欲望；第二個是做好工作所需要的能力。如同第一部開頭談到的，有些群體注重工作的品質，譬如 Linux 程式設計師，而也有一些群體則不，像是蘇聯建築工人。我們想要更仔細考察，哪些人性因素會促進人懷抱這種雄心。

　　我們啟蒙時代的先輩認為，大自然賦予人類充分的智能把工作做好，他們把人類看成能幹的動物，就是基於這個信念，他們要求人跟人之間應該更為平等。現代社會強調能力的差異，「技能經濟」經常區分聰明的人和愚笨的人。我們啟蒙時代先人的看法沒錯，起碼就匠藝活動來說是如此。每個人具有的基本能力都一樣，能力的多寡也差不多，所以人人都可以成為好匠人；導致人們走上不同的生命道路的，是每個人追求品質的動機和抱負不同。這些動機是社會條件形塑出來的。

❖　❖　❖

　　戴明在一九六〇年代首先提出他的「全面品質管理」概念，對於許多追求利潤的企業主管來說，追求品質的主張似乎花俏多餘。戴明提出了「最重要的事無法被測量」和「監控決定品質」等格言。戴明－史瓦特循環（Deming-Shewhart cycle）是四步驟的品質管理過程，包含了著手去做之前的研究和討論。[1] 頑固的管理者比較採信梅奧（Elton Mayo）的理論。一九二〇年代梅奧及其同事在西方電氣公司（Western Electric Company）對工人的工作動機進行實驗，他發現，最能激發工人提高生產力的方法很簡單，就是把他們當人來對待。然而梅奧並沒有關注這些工人生產的產品品質，也沒有關注他們的主要技能。梅奧的商業客戶感興趣的是員工的服從，不是產品的品質；員工只要快快樂樂幹活不要罷工就好。[2]

　　二次大戰後日本經濟的快速成長，以及同時期德國的經濟奇蹟（Wirtschaftswunder），改變了這類討論。到了一九七〇年代中期，這兩個經濟體以其高品質產品開拓出市場利基，這些高品質產品有些又便宜又好，譬如日本汽車，其他的則是昂貴又好，譬如德國的機械工具。隨著這些市場利基擴大，美國和英國公司的品質標準下降，警鐘開始響起，在一九八〇年代晚期，戴明「重新被發現」而且被視為先知。今天不管是管理者或商學院，無不推崇管理學大師湯姆・彼德斯（Tom Peters）和羅伯特・沃特曼（Robert Waterman）呼籲的「追求卓越」。[3]

　　「追求卓越」多半只是口號，戴明的故事更複雜，有警世意味。它的複雜在於，要能夠激發員工追求品質的動力並且善加運

用，組織本身也必須有設計精良的架構。就像諾基亞公司，組織需要公開流暢的資訊網絡；也跟蘋果公司一樣，必須願意等到產品夠卓越才推向市場。戴明深知，組織的這些面向很少顯示在誰該向誰稟報的管理流程圖中。然而，戴明也不是單純的業務員，只想著提高品質而已；他體認到，追求品質的工作關注的是獲得出色的具體成果，它未必能夠整合或維繫整個組織。

就像我們從英國全民健保醫療看到的，追求高水平造成大量的內部衝突。這是因為人們對於高水平的認定不同；以英國全民健保醫療來說，標準作業程序和可行的實務之間產生衝突。誰來要求品質也會引起分歧。全民健保醫療體系高層堅持醫護人員落實正確的程序，這的確提升了對癌症和心臟病的治療，但是從高層來的同樣要求，卻使得治療較不嚴重的慢性病的醫療品質下降。對卓越的追求也會造成組織能否永續經營的問題，就像史特拉底瓦里的作坊。在這裡，做高品質工作的經驗蘊藏在大師本人的默會知識中，這意味著他的卓越不可能傳給下一代。

最重要的，品質會變成一個議題而不是行銷噱頭，在某種程度上可從「由品質所驅動」的驅動一詞看出來。**驅動**意味著人們為了製作一個實物或培養一種技能所投注的一種執著力。在諸如雷恩等偉大匠人身上都看得到這種執著力，然而不管做大事還是小事，這種執著力都是基本要素。一再改寫某的句子，以便精準傳遞某個意象或文字節奏，就需要某種的執著力。在愛情裡，執著可能會讓戀人的性情變樣；在做事方面，執著可能讓人冥頑不靈又僵化。每一個匠人都要面對這些風險，架構精良的組織也一樣。追求品質意味著學會善用執著力。

我真正見識到人們「由品質所驅動」把執著力灌注於工作

上，是在紐約的一家壽司店，這家位於格林威治村的小店主要是為在異地工作的日本人提供餐食。我會這麼說，部分是因為它只提供日文菜單，這讓美國顧客望而卻步，也因為店裡的電視透過衛星跟東京連線只播日本節目，電視永遠開著，而且音量跟一般人說話聲差不多。店裡的人看電視的同時，也會對著電視裡的人或事說話回嘴。我通常跟幫我修理大提琴的日本朋友上這裡來。

　　某一晚，我們觀看《挑戰者們》（*Project X*），那是報導日本各行各業產品工程師的系列紀錄片。那一週的節目，報導的是手持計算機的發明，店內老顧客全都聚精會神盯著銀幕看；當工程師在新的手持計算機按下「on」鍵，頓時驚呼「它真的可以用！」店裡所有人歡呼叫好。但幾乎在同一刻，他們開始滔滔不絕評論起，近來媒體大肆報導的日本製電池和日本製影印機有起火的危險，此情此景和戰後那些光榮時光，不可同日而語。從他們手指著螢光幕上的手持計算機比劃的樣子來看，顯然大多數人稱讚著電視上那些廠商，但也感嘆著日本目前經濟的低迷蕭條，出於禮貌，他們偶爾會把談話的大意翻譯給我聽，其中穿插著「糟糕」、「可恥」等字眼，當我在吃一片不知名的魚肉時。

　　這就是執著的要義：好和不夠好變得密不可分。在壽司店裡，當我們轉用簡單的英文溝通，我說電池爆炸和影印機起火只是偶發事件，但我的同伴們並不以為然。我這種「大體是安全的」的想法冒犯了他們。執著代表著數以百萬計的每一台手持計算機和每一個電腦電池的品質都不能出錯。執著意味著一視同仁，這正是戴明提出**全面**品質管理的原因。執著有個別名是苛求——每個產品都經過嚴格把關，絕不允許粗心大意而出現例外。好和不夠好的結合使得工作成為近乎苛求的監控。

為什麼有人會如此執著？這壽司店裡的師傅，大多在年輕或年少時遭到日本競爭激烈的教育體制淘汰，選擇了離開那個嚴苛的文化；他們的人生道路各不相同，但最後都來到了紐約這個安靜的角落。多年來我了解到，這些匠人當中很多人頂多是半合法的移民（沒有綠卡，但往往有偽造的社會安全卡，可以從不仔細查證的雇主那裡找到工作）；如果說對於工作品質的自豪代表他們的「日本價值觀」，他們把那種自豪感當成一種象徵，把他們自己和城裡的其他弱勢族裔區隔開來。壽司店裡的人是某種的種族主義者；和他們對品質的堅持相比，他們認為美國黑人和西班牙人都很懶散。

如此一來，他們也展現了執著的第二種特徵：對完美的苛求成了識別的標章。社會學家皮耶・布迪厄（Pierre Bourdieu）指出，組織機構裡或是在族裔群體之間，高舉品質都是宣稱身分的一種工具：比起其他人，我／我們更有動力，更勤奮，更有抱負。[4] 佩戴這種識別標章除了讓人顯得優越，也會讓人在社會裡更形孤立與脫節。這些日本移民不像中世紀金匠。他們對高品質工作的堅持沒有讓他們融入更大的社會裡，反而成為內化史的一部分，徵顯出他們的外來性。我們在後面章節會談到的，同樣追求品質的其他工作者，在組織裡大體上也是孤立疏離的。

對於品質的執著會讓工作處在持續的全面壓力中；秉持這種熱情工作的人可能會對沒那麼要求高品質的人頤指氣使，或者自外於其他人。這兩種情況都很危險；我們先來探討後者。

專業技術
善交際和不擅交際的專家

　　追求卓越的人對別人形成的危險，可以在專家這類人物身上具體看出來。他或她有兩種面貌，人緣好和人緣不好。組織架構得完善，專家在組織內就會好交際有人緣；專家格格不入獨來獨往則是一種警訊，代表組織碰上麻煩了。

　　專家的由來已久，打從人民把專家當作神匠欽佩，也一直享有聲望。從中世紀以來，工匠師傅就是專家，而且必然是個善交際的專家。各行會遵守的古禮習俗和宗教儀式打造出一種社會聯繫，參與其中是工匠師傅的職責。每個工坊裡，作為權威的師傅必須和一小群學徒面對面打交道，這也會進一步磨練出他的交際能力。到了近代，尤其是工業時代來臨之後，博而不精的業餘者逐漸失去了優勢──和專門知識相比，樣樣通樣樣鬆的獵奇似乎沒那麼有價值。在當代，能夠把專家和更大的社群或同僚連結在一起的強大儀式就更少了。

　　社會學家艾略特・克勞斯（Elliott Krause）在《行會之死》（*The Death of the Guilds*）一書裡就提出這個觀點。他對工程師、律師、醫師和學者進行研究後發現，在過去一世紀裡，因為承受不講人情的市場和官僚政府的壓力，各種專業協會的力量減弱了，儘管專業本身變得更嚴謹，專家所受的訓練更嚴苛。比起從前城市裡的各行會，國家或國際專業組織在規模上當然大很多，但克勞斯認為，它們召開的會議仍然具有同樣的聯繫和儀式性質。**專業人士**一詞最早的現代用法指的是，自認為跟一般員工不同的人。大體上，政府及法律監管對於專業團體的限縮比市場

來得大；官僚體制透過法律來規範專家的知識內容。舊時那種共同體不見了——這也是羅伯特・佩盧奇（Robert Perrucci）和喬爾・葛斯特（Joel Gerstl）在他們開創性的研究《沒有共同體的專業》（*Profession without Comminity*）率先提出的觀點。[5]

　　關於專業技能的學術研究歷經三個階段。[6]首先，把「專家」當作已培養出分析能力的人來研究，而且這種分析能力可以運用到各個領域，在企業的各個範疇擔任顧問的就屬於這類的專家。接著，研究者「發現」內容很重要；專家必須擁有特定的大量知識（一萬小時定律就是源於這個發現）。在今天，佩盧奇、葛斯特和克勞斯對於社交力的研究把上述兩個主題結合起來，提出一個問題：如果專家缺乏強大的專業共同體，一個強大的行會，他或她要如何具有交際能力呢？傑出的工作本身能夠讓專家變得外向嗎？

　　薇姆菈・佩特爾（Vimla Patel）和蓋伊・戈倫（Guy Groen）研究過善交際的專家，他們研究的對象是剛畢業的聰明新手醫生和有多年執業經驗的醫生，拿這兩群人的臨床技巧來比較。[7]有經驗的醫生，正如人們所預料，更能做出準確的診斷。大半的原因在於，有經驗的醫生比較會注意到病人身上古怪或奇特的地方，而新手醫生拘泥於教科書內容不知變通，硬生生把通則套到特例上。此外有經驗的醫生會從長期角度來思考，不只是去了解病人過去的病歷，更有意思的是，他會往前看，試圖預見病人病情的前景。新手醫生因為接觸的病歷不多，比較不能想像病人將來的遭遇。有經驗的醫生關注病人的情況會變得如何；新手醫生完全從直接因果關係處理。在手的那一章我們談過匠人的預判能力，經過長期的醫療實作，這預判能力會變得更老練。到頭

來，會把他人當完整的人來對待，是善交際的專家的一個特徵。

　　如何使用不完美的工具，也是探討善交際的專家的一個方式。就像我們在十七世紀許多科學家身上看到的，不完美的工具會讓使用者在製造物品之外也關心如何修理。修理是工匠的基本活動，在今天，人們同樣地認為專家是既能製造也能修理的人。我們不妨回想社會學家哈波的那段話：專家有「全盤的知識，他們不僅了解技術的所有元素，也能掌握整體的目標和融會貫通……製作和修理就是以這種知識為底，而形成一個連續體。」[8] 在哈波對小機工間的研究裡，善交際的專家也都擅長對顧客解說產品和提供建議。換句話說，現代善交際的專家可以輕鬆自在地傳道授業，呼應了中世紀為師如父的角色。

　　最後，專家的社交方面指出了知識傳授的問題，史特拉底瓦里作坊就遇上這個問題。史特拉底瓦里無法把經驗傳承下去，是因為經驗變成他本身的默會知識。當代很多專家覺得自己也陷入史特拉底瓦里的困境──確實，當某人的專業技能只能意會無法言傳，我們就會說那人得了史特拉底瓦里症候群。這種徵候群出現在英國很多醫生身上，因為他們不想討論治療選項，不能面對批評，也不跟同僚吐露內化的體悟。因此，久而久之，跟在專業上表現外向的醫師比起來，他們的技術水平下降。[9] 地方上的家庭醫師──在醫療故事裡令人安心的人物──似乎格外容易得到史特拉底瓦里症候群。

　　哈佛大學由霍華德‧嘉納（Howard Gardner）主持的「良工研究計畫」（GoodWork Project），探討各種方式來克服專業技能的提升會遇上的問題。譬如說，良工研究計畫的研究者，舉了《紐約時報》一度有少數幾個記者敗壞職業道德為例，探討報社

標準如何崩壞。[10]根據「良工研究計畫」的觀點，這樁事件錯在報社。「我們是《紐約時報》」，報紙界的史特拉底瓦里，我們的新聞專業無法言傳。因此，紐約時報並沒有把報導的標準說清楚講明白；這種沉默把報社的門開了一條縫，讓一些肆無忌憚的記者進到這組織來。在嘉納看來，公開透明可以消除這種危險，不過是針對某一群人公開透明：應該要對尚未成為專家的人說明清楚好作品的標準。就嘉納和他的同事們看來，把標準講明白，會激勵專家們把工作做得更出色更誠實。馬修・吉爾（Matthrew Gill）對倫敦的會計師事務所做了類似的分析：非專家認為有理的標準，而不是那些給會計師自己參考的規章，才能讓會計師保有正直。他們必須面向外界，負起本身的責任，這樣才能看清楚他們的工作對於別人來說有什麼意義。[11]非專家也能懂的標準提升了組織整體的品質。

善交際的專家不是在自我覺醒或意識形態的意義上打造共同體，這個共同體純粹是由出色的實踐構成。架構良好的組織到頭來關注員工身為人的整體性，它會鼓勵專家提供指導，它會明訂組織裡人人都懂的標準。

不善交際的專家帶來更複雜的情況。專家和非專家的知識與技術本來就不對等。不善交際的專家會著重這令人不快的比較。突顯這種不對等的明顯後果是，這專家激起了他人的憤恨和恥辱；比較微妙的後果是讓專家感到四面楚歌。

波士頓的烘焙業呈現了這令人不快的比較的兩種後果。在一九七〇年代，波士頓麵包店的運作方式跟中世紀金匠業差不

多；師傅面對面教導學徒烘焙的技藝。到了二〇〇〇年，自動化設備取代了在場指導的烘焙師傅。機器設備的設計者和管理人員在麵包坊現身，這些專家和「小伙子們」之間的關係顯得很緊張。專家們在解說機器的用途和操作方式時，不免會強調他們的專業知識，小伙子們繃著臉聽著。學徒們不得不聽從專家指示，但私底下會嘲笑他們。設計機器的人察覺到了這些不怎麼隱晦的訊息，並沒有面對問題，而是避不見面。他們到現場視察的次數減少了，改用電子郵件來管理。如果說烘焙工人感到不悅，說也奇怪，管理他們的人卻變得疏遠。比起早年那些烘焙師傅，他們對烘焙坊的忠誠度也不高。高層技術人員走「旋轉門」的輪調，也給那些烘焙坊造成困擾。[12]

令人不快的比較會引發競爭，運作良好的公司像是諾基亞當然會想把競爭和合作結合起來，但要達到這種愉快又有生產力的狀態，競爭者得要和睦相處才行。要能和睦相處，競爭者不能太在意誰能力好誰能力差，因為在勞動過程中這些標準帶有控制的意味。老闆常常會輕視員工，正是因為他們認為彼此之間存在著優劣之分，問題是這種輕視也會讓老闆很難對公司感到滿意，反而只看到公司裡充滿了混日子和不稱職的員工。

在專家之間的關係裡，令人不快的比較會讓專家看不清品質的意義。在科學領域，這個大道理要實踐尤其困難。各科學實驗室裡「分秒必爭」──也就是說，搶先發表成果──的激烈程度，說不定會貶低了這項工作本身。

一個惡名昭彰的例子，便是誰最先發現了人類免疫缺乏病毒（Human Immunodeficiency Virus，簡稱 HIV）的爭端，HIV是引起愛滋病的反轉錄病毒。在一九八〇年代，有兩間實驗室分

別發現了愛滋病毒，一間是呂克・蒙塔尼耶（Luc Montagnier）主持的法國巴斯德研究院（Pasteur Institute），另一間是在美國由羅伯特・蓋洛（Robert Gallo）主持的。這兩間實驗室爆發了激烈爭執（最後是法國總統密特朗和美國總統雷根達成一項協議，爭端才落幕）。

這場爭端的焦點是誰最先發現病毒。蒙塔尼耶的實驗室在一九八三年發表研究結果，蓋洛則在一九八四年提出報告，但蓋洛團隊宣稱他們才是領先的一方，因為早在一九七四年他們就對反轉錄病毒做過研究。蒙塔尼耶團隊宣稱，蓋洛不當使用了巴斯德研究院最早培養出來的 HIV 樣本。蓋洛又說他的實驗室最先在「不朽化」細胞株培養出病毒，使得經由驗血來發現 HIV 變得可能；他又進一步宣稱，是他率先開發出在實驗室培養 T 細胞的技術。對新發現的病毒如何命名，這兩個實驗室也爭吵不休：蒙塔尼耶把它稱為 LAV，蓋洛則用 HTLV-III，兩國總統確認了 HIV 這個詞。這場令人疲勞的爭執對兩位科學家的職業生涯至關重大：考量到將來的專利權，這兩位科學家實際上爭的是這個病毒的「所有權」。

在這些關於日期和名稱的問題底下，是關於哪個實驗室更傑出的激烈爭辯，這一點我們可就答不出來了。我們沒有理由說，同樣做出可驗證的成果的人，只因為慢了人家一步，所以就比較差。如果說最先發現病毒的實驗室就大獎獨拿，是工作品質更好的實驗室，也沒有道理；執著於誰最先得出結果跟發現本身是兩回事。這個令人反感的速度比較，把品質標準給扭曲了。然而科學界卻充滿了這種熱烈競爭；執迷於這種競爭的科學家很容易忽略他們所做的事的價值和目的。科學家的步調不像匠人那樣

悠緩，而悠緩才有反思的空間。

❖　　❖　　❖

　　總之，專家有善交際的，也有不善交際的。善交際的專家
會關心他人整體的發展，就像匠人探索物質的變化；他在指導他
人當中磨練修復技巧；他會把標準變得公開透明，也就是說，非
專業的人也會懂。不擅交際的專家會帶給他人羞辱，讓專家四
面楚歌或孤立疏離。令人不快的比較會讓標準變得空洞。不論
木匠、烹飪或科學，所有的專業領域當然都存在著不平等的情
況。問題在於如何運用那個落差。令人不快的比較具有強烈的個
人特性，而善交際的專家比較不會執著於為自己辯白。

　　為了進一步理解這個差異，我們必須更了解執迷的現象本
身。它原本就具有破壞力嗎？還是某些形式的執迷是好的？

❖　　❖　　❖

執迷的兩個面孔
兩座房屋的故事

　　目前的知識界對執迷的負面性質有更多的了解。在心理
學界，「完美主義」就是這些負面性質之一；完美主義指的是
不斷跟自己競爭的人。這種人永遠不會對自己滿意，因為他或
她始終拿理想中的自己跟現實中的自己相比較。瑪利安・艾
利特（Miriam Adderholdt）從這種完美主義的角度來解讀那些
永遠覺得自己不夠纖瘦的年輕女子的厭食行為；湯瑪斯・霍爾

卡（Thomas Hurka）認為，經常感覺到自己有缺陷，是引起高血壓和潰瘍的身心症原因。[13] 從臨床診斷來說，完美主義被歸類為強迫症，也就是說，人們會一而再以同樣的方式去回應他們揮之不去的自卑感。完美主義是一種行為困境。

心理分析的一個學派進一步探究完美主義的內心機制。就心理分析學家奧圖・肯伯格（Otto Kernberg）來看，完美主義者逼迫自己變成一面盾牌，避免讓自己面臨他人的批評：「我寧可毫不留情地嚴厲批判自己，也不讓你來批評我。」[14] 肯柏格學派分析師認為，這種防衛機制的背後藏著一個信念：「對我來說，沒有什麼事物是夠好的。」人生是一場舞台表演，自己就是劇評；怎麼表現都不合格；彷彿這個人成了被自身孤立的專家。心理分析把這種現象稱為自戀，就肯伯格看來，這是一種邊緣人格疾患。[15] 完美主義者要求的品質標準，就是推到了這種邊緣。

社會學也試圖理解完美主義。馬克斯・韋伯（Max Weber）認為完美主義是社會和歷史的產物。他在《新教倫理與資本主義精神》（The Protestant Ethnic and the Spirit of Capitalism）一書裡把這股內在驅力視為一種工作倫理，給了它另一個名稱「世俗禁慾主義」（worldly asceticism）。根據韋伯的觀點，它的出現是因為基督新教和資本主義透過以下的方式結合在一起：「原初避世隱遁的〔基督新教〕已經透過教會主宰著修道院門外的世界。但整體而言，它讓俗世的日常生活保有原本的特性。現在它大力關上身後那扇修道院的門，大步走進世俗的市場，著手讓它的嚴密章法滲透日常作息，讓它融入世俗生活，但它既不屬於這世界，也不是為了這世界。」[16] 這種追求成就的驅力跟天主教的自律差別在於，它只有一位觀眾；在自我的修道院裡，你是唯一評

論者，也是最嚴厲的一個。用日常經驗來說明，韋伯的論述企圖解釋，為什麼人永遠無法滿足於他或她所擁有的，為什麼每次獲得成就的那一刻總會感到空虛。高舉新教倫理旗幟的自我辯白容不下滿足。

　　韋伯對於「世俗禁欲主義」的歷史論述，當今大多數學者都認為漏洞百出。舉例來說，在十七世紀，很多虔誠的天主教徒也在商場汲汲營營追求財富，很多虔誠的新教徒並沒有。韋伯的論述的長處，在於他如何看待人們把競爭欲望推到極端：跟自己證明自己肯定只會造成不幸。說也奇怪，這位社會學家——一位堅定的清教徒——對於完美主義的看法竟比上述那位心理分析學家要寬容得多。肯伯格在談論反向自戀的文章裡質疑自我懷疑的真誠性，韋伯從不懷疑那些賣力工作的人的痛苦的真實性。

　　這些是某種形式的執迷的負面性質。話說回來，匠人的執迷不能用精神分析或韋伯學派的概念來理解。部分的原因在於，工藝的常規作業會讓匠人做得渾然忘我。完美主義會造成內在的高度混亂；工藝的常規提供了穩定的節奏，舒緩了匠人的壓力。這就是哲學家提爾格讀了《百科全書》後，用「沉著勤勉」一詞來描述匠人時所要傳達的意思。此外，匠人對於具體物品或工序的專注也跟「但願我做得到」這種自戀的埋怨大相逕庭。玻璃吹製師歐康娜遭受挫折但心意堅定。假使執迷對匠人來說是個問題，那也就是執迷於如何完成工作。韋伯筆下的賣命工人的確會在工作過程中出現，通常會跟自己競爭，有時會深受完美主義所苦，但不是韋伯想像中那樣吃苦，也不見得總會吃苦，因為工匠活動也會帶來正面的執迷。一九二〇年代晚期建造於維也納的兩座房屋，揭示了執迷的雙面性。

　　從一九二七年到一九二九年，哲學家路德維希・維根斯坦（Ludwig Wittgenstein）為胞姊在昆德曼巷（Kundmanngasse）設計並建造一棟房子，維也納的這條巷子當時有很多空地。維根斯坦儘管有時會驕傲說起位於昆德曼巷的這棟房屋，他終究成了他自己最嚴厲的批判者。一九四○年他在私人的筆記裡寫道，那棟房屋「缺乏健康」；他在心情抑鬱中思忖，雖然他造的建物「中規中矩」，但它缺乏「原始活力」。[17]他鞭辟入裡地診斷出這房屋的弊病，錯在他一開始的認定：「我對建造一棟房屋不感興趣，我感興趣的是……向我自己呈現所有建築的基型。」[18]

　　世上大概找不出比這個更偉大的計畫了。這位年輕哲學家想了解所有建築物的本質，並建造出一個完美範本，生平第一次蓋房子就想跳脫舊框架——除了挪威的小屋之外，這是維根斯坦唯一建造的一棟建物。它的設計初衷是要表現某種共通性：「所有建築的基型」。建造昆德曼巷的房屋期間，是維根斯坦的人生某個階段的尾聲，當時他在哲學上尋找等同「建築基型」的原理；從一九一○年到一九二四年，他鍥而不捨地鑽研那個哲理。後來他會如此嚴苛批評自己設計的房子，我相信，他也在估算這麼大費周章的蓋房子究竟耗去他多少時間精力。但此處我們關心的是這棟房屋：依照維根斯坦的判斷，因為他太想要打造一座完美的建築範本，結果卻蓋出死氣沉沉的房子。一絲不苟的執著卻使得房屋走樣了。

　　鑑定這棟房屋和這位哲學家後來對其弊病的診斷的一個好方法，是把維根斯坦的房子和同時期另一棟在維也納由專業建

築師阿道夫・路斯（Adolf Loos）設計建造的房屋兩相比較。
維根斯坦的建築品味受到路斯的影響，路斯的「穆勒宅」（Villa
Moller）則是他漫長的職業生涯的顛峰之作。一八七〇年出生於
捷克斯洛伐克的布隆（Brunn），路斯在技術學院短暫求學過，
後來前往美國，一面當石匠一面繼續進修。一八九七年他開始投
身建築實踐。起初他以建築的文章和設計藍圖出名，但他始終對
建築營造的物質過程保有強烈的興趣。這兩者的連結讓他體驗到
更正面的執迷，鍥而不捨執意把事情做對，意味著面臨不能掌控
的情況和其他人的勞動，他都必須進行協商調整。

　　維根斯坦首次和路斯見面，是一九一四年七月二十七日在
維也納帝國咖啡廳，當時他對路斯解析建築的文章比實際建造出
來的建物更感興趣。路斯把建築物看成是一種「新客體」（Neue
Sadhlichkeit），他主張建築物應該平實地展現它的功能和形體上
的結構。我們在物質意識那一章談過的「誠實的磚」的精神在新
客體主義裡重新出現，提倡物質與形式合為一體，不過路斯去除
了十八世紀關於物質的討論裡那些擬人化的聯想。同樣的，他也
厭惡他父母那年代的房屋內那些流蘇綴飾、刻花玻璃的枝形大吊
燈、交疊厚鋪在地板上的東方地毯、架子上的各種小擺飾，以及
過多的各式桌子和礙眼擋路的仿古廊柱。

　　路斯在一九〇八年出版的《裝飾與罪惡》（*Ornament and
Crime*）裡抨擊這一切。摒棄這些裝飾的罪惡之後，他試圖把
他早年旅居美國時在日常物品裡發掘到的實用之美納入建築物
裡，譬如手提箱、印刷機和電話。他尤其讚嘆布魯克林大橋和
紐約火車站鋼骨結構的純淨線條。跟他同時代的德國包浩斯學
院（Bauhauss）那些人一樣，路斯擁抱的是工業主義孕育出來的

革命性美學，這種美學在《百科全書》裡已露出徵兆，也跟羅斯金學說大相逕庭。將工藝與藝術合為一體的機器揭示了所有建築形式的精髓之美。

「純淨」和「簡約」特別能引起像維根斯坦這樣出身背景的年輕人共鳴——我們要考量他的出身背景，不僅是要了解他的品味，還有他要打造「向我自己呈現所有建築的基型」會面臨的問題。他的父親卡爾·維根斯坦在當時已經是歐洲最富有的工業家之一。老維根斯坦可不是粗魯的資本家，音樂家馬勒、布魯諾·華爾特（Bruno Walter）、帕布羅·卡薩爾斯（Pablo Casals）都是他家裡的常客；他們會看到老維根斯坦家中牆上掛著克林姆（Gustav Klimt）和其他新派藝術家的畫作；建築師約瑟夫·霍夫曼（Josef Hofmann）曾為卡爾建造一棟鄉間別墅。

但是維根斯坦就跟一戰前富有的猶太人一樣，要謹慎地避免炫富，因為維也納在一八九〇年代反閃族主義高漲，對於飛黃騰達的富貴猶太人特別有反感。位於阿利街（Alleegasse）的氣派的維根斯坦府邸（Palais Wittgenstein）就在炫耀和慎重之間取得平衡，這一點顯現在私密和公眾空間的區分。儘管浴室的水龍頭鍍了金，閨房和小起居室充滿了縞瑪瑙和水蒼玉，大宴會廳的裝潢則相當節制。老維根斯坦想買的畫都買得起，買的也都是最上乘的畫作；但在這宴會廳裡，他只掛出寥寥幾幅挑選過的畫。這也呼應了當時衝著維也納富有的猶太人喊出的口號「裝飾即罪惡」：炫富的裝飾必須低調，就像要小解的人會進去的那類房間會擺的東西。

維根斯坦在帝國咖啡廳與路斯相遇時，雖然他在柏林接受過機械工程師的訓練，也完成了英國曼徹斯特大學的航空工程學

位，但不需要工作。在那咖啡館裡這位年輕的哲學家究竟跟路斯談了什麼不得而知，但這次相遇開啟了一段友誼。維根斯坦的財富逆轉了傳統的師徒關係。自從這次會面以後，年輕的維根斯坦開始祕密地贊助年紀較長的路斯。

　　我們在理解維根斯坦為了建造他那座建物所顯現的負面執迷時，他家族的財富顯得很重要。儘管維根斯坦終就放棄了他的財富，但他為了胞姊建造位於昆曼街的房屋時，只要他認為需要，花起錢來絲毫不手軟。他的姪女赫米娜（Hermine Wittgenstein）在她寫的〈家庭往事〉說了他花錢毫無節制的一個故事：「就在房屋已經完工，要開始打掃入住時，他卻要求把一個大房間的天花板挑高三公分。」[19] 對天花板進行的這個更動看似很微小，事實上牽涉到大量的結構改建，只有不惜砸大錢的客戶才可能這麼做。赫米娜說，諸如此類的變動很多，都是因為「路德維希一絲不苟地非要把比例都調得恰到好處。」[20] 經濟的限制和阻力沒有變成他的老師，結果這種無拘無束的自由造就了最後讓他的房屋「生病」的完美主義。

　　在路斯的建物裡，簡約的美學和金錢的短缺往往脫不了關係，從他一九〇九年到一九一一年在維也納為自己蓋的房子就是一例。他的構想不盡然是清教徒式的；在一九二二年芝加哥論壇報大樓（Chicago Tribune Tower）的競圖中，他為這位有錢客戶添了很多洗鍊的花崗岩廊柱。當他經濟變得寬裕，路斯也會買非洲雕像或威尼斯玻璃擺在他屋內展示。他基於理念和財務狀況選擇節約和樸素，這並不意味著新客體主義拒絕感官的愉悅；對於形式的執迷並沒有讓他對物質的感受變得遲鈍。

　　路斯必須積極回應他遭遇的難題，而建造穆勒宅的過程中

出了不少錯誤表明了這一點。當他發現地基打偏了，他可負擔不起把它整個挖掉重做；他把一面邊牆加厚來因應這個錯誤，讓這道加厚的邊牆成為房屋正面一個引人注目的邊框。穆勒宅的造型純淨，是路斯在現場解決了很多類似的錯誤和阻礙所造就出來的；必要的考量激發他對形體的感受。維根斯坦不知道考量財務的必要，所以在形體和錯誤之間無法進行如此有創意的對話。

要打造出完美的型態，說不定意味著要抹除工作進展的痕跡和證據。消除證據後，物體會顯得嶄新無瑕。這種清理乾淨的完美是一種靜止狀態；物體無法透露自身形成的故事。根據這個基本差異，我們來比較這兩棟房屋，看看它們在牆面比例、房間大小和建材細節上的成果如何。

就形式來說，維根斯坦的房屋很像四面連著不同小盒子的一個大鞋盒；只有後方盒子的屋頂是斜面的。房屋的表面一概抹上光滑的灰色石灰泥；光禿禿的毫無裝飾。房屋的窗戶排列工整，尤其是正面的窗戶。房屋有三層樓，每層樓有三扇窗，這些窗戶像是等距離分布在三條等長的板子上。穆勒宅則是不一樣的箱子。路斯建造穆勒宅時，已經拋開了他早年認為房屋建應該表裡如一的信念。外牆上的窗戶大小不同，錯落有致自成一種構圖，很像一幅蒙德里安（Mondrian）的畫作。在維根斯坦的房屋，窗戶的設計像套公式很死板，穆勒宅的窗戶則趣味橫生。會有這種差別的一個原因是，路斯花大量的時間在工地，他會在紙上畫出一天當中光線落在建物表面的變化，不厭其煩一次次修改草圖。維根斯坦不輕易畫圖；他的畫並不有趣。

進到這兩棟屋子裡，對比更加鮮明。在穆勒宅前廳，廊柱、階梯、地板和牆壁的表面，無不在邀請造訪者往屋內走。路

斯引入光線照亮這些表面的巧思居功厥偉,當人往前走,光線會跟著起變化,從而改變了房屋的堅固形體的樣貌。維根斯坦的房屋的前廳和入口玄關,就沒有發出這般的邀請。他對精確比例的執迷,使得前廳看起來更像一個孤立的房間。原因出在維根斯坦應用在這空間的計算:屋內玻璃門的比例和屋外窗戶的比例一致,地板的比例也跟門的比例一樣。天光只能間接地照射進來,也不會有變化;入夜後光線來自一顆裸露的燈泡。當人往屋內走,靜態空間和動態空間的這種差別就愈發明顯。

　　當代設計師要面對的基本挑戰,是個別房間的大小和串連這些房間的動線關係。法國舊制度貴族建築裡那種連列廳(enfilade)——也就是在一條軸線上依次縱貫串聯房間,人們可以井然有序地從一個房間走到另一間——更仰賴的是房門的位置而不是房間的大小。當代建築師希望人們能夠在空間裡自由移動,會把居家室內的門加大,消除室內的隔牆。但是連列廳的藝術很複雜,不只是移除房間和房間之間的障礙而已:牆的形式、地面的高低變化、光線的變化都是設計動線時要考量的,如此一來你才知道往哪裡走,可以走多快,最後可以在哪裡歇腳。

　　路斯高明地計算出每個房間的大小,根據的是從一個房間移動到另一個房間的律動節奏;維根斯坦把每個房間單獨看成維度和比例的問題。路斯的高明充分展現在起居室裡地面的層次有別、建材的混搭和採光的繁複;這些元素延續了入口走廊發出的邀請。維根斯坦的起居室則是個封閉空間。維根斯坦試圖用一種生硬的方式創造流動,他在起居室的一頭、鄰接書房的地方設計了一道摺門,拉開摺門兩個房間就完全相通,但是兩個房間之間沒有障礙不代表就會形成有方向的動線。它們只是兩個相鄰的盒

子，各有各的功能（維根斯坦就是把這間起居室的天花板先壓低後來又挑高一吋）。

最後，建材細節也有明顯對比。穆勒宅內部並非毫無裝飾，但也不多。壺罐、花盆及畫作和壁面毫不違和；這些物品的大小也精心挑選過，所以擺放在房間裡不會喧賓奪主。在一九二〇年代早期，路斯逐漸打破他對工業主義純淨美感的信念，開始拓展這種愉悅感官的簡約性。到了他建造穆勒宅時，他讓屋子裡洋溢著木質紋理的素樸溫潤。

維根斯坦用的建材，從某方面來說──至少從我的觀點來說──是符合新客體主義理念的漂亮物品。維根斯坦把他在工程學的才能發揮到暖氣和鑰匙之類的物品，以及譬如廚房這種他那年代的專業建築師很少會花心思的地方。多虧他的財富，他可以自行設計並特地訂製所有東西，不必使用現成品。他就為廚房的窗戶特地設計了一個漂亮的手把。這手把令人驚豔，因為它是少數幾個以實用性為考量而不是表現形式的設計之一。不過這房屋的門把又反映出維根斯坦對完美比例的執迷，它們被安裝在地面和天花板之間的中央點，很不好用。在穆勒宅，路斯的心思完全沒放在硬體的細節；暖氣和管線都隱藏在或被包覆在木頭或石塊等觸感較柔和的表面底下。

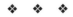

因此這個建築的例子說明了執迷的雙面性。維根斯坦屋呈現其中一面，這一面的執迷毫不受約束，結果事與願違；路斯的房屋呈現另一面，這位建築師具有同樣審美觀，但他的執迷更有節制，他也更樂意去玩味和投入形體與物質之間的對話，最後建

造出他相當自豪的一棟家屋。我們可以說，健康的執迷會審問自身的初衷和信念。當然很多建築師認為，維根斯坦的房屋不如他想的那麼糟。那些欣賞這棟房屋的人不太理會他後來對房子的評論，認為這位原本就非常神經質的建築師自然會說出神經質的評語。我認為，我們最好把維根斯坦的評論聽進去，因為那是一個能夠看清自己的成人所下的結語。

　　在那段自我批判的歲月裡維根斯坦已經看出，他從自己設計的房屋看到的弊病，反映的是完美主義對哲學以及更廣泛的心靈生活所造成的破壞性後果。他早年寫的《邏輯哲學論》（*Tractatus*），目的就是對邏輯思維建立最嚴格的檢驗；後來他在反思昆曼街房屋那時期，又寫了《哲學研究》（*Philosophical Investigations*）[21]，書中大半是企圖把哲學從那嚴苛冷硬的思維架構解放出來。這位哲學家此時對玩味語言、色彩和其他感官經驗更感興趣，熱中於探討悖論和寓言，而不是制定原則，此時就這位哲學家看來，追求所有建築的理想基型無怪乎是「病態」又「死氣沉沉」。

　　我之所以詳細敘述這兩座房屋，是因為它們顯現出來的雙面性指出了如何在更日常的勞動裡駕馭執迷的準則。

● 好匠人明白草圖的重要——也就是說，剛開始時，你不是很清楚你要做什麼。開始蓋穆勒宅時，路斯希望蓋出一棟好房子；他以前的經驗為他準備了一個型格，但是他到達工地現場之前不會有進一步的想法。初步的草圖是避免過早下定論的作業程序。反觀維根斯坦，在現場開始動工之前他就已經知道自己要做什麼、預備做到什麼。在這種形式的執迷中，一概要根據藍圖構想來施工。

● 好匠人會重視臨場應變和節制。路斯善加運用了這兩者。在物質意識那一章，我們強調了變形的價值。路斯把工地現場的問題當成機會，讓很多物體產生了形變；維根斯坦既不關心也不了解利用難題的必要性。執迷蒙蔽了他的眼睛，讓他看不到任何可能性。

● 好匠人必須避免一絲不苟非把問題處理得盡善盡美不可，以致於跟整體脫節的地步；否則就像昆曼街房屋，各個房間之間失去了關聯。執迷於完美比例是維根斯坦屋的門廳喪失連接性的原因。有個正面的做法是讓事物有一定程度的缺失，不去解決也是一種解決。

● 好匠人要避免淪為自我炫耀的完美主義──在這種情況下，製作者一心想炫耀他或她的本事，而不是展示產品的特性。這就是昆曼街房屋的門把等這類手工五金的問題所在：設計者透過這些製品炫耀某種形式。好匠人要避開這種刻意指出某件事很重要的表現。

● 好匠人知道何時喊停。繼續下去很可能有害無益。維根斯坦的房屋明確指出了該喊停的時間：也就是製作者為了讓產品看起來渾然天成，想要抹除製作過程的所有痕跡的時候。

　　如果打造一個機構就好比建造一棟房屋，你會想用路斯的方式來建立，而不是用維根斯坦的方式。你不會一下子就設計出完美的體系，你會先草擬一個可以逐步開展的特定架構。在這機構裡，你會跟路斯一樣要解決動線的問題，邀請人們從一個領域移動到另一領域。你要應付各種難題、意外和侷限。你不會把機構人員的職責完善區分，免得人員可以互不往來獨立作業，就像維根斯坦那些孤立的房間。你會知道機構的打造要何時喊停，一

些沒解決的問題就擱著，你會原封不動的保留機構如何形成的痕跡。你想要一個有活力的機構。你打造這個機構時不會一絲不苟追求完美；維根斯坦明白這樣的一絲不苟讓他的房屋死氣沉沉。不論興建一所學校、一間公司或某種專業實踐，用路斯的方式來進行才能打造出高社交品質的機構。

志業
一個持續的敘事

　　也許路斯和維根斯坦之間最大的差別，是路斯的工作有故事可說；每一個建案都像是他生命的一章。維根斯坦沒有那樣的故事可說，那一翻兩瞪眼的賭局令他失望後，他沒再蓋另一棟房屋。這個差別指出了執迷的另一個積極面向：如何驅使人們從工作中生產更多作品。

　　韋伯把這種持續的敘事稱為「志業」（vocation）。韋伯用來指涉志業的德文 Beruf，包含兩層意義：知識和技能的逐漸累積，以及愈來愈堅定的信念，也就是一個人自認此生注定要去做的一件事。韋伯在他的論文「學術作為一種志業」裡提出志業的這些特徵。[22] 他的意思粗略地說就是：人生是不斷地堆疊積累。相形之下，「俗世的禁欲主義」既不能提供累積技能的滿足，也無法讓人愈來愈深信某件事是此生注定要去做的。

　　志業的觀念根植於宗教。在早期的基督教信仰裡，志業被視為是一種自我甦醒，就像神職人員感受到上帝發出呼召的澈悟。如同奧古斯丁歸信基督的歷程，信徒一旦回應上帝的召喚，他或她回想過去，就會深信事奉上帝是自己這輩子始終會做

的工作，別無其他。跟印度教不一樣，基督教志業不是世襲的；個人必須根據他或她本身的自由意志去回應呼召。在今天，福音派基督教的成人信徒「委身於基督的決定」保有這種二元性──決定和天命合為一體。

　　儘管韋伯對科學志業有一些理想化看法，但他深知志業的這種宗教基礎也反映在世俗世界裡。一位領導者，基督也好，拿破崙也罷，能讓信徒幡然大悟，看到一條可追隨的道路；具有領袖魅力的人確實會起這種激勵作用，讓他人胸懷壯志。科學的志業反而必須「發自內心」，要依靠有紀律的種種努力──實驗室的例行作業，或者依此類推，練琴也是一樣──每一次的努力都不是什麼驚天動地的事。人們不需要受過良好教育才能追隨基督或拿破崙，但從事科學的志業，知識素養至關重要。一個人的**修養**（Bildung）──他或她早年受的訓練和社會教化──為知識活動奠定了基礎，讓這種自動自發的活動在成年生活持續下去。

　　「苛求」和「執迷」的特質在這良性的志業看似格格不入。我們倒不如說，時間能夠磨平它們的稜角，淡化傷害。社會學家傑瑞米・西布魯克（Jeremy Seabrook）幾年前採訪過連恩・格林翰（Len Greenham），這位年老的摩洛哥皮雕工匠住在英格蘭北部。格林翰年輕時學會處理摩洛哥山羊皮，為裝訂書籍或製作手提包提供原料，格林翰繼承父親和祖父的衣缽，跟他們一樣為這個精細棘手的工藝奉獻了一生歲月。他的家庭生活以及每天的作息都是根據這個工作的步調節奏來安排。他從不抽菸，因為「抽菸會影響你的耐力」，他也從事許多運動，為的是保有體能來從事這份工作。[23] 他也許執迷於工作，也自我要求很高，但和那些起爭執的 HIV 博士們不一樣；他穩定地為自己的人生添加

價值。

　　然而格林翰並非與世無爭。儘管他知道自己過得很好，但在訪談裡他表達了很多憂慮。手工書裝訂的成本太過昂貴，他的公司在英國難以為繼；這門工藝目前在印度蓬勃發展。「我爺爺會覺得很悲哀的，這個行業和工藝畢竟延續了好幾代，累積了多少老匠人畢生的智慧，卻是後繼無人。」[24] 但他依舊堅定地繼續工作著；他的匠人精神支撐著他。

　　在古英語裡，「職業」（career）意味著一條鋪好的道路，而「工作」（job）意味著可以任意挪動的一堆煤炭或木柴。中世紀金匠業就是這條「職業」道路的一個例子。金匠的人生道路已經鋪好了，他會走過哪些階段也清楚標示出來，縱使他並不確定工作會落腳何處。他的人生是線性發展。如第一章談到的，「技能社會」正在剷除這條職業道路；在舊觀念裡要四處移動的工作現在蔚為流行；現代人在工作生涯裡需要培養多樣的本領，不能光靠單一技能；在職場上負責過很多方案或任務之後，就不會再相信只要把一件事做好即可。這種發展態勢，工匠活動尤其岌岌可危，因為匠藝是以緩慢的學習和長年的習性為基礎。工匠的執迷——也是格蘭翰的執迷——似乎再也沒有回報。

　　我不認為匠人注定走上末路。學校和政府機構，即便是追求利潤的企業，都可以採取一個具體的作為來扶持各種的志業。那就是逐步提升技能，尤其是透過就業轉型的培訓。從事手工勞動的匠人受過這種培訓後更是前景看好。好的手工勞動所需的紀律是一大助力，因為他們關注的是具體的問題，不是多變的

人際互動。基於這個原因，水電工比業務員更容易被培訓成電腦程式設計師；水電工擁有的技能習性和對物質的關注，會讓再培訓的過程更順暢。雇主通常看不到這個機會，因為他們認為手工勞動是不用動腦筋的，就像鄂蘭想像中的「勞動之獸」。但是這整本書讀下來我們知道，手工勞動最需要腦袋的配合。對於好的匠人來說，常規的作業不是靜態的；它們會演變，而匠人的技藝則隨之提升。

　　大多數人都希望自己的生活不僅只是零散事件的堆疊而已。[25]架構精良的組織會回應這種願望，一但它認定忠誠度很重要。比起常換工作的人，受過組織提供的在職培訓的員工對組織更有感情。當企業的營運走下坡時，員工的忠誠度格外重要；忠誠的員工會留守崗位，工作更長的時間，甚至願意減薪，而不是一走了之。強化技能不管對個人來說還是集體而言都不是萬靈丹。在當代經濟裡，換工作是常態。然而想辦法利用既有的技能，也許是擴展原有的技能，也許是以它為基礎再學習其他技能，才是幫助個體及時找到方向的好對策。架構良好的組織會採用這個對策來凝聚向心力。

　　總之，想把工作做好的動力可是一點也不簡單。此外，這股個人動機和社會組織是分不開的。也許在我們每個人心裡都希望跟日本工程師一樣，不僅始終如一地把事情做好，也因此而與眾不同，但這只是故事的開端。組織機構必須讓這樣的員工融入群體；他或她必須設法忍受盲目的競爭。這位員工必須學會在工作中駕馭執迷，去審問它和馴化它。想把工作做好的動力賦予人

一種投入志業的感覺；設計不良的組織忽視員工想持續累積生活意義的願望，設計良好的組織會從中獲益。

第十章

能力

　　我把最具爭議的主張留到本書的末尾來討論：幾乎人人都可以變成好匠人。這個主張之所以具有爭議性，是因為現代社會根據人的能力高低來區分高下。你愈是精通某件事，你愈可能屬於鳳毛麟角。這個觀點不僅被應用到天生的智能，也應用到能力的後續開發：你開發得愈多，你愈可能屬於鳳毛麟角。

　　匠藝活動不適合用這種概念來看。這一章後面會談到，匠藝活動的慣常節奏來自於童年的玩耍經驗，幾乎每個小孩都很會玩耍。匠人在實作中與物質的對話，是智力測驗測不出來的；同樣的，大多數人也能準確理解自己的身體感受。匠藝體現一種巨大弔詭，也就是高度精細複雜的活動竟然發自簡單的心靈作用，譬如具體指認事實進而去質疑探究它。

　　人生而不平等，這一點沒有人會否認。但是不平等不是人類最重要的事實。人類會製造東西的能力更加揭示了人類的共通

點。人人具有這些共通才能，這事實帶來了一個政治後果。狄德羅在《百科全書》裡不管是在大的通則還是實踐的細節上，都證實了工匠的才能有其共同之處，因為有一種政府觀是建立在這個基礎之上。人們學會把工作做好，才能管好自己，從而變成好公民。一個勤勞的女僕比她的慵懶女主人更可能成為一個好公民。湯瑪斯‧傑弗遜（Thomas Jefferson）就是站在同樣的立場稱讚美國農民或工匠是民主的基石，務實工作的人能夠判斷政府的建設是否完善，因為他了解建設是怎麼回事——可惜傑弗遜沒用這個觀點看待他的奴隸。把工作做好就會變成好公民這個信念，在近代歷史的發展過程裡遭到曲解和誤用，最後變成了蘇聯帝國那些令人沮喪的空洞謊言。透過令人反感的比較所確立的不平等受到重視，工作能力高下有別似乎成了更可靠的真實——但這個「真實」損害了民主的參與。

　　我們想找回一些適合我們這個年代的啟蒙主義精神。我們希望共通的工作能力教導我們如何管理自己，並且在這個共同基礎上和其他公民產生聯繫。

工作與遊戲
匠藝的脈絡

　　這個共同基礎顯現在人類發展的初期，在遊戲這門技藝裡。只有在遊戲本身是為了逃避現實，工作和遊戲才是對立的。遊戲不是脫離現實，恰恰相反，遊戲讓孩子學習如何與人來往，促進孩子的認知發展；遊戲讓孩子學習服從規則，也給孩子空間去反抗這種紀律，讓孩子去打造和試驗他們必須遵守的規

則。人們開始工作後，這些能力讓他們一輩子受用。

　　遊戲發生在兩種範疇。在競賽裡，玩家開始行動之前規則已經設定好了。規則確立後，玩家就要聽命於它。比賽確立了重複的節奏。在領域更開放的遊戲裡，譬如孩子拿起一塊氈布來玩，感覺的刺激居於主導地位；孩子會把玩這塊布，拿它進行各種實驗，開始與物品進行對話。

　　頭一位探討遊戲的現代作家是弗里德里希・席勒（Friedrich von Schiller），他在《美育書簡》（*On the Aesthetic Education of Man*）的第十四封信裡宣稱：「感性衝動從身體上支配我們，形式衝動則從精神上支配……這兩者在遊戲衝動裡共同起作用。」[1] 就席勒的觀點來看，遊戲調節著愉悅和刻苦；遊戲規則讓人類行動達成平衡。這個論點後來在十九世紀沉寂下來，當時很多心理學家認為遊戲更類似作夢，是和作夢的飄忽歷程很像的一種自發的身體行為。到了二十世紀，輪到這些心理學家的觀點消退，席勒的觀點又復出，不過這回是在心理治療室裡。佛洛伊德指出，作夢本身有一定的邏輯，一種類似玩遊戲的邏輯。[2]

　　在佛洛伊德提出作夢類似玩遊戲的觀點之後的一個世代，尤罕・胡伊青加（Johan Huizinga）在他的《遊戲的人》（*Homo Ludens*）一書裡，在遊戲和工作之間畫出了一條明確的界線。[3] 這部偉大著作指出，在現代以前的歐洲，成年人跟他們的孩子一樣喜歡玩紙牌、比手畫腳猜字謎，甚至也玩玩具。就胡伊青加看來，工業革命的嚴苛讓成年人拋開了玩具；現代的工作是「極其嚴肅」的。因此他認為，當實用性掛帥，成年人便失去了思考能力裡某個很核心的東西；他們喪失了隨意玩弄氈布的開闊遊戲裡那種奔放的好奇心。不過胡伊青加也指出，人在玩遊戲時有一種

「莊重」（formal gravity）——用他的措辭來說；他知道這種莊重跟好奇心同等重要。

打從他的年代起，很多人類學家從儀式的角度來理解這種莊重。這方面的研究中最著名的人類學家是克利福德・格爾茨（Clifford Geetz），他造出「深度遊戲」（deep play）一詞，將之應用到形形色色的儀式裡，譬如中東商家給登門的顧客倒一杯咖啡的禮數、印尼的鬥雞、峇里島的政治祭典。[4] 跟胡伊青加不一樣的是，格爾茨強調，童年從遊戲中培養的能力跟成人的角色譬如神職人員、業務代表、都市規劃者或政治家等之間的關係有清楚的脈絡可尋。格爾茨認為，胡伊青加對於昔日的惋惜多少蒙蔽了他的目光，看不到一個事實，那就是編造規則和實現規則是人生的一條軸線。

我們前面討論過的范艾克在阿姆斯特丹設計的幾座公園，就展現了這個有脈絡可尋的關係。這位設計師把各區域之間的邊界變得模糊，從遊戲中的孩子提煉一些身體的儀式；孩子們要學會編排自己的動作，才能保障安全。范艾克希望，接觸和旁觀的儀式會因此成形：學步的孩子圍在一起挖沙、稍大一點的孩子玩球、青少年或嬉鬧或告白、大人逛街累了一邊歇腳一邊觀看——這些構成了格爾茨所謂的深度遊戲的「場景」，也是凝聚人們交際應酬的日常儀式。

但遊戲這門技藝實際上如何把遊戲和工作連結起來？對艾瑞克・艾瑞克森（Eric Erikson）來說是個迫切問題，艾瑞克森大概是二十世紀裡把遊戲描述得最動人的一個作家，他是一位心理分析學家，投注了畢生的大半精力在研究兒童怎麼玩積木、填充熊和紙牌、為什麼需要這些東西，以及這一切所帶來的嚴肅後

果。[5] 他認為這些經驗和工作的關係，就像早期實驗和匠藝活動的關係。

在幼兒園觀察時，艾瑞克森可不願意變成佛洛伊德學派。他看到男孩子用積木建造高樓或用紙牌建造房屋時非蓋到倒塌不罷休，但他不輕易採用佛洛伊德那些關於勃起和射精的陽物崇拜來解釋。他反而注意到，這些男生其實是想測試，用這些積木或紙牌蓋房子「到底可以蓋多高？」。同樣的，他納悶小女生為何要反覆幫洋娃娃穿上衣服又脫掉。從佛洛依德的觀點，這種舉動可以解釋為隱蔽和展露身體性器官和性感帶。就艾瑞克森看來，這些女孩子同樣都在學習一種操作——小女生專注於靈巧地扣鈕扣以及熟練地拉整衣服。不管男生女生，都會拉扯泰迪熊被縫上去的眼睛，但他們未必是表現出攻擊行為。他們是想知道泰迪熊「到底有多強壯？」而不是對它發脾氣。遊戲也許可以視為探討幼兒期性慾的領域，但是在諸如「玩具與理性」（Toys and Their Reasons）的論文裡，艾瑞克森認為，遊戲也是對物品進行技術性的工作。[6]

或許他最禁得起檢驗的洞察是對客體化現象的看法，也就是物體本身變得很重要。我們在前面談過，溫尼考特和鮑比的「客體關係」學派強調，嬰兒從物體本身感受的經驗是分離與失落的結果。艾瑞克森的看法不同，他強調的是幼兒對無生命物體的心理投射能力，也就是會在成年生活持續起作用的擬人化能力，譬如賦予磚頭「誠實」的特質。但是對艾瑞克森來說，這是一種雙向的關係；客體現實會回話，它會持續修正心理投射，提醒人注意客體的真相。小男生會把自己投射在玩具熊身上，也許還為眼睛縫得很牢固的這隻熊取名字，但玩具熊那雙不動人的眼

晴仍會提醒小男生，別真以為這隻熊跟自己很像。遊戲中的這個過程，就是匠人跟物質譬如黏土和玻璃之間的那種對話的源頭。

然而艾瑞克森並沒有提到什麼樣的規則能夠促進這種對話。相關的規則少說有兩種。

首先，規則的制定的連貫性。小孩子為玩具或遊戲想出來的規則，很多在一開始時是行不通的，譬如沒有可行的計分規則。連貫的規則需要玩家合作，每個小孩都要同意遵守規則才行。一致的規則要有包容性，必須適用於能力不同的所有玩家。一致性的核心在於重複，規則的發明要能讓遊戲可以一玩再玩。反覆玩一個遊戲，一次又一次進行一套程序，這樣才能為實踐經驗打好地基。在童年的遊戲裡，孩子們也學會了如何修正自己制定的規則，而這一點也會對日後的成年生活帶來影響，這就像重複練習一項技巧，我們可以逐步地修正、更改或提升它。為了讓技能更上層樓，我們必須改變那些重複的規則——就是這類的規則變形，讓歐康娜的吹製玻璃技術更精進。總而言之，遊戲啟動了練習，而練習關乎重複和調整。

其次，遊戲是學習如何增加複雜度的一種教育。身為父母親，我們會觀察到孩子在四、五歲時會經驗到從未有過的無聊；簡單的玩具不再引起他們的興趣。心理學家把這種無聊解釋為小孩子更能夠對他們的客體世界做出判斷。孩子肯定能夠想出複雜的玩法來玩「乏味」的簡單物體——譬如樂高積木或西洋棋。重要的是那些客體，孩子能夠操作那些客體做出複雜的結構，促進認知能力的發展。[7] 有了閱讀能力後，孩子更能進一步創造更精細的遊戲規則。

人們會在工作中增加事物的複雜度，就是來自這些能力。

解剖刀這個簡單工具，在十七世紀就被用來在科學研究上執行高度複雜的功能，就像十五世紀平刃螺絲起子那樣；兩者起初都是基本的工具。它們能夠完成複雜的工作，只因為我們成年人學會了把玩各種可能性，而不是把它們當成固定用途的工具。跟遊戲一樣，對於匠藝活動來說，無聊同樣是重要的刺激，感到無聊的匠人會開始去想手邊的工具還可以用來做什麼事。

連貫性和增加複雜度確實會有矛盾，但是從重新修正遊戲規則當中，孩子學會如何處理這些張力。心理學家傑羅姆・布魯納（Jerome Bruner）觀察到，四到六歲的孩子玩遊戲時，複雜度所占的分量比連貫性高。到了童年中期，八到十歲之間，嚴格規則更形重要，到了青春期早期，又能夠把這兩者處理得平衡。[8] 席勒把遊戲視為支點時，他腦裡所想的就是這種平衡。

以上關於遊戲這門技藝跟工作之間的連結的簡要說明，對我們來說應該具有啟蒙意義。匠藝活動有賴於兒童從遊戲中所學到的，這包括與實質客體的對話、遵守規則的自律和制定愈來愈複雜的規則。遊戲是非常普遍的現象，充滿了值得成年人去思忖的深意，但是現代人卻固守偏見，認定僅有少數人有能力把工作做得非常傑出。回頭去看傑佛遜的政治信念，我們也許可以用另一個說法陳述這個成見：好公民特質在遊戲中顯現，卻在工作中失落了。

也許人們理解能力的方式，可以說明這些偏見的形成。

能力

定位、質疑、觸類旁通

　　啟蒙時代的思想家們認為匠藝的能力是天生的。現代生物學證明了這個看法是正確的；多虧神經學的進步，我們更清楚理解了人的大腦中各種能力的分布。我們可以畫出腦神經分布圖，明確指出譬如說大腦的哪一區負責我們的聽力，以及我們如何處理音樂技藝所需的神經訊息。

　　對音樂聲音的初步反應始於聽覺皮層，它位於腦中央深處。人們對於物理性聲音的反應主要是來自大腦的皮質下結構，在這裡，節奏刺激小腦的活動。處理這類訊息的能力也有個腦神經分布圖。前額葉皮質針對手的動作是否正確提供回饋，這裡是產生「這樣就對了！」的經驗的腦神經區域。學習看樂譜牽涉到視覺皮層。彈奏和聆聽音樂時感受到的各種情緒在大腦裡也各自有特定的區域。較簡單的反應會讓小腦蚓部變得興奮，較複雜的反應則是讓杏仁體變得興奮。[9]

　　因為這種複雜性，大腦是以多線進行的平行方式而不是以單線進行的一系列方式在處理訊息。大腦內各區域就像有連線的好幾組微電腦同時在運作，處理本身的訊息之外，還要跟其他區域聯絡溝通。就聽覺來說，假使有某個區位受損，那麼其他區位對聲音進行思考時也會運轉不順暢。大腦內所有區域之間的神經刺激、傳遞和回饋愈多，我們的思考和感受也會更多。[10]

　　這個天生能力的分布圖會令人感到不安，並不在於它呈現的許多事實——這些事實將來都會被修正——而是在於它的弦外之音。這個分布圖是不是表示人類先天就是不平等的？你的前

額葉皮質會比我的更發達嗎？我們想指出，對於人類在結構上或基因上的不平等的憂慮有個古老根源。在西方哲學，它可以追溯到預定論（predestination）的觀念。

柏拉圖在《理想國》的尾聲說了一則「厄耳神話」（Myth of Er），一個人到了死後的世界走一回的故事。[11]厄耳發現陰曹地府裡發生著一種很像靈魂輪迴轉世的事；靈魂要選擇他們來世要進入的肉身和要過的生活。有些人選得很糟糕，他們想逃離前世的苦難，結果進入始料未及的新人生。有些人選擇明智，這是因為他們在前世獲取了如何把某件事做好的知識，這種知識讓他們做出穩健的判斷。不論如何，進入新的身體降生後，每個人都擁有一份天命，也就是他或她將來會成為什麼樣的人的一個圖樣。

這個觀點和預定論大不相同，預定論後來出現在基督教信仰裡，特別是喀爾文主義新教派（Calvinist Protestantism）裡。約翰・喀爾文（John Calvin）認為，靈魂在出生之際已經由上帝預定好是要獲得救贖，還是要下地獄。然而喀爾文的上帝像個虐待狂，祂不讓個體知道自己的命運，又迫使他們乞求憐憫，證明自己有資格得救，好讓命運被改寫。上帝虐待人之外又一派神祕：既定的天命要如何改寫呢？我們沒有要跳進神學的這個無底洞，只是要指出這種的預定論把天生和不平等連結在一起：有些人更值得上帝憐憫，因為他們的靈體在一出生時就比其他人更優質；人這輩子要改變命運，依然是要設法把別人比下去。

喀爾文主義在一個世紀之前的優生學運動裡，露出了更惡形惡狀的現代樣貌，尤其是在威廉・瑟穆納（William Graham Sumner）的文章裡：不要把資源浪費在沒有天生能力去運用它的個體或群體上。惡劣程度不相上下的一個觀點出現在教育方

面：先分辨學生有沒有學習能力再決定要不要施以教導。柏拉圖主義的觀點比較正面一些：你先天的能力也許不如人，但是你可以靠後天的努力來補足，但是這觀點要安慰得了人，得要別人都不太努力去補足。

如果我們以為大腦內多方的連線和平行的處理歷程是個封閉系統，也就是採取當代工程版的預定論，以為人在出生時這個系統已經架設好了，從此便根據它本身的內在邏輯來運作，那麼我們無疑把大腦構造想得太簡單了。我們可以採用另一個工程模式來看，也就是開放的系統，在這個系統裡，向前的發展會反饋給起始的條件。文化對於大腦起的作用就是一種開放系統，而且以一種特殊方式起作用；形形色色的環境會刺激或抑制大腦各個區域諸如前額葉皮質的平行處理的運作。所以瑪莎・納斯邦（Martha Nussbaum）和阿馬蒂亞・森（Amartya Sen）更喜歡用**本領**（capability）這個詞而不用**能力**（ability），認為每一種本領不是受文化激發就是壓抑。就像在探討手的抓握和預判的那一章談到的，本領內建在人類雙手的骨骼構造中。雖然有些人的手很大，有些人天生就能夠把手張得很開，但是手是靈巧或笨拙的真正差別，在於手後天所受的激發和訓練。

就連那些強烈反對人生下來是一塊「白板」的生物學家也贊成這個觀點。就某個程度來說，對於不平等的關注讓人忽略了另一個同樣重大的議題，那就是大腦的能力過剩。譬如說，認知科學家史迪芬・平克（Steven Pinker）對於語言編程（programming）的研究顯示，人類能夠產生的意義「太多了」，不管在說話或書寫，人們都產生了大量對比和矛盾的語意；所有人都有的這個豐沛能力卻受到文化的限縮或挑揀。[12] 另

一派的基因學家也和平克殊途同歸。在理察・路溫頓（Richard Lewontin）看來，遺傳潛能「先天上」就懸在那兒；人類身體充滿了可能性，這些可能性需要社會和文化的建制才能具體化現。[13]

　　沃康松的織布機本來就優於人類雙手，它提供了最清晰的脈絡讓我們透徹思考，能力天生的不平等會帶來什麼結果。把機器砸爛——也就是說，否認它的優越性——證實是行不通的。比較好的做法是把織布機當成藥方；你要當心，不要服用過量，而伏爾泰就是這麼看待他先前誇讚為「現代普羅米修斯」的人的各種實用發明。也就是說，人要善用天生優越的資源，但不要老想著高人一等。這個洞燭事理的智慧，有助於我們理解大腦能力分布圖的含義。不同的個體所分配到或能夠運用的大腦資源並不平等；社會若老是強調這個事實，就會毒害自身。別去評論人的命運，盡可能去激發人這個有機體。

　　在匠藝這個較小的領域，也許我們能更聚焦地來談才能不平等的問題。匠藝活動所根據的天生能力並不特殊，絕大多數的人都擁有這些能力，能力的高低也大概差不多。

　　匠藝活動的基礎包含三種能力：定位、質疑和觸類旁通的能力。第一個能力涉及讓事情變得具體，第二個能力是思索它的特性，第三個能力是拓展它的效用。木匠會仔細端詳一塊木頭特有的紋理，把木頭翻來轉去仔細看，思忖表面的紋理反映出怎樣的內部結構，最後他或她決定，使用金屬溶劑比起用木漆更能突顯木頭的紋理。要調動這些本領，大腦必須平行處理視覺、聽

覺、觸覺和語言符號的訊息。

定位的本領指的是辨識出重要的事在哪裡發生。拿雙手來說，我們前面談過，這種定位發生在樂手或金匠的指尖；再拿眼睛來說，專注於織布機上經線和緯線的直角交叉，或在吹製玻璃時專注於吹管的末端，也都是定位。設計行動電話時，關注的是切換器，設計手持式計算機則關注按鈕的大小。電腦螢幕和相機的「縮放」功能都是執行這同樣的任務。

定位也可以根據感官刺激來完成，譬如在解剖過程中解剖刀碰到意料之外的硬塊。這時候，解剖師的手部動作不僅要放慢，幅度也要變小。定位也可能出現在感覺到某個東西不見了或變得可疑。譬如解剖刀碰到身體化膿潰爛的部位時，會感覺到組織失去張力的鬆弛，醫師手部動作就會集中在這裡。這也是范艾克在他設計的公園裡要引發的感官刺激，他刻意讓街道和遊戲場沒有明確的邊界，因此孩子在玩遊戲時必須注意邊緣地帶才能保持安全。

在認知研究裡，定位有時也被稱為「焦點注意」（focal attention）。葛雷格里・貝特森（Gregory Bateson）和利昂・費斯汀格（Leon Festinger）認為，人類會把注意力集中於困難和矛盾，他們把人們遇上這些困難和矛盾的狀態稱為「認知失調」（cognitive dissonances）。維根斯坦非要把房屋的天花板高度改到分毫不差的地步，是因為比例不對造成他認知上的失調，而失調的難受不除不快。定位也會發生在把事情做得很成功的情況下。蓋瑞做出菱格紋鈦合金片之後，他更關注於這種材料的各種可能性。費斯汀格指出，這些複雜的認知失調經驗跟動物行為有直接關聯；而動物行為仰賴的是動物專注於「這裡」和「這個」

的能力。大腦的平行處理歷程會啟動不同的神經迴路來確立這種專注狀態。就人類來說，尤其是從事匠藝活動的人，這種動物思維有助於準確指出關鍵材料、做法和問題在哪裡。

質疑的本領就是在被定位出來的那個點探索細究。贊同認知失調模式的腦神經學家認為，定位之後，大腦就好像每扇門都上了鎖的一個房間。這時已經沒有懷疑，但好奇心依舊，大腦會問，每一扇門的鑰匙是否不一樣，如果是的話，又是為什麼。操作成功也可能會出現質疑，這就好像 Linux 程式設計師解決了一個問題之後又會提出另一個問題。對此，腦神經學的解釋是，大腦內不同區域之間的新迴路被活化。新活化的路徑讓進一步的平行處理歷程變得可能，但不是立即出現，也不是一次到位。從生理學來說，「質疑」意味著處在初始狀態；大腦正在考慮各種可能的迴路選項。

這個狀態讓我們能夠從腦神經學的角度理解好奇的經驗，也就是暫時不去解決問題也不做決策，只管摸索的一種經驗。因此，我們可以把工作歷程想成有特定的時間節奏，先有行動，然後暫停，對目前的成果提出質疑，繼而再採取新的行動。我們前面談過，這個行動—歇息／質疑—行動的節奏，是培養複雜手藝的過程的一個特色；純粹機械性的活動就只是動作而已，沒辦法培養出技能。

觸類旁通的本領有賴直覺跳躍，尤其要仰賴把不相干的領域拉近的能力，以及把某個領域的默會知識用到另一個領域的能力。光是在不同的活動領域之間轉換就能夠刺激人們從新的視角思考問題。「觸類旁通」和「融會貫通」息息相關，意味著一種開放的心態，樂意用不同的方式做事情，樂意從一個習慣的領域

轉換到另一個習慣領域。這是個非常基本的能力，它的重要性常常被輕忽。

　　轉換習慣的本領在動物界有很深的根源。追隨路溫頓的很多生物學家認為，在不同領域做出回應並提出問題的本領，是物競天擇的動物行為學關鍵。不論這觀點是否成立，人類有能力轉換習慣，也有能力把它們進行比較。很多工廠就利用人的這個能耐，定期調動員工的職務。這麼做的邏輯是為了避免沉悶──一成不變的例行性作業所導致的沉悶。之所以能夠擺脫沉悶，純粹是因為轉換領域我們必須重新投入腦力。關於能力的研究通常關注解決問題的行動，但是我們前面談過，這行動和發現問題息息相關。人類的一個基本能力促成這個連結，那就是轉移、比較和改變習慣的本領。

　　我把一個廣闊的研究領域簡化為這三點，其實是幫了讀者倒忙；我無意暗示人類共通的定位、質疑和觸類旁通這些能力本身很簡單。我是要強調這些本領是人人都有的，也是人類和動物共通的本領；接下來我想指出，為什麼我們共有的本領在高低程度上是差不多的。

操作的智力
史丹福─比奈典範

　　阿爾佛列德・比奈（Alfred Binet）和泰奧多・西蒙（Theodore Simon）在一九〇五年創造了最早的智力測驗。十年後，路易斯・特曼（Lewis Terman）修訂了他們的成就，編製出至今仍名聲響亮的史丹佛－比奈（Stanford-Binet）測驗，目前是第

五版。在過去這百餘年，這份測驗演變得相當精細。它探測五個基本的心智領域：流動智力（fluid reasoning），主要是探測使用語言的能力；基本知識，主要是使用文字符號和數學符號的能力；數量推理，主要是演繹推論；視覺空間處理、工作記憶（working memory）。[14]

這些領域似乎囊括了構成任何一種技能的原料。但是它們並沒有涵蓋匠藝活動的形成所需的基本能力。這是因為這些智力測驗仍舊依據比奈的三項指導原則：智力可以經由正確地回答問題來測量、答案會把人的群體區分成一道鐘形曲線，以及這些測驗測的是一個人的生物潛能，而不是文化的養成。

最後一個原則始終最具有爭議：先天和後天能夠分開嗎？確實有個論點認為這兩者應該分開。在十八世紀，狄德羅和其他大多數啟蒙主義作家主張這兩者應該分開來看，因為普通女傭、鞋匠和廚子擁有的固有智能並不少，只是上層階級的人沒給他們太多的表現空間。比奈的看法與此相反，但他研究基本智力的出發點是善良的；他想了解那些遲鈍的人究竟有什麼能力，以便為他們找到適合他們較差的能力的低階工作。特曼的關注有善意也有惡意；他想要從社會各個階層發掘出天賦異稟的人，但是身為優生學擁護者，他也想辨識出那些格外遲鈍的人，並讓他們絕育。但無論比奈或特曼，都不怎麼關心智力屬於中等的人。

在二十世紀，史丹佛－比奈測驗創造了一個新的汙名化現象，蒙受汙名的是某個群體而不是個人。如果說某個種族或族裔群體確實在這些測驗上表現得比較差，這些結果有時會被用來認定既存的偏見。譬如說，人們原本認為黑人整體來說沒有白人聰明，「科學」現在果然可以證實黑人天生是次等的。一些人開始

抨擊這種現象,指出這些測驗帶有文化偏見,所以測驗本身是有很問題的。他們舉出的一個論據是,中產階級白人小孩在學校裡經常會看到圓周率 π 這個符號(出現在測量基本知識的題目裡),但貧民區的小孩會覺得那個符號很陌生。[15]

這個爭辯後來太常被提起,結果比奈最初使用的方法反倒被忽略,然而正是這個統計學方法,持續從根本上影響我們對智力的理解。比奈認為,人們智力測驗分數的分布會形成有如一口鐘的常態曲線,也就是說,一端是極少數的蠢蛋,大部分的人落在中間,另一端則是極少數愛因斯坦型的人中龍鳳。這種鐘型曲線最初是亞伯拉罕・棣美弗(Abraham de Moivre)在一七三四年發現的,卡爾・弗里德里希・高斯(Carl Friedrich Gauss)在一八〇九年加以改良,查爾斯・桑德斯・皮爾斯(Charles Sanders Pierce)在一八七五年把它命名為「常態」分布曲線。

然而,鐘的形狀從低闊到高狹也有很多種。在視覺辨識測驗裡,它的常態曲線比較像一只倒扣的香檳杯,不像兩側緩斜的玻璃罩。這意味著大多數人都有辨識圖像的能力,譬如說看到「狗」一字能夠指出狗的圖像。就這個特定能力來說,人與人之間的差異並不明顯。從數字來看,如果以智商的中位數 100 為起點,標準差 $\sigma =15$,那麼智商 115 表示你的分數比 84％的人還高,智商 130 表示比 97.9％的人高,145 表示比 99.99％的人高,160 則是比 99.997％的人高。往分數下降的一側,曲線是一樣的。因此,絕大多數人的智商距離中點都只有一個標準差。

說來古怪,不管比奈或特曼都不太關心人數最密集的中間區段。只要把「聰明」的定義拉高一個標準差,84％的人都被汰除了。又或者,我們把「不聰明」的定義降低一階,只有

16％的人屬於這一類。

　　一般用來描述這些落在香檳杯中間區段的大多數人的字眼往往帶有貶意，譬如「平庸」或「不出色」。但一個簡單的統計學動作卻蠻橫地替這種情況背書。一個標準差就能區分出平庸和聰明、大眾與精英之間的差別嗎？智商 85 的人不比分數在他們之上的人聰明，但是更高分的人會應付的事情他們也處理得來，只是處理得**比較慢**而已。在視覺空間處理和工作記憶能力方面尤其是如此。從 100 拉高一個標準差到 115，真正有落差出現的是在語言符號（verbal symbolization）的能力。即便是這種情況，這個問題仍不能下定論，因為智商 100 的人很可能可以理解那符號，但是他默會於心卻無法言傳，或者說只會用身體的實踐來表達。

　　最後，比奈和特曼能夠得出「常態」鐘形曲線，是因為他們把從智力的各個面向測得的分數加總成一個數字。這個做法假定，智力所有面向都有內在關聯性。現代的智力測量學者把各種形式的智力之間的共通性稱為「一般智力因素」（g）。心理學家嘉納（他在上一章以另一種專家出現）強烈反對「一般智力因素」的概念。他認為，人類擁有的智能非常多元，其中有很多是史丹佛－比奈量表所測不到的，而且這些智能是截然不同又各自獨立的，也就是說，你不能把它們加總起來用一個數字來代表。

　　比起史丹佛－比奈測驗，嘉納的多元智能囊括更多的身體感知：他加上觸覺、動作、聽覺、數學符號以及使用影像來思考的智力。更大膽地，他也把與人溝通的能力視為一種智力形式，甚至在他眼裡，客觀探究和評價自我的能力也是一種智力。[16]不認同嘉納的取向的人，批評他提出的智能內涵太廣泛又鬆

散。他們為把所有分測驗加起來得出一個總分的做法辯護，指出在史丹佛－比奈的架構裡，流體智力、工作記憶和視覺－空間處理確實有相關性——或至少算出「一般智力因素」是有道理的。

從匠藝所需的能力來看，批評者提出了更根本的反對理由。這些能力不可能在智力測驗上顯現出來，在一定程度上，原因出在史丹佛－比奈測驗的基本架構，會出現在測驗上的問題都是有正確答案的。

基本上，正確答案是測試者版本的「這樣就對了」。二加二等於五是不對的。只要是計算都有標準答案。但是詞語的定義就沒有這種正確答案。舉例來說，下面兩個句子裡的**精闢**（incisive）的意義就不同：

看到杭特力的精闢（incisive）分析後，債券交易員立即瘋狂地爭相拋售。

雪萊對市政府事件的精闢（incisive）報導，使得她成為呼聲很高的普立茲獎候選人。

姑且不談涉及文化脈絡的問題，詞語測驗造成了詮釋上的困難。在這道題目裡，可置換「精闢」的同義字，正確答案都是**犀利**（acute），然而在第二個句子，等同精闢的更好答案是**剖析**（exposed），但題目裡卻沒有這個選項。[17]你如果有匠人精神，你會花心思去鑽研這個問題，反覆玩味琢磨——但你時間有限。你回答的題目要愈多愈好，這樣才會得高分，於是你迅速猜個答案，急忙去做下一題。由選擇題構成的測驗是測不出用直覺跳躍來觸類旁通的能力。這類的跳躍是一種聯想活動，把看似不

相干的元素連在一起。「城市街道是否就像靜脈和動脈？」並沒有**正確**答案。

比奈的方法因此造了一個思考的黑洞，讓那些願意花時間去思索的人跳了進去，這測驗不僅對他們不利，也無法反映思考的品質。在這些測驗得到很高的總分，也許就是對那些真正是問題的問題放棄作答的結果。匠藝的能力會用在對事情進行深度的理解，通常會專注於某一個問題，而智商分數反映的是表淺地處理很多問題的能力。

就像我在其他地方談過的，在當代社會裡，表淺性別有用途。[18] 現今的企業使用各種測驗來辨識員工是否具有天生潛能，能否因應快速變化的全球經濟。若一個員工或一家公司，只求把一件事做好而且要深入去理解它，就會跟不上當代社會這些狂熱的變化。測量一個人表淺地處理很多問題的能力的這種測驗，和重視快速學習和表淺知識的經濟體制一拍即合，最能表現這類能力的，往往是進進出出各組織機構的企管顧問。匠人鑽研細究的能力跟用這種方式展現的能力是截然相反的。

如果沒有人能否認，在智商的鐘形曲線左右兩端的能力是有差別的，那麼關於中間區段就出現了一個問題。為什麼對中間區段的潛能視而不見呢？智商 100 的人跟智商 115 人在能力上其實差別不大，但是後者更可能獲得關注。這個問題有個邪惡的答案：把程度上的微小差別膨脹成類別上的巨大差異給了特權體系合理性。相應地，把中數等同於平庸也讓漠視變得合理──這就是為什麼英國人把大量教育資源投注於精英教育，而

技術學院分得的資源很少的一個原因，也是美國的職業學校很難募到慈善捐款的原因。但是我們不是指出這些不公不義就了事。

　　把工作做好的能力是每個人都有的；它最先出現在遊戲裡，後來在工作中發展成更精細的定位、質疑和觸類旁通的能力。啟蒙主義寄望一個人學會好好工作就能好好管理自己。實現這個政治方案的智力，每個平凡人都有。匠人也許硬不下心腸。他們倒不是缺乏心智資源，而是比較管不住想把工作做好的衝動；社會可以縱容這種管不住的情況，也可以加以矯正。就是基於這些理由，我才會在第三部說明，要實現匠藝活動，動機比才能更重要。

結語　哲學的作坊

實用主義

經驗作為一門技藝

　　這一章的主旨是要替被鄂蘭貶低的**勞動之獸**平反。人們從勞動中習得各種技能，具有豐富內涵，也表現出工匠精神而值得尊敬。這種看待人類條件的觀點，在歐洲文化裡跟荷馬對赫菲斯托斯的讚美詩一樣古老，也出現在赫勒敦論述伊斯蘭文明的著作裡，甚至引導了數千年的儒家思想。[1]在我們的年代，工匠活動在實用主義裡找到哲學的歸屬。

　　百餘年來，實用主義運動致力於從哲學的角度理解具體經驗。十九世紀末實用主義在美國興起時，在它的先驅皮爾斯（C. S. Peirce）眼裡，以黑格爾為首的歐洲唯心主義有許多弊病，實用主義則是一帖解方。跟黑格爾相反，皮爾斯想找出人們在

日常中各種細微的認知活動的關鍵,他受到十七世紀科學實驗精神和十八世紀休謨的經驗主義的啟發。打從一開始,實用主義除了注重基本事實,也強調經驗的品質。因此,威廉‧詹姆斯(William James)尋求不同的思想觀念,來取代在他看來充斥在尼采著作裡的苦澀、嘲諷和悲觀預感。在詹姆斯談論宗教的文章裡,這位哲學家不僅關注和教義有關的大問題,也關心日常宗教修習的小細節,而且從這些小細節裡獲得宗教的報償。

實用主義運動分兩波。第一波從十九世紀末延伸到二次世界大戰。接著沉寂了兩個世代,直到我們這個年代才再度復甦,並且傳回歐洲。目前的擁護者包括德國的漢斯‧喬亞斯(Hans Joas)、丹麥的一群年輕的實用主義者,以及美國的李察‧羅蒂、里察‧伯恩斯坦(Richard Bernstein)和我自己。兩次世界大戰和蘇聯帝國的興衰打壓實用主義所具現的希望,但沒有將它撲滅;它依然衝勁十足地要和日常的、多元的、建設性的人類活動打交道。[2]

第一波的實用主義者當中,直接探討**勞動之獸**的處境的是約翰‧杜威,他是一位教育家,提倡在當時來說太過進步的教育方法遭受抨擊,他也涉獵生物學,反對社會達爾文主義的激進觀點,最重要的,他也是一位社會學家,反對理論派的馬克思主義。杜威肯定會贊同鄂蘭對馬克思主義的批判;用鄂蘭的話來說,以人「在生命歷程裡能夠取得的物品是充裕還是匱乏」來衡量社會狀況,馬克思對人類所抱持的希望是虛幻不實的。[3] 杜威反對這種量化的標準,主張一種以提升人們在工作中的經驗品質為基礎的社會主義,這和鄂蘭提倡的一種超越勞動本身的政治很不一樣。

在杜威的文章裡，很多探討工匠活動的主題都表達得比較抽象：解決問題和發現問題之間的密切關係、技能與表現、遊戲與工作。杜威在《民主與教育》（*Democracy and Education*）以社會學家的角度把工作與遊戲的關聯闡述得最為清楚：「工作和遊戲其實都是無所拘束的，都是人們發自內心想去做的，要不是經濟狀況的緣故，使得遊戲變成富人無所事事的娛樂，工作變成窮人情非得已的勞動。從心理學來說，工作純粹是有自覺地把成果納為自身一部分的一種活動；當成果變成目標，而活動變成一種手段，把兩者分開，那麼工作就會變成強迫的勞動。如果人們以遊戲的心態去工作，那麼工作就是藝術。」[4]杜威作為一個社會學家，他的看法與羅斯金和威廉·莫里斯（William Morris）是一致的：這三個人都極力主張工作者從共同實驗和集體嘗試錯誤來考量工作品質。優良的工匠活動總是帶有社會主義的意味。現代日本汽車廠或者 Linux 聊天室也許願意採用別種的合作模式，但不論如何，這三個人反對把追求品質當成獲取利潤的手段。

從哲學上來說，實用主義主張，要把工作做好，人們必須不受「手段－目的」關係的約束。在這個哲學信念底下存在著一個核心概念，我認為這個概念統合了實用主義的所有派別。這個概念就是**經驗**，這個概念在德文裡表達得更精準，德文指涉經驗的字有兩個，Erlebnis（體驗）和 Erfahrung（經歷）。前者指的是會在內心留下情感印記的一個事件或關係，後者則是會讓人轉而關注外界的事件、行動或關係，它需要的是技能而不是感受。實用主義思想堅信，這兩種意義不可分割。假使你只留在**經歷**的領域，威廉詹姆斯認為，你會困在手段和目的的思維和作為中；你會屈服於工具主義的危害。你需要經常檢視**體驗**，也就是

檢視「它帶來什麼感受」。

　　但是就像這本書呈現的，匠藝強調的是經歷的領域。匠藝關注物體本身，也關注客觀的實踐；匠藝仰賴好奇心，它馴化執迷；匠藝把匠人的關注轉向外界。在實用主義的哲學作坊，我想要更廣泛地探討這個重點：把經驗理解為一門匠藝的重要。

　　經驗作為一門技藝這個概念，可以追溯到德皮奈夫人十八世紀關於教養子女的著作。她認為出於本能的愛只是滿足父母親而已，同樣的，要把養兒育女這件事做好，她堅持父母親應該克制任意指使孩子的衝動。把焦點放在孩子身上，父母親的注意力就會由內轉外。父母親必須有一套客觀、理性的標準來取代盲目的愛或使指，這樣孩子才知道什麼時候就寢、什麼東西可以吃、在什麼地方玩耍，否則孩子會無所適從。執行這些標準需要技巧，每個當父母的都只能靠實作來培養這種技巧。要把焦點放在孩子身上、要有技巧、要有客觀標準，德皮奈夫人把教養子女當成一門技藝的觀點，確實已經成為當代養兒育女的常識。這個觀點著重的是經歷而不是體驗。

　　如果只把「經驗當作一門技藝」當一個概念，它究竟有什麼含義？我們要關注的是形式和程序——也就是說，關注經驗涉及的各種技巧。這些技巧就是一套默會知識，它們會指導我們如何行動，縱使我們遇到的是只會發生一次的情況。我們會去形塑人們與事件在我們心裡留下的印記，好讓不認識那些人或沒有經歷過那些事的其他人也能領會這些印象。如同在討論專業技能那一章談到的，我們會把我們擁有的特定知識闡述清楚，好讓其他人能夠了解和回應。經驗作為一門技藝的觀念，反對人們耽溺在主觀的感覺裡。當然，這關乎主觀感受要占多少分量；印象是

經驗的原料，但也只是原料而已。

　　我在這本書提出的論點是，製造物品的技藝能夠為經驗的技巧帶來啟示，而經驗的技巧有助於我們與他人的應對。把東西做好會遇到的各種困難和可能性，在經營人際關係上也會碰到。實質的挑戰譬如順應阻力或應付模糊，能夠幫助我們了解人與人之間的牴觸或模糊的界線。我前面強調過，常規和實作在製造物品的工作裡所扮演的積極開放角色；因此，人們也必須練習與他人相處，學會期待和調整期待的技巧，才能增進人際關係。

　　我承認，從技巧的角度來思考經驗，讀者會覺得有些困難。但是我們是誰是由我們身體的本事定義的。各種的社會後果是取決於人體的結構和功能，就像它們取決於人類雙手的勞作。我的主張就是，我們製造實物會用到的身體本領，不折不扣正是我們在建立社會關係時需要的本領。這觀點也許有待商榷，但它不是我獨有的見解。實用主義運動有一個標誌，就是它假定有機體和社會之間形成一個連續體。有些社會生物學家認為基因決定行為，實用主義學者諸如喬亞斯則認為，身體本身的豐富性能，讓人能夠使用各種物質材料進行形形色色的創意作為。匠藝活動顯示了有機體和社會之間的連續體確實在運轉。

　　目光犀利的讀者也許已經發現，我在這本書裡盡可能少用**創造力**這個詞。這是因為這個字眼背負太多的浪漫主義包袱，讓人想到神祕的靈感和天賦異稟。我設法降低創造力的一些神祕感，說明了直覺跳躍如何出現在人們反思雙手的動作或工具的使用當中。我也把工藝和藝術相提並論，因為所有技術都含有感性意義。製作陶壺是如此，養兒育女也一樣。

　　我也承認，在這本書裡我在政治方面著墨不多，政治是鄂

蘭擅長的領域，也就是「治國之術作為一門匠藝」。當代實用主
義可以說是信奉傑佛遜的理念，認為學會把工作做好是公民社會
的基礎。也許這個啟蒙主義時代的信念依舊有說服力，是因為它
把社會領域和政治領域連結起來，而鄂蘭援引可遠溯至馬基維利
的古老政治傳統，認為治國之術是自成一體的專業領域。工作和
公民社會的連結也許蘊含社會主義思想，但未必含有民主思想；
就像中世紀行會裡的情況，羅斯金、莫里斯和杜威把行會所屬的
工作坊視之為政治典型，認為工作上的科層體系可以天衣無縫地
轉化為政府的科層體系。但是實用主義對民主的信心，從匠藝來
看是有道理的；這些道理無非仰賴人類培養技能所需的能力：人
人都有的遊戲能力，以及定位、質疑和觸類旁通的基本能力。這
些能力是人類普遍都有的，並非菁英獨有的。

　　自我管理的理論假定，公民具有透過集體方式解決客觀問
題的本領，能夠想出快捷的解決辦法；然而，杜威雖然對民主有
信心，卻對大眾媒體過濾篩選信息的功能失靈缺乏理解。簡明扼
要又吸睛的新聞摘要或部落格充滿了個人瑣事，沒辦法培養出更
有技巧的溝通能力。不過實用主義堅信，對治這些弊病的辦法必
須仰賴公民現場參與的經驗，而且這樣的參與必須著重反覆的實
踐和緩慢的修正。[5] 鄂蘭曾經責難民主政治對於普羅大眾要求太
多；對於現代民主政治，也許比較好的說法是它要求太少。現代
民主的體制和溝通工具並沒有運用和培養大多數人表現在工作上
的各種能力。對於那些技能的信賴，是實用主義向經驗作為一門
匠藝致上敬意。

文化

潘朵拉和赫菲斯托斯

　　有人說，實用主義簡直把經驗奉若神明，但匠藝經驗是不能盲目崇拜的。打從技術勞動在西方歷史中出現，它始終令人又愛又恨，潘朵拉和赫菲斯托斯分別代表著人類社會的這兩種情感。在古典神話裡這兩個人物的鮮明對比，有助於我們了解匠人具有的文化價值。

　　荷馬的《伊利亞德》（*Iliad*）第十八章，大部分的篇幅是在讚美赫菲斯托斯，奧林匹斯山上所有的宮殿都是他建造的。我們在那一章讀到，他也是銅匠、珠寶匠、發明戰車的人。[6] 但赫菲斯托斯也是個瘸子，他的一隻腳有先天足內翻，在古希臘文化裡，身體有殘缺是一種恥辱：希臘文裡代表醜陋的字眼 aischros，也有可恥的意思，其反義詞是 kalos Kagathos（指心靈與身體的美好）。[7] 這位天神是有缺陷的。

　　赫菲斯托斯的足內翻有其社會意義。足內翻象徵著匠人的社會價值。赫菲斯托斯的珠寶飾物是用銅這種日常材料製作出來的；他的戰車是用死鳥的骨頭製造的。荷馬把赫菲斯托斯放到一部講述許多英雄及其英勇戰蹟的故事中來談；在家鄉安居樂業是英雄們所不齒的。赫菲斯托斯的殘疾暗喻著，鄉土的物質文明無法滿足英雄對榮耀的渴望；這是他的缺陷。

　　相較之下，赫西俄德把潘朵拉描述為「美麗的禍害……不朽的諸神和終有一死的凡人莫不為之驚奇，他們看見那高深的騙局，令凡人神魂顛倒」。就跟夏娃一樣，潘朵拉被看成典型的性感尤物，但這個神話的飽滿豐富透露著另一種解讀。潘朵

拉（pandora）一字本身意思是「所有禮物」；裝著她的禮物的盒子存放在她與伊比米修斯（Epimetheus）共有的家裡；當盒子被打開，只有最不具物質性的禮物，也就是希望，沒有飛出去變成一股破壞力。實體的工具，那些靈丹妙藥，造成了傷害。實質物品構成「美麗的禍害」。[8]

潘朵拉的「美麗之惡」似乎和鄂蘭的「惡的平庸」形成強烈對比，鄂蘭從研究艾希曼和納粹集中營的其他工程師得出這個概念。在只管盡可能完成工作的匠人身上，也表現這種惡的平庸。然而，後續對艾希曼和其他一些參與大屠殺的工程師的研究指出，這些人更像是潘朵拉的化身；他們是破壞者，所作所為不僅是出於對猶太人的仇恨，也受到諸神的黃昏（Götterdämmerung）——毀滅之美所誘惑。[9] 潘朵拉神話深植於希臘文明，在這故事裡潘朵拉是應別人的要求才打開盒子的。禍害的源頭在於人們對盒子裡的東西的渴求、好奇和欲望。她滿足了他們的欲望，只不過在打開盒子的瞬間，香水化為毒氣，金劍砍斷他們的手，輕柔衣裳讓他們窒息而死。

這兩位神話人物反映出，人類對於物質文明的態度自始就是愛恨交織。西方文明並沒有在這兩個人物之間做出選擇，反倒是把他們揉合成對待人類造物的實質經驗的矛盾態度。赫菲斯托斯和潘朵拉都是巧匠，他們各自蘊含一個對立面：一個是匠神，製造很多有用的日常物品，但他本人卻是其貌不揚又有殘缺；一個是女神，她擁有的事物跟她本身一樣美麗誘人，但也是有害的。正是因為這兩個人物的揉合，柏拉圖才會讚賞古代的民間技術，但又推崇非物質的靈魂的美麗高尚；正因為如此，早期基督徒才會看重木工、裁縫或園藝勞作，又藐視人類對物質本身

的喜愛；也正是這個緣故，啟蒙主義才會既擁抱又懼怕機器的完善；維根斯坦才會把他實現完美建物的欲望稱成一種病態。人造的物體並非無關善惡；它會令人不安，正因為它是人造的。

對於人造物的這種矛盾態度影響了匠人的命運。歷史彷彿進行了一系列實驗，形塑出工匠的各種形象，從苦工、奴隸、可敬的基督徒、啟蒙時代的匠人，到工業革命來臨之前走到窮途末路的淪落人。這個故事有一個主幹。匠人始終能求助於人體固有的能力和尊嚴：顯現在譬如抓握和預判那麼簡單的作為，或者從阻力和模糊汲取經驗這麼複雜的作為。人們可以從指導具體動作的傳神語言看到匠人的腦袋與身體的統合。重複和練習的具體作為讓這個**勞動之獸**由內發展出技能，並且透過變形的緩慢過程來改造物質世界。所有這些能力的源頭都很簡單、基本和具體，就像用玩具來玩遊戲一樣。

因此這幾頁論述的主幹，就某方面來說是大家耳熟能詳的：自然與文明的對立，一端是匠人做的事——不管他們變得多熟練——的自然性，另一端是西方文明看待人造事物由來已久的矛盾。韋爾雖不是哲學家，但他從這個角度理解磚塊。誠實的磚和虛假的灰泥，雖然兩者都是人造物，象徵著自然和文明的對立，前者是在樸實的民間環境中發展出來一種技藝，後者是應渴望躋身上流的人的要求出現的，雖然它在韋爾本人眼中美麗誘人。

走出這條死胡同的一條路，也許是忽略赫菲斯托斯的足內翻，只管看重他所做的事；靠近這個純樸的自然領域，靠近人類最初使用工具和技能來謀求共同福祉的古代世外桃源。這就是羅斯金的衝動，雖然他心目中的世外桃源是中世紀城市裡的

行會。然而，呼應匠人自然本領的生活仍舊無法解釋潘朵拉神話。匠人的技能儘管是自然的，卻從來不是清白的。

倫理
以自己的工作為傲

我把讀者很可能認為應該最先探討的主題留到本書的末尾來談。以自己工作為傲是匠藝活動的核心，是技能與專心致志的回報。儘管在猶太教和基督教裡，僭越狂妄是一種罪，但以自己的工作為傲不是罪過，因為工作是獨立的存在。在切里尼的《自傳》裡，大肆吹噓他的性能力和他的黃金製品無關。作品超越了製造者。

匠人最引以為傲的是純熟的技藝。這就是單純模仿無法帶來長久滿足感的原因；技能必須逐步提升。琢磨出手藝的悠緩漫長是滿足感的來源；練習得扎實，技藝就會變成自己的。琢磨手藝的悠緩漫長也讓人能夠對工作進行反思和發揮想像，這是急著要快快做出成果所達不到的。純熟意味著漫長時光；要把技藝化為己有，得花上很長的時間。

然而，以工作為傲，帶出了一個很大的倫理問題，就像我們在本書一開頭談到的，那些原子彈發明者就遇上這個倫理問題。他們以製造出某東西為傲，在工作完成後，很多製造者卻因此良心不安。工作就像潘朵拉的誘惑，致使他們造成傷害。對工作感到無比驕傲的那些科學家，譬如愛德華・泰勒（Edward Teller），繼洛斯阿拉莫斯計畫之後氫彈計畫的籌畫者，通常會否認潘朵拉現象。在這個光譜的另一端，是在一九五五年簽署

「羅素—愛因斯坦宣言」（Russell-Einstein Manifesto）的那些科學家，這份文件啟動了意圖限制核武的普格瓦希會議（Pugwash Conferences）運動。這份宣言裡寫著一句話：「知道最多的人，最感到憂心。」[10]

　　以工作為傲帶出的這個倫理問題，實用主義雖提不出好辦法，但給出了部分的矯正做法。那就是強調手段與目的之間的連結。在製造原子彈的過程裡，製造者也許會問，我們要製造的原子彈的最小強度為何？的確有科學家們問過這個問題，約瑟夫・羅特布拉特（Joseph Rotblat）就是其一，但他卻遭到很多同事指責，有人說他扯後腿，甚至有人指責他不忠誠。實用主義想要強調在工作過程中提出倫理問題的重要；它反對覆水難收才來考慮倫理的問題。

　　正因為如此，我在這本書裡從頭到尾強調工作歷程的階段和次序，指出匠人在工作中什麼時候會暫停並反思他或她正在做的事。這些暫停並不會減損匠人對工作的自豪；相反的，因為匠人一面工作一面判斷，其成果很可能在倫理上更令人滿意。我承認，強調階段性反思這個論點並不完整，因為人們往往不可能料想得到倫理的甚或是實質的後果。譬如說，在十六世紀沒有人能預見，用精煉過的金屬合成物來製刀，最後會產生比用剃刀動手術更不會痛的開刀形式。儘管如此，努力往前看仍是以工作為傲的一種倫理。懂得了實踐過程中手藝精進的內在次序，以及成為更出色的匠人必經的每個階段，我們就會明白，鄂蘭認為「**勞動之獸是盲目的**」這種說法是站不住腳的。如果實用主義不承認這種論述往往會帶來悲痛和懊悔的結局，我們就會一直是天真的哲學學派。

　　有內翻足的赫菲斯托斯，不以自己為傲而以自己的工作為傲，他就是我們可以成為的那種最有尊嚴的人。

謝辭

　　我要特別感謝哲學家理查德・佛利（Richard Foley）。在寫這本書的過程中，有一段時間進展得並不順，當時他問我，「什麼樣的直覺在引導你？」我不假思索答道，「製造就是思考」。佛利聽了一臉懷疑，於是我寫完這本書來說服他。我要感謝我的朋友們 Joseph Rykwert、Craig Calhoun、Nail Hobhouse 和已故的 Clifford Geetz 給我建議，還有我的編輯們 Stuart Proffitt 和 John Kulka 對於文稿的意見。

　　在這個出書計畫裡，我從我的學生們學到很多。我要特別感謝在紐約的 Monika Krause、Erin O'Connor、Alton Phillips 和 Aaron Panofsky；感謝在倫敦的 Cassim Shepard 和 Matthew Gill。我的研究助理 Elizabeth Rusbridger 果然是個奇人，這本書的文稿編輯 Laura Jones Dooley 也不遑多讓。

　　關於匠藝活動的很多案例研究都跟音樂練習有關。我運用

了年輕時學過提琴的經驗，此外近期與三位朋友就音樂技藝的討論也讓我受益良多，他們是 Alan RusBridger、Ian Bostridge 和 Richard Goode。

最後要感謝 Saskia Sassen、Hilary Koob-Sassen 和 Rut Blees-Luxembourg，他們給了我家人能夠給一個作者的最好禮物：讓我獨自思考、抽菸和打字。

附注

序言：人是自身的創造者

1. 伍德（Gaby Wood），《活玩具》（*Living Dolls*, London: Fabe and Faber, 2002），頁 xix。

2. 參見 Marina Warner，《豐碑與少女：女性形體的寓言》（*Monuments and Maidens: The Allegory of the Female Form*, New York: Vintage, 1996），頁 214-219，〈潘朵拉的生成〉（The Making of Pandora）。

3. 這段話原是歐本海默在一九五四年某次政府聽證會上的證詞，轉載於 Jeremy Bernstein，《歐本海默：謎樣人物》（*Oppenheimer: Portrait of an Enigma*, London: Duckworth, 2004），頁 121-122。

4. 具有啟發性但也令人沮喪的兩項研究為：Nicholas Stern，《氣候變遷對經濟的影響：史登報告》（*The Economics of Climate Changes: The Stern Review*, Cambridge: Cambridge University Press, 2007），以及 George Monbiot，《熱：如何阻止地球發熱》（*Heat: How to Stop the Planet from Burning*, London: Penguin, 2007）。

5. 馬丁・芮斯（Martin Rees），《我們的最終世紀：人類能撐過 21 世紀嗎？》（*Our Final Century? Will the Human Race Survive the Twenty-First Century?*, London: Random House, 2003）。

6. 海德格的用語引自 Daniel Bell，《社群主義及其批判》（Communitarianism and Its Critics, Oxford: ClarendonPress, 1993），頁 89；同時參見 Catherine Zuckert，〈海德格的哲學與政治學〉（Martin Heidegger: His Philosophy and His Politics），刊載於《政治學理論》（*Political Theory*）2 月號，1990，頁 71，以及 Peter Kempt 的〈海德格的偉大與盲點〉（Heidegger's Greatness and His Blindness），刊載於《哲學與社會批判》（*Philosophy and Social Criticism*）4 月號，1989，頁 121。

7. 海德格（Martin Heidegger），〈築居思〉（Building, Dwelling,

Thinking），收錄於其著作《詩作、語言、思維》（*Poetry, Language, Thought*, New York: Harper and Row, 1971），頁 149。

8. 參見 Adam Sharr，《海德格的小屋》（*Heidegger's Hut*, Cambridge, Mass.: MIT Press, 2006）。

9. 引自 Amartya Sen，《好思辯的印度人》（*The Argumentative Indian: Writings on Indian History, Culture and Identity*, London: Penguin, 2005），頁 5。

10. 引自 Bernstein，《歐本海默》（*Oppenheimer*），頁 89。

11. 卡西迪（David Cassidy），《歐本海默與美國世紀》（*J. Robert Oppenheimer and the American Century*, New York: Pi, 2005）， 頁 343。

12. 漢娜‧鄂蘭（Hannah Arendt），《人的條件》（*The Human Condition* [1958], 2nd ed., Chicago: University of Chicago Press, 1998），頁 176。

13. 同前，頁 9 或頁 246。

14. 雷蒙‧威廉斯（Raymond Williams），〈文化〉（Culture），收錄於其著作《文化與社會的關鍵詞》（*Keywords: A Vocabulary of Culture and Society*, London: Fontana, 1983），頁 87-93。

15. 參見喬治‧齊美爾（Georg Simmel），〈異鄉人〉（The Stranger），收錄於《齊美爾的社會學》（*The Sociology of George Simmel*, ed. Kurt Wolf, New York: Free Press, 1964）。

16. 約翰‧梅納德‧史密斯（John Maynard Smith），《演化的理論》（*The Theory of Evolution*, Cambridge: Cambridge University Press, 1993），頁 311。

第一章　苦惱的匠人

1. 〈獻給赫菲斯托斯的讚美詩〉（Homeric Hymn to Hephaestus），收錄於 H. G. Evelyn-White 所譯的《赫西俄德，荷馬讚美詩與荷馬學》（*Hesiod, the Homeric Hymn, and Homerica*, Cambridge, Mass.: Harvard Loeb Classical Librrary, 1914），頁 447。

2. Indra Kagis McEwen，《蘇格拉底的先輩：論建築的開端》（*Socrates's Ancestor: An Essay on Architectural Beginnings*, Cambridge, Mass.: MIT Press, 1997），頁 119。我要感謝 McEwen 把

古希臘的編織、造船和城市規劃連結在一起。

3. 同前，頁 72-73，可找到被納入匠人行列的完整名單。

4. 描述陶匠的文獻不多，這方面的概要請參見 W. Miller，《迪達勒斯與泰斯庇斯：從古希臘劇場詩人認識希臘的藝術與工藝》（*Daedalus and Thepis: The Contributions of the Ancient Dramatic Poets to Our knowledge of the Arts and Crafts of Greece*, New York: Macmillan, 1929-1932），第三卷，頁 690-693。

5. 亞里斯多德，《形上學》（*Metaphysics*），981a30-b2。此處參考 Hugh Tredennick 編，《形上學》英譯本（*The Metaphysics*, Cambridge, Mass.: Harvard Loeb Classical Library, 1933）。

6. 我要再次感謝 Indra kagis Mcwen 指出這一點。

7. 參見理查·桑內特（Richard Sennett），《肉體與石頭：西方文明中的人類身體與城市》（*Flesh and Stone: The Body and the City in Western Civilization*, New York: W. W. Norton, 1993），頁 42-43。

8. 柏拉圖，〈饗宴篇〉（Symposium）205b-c。

9. 更完整的描述，參見 Glyn Moody，《造反的代碼：林納斯與開放源碼革命》（*Rebel Code: Linus and the Open Source Revolution*, New York: Perseus, 2002）。

10.「開放原始碼促進會」採行的規範，參考網站 http://opensource.org/docs/def_print.php.

11. 參見艾瑞克·雷蒙（Eric Raymond），《大教堂與市集：思考一次意外革命掀起的 Linux 和開放源碼》（*The Cathedral and the Bazaar: Musings on Linux and Open Source by an Accidental Revolutionary*, Cambridge, Mass.: O'Reilly Linux, 1999）。

12. 關於此一社會問題，有兩種看法，參見 Eric Hippel 與 Georg von Krogh，〈開放源碼軟體和「私有集體」創新模式〉（Open Source Software and the 'Private Collective' Innovational Model），刊載於《組織科學》（*Organizational Science*）第 14 期，2003 年，頁 209-233，以及 Sharma Srinarayan 等人合寫的〈打造混合式開放源碼軟體社群的一個架構〉（A Framework for Creating Hybrid-Open Source Software Communities），刊載於《資訊系統期刊》（*Information Systems Journal*）第 12 期，2002 年，頁 7-25。

13. 參見安德烈・勒羅伊－古漢（Andre Leroi-Gourhan），《環境與技術》第二卷（*Milieu et techniques*, Paris: Albin-Michel, 1945），頁606-624。

14. 查爾斯・賴特・米爾斯（C. Wright Mills），《白領：美國中產階級》（*White Collar: The American Middle Classes*, New York: Oxford University Press, 1951），頁220-223。

15. 卡爾・馬克思（Karl Marx），《政治經濟學批判大綱》（*Grundrisse*, trans. Martin Nicolaus, New York: Vintage, 1973），頁301。

16. 同前，頁324。

17. 卡爾・馬克思，〈哥達綱領批判〉（Critique of the Gotha Program），收錄於馬克思和恩格斯合著，《馬克思與恩格斯選集》（*Selected Works*, London: Lawrence and Wishart, 1968），頁3。

18. 達倫・蒂爾（Darren Thiel）的博士論文，《建築工：工地的社會組織》（*Builders: The Social Organization of a Construction Site*, University of London, 2005）。

19. Martin Fackler，〈日本人擔憂品質下降〉（Japanese Fret That Quality Is in Decline），刊載於《紐約時報》（*New York Times*），2006年9月21日，A1與C4版。

20. 理察・烈斯特（Richard K. Lester）和麥克・皮歐爾（Michael J. Piore），《創新，獨缺這一面》（*Innovation, the Missing Dimension*, Cambridge, Mass.: Harvard University Press, 2004），頁98。

21. 同前，頁104。

22. 與這項研究相關的三本著作為：理查・桑內特，《職場啟示錄：走出新資本主義的迷惘》（*The Corrosion of Character: The Personal Consequences of Work in the New Capitalism*, New York: W. W. Norton, 1998）；《不平等世界中的尊重》（*Respect in a World of Inequality*, New York: W. W. Noton, 2003）；《新資本主義文化》（*The Culture of the New Capitalism*, New Haven and London: Yale University Press, 2006）。

23. 參見 Christopher Jencks，《誰能出人頭地：測量美國經濟成功》（*Who Gets Ahead? The Determinants of Economic Success in America*, New York: Wiley, 1979）；Gary Burtless 和 Christopher

Jencks 合著,〈美國不平等及其後果〉(American Inequality and Its Consequences), 布魯金斯學會討論稿(Washington, D. C.: Brookings Institution, 2003 年 3 月);以及 Alan Blinder,〈委外:比你想的大得多〉(Outsourcing: Bigger Than You Thought),收錄於《美國展望》(*American Prospect*) 2006 年 11 月號,頁 44-46。

24. 關於這方面的辯論,參見羅伯・普特南(Robert Putnam),《獨自打保齡球》(*Bowline Alon: The Collapse and Revival of American Community*, New York: Simon and Schuster, 2000),以及理查・桑內特,《職場啟示錄:走出新資本主義的迷惘》。

25. 想知道更完整的研究,參見 Wayne Carlson,《電腦繪圖與動畫的批判史》(*A Critical History of Computer Graphics and Animation*, Ohio State University, 2003),亦可上網查閱:http://accad.osu.edu/wayne/history/lessons.html

26. Sherry Turkle,《虛擬化身:網路世代的身份認同》(*Life on the Screen: Identity in the Age of the Internet*, New York: Simon and Schuster, 1995),頁 64,281n20。

27. 引自 Edward Robbins,《建築師為什麼要動手畫草圖》(*Why Architects Draw*, Cambridge, Mass.: MIT Press, 1994),頁 126。

28. 同前。

29. 引自 Sherry Turkle,〈洞悉電腦:在模擬文化中施教〔電腦模擬的利弊〕〉(Seeing Through Computers: Education in a Culture of Simulation[Advatages and Disadvantages of Computer Simulation]),刊載於《美國展望》(*American Prospect*),1997 年 3-4 月號,頁 81。

30. Elliot Felix,〈數位繪圖〉(Drawing Digitally),收錄於《程式規劃研討會成果發表》(Urban Design Seminar, MIT, Cambridge, Mass.),2005 年 10 月 4 日。

31. 班特・傅萊傑格(Bent Flyvbjerg)、Nils Bruzelius 和 Werner Rothengatter,《巨型建案:野心與風險》(Magaprojects and Risk: An Anatomy of Ambition, Cambridge: Cambridge University Press, 2003),頁 11-21,也請參見 Peter Hall,《規劃的大災難》(*Great Planning Disasters*, Harmondsworth: Penquin, 1980)。

32. 一篇出色的雜誌報導探討了計件工作（piecework）如何影響了醫療實務工作，請參見 Atul Gawande，〈計件工作〉，刊載於《紐約客》，2005 年 4 月 4 日，頁 44-53。

33. 關於此觀點，陳述得最簡潔的是羅格朗（Julian Legrand）的《醫療照護的提供：公營的比私營的更有良心嗎？》（*The Provision of Health Care: Is the Public Sector Ethically Superior to the Private Sector?*, London: LSE Books, 2001）。

34. 關於護士這一行，可從 2006 年召開的皇家護理協會（Royal Council of Nursing）年會上關於護理工作私營化的辯論中，獲得基本的了解。相關內容參見該協會的官方網站：http://www.rcn.org.uk/news/congress/2006/5.php.

35. 這場演講的完整內容很容易在網路上找到，參見：http://bma.org.uk/ap.nsf/content/ARM2006JJohnson.

第二章　工作坊

1. 引自 Peter Brown，《奧古斯丁傳》（*Augustine of Hippo: A Biography*, Berkeley: University of California Press, 1967），頁 143。

2. 奧古斯丁，《佈道辭》（*Sermons*）。梵諦岡授權的標準版，採用一般的多國語言注解系統。這關鍵的段落出現在 67,2。

3. 參見理查・桑內特，《肉體與石頭：西方文明中的人類身體與城市》（New York: W.W. Norton, 1993），頁 152-153。

4. 參見 Ernst Kantorowicz，《國王雙體說：中古政治神學研究》（*The Kings' Two Bodies: A Study in Mediaeval Political Theology*, Princeton, N. J.: Princeton University Press, 1981），頁 316ff。

5. 羅伯特・羅培茲（Robert S. Lopez），《中世紀的商業革命，從 950 年到 1350 年》（*The Commercial Revolution of the Middle Age, 950-1350*, Englewood Cliffs, N. J.: Prentice-Hall, 1971），頁 127。

6. 理查・桑內特，《肉體與石頭》，頁 201。

7. 愛德華・路希－史密斯（Edward Lucie-Smith），《工藝的故事》（*The Story of Craft*, New York: Van Nostrand, 1984），頁 115。

8. 參見 J. F. Hayward，《金匠大師與風格主義的勝利，從 1540 年到 1620 年》（*Virtuoso Goldsmiths and the Triumph of Mannerism, 1540-*

1620, New York: Rizzoli International, 1976）。

9. 伊本・赫勒敦（Ibn Khaldun），《歷史緒論》（*The Muqaddimah: An Introduction to History, abridged version*, trans. Franz Rosenthal, ed. and abridged N. J. Dawood, Princeton , N. J.: Princeton University Press, 2004），頁 285-289。

10. Bronislaw Geremek，《十三至十五世紀巴黎工匠的薪資：中世紀勞工研究》（*Le salariat dans l'artisanat parisien aux XIIIe-XVe siècles: Étude sur la main d'oeuvre au moyen âge*, Paris: Mouton, 1968），頁 42。

11. Gervase Rosser，〈中世紀城鎮的工藝、行會與工作協商〉（Crafts, Guilds and the Negotiation of Work in the Medieval Town），刊載於《昔與今》（*Past and Present*），1997 年 2 月第 154 期，頁 9。

12. 參見 J. F. Hayward，《金匠大師與風格主義的勝利，從 1540 年到 1620 年》。

13. 參見 Benjamin Woolley，《皇后的魔術師：伊莉莎白女王的顧問，煉金術士約翰・迪醫生的科學與魔法》（*The Queen's Conjurer: The Science and Magic of Dr. John Dee, Adviser to Queen Elizabeth*, New York: Holt, 2001），頁 251。

14. 基斯・托馬斯（Keith Thomas），《宗教與魔法的衰落》（*Religion and the Decline of Magic*, London: Penguin, 1991），頁 321。

15. 艾普斯坦（S. R. Epstein），〈行會、學徒制與技術改變〉（Guilds, Apprenticeship, and Technological Change），刊載於《經濟史期刊》（*Journal of Economic History*），1998 年第 58 期，頁 691。

16. 參見菲利浦・阿里斯（Philippe Ariès），《童年的世紀：家庭生活的社會史》（*Centuries of Childhood: A Social History of Family Life*, trans Robert Baldick, New York: Alfred A. Knopf, 1962）。

17. 一則有意思的相關討論，參見 Rosser，《工藝、行會與工作協商》，頁 16-17。

18. 同前，頁 17。

19. 參見瑪歌・維寇爾（Margot Wittkower）和魯道夫・維寇爾（Rudolf Wittkower）合著，《天賦異稟》（*Born under Saturn: The Character and Conduct of Artists: A Documented History from Antiquity*

to the French Revolution, London: Weidenfeld and Nicolson, 1963），頁 91-95，134-135；或參見路希－史密斯的《工藝的故事》，頁 149。

20. 參見瑪歌・維寇爾和魯道夫・維寇爾，《天賦異稟》，頁 139-142。

21. 韋努托・切里尼（Benvenuto Cellini），《自傳》（*Autobiography*, trans. George Bull, London: Penguin, 1998），頁 xix。這位譯者，就跟所有研究切里尼的學者一樣，深深受惠於羅西（Paolo Rossi）在文本上所下的功夫，羅西費了很大力氣重現這首十四行詩，即使是清楚的義大利文稿，文意上也並不直白。我擅自在引文中的「一人」之前加了「只有」，因為這似乎是這段吹噓暗示的；把我加的字眼刪除，它依舊是很驚人的聲明。

22. 希斯洛普（T. E. Heslop），〈階層與中世紀藝術〉（Hierarchies and Medieval Art），收錄於《工藝文化》（*Peter Dome red., The Culture of Craft*, Manchester: Manchester University Press, 1997），頁 59。

23. 參見約翰・黑爾（John Hale），《文藝復興時代的歐洲文明》（*The Civilization of Europe in the Renaissance*, New York: Atheneum, 1994），頁 279-281。

24. 以下這段描述受惠於皇家英格蘭歷史古蹟委員會的協助，該委員會重建了「索爾茲伯里聖母瑪利亞大教堂」從 1220 年至 1900 年的興建順序。我要感謝 Robert Scott 製作了這張平面圖。

25. 引自 Stephen J. Greenblatt，《文藝復興時代的自我塑造：從摩爾到莎士比亞》（Renaissance Self-Fashioning: From More to Shakespeare, Chicago: University of Chicago Press, 1981），頁 2。

26. 韋努托・切里尼，《自傳》，頁 xiv-xv。

27. 參見 Elizabeth Wilsom，《羅斯托波維奇：十九班傳奇》（*Mstislav Rostropovich: The Legend of Class 19*, London: Faber and Faber, 2007），第 11、12 章。

28. 參見托尼・費伯（Tony Faber），《史特拉底瓦里》（*Stradivarius*, London: Macmillan, 2004），頁 50-66。費伯的描述很精確，也具有啟發性，讀者若想了解關於技術面的描述，請參閱迄今最出色的史特拉底瓦里研究：William H. Hill, Arthur F. Hill 和 Alfred Ebsworth 合著，《安東尼奧・史特拉底瓦里》（*Antonio Stradivari*,

1902, New York: Dover, 1963）。另一本傳記著作是 Charles Beare 和 Bruce Carlson 合著，《史特拉底瓦里：1987 年克雷莫納展》（Antonio Stradivari: The Cremona Exhibition of 1987, London: J. and A. Beare, 1993）。

29. 參見托尼・費伯，《史特拉底瓦里》，頁 59。

30. Duane Rosengard 和 Carlo Chiesa，〈瓜奈里・德傑蘇生平概述〉（Guarneri del Gesu: A Brief History），刊載於大都會美術館展覽手冊《瓜奈里德傑蘇的小提琴傑作》（The Violin Masterpieces of Guarneri del Gesù, London: Peter Biddulph, 1994），頁 15。

31. 在《史特拉底》這本製琴師的專業雜誌，幾乎每一期都會探討這些問題。關於琴漆的問題，格外出色的一篇指南當屬 L. M. Condax 撰寫的《小提琴漆料研究的終極摘要報告》（Final Summary Report of the Violin Varnish Research Project, Pittsburg: n.p.,1970）。

32. 約翰・多恩（John Donne），《約翰・多恩詩全集》（Complete Poetry of John Donne, ed. John Hayward, London: Nonesuch, 1929），頁 365。

33. 羅伯特・墨頓（Robert K. Merton），《站在巨人的肩膀上》（On the Shoulders of Giants, New York: Free Press, 1956）。

34. 艾蒂安・德・拉波埃西（Étienne de La Boétie），《服從的政治學：論自願為奴》（The Politics of Obedience: The Discourse of Voluntary Servitude [1552-53], trans. Harry Kurz, Auburn, Ala.: Mises Institute, 1975），頁 42。

第三章　機器

1. 參見西蒙・夏瑪（Simon Schama），《財富的尷尬：黃金時代荷蘭文化解析》（The Embarrassment of Riches: An Interpretation of Dutch Culture in the Golden Age, 2nd ed., London: Fontana, 1988）。

2. 傑瑞・布羅頓（Jerry Brotton）和麗莎・賈汀（Lisa Jardine），《全球利益：東西方的文藝復興藝術》（Global Interests: Renaissance Art between East and West, Ithaca, N. Y.: Cornell University Press, 2000）。

3. 約翰・黑爾，《文藝復興時代的歐洲文明》（New York: Atheneum，1944），頁 266。

4. Werner Sombart，《奢侈與資本主義》（*Luxury and Capitalism [1993]*, trans. W. R. Dittmar, Ann Arbor: University of Michigan Press, 1967），頁 58-112。

5. 參見傑佛瑞・史考特（Geoffrey Scott），《人文主義建築：品味史研究》（*The Architecture of Humanism: A Study in the History of Taste*, Princeton, N. J.: Architectural Press, 1980）。

6. 這些複製人出現在品瓊（Thomas Pynchon）的小說《梅森與迪森》（Mason and Dixon, New York: Henry Holt, 1997）裡。蓋比・伍德（Gaby Wood）的《活玩具》提供了更精確的純粹史料。參見《活玩具》，頁 22-24。

7. 蓋比・伍德，《活玩具》，頁 38。

8. 康德（Immanuel Kant），〈回答這個問題：何謂啟蒙？〉（Beantwortung der Frage: Was ist Aufklärung），刊載於《柏林月刊》（*Berlinische Monatsschrift*）1784 年第 4 期，頁 481。引文源自 James Schmidt 的英譯本，參見《何謂啟蒙？十八世紀的答案和二十世紀的疑問》（*What Is Enlightenment? Eighteen-Century Answers and Twentieth-Century Questions*, Berkeley: University of California Press, 1996），頁 58。

9. 摩西・孟德爾松（Moses Mendelssohn），〈回答這個問題：何謂啟蒙？〉（Uber die frage: was heist aufklaren?）刊載於《柏林月刊》1784 年第 4 期，頁 193。

10. 孟德爾松的回答最初刊在 1784 年《柏林月刊》第 4 期，頁 193-200。這段句子引自他在同年寫給 August v. Hennings 的信，收錄於《孟德爾松文集》，卷 13，書信集 III（*Gesammelte Schriften Jubilaumsausgabe*, vol. 13, Brirefwechsel III, Stuttgart: Frommann, 1977），頁 234。

11. 我要感謝已故的芝加哥大學教授衛特博（Karl Weintraub），讓我注意到孟德爾松和狄德羅之間的關聯。很遺憾地，衛特博生前沒能完成他研究這兩人之間的關聯的那篇論文。他現存的文章（他的文章不多，但都相當權威）完整收錄於衛特博，《文化的視

野》(*Visions of Culture*, Chicago: University of Chicago Press, 1969)。

12. 原版是狄德羅和達朗貝爾 (Jean d'Alembert) 合著,《百科全書, 或科學、藝術和工藝詳解詞典》(*Encyclopédie, ou dictionnaire raisonné des sciences, des arts et des métiers, par une société des gens de lettres*, 28 vols., Paris: Various printers, 1751-1772)。我參考的是 Dover 版的英譯本 (1959),儘管譯者沒有具名,但翻譯得很好。 若想了解這部書出版的複雜過程,參見丹屯 (Robert Darnton) 著的《啟蒙運動的生意:1775-1800 年間百科全書出版史》(*The Business of Enlightenment: A Publishing History of the Encyclopédie, 1775-1800*, Cambridge, Mass.: Belknap Press of Harvard University Press, 1979)。

13. 狄德羅的英文版傳記寫得最好的一本,在我看來,是 N. Furbank, 《狄德羅傳》(*Diderot*, London: Secker and Warburg, 1992)。

14. Philipp Blom,《百科全書》(*Encyclopédie*, London: Fourth Estate, 2004),頁 43-44。

15. 亞當‧斯密 (Adam Smith),《道德情操論》(*The Theory of Moral Sentiments* [1759], Oxford: Oxford University Press, 1979),頁 9。

16. 大衛‧休謨 (David Hume),《人性論》(*Treatise of Human Nature*, ed. E. C. Mossner, London: Penguin, 1985),頁 627。

17. Jerrold Siegel,《自我的概念:十七世紀以來的西歐思想與經驗》(*The Idea of the Self: Thought and Experience in Western Europe since the Seventeenth Century*, Cambridge: Cambridge University Press, 2005),頁 352。

18. 賴特‧米爾斯 (C. Wright Mills),《社會學的想像力》(*The Sociological Imagination*, Oxford: Oxford University Press, 1959), 頁 223; 提爾格 (Adriano Tilgher),《工作:歷代的工作概念》(*Work: What It Has Meant to Men through the Ages*, New York: Harcourt, Brace, 1930), 頁 63。

19. 參見阿爾伯特‧赫希曼 (Albert O. Hirschmann),《欲望與利益: 資本主義勝利之前的政治爭論》(*The Passions and the Interests: Political Arguments for Capitalism before Its Triumph*, Princeton, N. J.: Princeton University Press, 1992)。

20. 引自 Furbank，《狄德羅》，頁 40。

21. 同前，這些句子引自同一頁後來的段落。

22. 莎嬪・梅爾基奧－博納（Sabine Melchior-Bonnet），《鏡子的歷史》（*The Mirror: A History*, trans. Katharine H. Jewett, London: Routledge, 2002），頁 54。

23. 讀者若對這段複雜的歷史有興趣，可參考三本經典著作：Lawrence Stone，《英國十六至十八世紀的家庭、性與婚姻》（*Family, Sex and Marriage in England*, 1500-1800, London: Penguin, 1990）；Edward Shorter，《現代家庭的形成》（*Making of the Modern Family*, London: Fontana, 1977）；以及 Philipe Aries，《童年的世紀：家庭生活的社會史》（*Centuries of Childhood: A Social History of Family Life*, trans Robert Baldick, London: Penguin, 1973）。

24. 參見 Francis Steegmuller，《女人、男人、兩個王國：德皮奈夫人和加利亞尼神父的故事》（*A Woman, A Men, and Two Kingdoms: The Story of Madame d'Epinay and the Abbé Galiani*, New York: Alfred A. Knopf, 1991），以及 Ruth Plaut Weinreb，《絲籠中之鷹：女性文學家德皮奈夫人》（*Eagle in a Gauze Cage: Louise d'Epinay, Femme de Letters*, New York: AMS Press, 1993）。

25. 亞當・斯密，《富國論》（*The Wealth of Nations*, vol.1 [1776], London: Methuen, 1961），頁 302-3。

26. David Brody，《美國鋼鐵工人》（*Steelworkers in America*, rev. ed., Urbana, Ill.: University of Illinois Press, 1998）

27. 參見桑內特，《職場啟示錄》，頁 122-135。

28. 提姆・希爾頓（Tim Hilton）撰寫了兩部羅斯金傳記，分別為《羅斯金的早期生活》（*John Ruskin, The Early Years*）和《羅斯金的晚年生活》（*John Ruskin, The Latter Years*, New Haven and London: Yale University Press, 1985, 2000）。

29. 關於這方面的論述，參見桑內特，《新資本主義文化》，第三章。

30.「型格」（Type-form）的概念來自哈維・莫洛奇（Harvey Molotch），《東西的誕生：談日常小物的社會設計》（*Where Stuff Comes From: Toasters, Toilets, Cars, Computers, and Many Other Things Come to Be as They Are*, New York: Routledge, 2003），頁 97、103-105。

31. 關於平板玻璃的歷史，參見桑內特，《眼睛的良知：城市的設計與社會生活》（*The Conscience of the Eye: The Design and Social Life of Cites*, New York: Alfred A. Knopf, 1990），頁 106-114。

32. 我寫過一本歷史小說，小說裡對萬國博覽會的情況，尤其對「杜寧伯爵的鋼鐵人」，有更詳盡的描述。參見桑內特，《皇家宮殿》（*Palais-Royal*, New York: Alfred A. Knopf, 1987），頁 228-237。

33. 引自提姆‧希爾頓，《羅斯金的早期生活》，頁 202-203。

34. 約翰‧羅斯金（John Ruskin），《威尼斯之石》（*The Stones of Venice [1851-1853]*, New York: Da Capo, 2003），頁 35。

35. 以下的概要出自羅斯金的《建築的七盞明燈》（*The Seven Lamps of Architecture*, in the original 1849 [working-man's edition], reprint, London: George Routledge and Sons, 1901）。

36. 關於這現象的完整描述，參見桑內特，《再會吧！公共人》（*The Fall of Public Man*, New York: Alfred A. Knopf, 1977）第三部。

37. 托斯丹‧范伯倫（Thorstein Veblon），《有閒階級論》（*The Theory of the Leisure Class [1899]*, in The Portable Veblen, ed. Max Lerner, New York: Viking, 1948），頁 192。

38. 范伯倫談論「炫耀性消費」的觀點散落在各著作中，讀者可參考企鵝出版社匯編的叢書《企鵝偉大觀念系列：炫耀性消費》（*Penguin Great Ideas: Conspicuous Consumption*, London: Penguin, 2005）。

39. 賴特‧米爾，《社會學的想像力》，頁 224。

第四章　物質意識

1. 關於陶匠的轉盤，參見 Joseph Noble，〈陶器製作〉（Pottery Manufacture），收錄於 Carl Roebuck 主編，《工作中的繆思：古希臘和羅馬的藝術、工藝和職業》（*The Muses at Work: Arts, Crafts, and Professions in Ancient Greece and Rome*, Cambridge, Mass.: MIT Press, 1969），頁 120-122。

2. 蘇珊娜‧思陶巴荷（Suzanne Staubach），《黏土：人類與地球最基本元素的關係的歷史和演變》（*Clay: The History and Evolution of Humankind's Relationship with Earth's Most Primal Element*, New York: Berkley, 2005），頁 67。

3. 約翰・博德曼（John Boardman），《希臘陶瓶的歷史》（*The History of Greek Vases*, London: Thomas and Hudson, 2001），頁 40。

4. 參見艾瑞克・陶茲（E. R. Dodds），《希臘人與非理性》（*The Greeks and the Irrational*, 2nd ed., Berkley: University of California Press, 2004），頁 135-144。

5. 可參考一本出色的概述，Richard C. Vitzthum，《唯物主義：明確的歷史與定義》（*Materialism: An Affirmative History and Definition*, Amherst, N. Y.: Prometheus Books, 1995），頁 25-30。

6. 柏拉圖，《理想國》（*The Republic*），頁 509d-513e。

7. 柏拉圖，《泰鄂提得斯》（*Theaetitus*），頁 181b-190a。

8. 參見 Andrea Wilson Nightingale，《古典希臘哲學的真相場景：從文化脈絡來看理論》（*Spectacles of Truth in Classical Creek Philosophy: Theoria in Its Cultural Context*, Cambridge: Cambridge University Press, 2005）。

9. 梅爾斯・布爾奈特（Myles Burnyeat），〈通往智慧的漫漫長路〉（Long Walk to Wisdom）《泰晤士報文學增刊》（*TLS*），2006 年 2 月 24 日第 9 版。

10. 哈維・莫洛奇，《東西的誕生》，頁 113。

11. 參見亨利・波卓斯基（Henry Petroski），《工程、設計與人性：為什麼成功的設計，都是從失敗開始？》（*To Engineer Is Human: The Role of Failure in Successful Design*, London Macmillan, 1985）， 頁 75-84。

12. 參見 Annette B. Weiner，〈為什麼要穿衣服？〉（Why Cloth ？），收錄於《衣著與人類經驗》（W einer and Jane Schneider, eds., *Cloth and Human Experience*, Washington D. C.: Smithsonian Institution Press, 1989），頁 33。

13. 關於這概念的簡單敘述，參見克勞德・李維史陀（Claude Lévi-Strauss）的〈料理三角形〉（The Culinary Triangle），刊載於《新社會》，1966 年 12 月 22 日，頁 937-940。完整的描述，參見李維史陀，《神話學導論，卷三：餐桌禮儀的起源》（*Introduction to a Science of Mythology*, vol.3, The Origin of Table Manners, trans. John and Doreen Weightman, New York: Harper and Row, 1978）。

14. Michael Symons 在《廚師與烹飪的歷史》（*A History of Cooks and Cooking*, London: Prospect, 2001）裡認為這道有名的公式反映出地位與聲望，這個觀點是錯誤的；就李維史陀看來，這種「會思考的生理學」透過符號統合了人類所有的感官。

15. 參見 James W. P. Campell 和 Will Pryce，《磚的世界史》（*Bricks: A World History*, London: Thames and Hudson, 2003），頁 14-15。

16. 法蘭克·布朗（Frank E. Brown），《羅馬建築》（*Roman Architecture*, New York: G. Braziller, 1981）。

17. 參見約瑟夫·里克渥特（Joseph Rykwert），《城鎮的理念：羅馬、義大利及古代世界的城市形態人類學》（*The Idea of a Town: The Anthropology of Urban Form in Rome, Italy and the Ancient World*, Princeton, N. J.: Princeton University Press, 1976）。

18. 參見 James Packer，〈羅馬帝國的建築〉（Roman Imperial Building），收錄於《工作中的謬思》（*Roebuck*, ed., Muses at Work），頁 42-43。

19. 基輔·霍金斯（Keith Hopkins），《征服者與奴隸》（*Conquerors and Slaves*, Cambridge: Cambridge University Press, 1978）。

20. 維特魯威（Vitruvius），《論建築》（*On Architecture*, ed. Frank Granger, Cambridge, Mass.: Harvard Loeb Classical Library, 1931），　見 1.1.15-16。

21. 維特魯威，《建築十書》（*The Ten Books of Architecture*, trans. Morris Vicky Morgan, New York: Dover, 1960），見 2.3.1-4，2.8.16-20，7.1.4-7。

22. 我從 Campbell 和 Pryce 合著的《磚的世界史》獲得這個觀點。

23. 亞歷克·克利夫頓－泰勒（Alec Clifton-Taylor），《英國建築的模式》（*The Pattern of English Building*, London: Faber and Faber, 1972），頁 242。

24. 參見摩西斯·芬利（Moses Finlay），《古代奴隸制與現代意識形態》（*Ancient Slavery and Modern Ideology*, London: Chatto and Windus, 1980）。

25. 亞歷克·克利夫頓－泰勒，《英國建築的模式》，頁 232，各種擬人化的語句在雜誌期刊上很常見，譬如《建築師雜誌》（*Builder's Magazine*），參考注釋 27。

26. 參見 Jean Andre Rouquet，《英國藝術現狀》(*The Present State of the Arts in England [1756]*, London: Cornmarket, 1979)，頁 44ff。

27. 參見《建築師雜誌》，1774 年至 1778 年出版的期刊。Martin Weil 曾分析該雜誌的描述性語言，〈十八世紀建築圖書的內部細節〉(Interior Details in Eighteenth-Century Architectural Books)，收錄於《文物保存技術協會通報》(*Bulletin of the Association for Preservation Technology*)，1978 年第 4 期頁 47-66。

28. 亞歷克‧克利夫頓－泰勒，《英國建築的模式》，頁 369。

29. 參見桑內特，《再會吧！公共人》，第二部。

30. 阿瓦‧奧圖（Alvar Aalto），引自 Campbell 和 Pryce，《磚的世界史》，頁 271。

31. 卡洛斯‧威廉斯（William Carlos Williams），《想像力》(*Imaginations*, New York: New Directions, 1970)，頁 110。Bill Brown 對威廉斯的這句宣言及其延伸進行了出色的討論，參見《事物的意義：美國文學中的物件》(*A Sense of Things: The Object Matter of American Literature*, Chicago: University of Chicago Press, 2003)，頁 1-4。

第五章　手

1. 引自雷蒙‧塔利斯（Raymond Tallis），《手：對於人類的哲學探討》(*The Hand: A philosophical Inquiry in Human Being*, Edinburgh: Edinburgh University Press, 2003)，頁 4。

2. 查爾斯‧貝爾（Charles Bell），《手，其機制與重要資賦》(*The Hand, Its Mechanism and Vital Endowments*, as Evincing Design, London, 1833)。這本書也就是談論「神創造萬物所展現了神之大能、智慧和良善」的所謂《橋川論文集》(*Bridgewater Treatises*) 第四冊。

3. 查爾斯‧達爾文（Charles Darwin），《人類的由來》(*The Descent of Man [1879]*, ed. James Moore and Adrian Desmond, London: Penguin, 2004)，頁 71-75。

4. 佛雷德利‧伍德‧瓊斯（Frederick Wood Jones），《從手的構造看解剖的原理》(*The Principles of Anatomy as Seen in the Hand*, Baltimore: Williams and Williams, 1942)，頁 298-299。

5. 雷蒙・塔利斯，《手：對於人類的哲學探討》，頁 24。

6. 參見納皮爾（John Napier），《手》（*Hands*, rev. ed., rev. Ressell H. Tuttle, Princeton, N. J.: Princeton University Press, 1993），頁 55ff。關於這個觀點的轉變，有出色又大眾化的概述可供參考，參見 Frank R. Wilson《手：其用途如何形塑大腦、語言和人類文化》（*The Hand: How Its Use Shapes the Brain*, Language and Human Culture, New York: Pantheon, 1998），頁 112-146。

7. 瑪麗・馬姿可（Mary Marzke），〈人類拇指的演化〉（Evolutionary Development of the Human thumb），《手部診察》（*Hand Clinic*），1992 年 2 月，頁 1-8。也可參見馬姿可，〈精準掌握、手部形態學與工具〉（Precision Grips, Hand Morphology, and Tools），《美國人類體格學期刊》（*American Journal of Physical Anthropology*），1997 年 102 期，頁 91-110。

8. 參見 K. Muller 及 V. Homberg，〈兒童重複性動作的速度發展〉（Development of Speed of Repetitive Movement in Children…），《神經科學通訊》（*Neuroscience Letters*），1992 年 144 期，頁 57-60。

9. 參見查爾斯・薛林頓（Charles Sherrington），《神經系統的整合動作》（*The Integrative Action of the Nervous System*, New York: Scribner's Sons, 1906）。

10. 法蘭克・威爾森（Frank Wilson），《手：其用途如何形塑大腦、語言和人類文化》（The Hand: How Its Use Shapes the Brain, Language, and Human Culture, New York: Pantheon, 1998），頁 99。

11. A. P. Martinich，《霍布斯傳》（*Hobbes: A Biography*, Cambridge: Cambridge University Press, 1999）。

12. 白芮兒・瑪克罕（Beryl Markham），《夜航西飛》（*West with the Night*, new ed., London: Virago, 1984）。

13. 參見雷蒙・塔利斯，《手》，第 11 章，頁 329-331。

14. 參見鈴木鎮一（Suzuki Shinichi），《愛的教養：才藝教育的新取向》（*Nurtured by Love: A New Approach to Talent Education*, Miami, Fla.: Warner, 1968）。

15. 唐諾・溫尼考特（D. W. Winnicott），《遊戲與現實》（*Playing and*

Reality, London: Routledge, 1971）；約翰‧鮑比（John Bowlby）《安全基礎：親子依附和健全的人類發展》（*A Secure Base: Parent-Child Attachment and Healthy Human Development*, London: Routledge, 1988）。

16. 大衛‧蘇德諾（David Sudnow），《手之道》（*Ways of the Hand: A Rewritten Account*, 2nd. Ed., Cambridge, Mass.: MIT Press, 2001）。

17. 同前，頁 84。

18. 關於這個現象的有趣討論，參見 Julie Lyonn Lieberman，〈滑行〉（The Slide），《史特拉底》（*Strad*），2005 年 7 月第 116 期，頁 69。

19. 參見 Michael C. Corballis，《左右不均衡的猿人：創意心靈的演化》（*The Lopsided Ape: Evolution of the Generative Mind*, New York: Oxford University Press, 1991）。

20. 伊夫‧居亞德（Yves Guiard），〈人類雙手動作的不對稱勞動分化〉（Asymmetric Division of Labor in Human Bimanual Action），《動作行為期刊》（*Journal of Motor Behavior*），1987 年第 4 期，頁 488-502。

21. 關於這對段歷史，參見 Michael Symons，《廚師和烹飪的歷史》，頁 144。

22. 諾博特‧伊里亞思（Norbert Elias），《文明的進程》（*The Civilizing Process*, rev. ed., trans. Edmund Jephcott, Oxford: Blackwell, 1994），頁 104。請注意，此修訂版收錄了 1939 年德文原版（Über den Prozess der Zivilisation）出版時作者尚不了解的史料。

23. 同前，頁 78。

24. David Knechtges，〈文學盛宴：中國早期文學裡的食物〉（A Literary Feast: Food in Early Chinese Literature），《美國東方協會期刊》（*Journal of the American Oriented Society*），1986 年 106 期，頁 49-63。

25. John Stevens，《禪箭：阿波研造的生平與教誨》（*Zen Arrow: The Life and Teachings of Awa Kenzo*, London: Shambhala, 2007）。

26. 諾博特‧伊里亞思，《文明的進程》，頁 105。

27. 同前，頁 415。

28. 美國於 2003 年發動伊拉克戰爭，當時鮑爾和倫斯斐提出的戰略南轅北轍，詳情參見 Michael R. Gordon 和 Bernard E. Trainor，《眼鏡蛇二號》(*Cobra II*, New York: Pantheon, 2006)。

29. 參見譬如波茲曼（Neil Postman），《娛樂至死：追求表象、歡樂和激情的電視時代》(*Amusing Ourselves to Death: Public Discourse in the Age of Show Business*, New York: Viking, 1985)。

30. 丹尼爾‧列維廷（Daniel Levitin），《迷戀音樂的腦》(*This is Your Brain on Music*, New York: Dutton, 2006)，頁 139。

31. 艾琳‧歐康娜（Erin O'Connor），〈體現的知識：吹製玻璃的精熟過程和意義的體驗〉(Embodied Knowledge: The Experience of Meaning and the Struggle towards Proficiency in Glassblowing)，《民族誌》(*Ethnography*)，2005 年卷 6 第 2 期，頁 183-204。

32. 同前，頁 188-189。

33. 莫里斯‧梅洛－龐蒂（Maurice Merleau-Ponty），《知覺現象學》(*The Phenomenology of Perception [1945]*, New York: Humanities Press, 1962)。

34. 邁可‧博藍尼（Michael Polanyi），《個人知識：邁向後批判哲學》(*Personal Knowledge: Towards a Post-Critical Philosophy*, Chicago: University of Chicago Press, 1962)，頁 55。

第六章　傳神達意的說明

1. 法蘭克‧威爾森，《手》，頁 204-207。

2. 希拉‧海爾（Sheila Hale），《失去語言的人：失語症的例子》(*The Man Who Lost His Language: A Case of Aphasia*, rev. ed., London: Jessica Kingsley, 2007)。

3. 參見 D. Amstrong、W. Stroke 和 S. Wilcox，《手勢和語言本質》(*Gesture and the Nature of Language*, Cambridge: Cambridge University Press, 1995)。

4. 參見奧利弗‧薩克斯（Oliver Sacks），《看得見的聲音：走入失聰的寂靜世界》(*Seeing Voices: A Journey into the World of the Deaf*, Berkley: University of California Press, 1989)。

5. 李察‧歐爾尼（Richard Olney），《法式菜單食譜》(*The French Menu Cookbook*, Boston: Godine, 1985)，頁 206。

6. 茱莉亞・柴爾德（Julia Child）和 Simon Beck，《掌握烹飪法國菜的藝術》（*Mastering the Art of French Cooking*, vol.2 , New York: Alfred A. Knopf, 1970），頁 362。

7. 伊莉莎白・大衛（Elizabeth David），《法國地方美食》（*French Provincial Cooking*, London: Penguin, 1960, rev. 1970），頁 402。

8. 馬克思・布萊克（Max Black），〈隱喻如何起作用〉（How Metaphors Work: A Reply to Donald Davidson），收錄於《論隱喻》（*Sheldon Sack*, Ed., On Metaphor, Chicago: University of Chicago Press, 1979），頁 181-192；Donald Davidson，〈隱喻的涵義〉（What Metaphors Mean）收錄於同前書，頁 29-45；Roman Jackobson，《論語言》（*On Language*, ed. Linda R. Waugh and Monique Mnville-Burston, Cambridge, Mass.: Harvard University Press, 1955）。

第七章　激發靈感的工具

1. James Parakila 等人，《鋼琴的角色：三百年的鋼琴生活史》（*Piano Roles: Three Hundred Years of Life with the Piano*, New Haven and London: Yale University Press, 2002），圖 8。

2. 參見 David Freedberg 令人欽佩的著作：《山貓之眼：伽利略及其友人和現代自然史的開端》（*The Eye of Lynx: Galieo, His Friends, and the Beginnings of Modern Natural History*, Chicago: University of Chicago Press, 2003），頁 152-153。

3. 引自 Steven Shapin，《科學革命》（*The Scientific Revolution*, Chicago: University of Chicage Press, 1998），頁 28。Shapin 這本書，以及彼得・迪爾（Peter Dear）的《革科學的命：1500 至 1700 年的歐洲知識及其野心》（*Revolutionizing the Science: European Knowledge and Its Ambitions, 1500-1700*, Basingstoke: Palgrave, 2001）提供了很出色的概述。

4. 引自 Steven Shapin，《科學革命》，頁 147。

5. 赫伯特・巴特菲爾德（Herbert Butterfield），《現代科學的起源》（*The Origins of Modern Science*, rev. ed., New York: Free Press, 1965），頁 106。

6. Andrea Carlino，《人體之書：解剖的儀式與文藝復興時代的學

習 》（*Books of the Body: Anatomical Ritual and Renaissance Learning*, trans. John Tedeschi and Ann Tedeschi, Chicago: University of Chicago Press, 1999），第 1 部。

7. 參見彼得・迪爾出色的說明，《革科學的命：1500 至 1700 年的歐洲知識及其野心》，頁 39。

8. 羅伊・波特（Roy Porter），《理性時代的肉身：身體與靈魂的現代基礎》（*Flesh in the Age of Reason: The Modern Foundations of Body and Soul*, London: Penguin, 2003），頁 133。

9. 道格拉斯・哈波（Dauglas Haper），《有效的知識：小商店裡的技能與社群》（*Working Knowledge: Skill and Community in a Small Shop*, Chicago: University of Chicago Press, 1987），頁 21。

10. 彼得・迪爾，《革科學的命》，頁 138。

11. 法蘭西斯・培根（Francis Bacon），《新工具論》（*Novum Orgaunm*, trans. Peter Urbach and John Gibson, Chicago: Open Court, 2000），頁 225。

12. 李察・羅蒂（Richard Rorty），《哲學與自然之鏡》（*Philosophy and the Mirror of Nature*, Princeton N.J.: Princeton University Press, 1981）。

13. 參見羅伯特・胡克（Robert Hooke），《微物圖誌》（*Micrographia [1665]*, reprint, New York: Dover, 2003），頁 181。

14. 克里斯多佛・雷恩（Christopher Wren），〈1656-1658 年間寫給 William Petty 的信〉（Letter to William Petty, ca. 1656-1658），引自 Adrian Tinniswood，《他的發明如此豐富：雷恩的生平》（*His Invention so fertile: A Life of Christopher Wren*, London: Pimlico, 2002），頁 36。

15. 同前，頁 149。

16. 同前，頁 154。

17. 同前。

18. 詹妮・烏格（Jenny Uglow），《月光社：好奇心改變世界的五人組》（*The Lunar Men: Five Friends Whose Curiosity Changed the World*, London: Faber and Faber, 2002），頁 11、428。

19. 引自黑格爾的《美術的哲學》（*Philosophy of Fine Art*, trans. by F. P. B. Osmaston）的這段話，收錄於《柏拉圖以來的批判理

論》（Hazard Adams, ed., *Critical Theory since Plato*, rev. ed., London: Heinle and Heinle，1992），頁 538。

20. 埃德蒙‧伯克（Edmund Burke），《崇高與美麗的觀念起源的哲學探究》（*A philosophical Inquiry into Origins of Our Ideas of the Sublime and Beautiful [1757]*）。這本書有兩個版本，一是標準版，另一是將標準版去蕪存菁的 1958 年 Boulton 版，引文分別來自標準版 3.27（Boulton 版，頁 124），以及標準版 2.22（Boulton 版，頁 86）。

21. 引自瑪麗‧雪萊（Mary Shelly），《科學怪人，或現代的普羅米修斯》（*Frankenstein, or The Modern Prometheus [1818]*, London: Penguin, 1992），頁 xxii。

22. 同前，頁 43。

23. 當代 Penquin 版的《科學怪人》編輯 Maurice Hindle 說明了這個歷程，非常有幫助。

24. 同前，頁 52。

25. 可上網搜尋 http://www.foresight.gov.uk/index.html

26. 諾埃爾‧夏基（Noel Sharkey），引自 James Randerson，〈忘掉機器人權吧，專家說，把它們用在公共安全上〉（Forgot Robot Rights, Experts Say, Use Them for Public Safety），《衛報》（*Guardian*），2007 年 4 月 24 日第 10 版。

27. 湯瑪斯‧霍布斯（Thomas Hobbes）的《利維坦》（*Leviathan*）有很多版本，我引用的是 Richard Tuck 在「劍橋史學派政治思想史系列專書」（Cambridge Texts in the History of Political Though）精心編輯的內文。讀者擁有的可能是不同版本，因此我採取霍布斯學術研究目前的標準作法，提供此版本的章、節和頁的數字。霍布斯，《利維坦》（*Leviathan, ed. Richard Tuck*, Cambridge: Cambridge University Press, 1996）2.5.15。

28. 參見彼得‧迪爾，《革科學的命》，頁 61-62。書中引述了培根的一些文句，也對十七世紀科學的諸多轉變提供了出色的解說。

第八章　阻力與模糊

1. William R. B. Acker，《弓道：日本的射藝》（*Kyudo: The Japanese*

　　 Art of Archery, Boston: Tuttle, 1998）。

2. 劉易斯・孟福（Lewis Mumford），《技術與文明》（*Technics and Civilization*, New York: Harcourt Brace, 1934），頁 69-70。

3. David Freedberg，《山貓之眼》，頁 60。

4. 歷史學家 Rosalind Williams 曾扼要地描述了這個故事，參見《地下筆記：論技術、社會和想像力》（*Notes on the Underground: An Essay on Technology, Society, and the Imagination*, Cambridge, Mass.: MIT Press, 1992），頁 75-77。

5. 關於這項工程的始末，亦可參考 Steven Brindle，《布魯內爾：打造世界的人》（*Brunel: The Man Who Built the World*, London: Weidenfeld and Nicolson,2005），頁 40-50。

6. 參見古斯塔夫・勒龐（Gustave Le Bon），《烏合之眾：大眾心理研究》（*The Crowd: A study of the Popular Mind [1896]*, New York: Dover, 2002）。

7. 利昂・費斯汀格（Leon Festinger），《認知失調理論》（*A Theory of Cognitive Dissonance*, Stanford, Calif.: Stanford University Press, 1957）。葛雷格里・貝特森（Gregoty Bateson）的「進退兩難」理論為認知失調理論鋪了路；參見貝特森等人，〈邁向思覺失調理論〉（Toward a Theory of Schizophrenia），收錄於《行為科學》（*Behavioral Science [1956]*），頁 216-217。

8. 亨利・波卓斯基，《工程、設計與人性：為什麼成功的設計，都是從失敗開始？》，頁 216-217。

9. Coosje Van Bruggen，《法蘭克・蓋瑞：畢爾包古根漢美術館》（*Frank O. Gehry: Guggenheim Museum, Bilbao*, New York: Solomon R. Guggenheim Foundation, 1997），附錄 2，蓋瑞的說明：「蓋瑞談鈦金屬」，頁 141，後續引文也出自此處。

10. 約翰・杜威（John Dewey），《藝術即經驗》（*Art as Experience*, New York: Capricorn, 1934），頁 15。

11. 更詳盡的說明，參見桑內特，《肉體與石頭》，頁 212-250。

12. 參見莉雅娜・勒費芙爾（Liane Lefaivre），《空間、地點與遊戲》（*Space, Place, and Play*, in Liane Lefaivre and Ingeborg de Roode, eds., Aldo van Eyck: The Playgrounds and the City, Rotterdam: NAi in

cooperation with Stedelijk Museum, Amsterdam, 2002），頁 25。

13. 同前，頁 6。
14. 同前，頁 20。
15. 同前，頁 19。
16. 奧爾多・范艾克（Aldo van Eyck），〈無論空間和時間意味什麼，地點和事件更加重要〉，《論壇》（*Forum* 4 [1960-1961]），頁 121。

第九章　由品質所驅動的工作

1. 要了解戴明的理論，最有用的指引是愛德華茲・戴明（W. Edwards Deming），《新經濟學：產、官、學一體適用》（*The New Economics for Industry, Government, and Education*, 2nd ed., Cambridge, Mass.: MIT Press, 2000）。

2. 埃爾頓　梅奧（Elton Mayo）等人，《工業文明的人類問題》（*The Human Problems of an Industrial Civilization*, New York: Macmillan, 1933）。

3. 湯姆・彼德斯（Tom Peters）和羅伯特・沃特曼（Robert Waterman），《追求卓越》（*In Search of Excellence*, New York: HarperCollins, 1984）。

4. 參見皮耶・布迪厄（Pierre Bourdieu），《秀異：品味判斷的社會批判》（*Distinction: A Social Critique of the Judgement of Taste*, trans. Robert Nice, London: Routledge and Kegan Paul, 1986）。

5. 艾略特・克勞斯（Elliott Krause），《行會之死：1930 年至今的專業、國家與資本主義的進步》（*The Death of the Guilds: Professions, States, and the Advance of Capitalism, 1930 to the Present*, New Haven and London: Yale University Press, 1966）；羅伯特・佩盧奇（Robert Perrucci）和喬爾・葛斯特（Joel Gerstl），《沒有共同體的專業：美國社會裡的工程師》（Profession without Community: Engineers in American Society, New York: Random House, 1969）。

6. 參見 Kenneth Holyoke，〈符號性聯結主義：邁向第三代專業理論〉（Symbolic Connectionism: Toward Third-Generation Theories of Expertise），收錄於《邁向專業通論：前景與侷限》（*Toward a General Theory of Expertise: Prospects and Limits*, K. Anders Ericsson and Jacqui Smith, eds., Cambridge: Cambridge University Press, 1991），頁 303-

335。

7. 薇姆菈・佩特爾（Vimla Patel）和蓋伊・戈倫（Guy Groen），〈醫療專業的本質〉（The Nature of Medical Expertise），收錄於《專業通論》（General Theory of Expertise, Ericsson and Smith eds.），頁 93-125。

8. 道格拉斯・哈波，《有效的知識》，頁 21。

9. 這方面的一項基礎研究，參見 William Kintch，〈在論述理解中知識的角色：建構整合模式〉（The Role of Knowledge in Discourse Comprehension: A Construction-Intergration Model），《心理學評論》（Psychological），1987 年第 95 期，頁 163-182。

10. 霍華德・嘉納（Howard Gardner）、Mihaly Csikszentmihaly 和 William Damon，《良工：當卓越與德行相遇》（Good Work: When Excellence and Ethics Meet, New York: Basic Books, 2002）。

11. 馬修・吉爾（Matthrew Gill），〈會計師的真相：倫敦市會計師在建構知識時的爭辯、表現與倫理〉（Accountants' Truth: Argumentation, Performance and Ethics in the Construction of Knowledge by Accountants in the City of London, 倫敦大學博士論文，2006）

12. 桑內特，《職場啟示錄》，頁 64-75。

13. 參見瑪利安・艾利特（Miriam Adderholdt），《完美主義：太過良好的壞處》（Perfectionism: What is Bad About Being Too Good, Minneapolis: Free Spirit, 1999）和湯瑪斯・霍爾卡（Thomas Hurka），《完美主義》（Perfectionism, Oxford: Oxford University Press, 1993）。

14. 奧圖・肯伯格（Otto Kernberg），《邊緣型狀態與病態自戀》（Borderline Conditions and Pathological Narcissicism, New York: J. Aronson, 1975）

15. 這些標籤一直是肯伯格和心理分析家科胡特（Heinz Kohut）之間辯論的主題。參見 Gildo Consolini，〈肯伯格與科胡特：相反的個案研究〉（Kernberg versus Kohut: A Case Study in Contrasts），《臨床社工期刊》（Clinical Social Work Journal 27, 1999），頁 71-86。

16. 馬克斯・韋伯（Max Weber），《新教倫理與資本主義精神》（The Protestant Ethnic and the Spirit of Capitalism）。英文標準版是由 Talcott Parsons 翻譯（London: Allen and Unwin, 1976），可惜譯文比

韋伯的德文原文呆板。我採用的是 Martin Green 譯本，參見《黎琪裳芬姊妹，愛情的成功模式與悲劇模式》（*The Von Richthofen Sisters; The Triumphant and the Tragic Modes of Love: Else and Frieda von Richthofen, Otto Gross, Max Weber, and D. H. Lawrence, in the years 1870-1970*, New York: Basic Books, 1974），頁 152。

17. 引自 Paul Wijdeveld，《維根斯坦，建築師》（*Ludwig Wittgenstein, Architect*, 2nd ed., Amsterdam: Pepin, 2000），頁 173。

18. 同前，頁 174。

19. 赫米娜·維根斯坦（Hermine Wittgenstein），〈家庭往事〉（Familienerinnerungen），手稿，引自同前，頁 148。

20. 同前。

21. 維根斯坦，《哲學研究》（*Philosophical Investigations, dual-language*, 3rd ed., Oxford: Blackwell, 2002），頁 208e-209e。

22. 參見韋伯，〈學術作為一種志業〉（Science as a Vocation），收錄於《韋伯選集》（*From Max Webber: Essays in Sociology*, trans. Hans Gerth and C. Wright Mills, New York: Oxford University Press, 1958）。

23. 〈格林翰〉（Len Greenham），收錄於 Trevor Blackwell 和 Jeremy Seabrook，《聊聊工作》（*Talking Work*, London: Faber and Faber, 1996），頁 25-30。

24. 同前，頁 27。

25. 參見 Simon Head，《無情的新經濟：數位年代的工作與權力》（*The New Ruthless Economy: Work and Power in the Digital Age*, Oxford: Oxford University Press, 2005），第 1、9、10 章。

第十章　能力

1. 弗里德里希·席勒（Friedrich von Schiller），《美育書簡》（*On the Aesthetic Education of Man*, trans. Reginal Snell, Mineola, N. Y.: Dover, 2004）。在引自第十四封信的這段文字，我分別是從頁 75 第一段和頁 74 第二段節錄下來。

2. 這主題很吸引我，但我告訴自己還是別探觸為妙。兩部關鍵性作品是佛洛伊德的《夢的解析》，以及他談論嬰兒期性慾的文章，收錄於《佛洛伊德作品全集》（*The Complete Works of Sigmund Freud*,

trans. James Strachey, London: Hogarth, 1947）。

3. 參見尤罕・胡伊青加（Johan Huizinga），《遊戲的人》（*Homo Ludens*, London: Routledge, 1998）

4. 克利福德・格爾茨（Clifford Geetz），《文化的詮釋：選集》（*The Interpretation of Cultures: Selected Essays*, London: Hutchinson，1975）。

5. 參見艾瑞克・艾瑞克森（Eric Erikson），《兒童與社會》（*Childhood and Society*, New York: Vintage, 1995）。以及艾瑞克森，《玩具與理性：經驗儀式化的各階段》（*Toys and Reasons: Stages in the Ritualization of Experience*, New York: W. W. Norton, 1977）。

6. 艾瑞克森，《玩具與理性》。

7. 這個領域的著作很多，經典之作是 Mihaly Csikszentmihalyi，《超越煩悶與焦慮：工作與遊戲中的經驗流》（*Beyond Boredom and Anxiety: Experiencing Flow in Work and Play*, New York: Jossey-Bass, 2000）

8. 參見傑羅姆・布魯納（Jerome Bruner）和 Helen Weinreich，《理解：兒童所建構的世界》（*Making Sense: The Child's Construction of the World*, London: Methuen, 1987）。以及這本書的基礎：布魯納，《論認識》（*On Knowing*, Cambridge, Mass.: Harvard University Press, 1962）。

9. 關於這個主題，我讀過的最容易理解一本書是丹尼爾・列維廷，《迷戀音樂的腦》（*This Is Your Brain on Music*, New York: Dutton, 2006），頁 84-85（讀者別被書名嚇到，這是很好看的一本書）。想了解更技術性的資訊，參見《音樂的認知神經學》（*The Cognitive Neuroscience of Music*, Isabelle Peretz and Robert J. Zatorre, eds., Oxford: Oxford University Press, 2003）

10. 若我理解無誤，這是 Gerald M. Edelman 和 Giulio Tononi 在《意識的宇宙：事物如何變成想像》（*A Universe of Consciousness: How matter Becomes Imagination*, New York: Basic Books, 2000）的觀點。

11. 柏拉圖，《理想國》，頁 614b2-621b6。

12. 參見史迪芬・平克（Steven Pinker），《語言本能》（*The Language Instinct*, New York: Morrow, 1994），以及《心靈白板論：現代知

識生活對人類本性的否認》（*The Blank Slate: The Denial of Human Nature in Modern Intellectual Life*, New York: Viking, 2002）。

13. 理察‧路溫頓（Richard Lewontin），〈基因組之後會如何？〉（After the Genome, What then?），《紐約書評》（*New York Review of Books*），2001 年 7 月 19 日。

14. 參見《史丹福－比奈智力測驗第五版》（*Stanford-Binet Intellectual Scales*, 5th ed., New York: Riverside, 2004）

15. 對這著名故事感興趣的讀者，參見 Richard J. Herrnstein 和 Charles Murray，《鐘形曲線：美國社會中的智力與階層結構》（*The Bell Curve: Intelligence and Class Structure in American Life*, New York: Free Press, 1994）；以及對這本書的評論，參見 Charles Lane，〈鐘形曲線的偏頗根源〉（The Tainted Sources of the Bell Source）《紐約書評》，1994 年 12 月 1 日。

16. 關於嘉納的學說，最佳導讀是他早期的著作：霍華德‧嘉納，《智力架構：多元智能論》（*Frames of Mind: The Theory of Multiple Intelligences*, New York: Basic Books, 1983）。

17. 這個例子是從我另本書借來的，參見《新資本主義文化》，頁 119。

18. 同前，第 2 章。

結語：哲學的作坊

1. 參見伊本‧赫勒敦，《歷史緒論》，頁 297-332；孔子，《論語》（*The Analects of Confucius*, trans. Authur Waley, London: Allen and Unwin, 1938）。

2. 關於實用主義的現況，參見漢斯‧喬亞斯（Hans Joas），《行動的創造力》（*The Creativity of Action, trans. Jeremy and Paul Keast*, Chicago: University of Chicago Press, 1996）；William Eggington 和 Mike Sandbothe, eds.,《哲學的實用主義轉向》（*The Pragmatic Turn in Philosophy*, Albany: State University Press of New York, 2004）；李察‧羅蒂，《偶然、反諷與團結》（*Contingency, Irony, and Solidarity*, Cambridge: Cambridge University Press, 1989）；以及里察‧伯恩斯坦（Richard Bernstein），〈實用主義的復甦〉（The Resurgence of

Pragmatism），《社會研究》（*Social Research*），1992 年 59 期，頁 813-840。

3. 漢娜・鄂蘭，《人的條件》，頁 108。

4. 約翰・杜威，《民主與教育》（*Democracy and Education [1916]*, New York: Macmillan, 1969），頁 241-242。

5. 也有人對我的觀點提出批評，譬如 Shel don Wolin，參見〈私人的崛起〉（The Rise of private Man），《紐約書評》，1977 年 4 月 14 日。

6. 荷馬，《伊利亞德》（*Iliad*, trans. A. T. Murray, Cambridge, Mass.: Harvard-Loeb Classical Library, 1924）。房屋：1.603-4；戰車：18.373-77；珠寶：18.400-402。

7. 參見 Kristina Berggren，〈製作工具的人，還是使用符號的人？六千年來對銅的迷戀〉（Homo Faber or Homo Symbolicus? The Fascination with Copper in Sixth Millennium），《河間》（*Transoxiana*）第 8 期，2004 年 6 月。

8. 赫西俄德（Hesiod），《神譜、工作與時日》（*Theogony, Works and Days, Testimonia*, trans. Glenn W. Most, Cambridge, Mass.: Loeb Classical Library, Harvard University Press, 2006），頁 51。

9. 參見漢娜・鄂蘭，《艾希曼在耶路撒冷：一份關於惡的平庸的報告》（*Eichmann in Jerusalem: A Report on the Banality of Evil*, New York: Harcourt, Brace, Jovanovich, 1963）。英文著作裡對這段歷史的最佳修正，參見 David Cesarani，《變成艾希曼》（*Becoming Eichmann*, Cambridge: Da Capo, 2005）。

10. 「羅素－愛因斯坦宣言」（Russell-Einstein Manifesto）全文，請參考網站 www.pugwash.org/about/manifesto.htm

【Act】MA0050
匠人：創造者的技藝

作　　　者❖理查・桑內特（Richard Sennett）
譯　　　者❖廖婉如
美 術 設 計❖井十二設計研究室
內 頁 排 版❖極翔企業有限公司
總　編　輯❖郭寶秀
責 任 編 輯❖黃怡寧
行 銷 業 務❖許芷瑀

發　行　人❖凃玉雲
出　　　版❖馬可孛羅文化
　　　　　　104臺北市中山區民生東路二段141號5樓
　　　　　　電話：(886)2-25007696
發　　　行❖英屬蓋曼群島商家庭傳媒股份有限公司城邦分公司
　　　　　　臺北市中山區民生東路二段141號11樓
　　　　　　客服服務專線：(886)2-25007718；25007719
　　　　　　24小時傳真專線：(886)2-25001990；25001991
　　　　　　服務時間：週一至週五9:00～12:00；13:00～17:00
　　　　　　劃撥帳號：19863813　戶名：書虫股份有限公司
　　　　　　讀者服務信箱：service@readingclub.com.tw
香港發行所❖城邦（香港）出版集團有限公司
　　　　　　香港九龍九龍城土瓜灣道86號順聯工業大廈6樓A室
　　　　　　電話：(852)25086231　傳真：(852)25789337
　　　　　　E-mail：hkcite@biznetvigator.com
馬新發行所❖城邦（馬新）出版集團【Cite (M) Sdn. Bhd.(458372U)】
　　　　　　41, Jalan Radin Anum, Bandar Baru Seri Petaling,
　　　　　　57000 Kuala Lumpur, Malaysia
　　　　　　電話：(603)90563833　傳真：(603)90576622
　　　　　　E-mail：services@cite.my
輸 出 印 刷❖前進彩藝有限公司
初 版 一 刷❖2021年2月
初 版 二 刷❖2023年12月
定　　　價❖520元　（如有缺頁或破損請寄回更換）

國家圖書館出版品預行編目資料

匠人：創造者的技藝 / 理查・桑內特（Richard Sennett）
　著；廖婉如譯 . – 初版 . – 臺北市：馬可孛羅文化出
　版：英屬蓋曼群島商家庭傳媒股份有限公司城邦分
　公司發行 , 2021.02
　　面；　　公分（Act；MA0049）
　譯自：The craftsman

　ISBN 978-986-5509-57-6（平裝）

　1. 工藝 2. 工匠

960　　　　　　　　　　　　　　　　　109019651

城邦讀書花園
www.cite.com.tw

ISBN：978-986-5509-57-6（平裝）
版權所有　翻印必究